U0358528

莫扎特
女高音咏叹调（上册）

Mozart
Arias for
Soprano

编著　曹　金

华东师范大学出版社
·上海·

曹 金

华东师范大学教授 博士生导师
女高音歌唱家

1989 年至 1994 年就读于上海音乐学院声乐系，师从声乐教育家倪承丰教授，毕业后考入上海歌剧院，任歌剧演员，曾在《卡门》等歌剧中担任主要角色。1998 年赴德国柏林艺术大学攻读硕士学位，师从著名男低音歌唱家 Harald Stamm 教授。留德期间曾在《图兰多特》、《玫瑰骑士》、《魔笛》、《艺术家生涯》、《唐·爵凡尼》、《阿莉亚特娜》等多部歌剧中扮演女主角，并与德国柏林交响乐团、勃兰登堡交响乐团、波兰国家交响乐团、保加利亚广播交响乐团等合作，举办了多场音乐会。先后三次在国际声乐比赛中获奖，并获得瓦格纳奖学金，参加了举世闻名的拜罗伊特艺术节。2002 年获得表演硕士学位，作为引进人才受聘于华东师范大学音乐系，成为声乐学科带头人。2004 年赴奥地利维也纳音乐表演艺术大学攻读表演专业最高文凭"大师文凭"，并以全年级唯一的"卓越"毕业。2007 年被华东师范大学破格提升为教授、博士生导师。2009 年，分别被美国科罗拉多州立大学和阿肯色中央大学特聘为客座教授。多次受邀担任国内外声乐比赛评委，如德国"Neue Stimmen"国际声乐比赛、德国"Neustadt"国际声乐比赛、"上海之春"国际音乐节首届国际声乐比赛等，并定期在美国、德国等国高校举办声乐大师班。

主要研究领域包括声乐艺术、德奥艺术歌曲、西洋歌剧。编著和翻译出版了专业书籍 10 本，其中《莫扎特女高音咏叹调》获上海市优秀教材二等奖；主授课程"德奥艺术歌曲赏析与演绎"被列为上海市精品课程。任教以来，联合欧美高校组建了全国首个以本校师生为主体的歌剧实验中心，在国内外艺术舞台策划并排演了 6 部中外经典歌剧全剧及近百场歌剧片段专场音乐会；开设了中国音乐表演专业美声教学的第一个博士研究生课程，目前已在全国范围内招收了 8 名歌剧艺术专业博士研究生。培养的多名学生在国内外重大声乐比赛中获奖，其中国际奖项 13 次，国家级奖项 28 次，省市级奖项 50 余次。由于教学成果突出，先后荣获上海市育才奖、全国宝钢优秀教师奖、全国优秀指导教师奖、美国 CSU 音乐教育杰出成就奖、上海市首届校园新星优秀教学奖、闵行区领军人才、上海市"曙光学者"、教育部新世纪优秀人才。2014 年获上海市优秀教学成果一等奖。2015 年获华东师范大学优秀教学贡献奖。

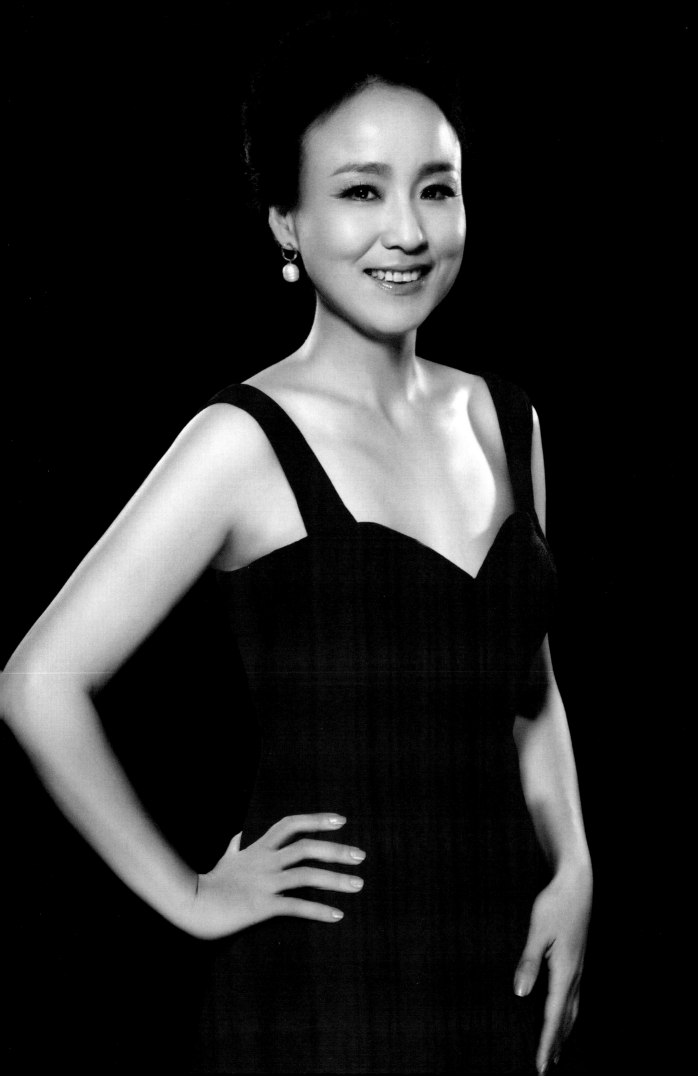

前　言 > > >

　　奥地利作曲家莫扎特（Wolfgang Amadeus Mozart），1756 年 1 月 27 日生于萨尔茨堡，1791 年 12 月 5 日卒于维也纳。这位天才的音乐家 3 岁始学钢琴，5 岁作曲，6 岁便随其父在欧洲各大城市演出，8 岁创作交响曲，11 岁开始歌剧创作。在其短暂而辉煌的一生中，为人类留下了大量宝贵的音乐经典作品。

　　歌剧是莫扎特的重要创作领域，品种类型涉猎正歌剧、喜歌剧、德奥歌唱剧等，共 22 部。本书搜集了莫扎特自 11 岁至逝世前所作歌剧中的女高音咏叹调 32 首，并按作品编号顺序编为两部分。第一部分为莫扎特于 1767—1776 年间创作的歌剧作品。这部分作品由于种种原因，资料尤显匮乏，很少为国内的声乐学生所熟识并演唱。然而，对于年轻的女高音演员和学生来说，接触这些早期的莫扎特声乐作品，不仅有助于训练演唱技巧、了解莫扎特的音乐风格，更能为他们演唱和驾驭莫扎特的后期作品打下良好基础。在第二部分曲目中，搜集了莫扎特歌剧创作中最为成熟、最为辉煌的经典女高音声乐作品，其中包括《后宫诱逃》、《费加罗的婚礼》、《唐·爵凡尼》、《魔笛》等。

　　全书不仅对每部作品的创作背景和剧情作了必要的介绍，且配有中文译词和演唱提示。希望本书的出版有助于音乐界同行们的学习、演唱和研究。

目　录 >>>>

上　册

1

1. 清醒吧，懒惰的奴仆（选自《第一条戒律的义务》）

Erwache，fauler Knecht (Die Schuldigkeit des Ersten Gebots，KV35)

15

2. 欢笑、玩乐（选自《阿波罗和海阿钦斯》）

Laetari，iocari (Apollo und Hyacinth，KV38)

23

3. 可爱的灵魂，看看这颗心（选自《葬礼音乐》）

Geliebte Seel'-Betracht dies Herz (Grabmusik，KV42)

30

4. 我的爱人美丽的脸庞（选自《巴斯蒂安和巴斯蒂安娜》）

Meiner Liebsten schöne Wangen (Bastien und Bastienne，KV50)

39

5. 爱情（选自《虚伪的单身汉》）

Amoretti (La finta semplice，KV51)

44

6. 上帝的恩宠已经逝去——极度的悲伤（选自《庞托的国王，米特里达德》）

Grazie - Nel grave tormento (Mitridate，Re di Ponto，KV87)

57

7. 乘着渴望的翅膀（选自《阿斯卡尼奥在阿尔巴》）

Spiega il desío，le piume (Ascanio in Alba，KV111)

72

8. 当我缄口沉默不语（选自《阿斯卡尼奥在阿尔巴》）

Se il labbro più non dice (Ascanio in Alba，KV111)

78

9. 这双美丽的眼睛闪耀着照人的光彩（选自《阿斯卡尼奥在阿尔巴》）

Al chiaror di que' bei rai (Ascanio in Alba，KV111)

87

10. 是的，但却是另一个人的爱情……（选自《阿斯卡尼奥在阿尔巴》）

Si，ma d'un altro Amore ... (Ascanio in Alba，KV111)

91

11. 爱人……我的生命（选自《鲁契奥·西拉》）

Sposo ... mia vita (Lucio Silla，KV135)

104

12. 我爱她，并将忠诚于她（选自《牧人王》）

L' amerò，sarò costante (Il re pastore，KV208)

114

13. 冷酷的人！哦上帝，你看见了（选自《牧人王》）

Barbaro! oh Dio mi vedi (Il re pastore，KV208)

1. 清醒吧,懒惰的奴仆

选自《第一条戒律的义务》

ERWACHE，FAULER KNECHT

aus》Die Schuldigkeit des Ersten Gebots《，KV35

 1767 年,奥地利萨尔茨堡的大主教委托三位作曲家为清唱剧《Die Schuldigkeit des Ersten Gebots》(第一条戒律的义务)谱曲。他们分别是:年仅 11 岁的莫扎特和音乐会大师、指挥家米歇尔·海顿(1737—1806)以及作曲家兼管风琴家安东·卡杰唐·阿德加什(1729—1777)。

 少年莫扎特被委托进行第一部分的音乐创作,其中包括一首序曲、八首咏叹调和一首三重唱。这首咏叹调便出自其中。作曲家以 a—b—a 三段体形式对歌曲进行布局。演唱的难点是节拍、节奏、速度和情绪的变化以及十六分音符三连音之后的跳音、连音的长句处理。

Tempo：Andante ♪ = 72　　Allegro ♩ = 100　　Adagio ♪ = 60

Erwache，fauler Knecht，

der du den edlen Preis

so vieler Zeit verloren，

und doch zu Müh' und Fleiß，

zur Arbeit bist geboren.

Erwache，fauler Knecht，

erwarte strenges Recht.

Es rufet Höll' und Tod；

Du wirst von deinem Leben

genaue Rechnung geben

dem Richter，deinem Gott！

Erwache，fauler Knecht.

清醒吧,懒惰的奴仆,

你已付出了昂贵的代价

虚度了宝贵的时光,

然而人们就是为了辛劳和勤奋

地工作才诞生于世。

清醒吧,懒惰的奴仆,

等待你的是严厉的审判,

苦难和死亡在向你呼唤。

法官、上帝将对你的人生

进行彻底的清算！

清醒吧,懒惰的奴仆！

（曹 金译词）

清醒吧，懒惰的奴仆

选自《第一条戒律的义务》

Erwache，fauler Knecht

aus》Die Schuldigkeit des Ersten Gebots《　KV35

Wolfgang Amadeus Mozart

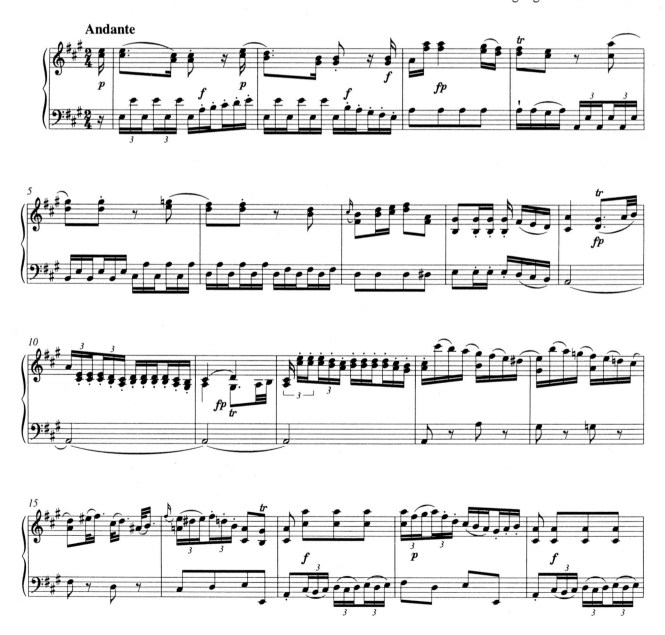

莫扎特女高音咏叹调(上)

曹　金　编著

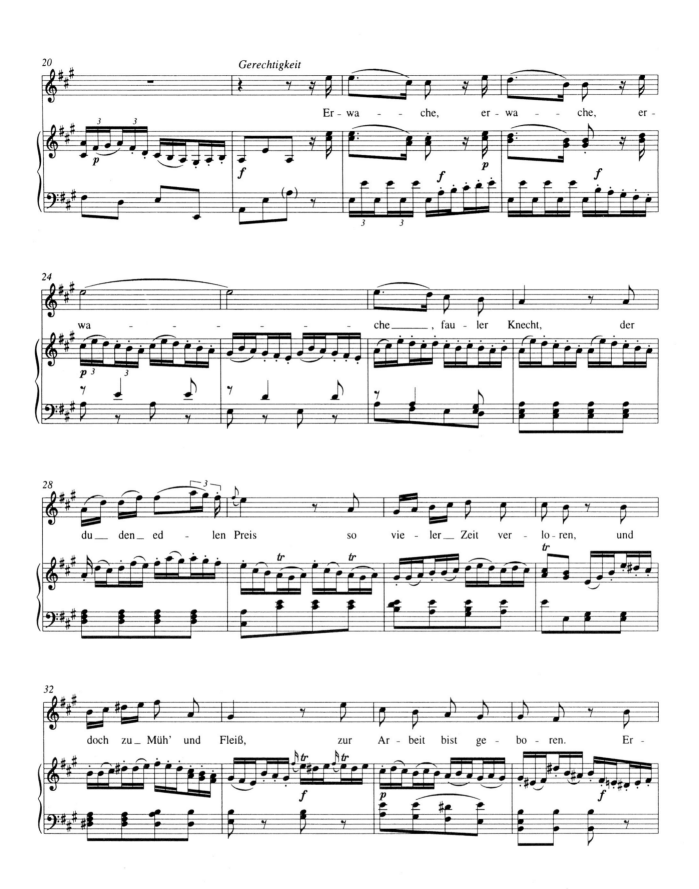

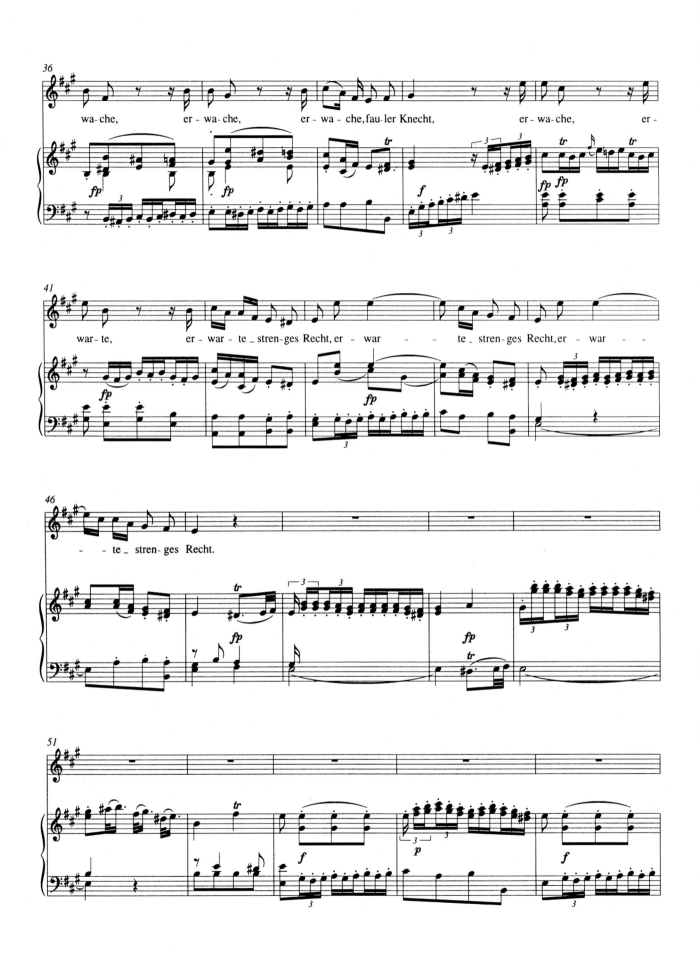

莫扎特女高音咏叹调（上）

曹 金 编著

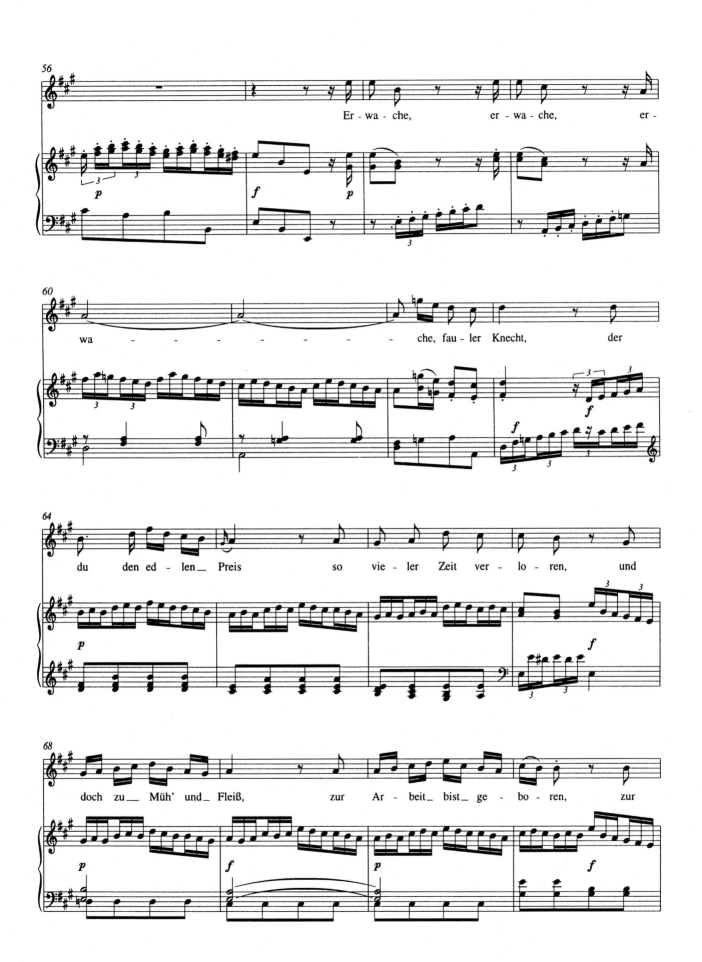

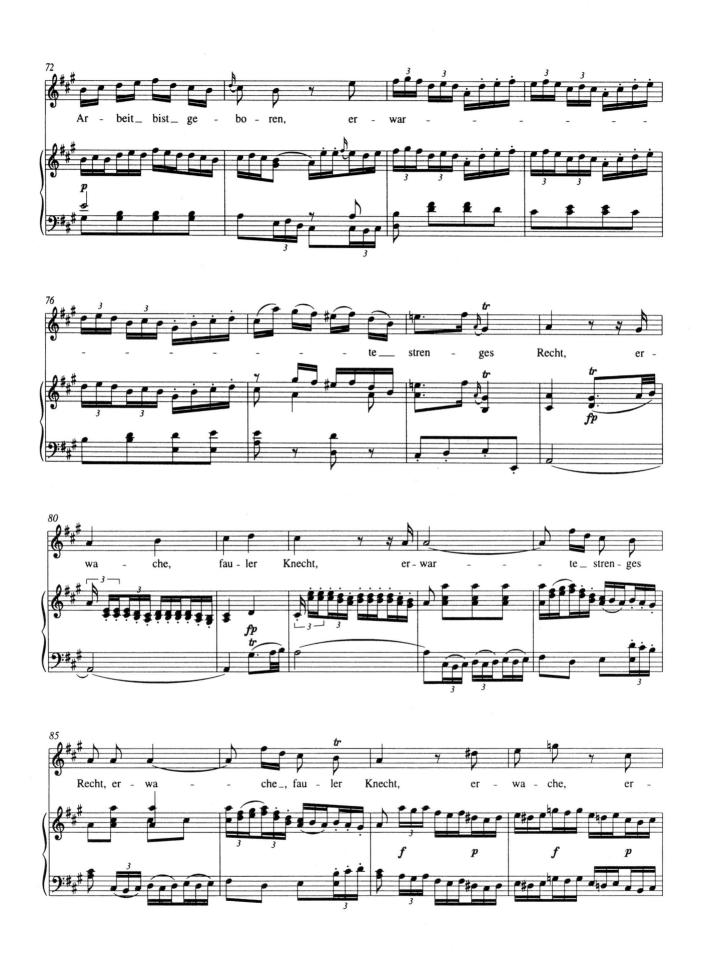

莫扎特女高音咏叹调(上)

曹 金 编著

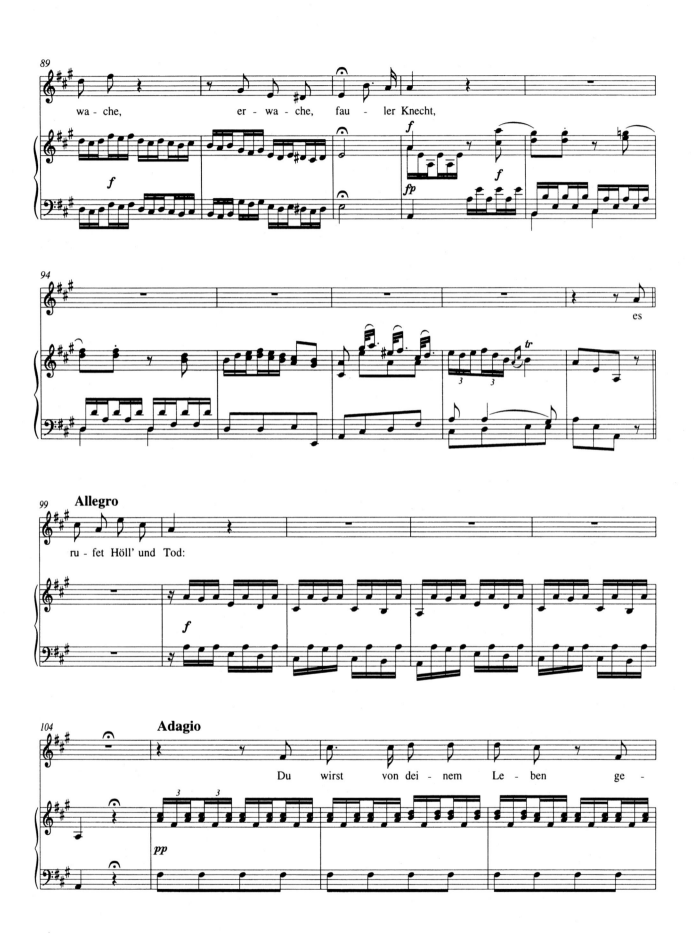

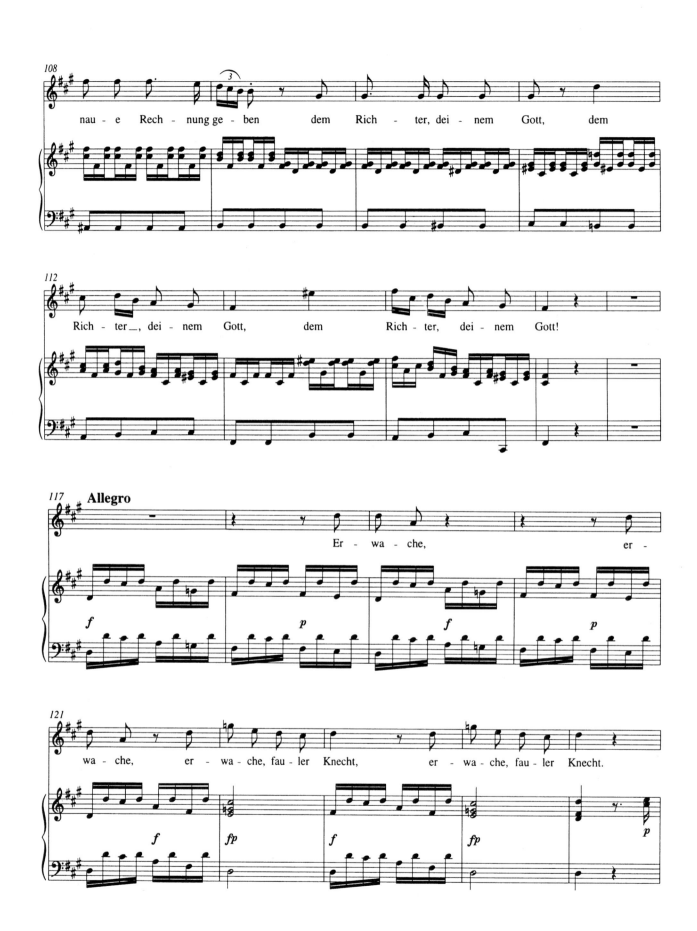

莫扎特女高音咏叹调(上)

曹 金 编著

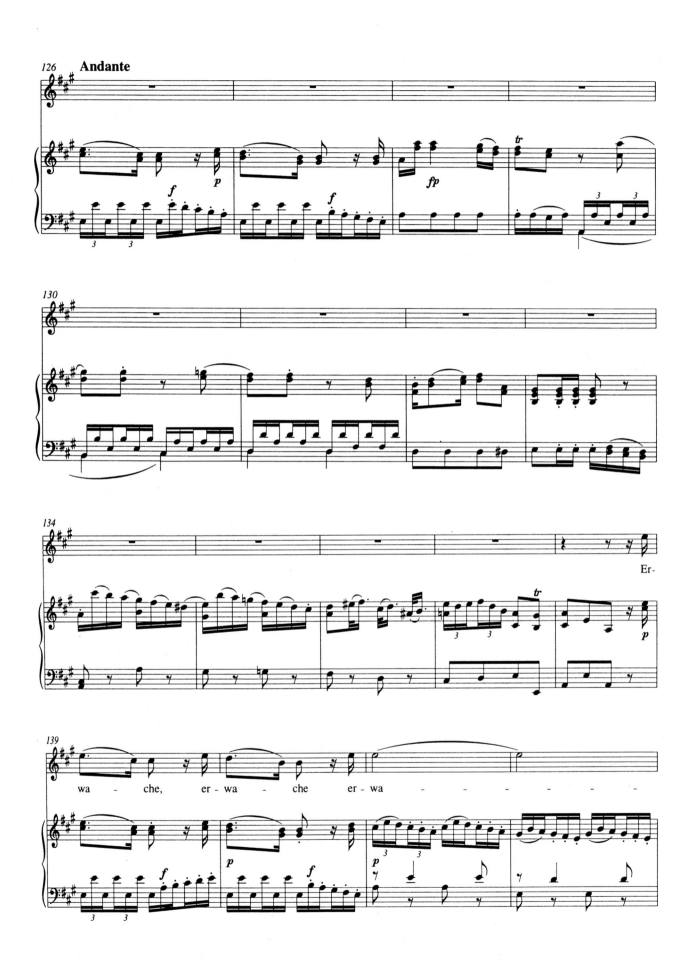

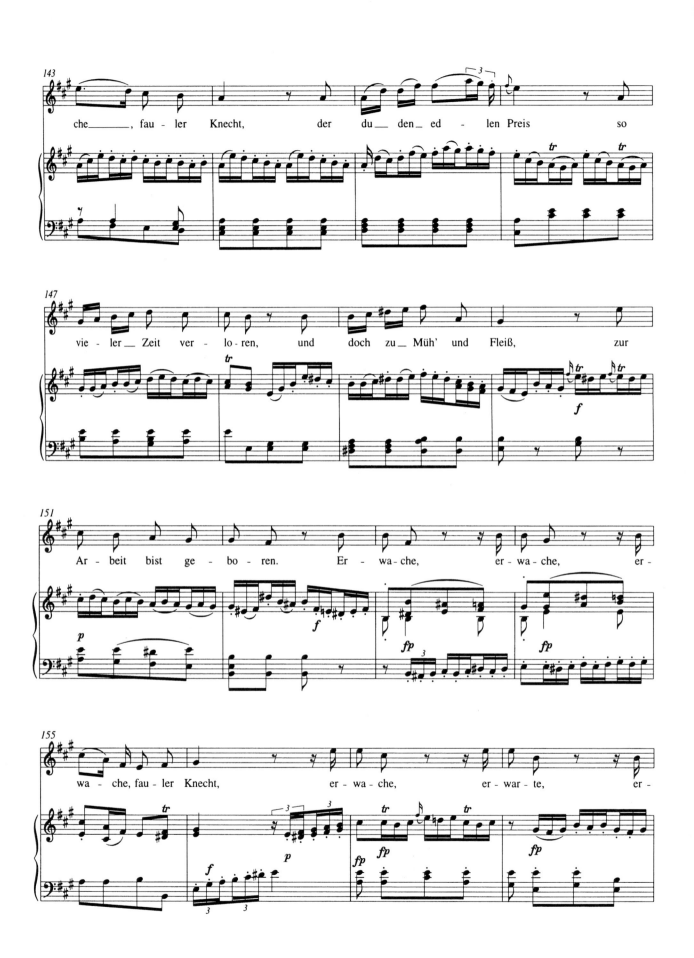

莫扎特女高音咏叹调(上)

曹 金 编著

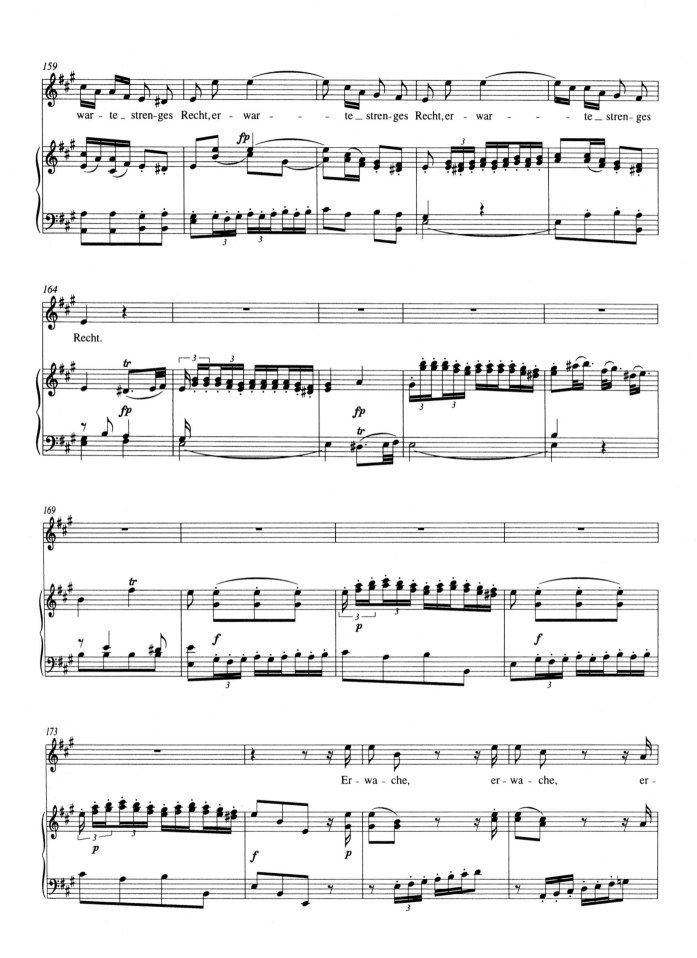

1. 清醒吧，懒惰的奴仆
ERWACHE, FAULER KNECHT

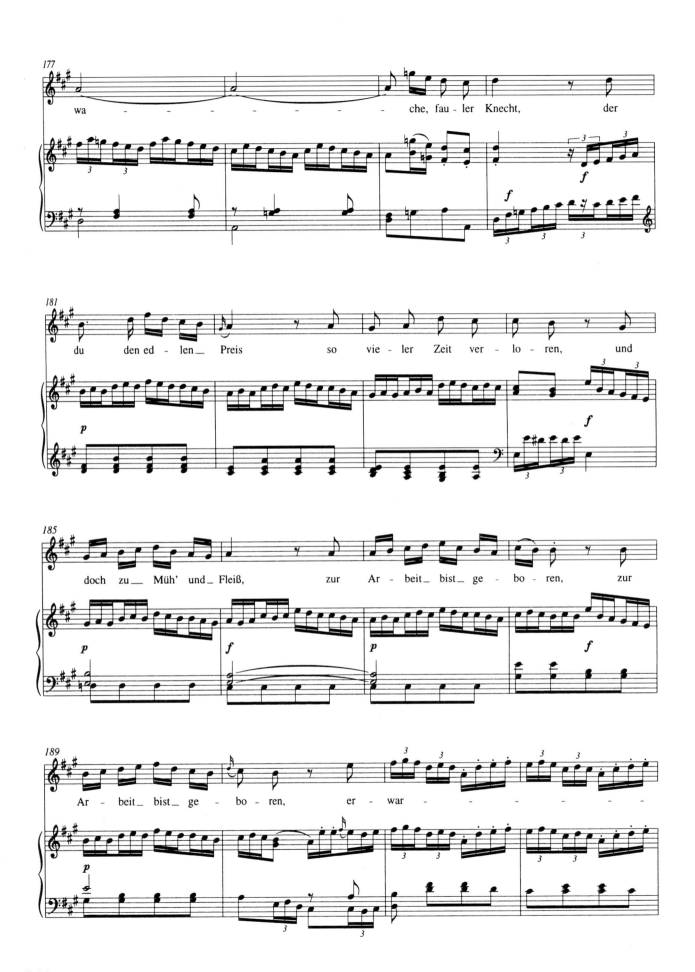

莫扎特女高音咏叹调(上)

曹 金 编著

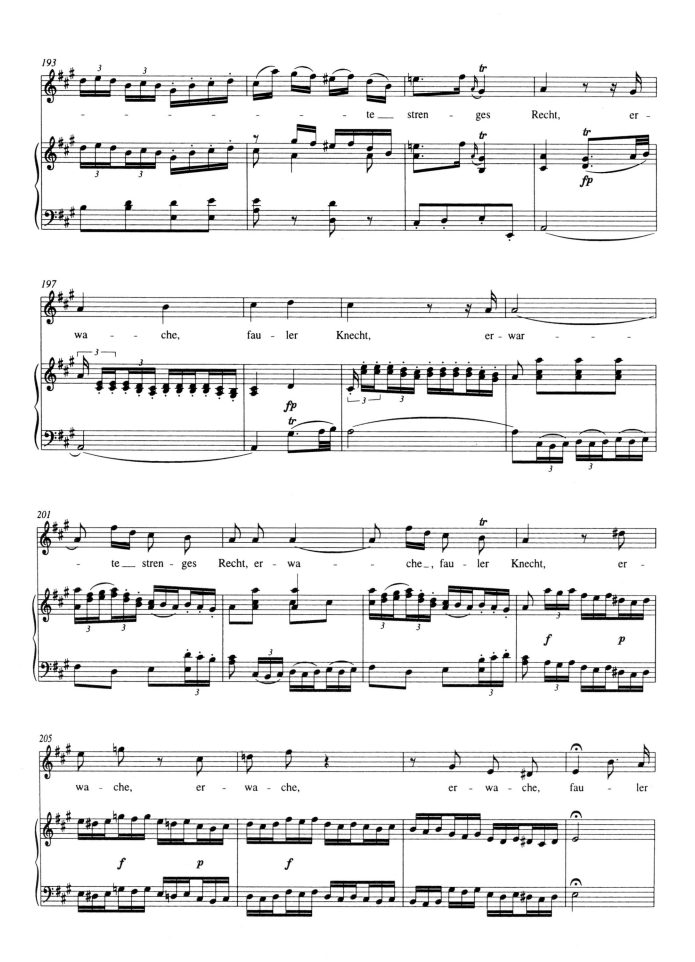

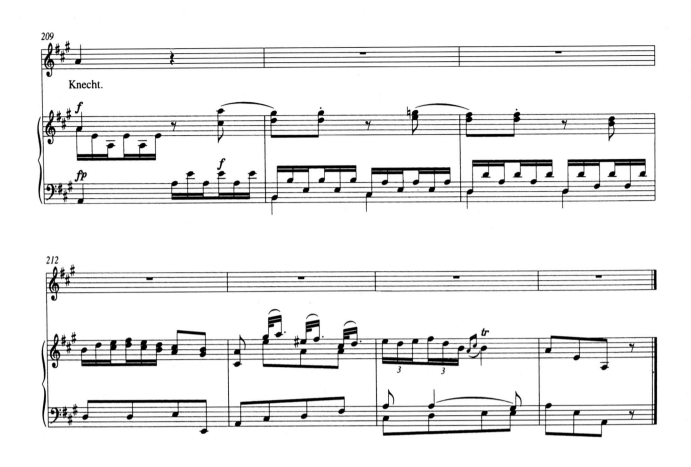

莫扎特女高音咏叹调(上)

曹 金 编著

2. 欢笑、玩乐

选自《阿波罗和海阿钦斯》

LAETARI，IOCARI

aus》Apollo und Hyacinth《，KV38

　　这是莫扎特于 11 岁时创作的一部独幕喜歌剧，1767 年 5 月 13 日首演于萨尔茨堡，剧本由鲁菲诺斯·韦德用拉丁文撰写。

　　该剧讲述的是古希腊神话传说中的人物阿波罗和海阿钦斯的故事。二者原为好友，由于采费茹斯的挑拨，使得阿波罗陷入圈套，误伤了海阿钦斯并致使他不幸死去。海阿钦斯的父亲奥巴鲁斯怒斥阿波罗，失去好友的阿波罗悲痛至极，愿以自己的死亡换取好友重获新生。而上帝看清了一切，惩罚了真正的凶手采费茹斯，并将其变成微风，又使海阿钦斯变成了风信子花。此时奥巴鲁斯才知道自己错怪了阿波罗，为减轻心中的内疚，他同意将心爱的女儿美利亚嫁给阿波罗。

　　这首咏叹调表现了将与阿波罗结婚的美利亚对幸福生活的赞美。该首咏叹调采用了 a—b—a 的结构形式。值得注意的是，在咏叹调中您能发现它在创作手法上有许多类似《魔笛》中"夜后"的第二首咏叹调的影子，尤其是其中的跳音、颤音、大跳及花腔的运用。

Tempo：Allegro：A ♩ ca. 116—120—B：♩＝80

Laetari, iocari	欢笑、玩乐，
fruique divinis honoribus stat，	人们享受着天空般的幸福，
dum hymen optimus	当圣歌响起时，
taedis et floribus	火把和鲜花
grata，beata，	也带来祝福，
connubia iungit et gaudia dat.	将所有的欢乐连接一体。
Jam diva vocabor，	我已被他们当成女神，
si Numen amabo；	我爱这神仙般的日子；
per astra vagabor	我将去星空漫游，
et nubes calcabo；	我将到云中翱翔，
et urbes，et regna devoveant se，	我已完全沉溺于这片土地
et Fauni adorent，et Satyri me.	和这富饶的领域之中。

（曹　金译词）

欢笑、玩乐

选自《阿波罗和海阿钦斯》

Laetari，iocari

aus》Apollo und Hyacinth《　KV38

Wolfgang Amadeus Mozart

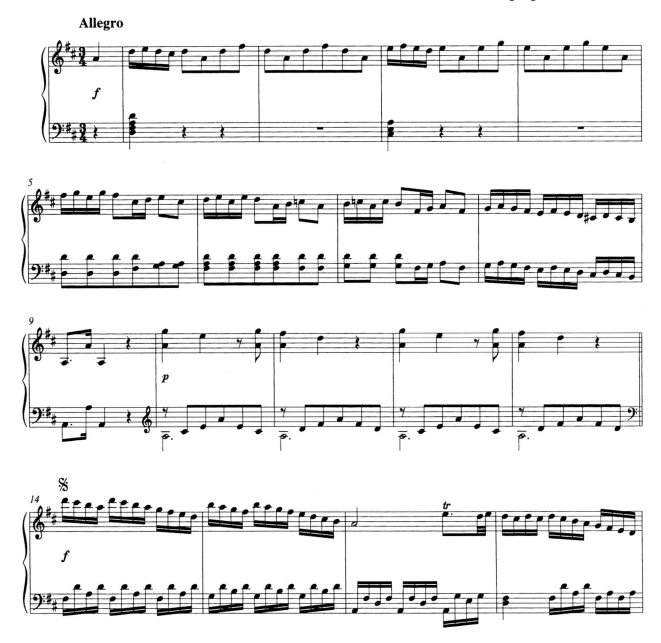

　莫扎特女高音咏叹调(上)

曹　金　编著

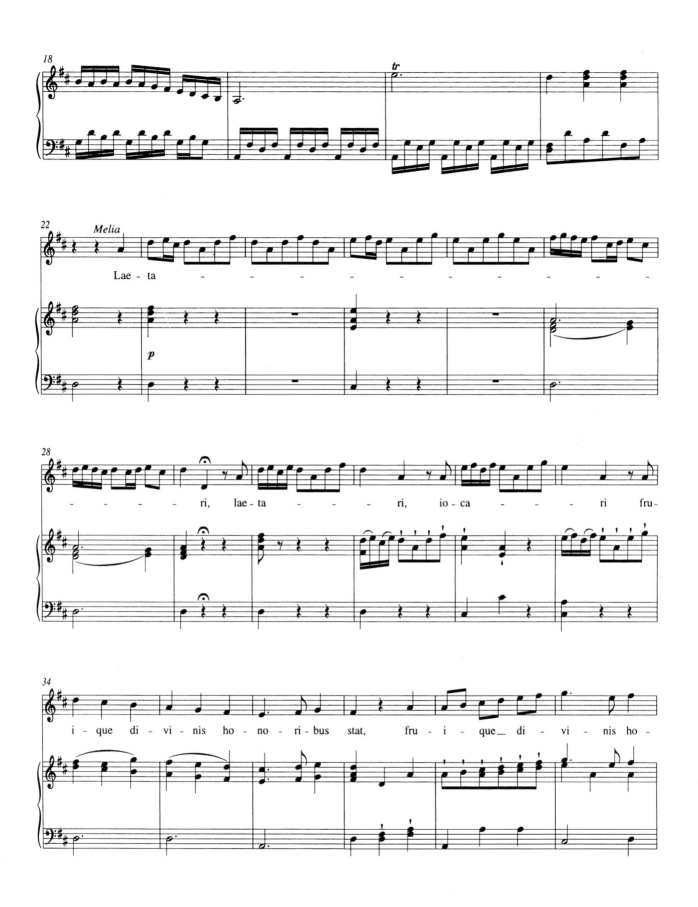

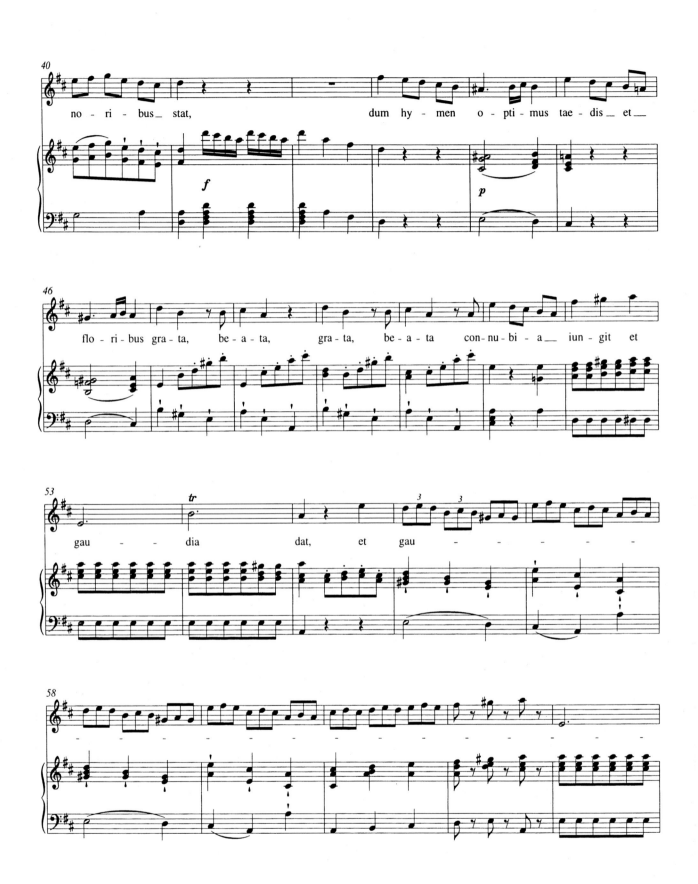

莫扎特女高音咏叹调(上)

曹 金 编著

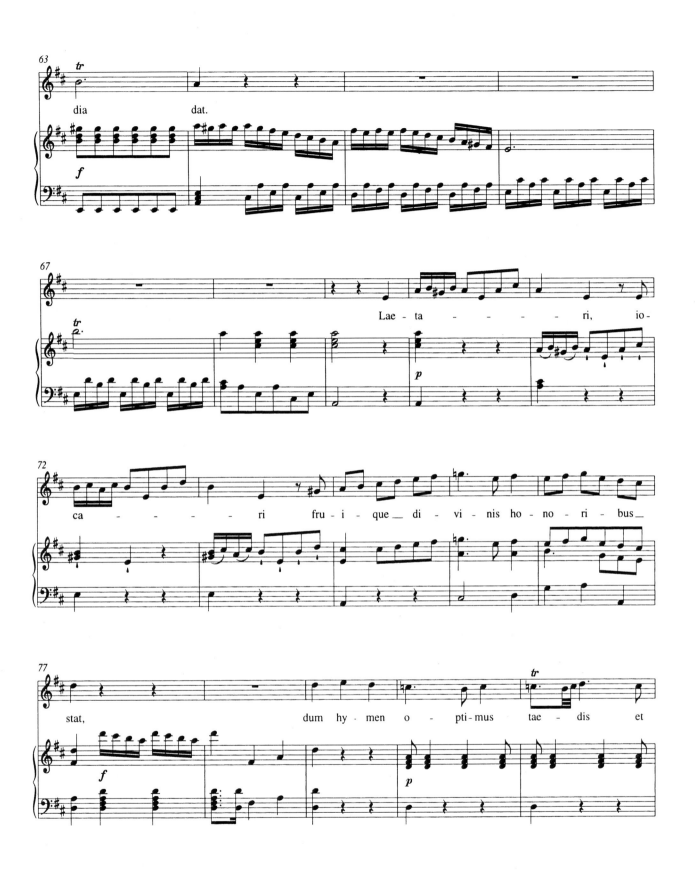

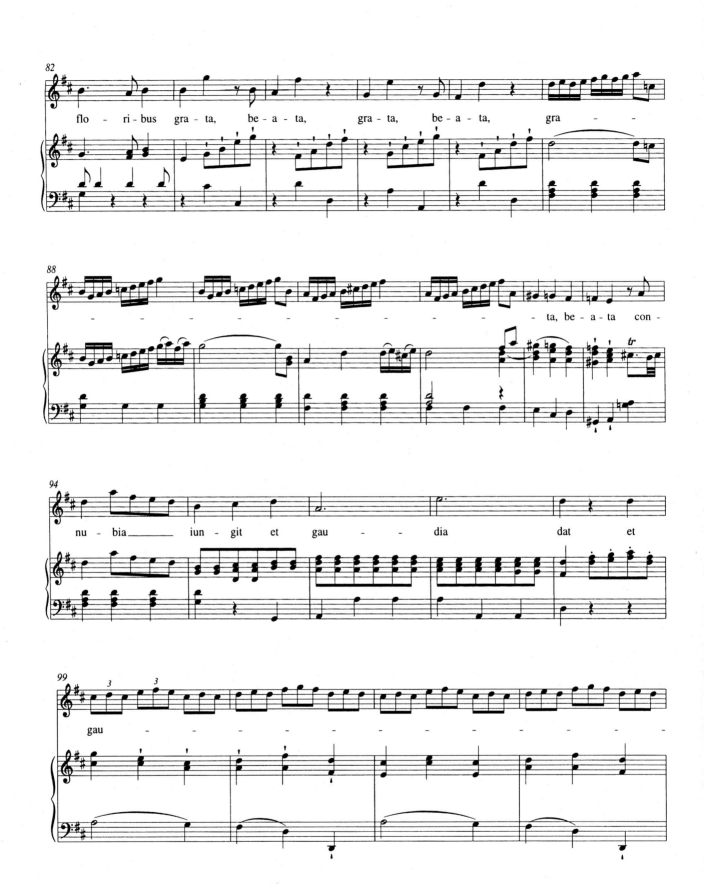

莫扎特女高音咏叹调（上）

曹　金　编著

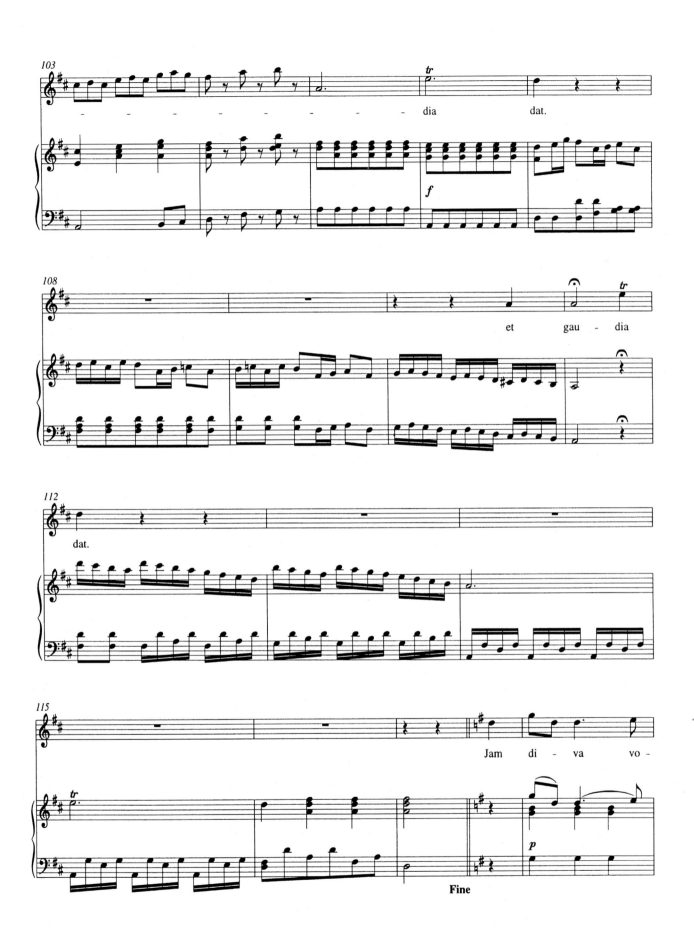

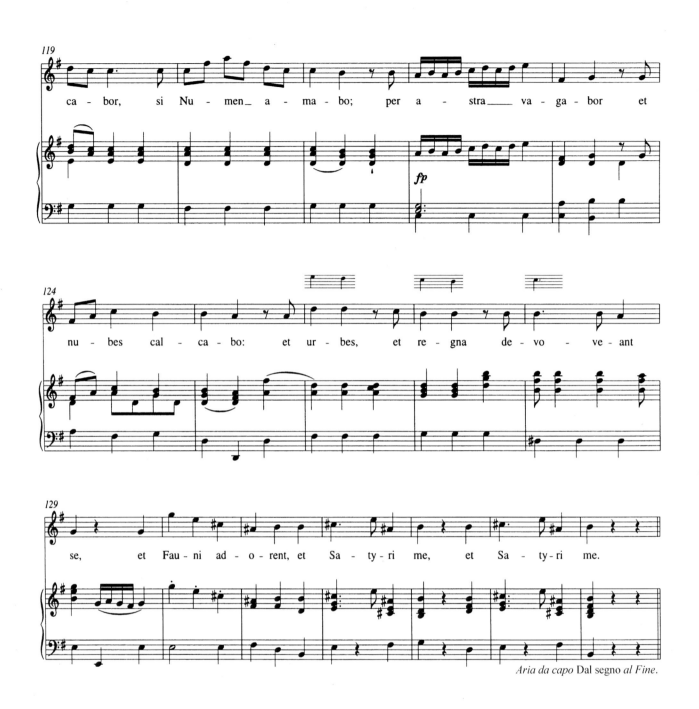

Aria da capo Dal segno *al Fine.*

莫扎特女高音咏叹调(上)

曹 金 编著

3. 可爱的灵魂，看看这颗心

选自《葬礼音乐》

GELIEBTE SEEL'-BETRACHT DIES HERZ

aus》Grabmusik《，KV42

 1767 年，萨尔茨堡的大主教让年仅 11 岁的莫扎特为 Karwoche（复活节的前一周）谱曲，为了验证莫扎特的作品是否真正是在没有其父亲的帮助下独立完成的，大主教将小莫扎特独自带到其官邸，天才的莫扎特仅在几天内便完成了《Grabmusik》（葬礼音乐）的创作。

 这是一部 cantata（康塔塔），莫扎特采用不同的声部作为不同的象征，如女高音象征着"天使"，男低音象征着"灵魂"，合唱、乐队、管风琴参与其中，以"灵魂"与"天使"之间的对话铺展剧情，增强了基督受难的音乐氛围。

 该首由"天使"演唱的歌曲分为宣叙调和咏叹调两部分。演唱宣叙调需严格把握作品音乐风格及戏剧性内涵。最为重要的是，要正确地演唱其中的 Appoggiatura（装饰音）；演唱咏叹调时应注意音乐线条的连贯性和装饰音的处理。

Tempo：Andante ♩＝80，Adagio ♩＝80

Rezitativ(宣叙调)

Geliebte Seel'，was redest du?	可爱的灵魂，你在说什么？
Bedaure das verwundte Herz.	怜悯怜悯这颗受伤的心吧。
ich lobe deinen Schmerz,	我为你的伤痛而歌颂，
und willst du zürnen? Zürne zu!	你会愤怒吗？那就愤怒吧！
Doch über wen?	可是为谁而怒？
Ach，ehrlich über dich,	啊，老实说是为你。
willst du den Mörder finden,	你一定想找出凶手，
so denk' an deine Sünden,	如果想到你的罪过，
die führten diesen Stich	他们拿着刺，
und leiteten den Speer.	他们带着矛。
Jetzt zürne wie du willst,	现在你发怒吧，随你的愿，
jetzt traure,	现在你悲伤吧，
aber traure mehr.	悲痛可以更深。

Arie des Engels(天使的咏叹调)

Betracht dies Herz und frage mich,	看看这颗心并向我们发问，

wer hat die Kron' gebunden,	是谁编织了这个花环,
von wem sind diese Wunden?	这伤口从何而来?
Sie ist von mir und doch für mich.	从我这儿来并且为了我。
Sieh, wie es Blut und Wasser weint,	看吧,那流淌的血和泪,
hör! was die Zähren sagen,	听吧! 多么坚定的话语。
die letzten Tropfen fragen,	最后的一滴血问,
ob es mit dir nicht redlich meint,	它是否对你不忠,
ergib dich, hartes Herz,	结果是,坚硬的心,
zerfließ in Reu und Schmerz.	在悔恨和痛苦中熔化。

（曹 金译词）

注: 该首歌曲无论是宣叙调还是咏叹调部分都出现了大量的 Appoggiatura(装饰音),一般来说,装饰音的处理都是由作曲家或歌唱家即兴发挥,然而,即使是即兴,也有一定的规律可循。这里我们大致介绍一下 Appoggiatura 在不同情况下的演唱规则。

① 在同音连续出现的情况下:

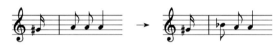

② 在音与音之间出现大跳的情况下:

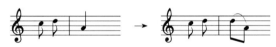

③ 当短音符出现的情况下:

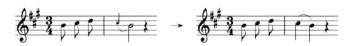

④ 当一个附点音符出现时:

⑤ 当多个附点音符同时出现时:

莫扎特女高音咏叹调(上)
曹 金编著

可爱的灵魂，看看这颗心

选自《葬礼音乐》

Geliebte Seel'-Betracht dies Herz

aus》Grabmusik《　KV42

Wolfgang Amadeus Mozart

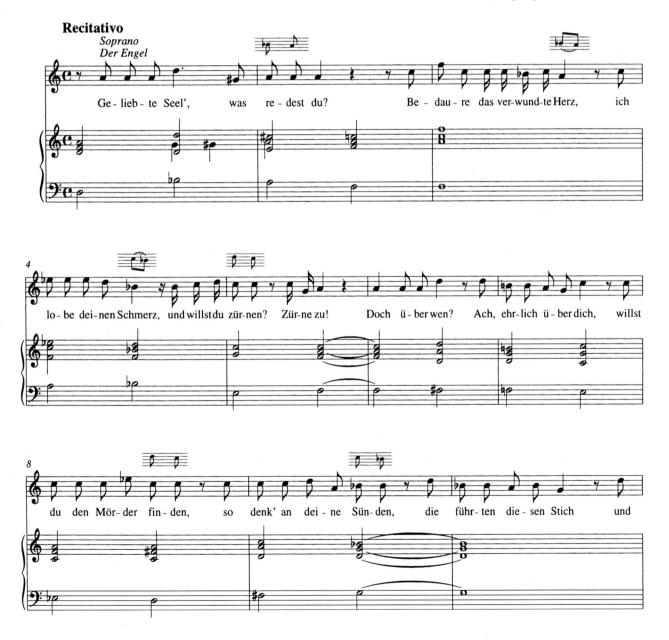

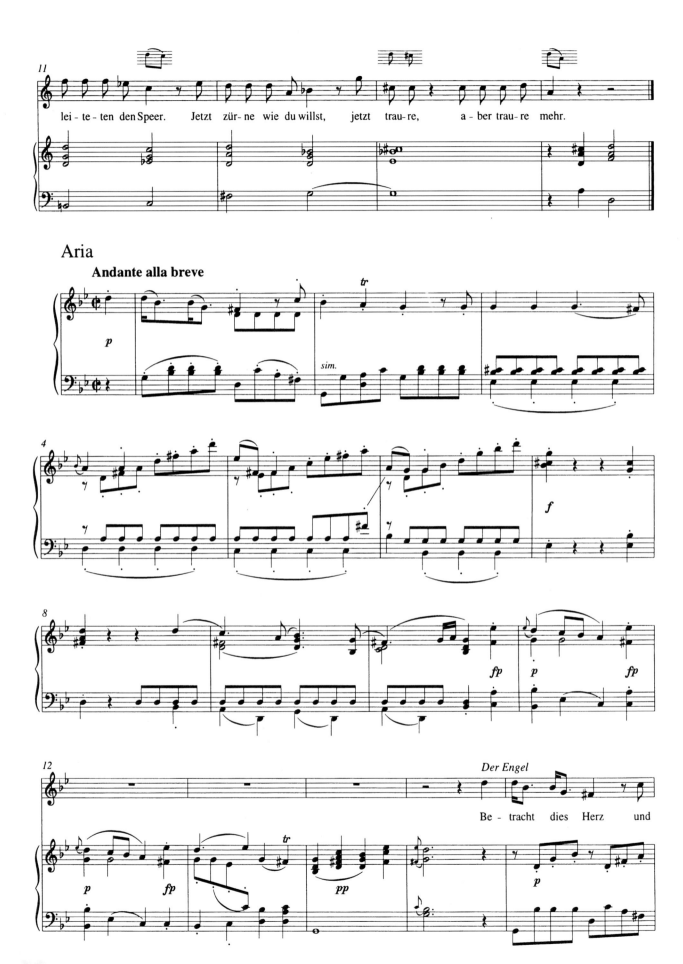

lei - te - ten den Speer. Jetzt zür - ne wie du willst, jetzt trau - re, a - ber trau - re mehr.

Aria

Andante alla breve

Der Engel

Be - tracht dies Herz und

莫扎特女高音咏叹调(上)
曹 金 编著

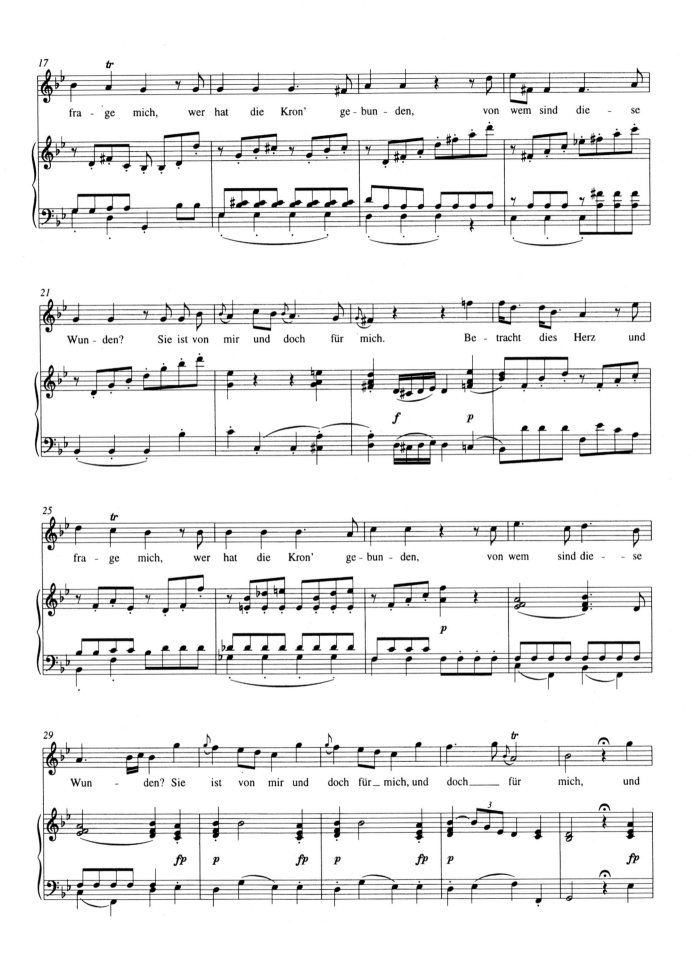

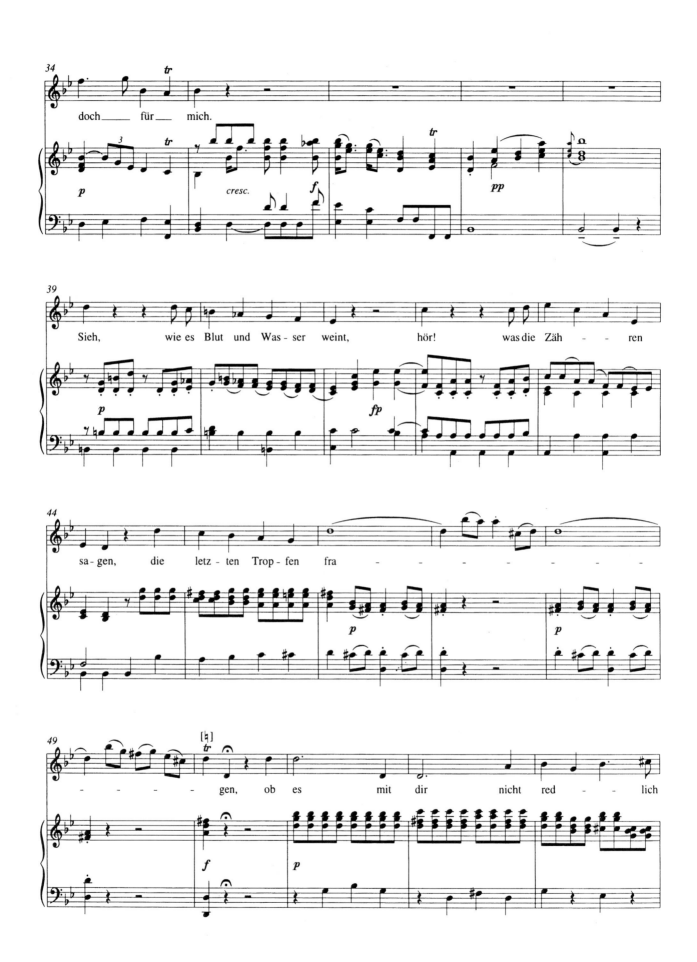

莫扎特女高音咏叹调(上)
曹 金 编著

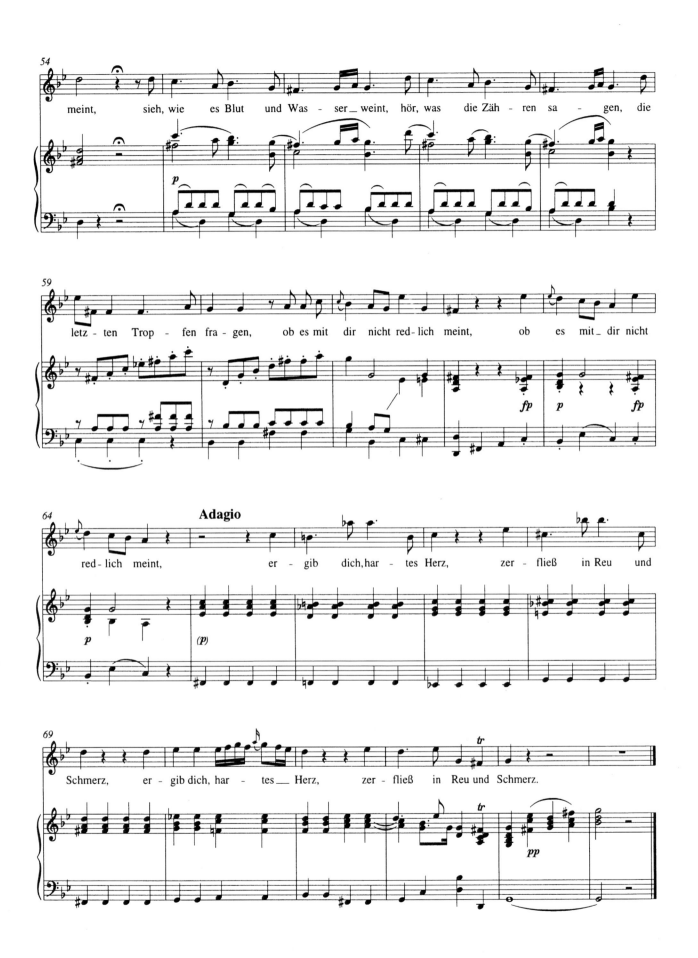

4. 我的爱人美丽的脸庞

选自《巴斯蒂安和巴斯蒂安娜》

MEINER LIEBSTEN SCHÖNE WANGEN

aus 》Bastien und Bastienne《，KV50

在莫扎特早期创作的众多小歌剧中，这部作品是唯一一部在演出过程中没有间断的作品，由莫扎特于12岁创作，1768年9月首演于维也纳。韦斯考根据法国大作家卢梭的《乡村占卜者》改编脚本。全曲融合了洛可可和德奥古典音乐风格及民间音乐元素，音乐简洁、流畅，结构严谨。

该剧讲述了女主人公巴斯蒂安娜因预感到爱人巴斯蒂安离开她，于是找到了乡村占卜者克拉斯寻求帮助。克拉斯为她出了点主意，那便是设法激起巴斯蒂安的醋意。于是克拉斯散布消息说巴斯蒂安娜已另有所爱，并警告巴斯蒂安若不赶紧回心转意将永远失去一位好姑娘。巴斯蒂安起初并不相信，后来看巴斯蒂安娜对他真是置之不理，便哀求克拉斯施展法术夺回巴斯蒂安娜，经过克拉斯的巧妙安排，二人终于重归于好。

这首咏叹调的音乐形式类似艺术歌曲，由3/4拍小步舞曲的节奏构成。音乐充分表现了巴斯蒂安重得爱人后的欢乐和幸福。

Tempo：小步舞曲的速度 ♩ = 120

Meiner Liebsten schöne Wangen
will ich froh auf's neue sehn,
bloß ihr Reiz stillt mein Verlangen,
Gold kann ich um sie verschmähn.
Weg mit Hoheit，weg mit Schätzen！
eure Pracht wirkt nicht bei mir.
Nur mein Mädchen kann ergötzen
hundertmal noch mehr als ihr.

我的爱人美丽的脸庞
让我一见便心花怒放，
只有她的魅力才能平息我的渴望，
金子也没有她宝贵。
走开吧，尊严，走开吧，财富！
你们的壮观也无法将我动摇。
只有我的姑娘才是我心中的偶像，
她要比你们尊贵上百倍。

（曹 金译词）

莫扎特女高音咏叹调(上)
曹 金编著

我的爱人美丽的脸庞

选自《巴斯蒂安和巴斯蒂安娜》

Meiner Liebsten schöne Wangen

aus》Bastien und Bastienne《　KV50

Wolfgang Amadeus Mozart

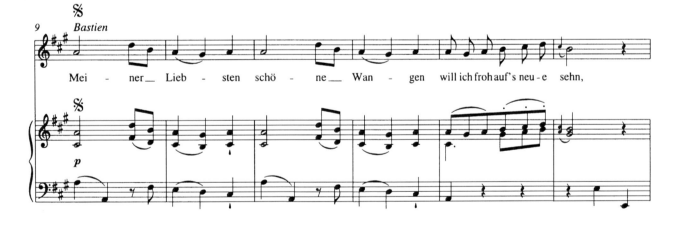

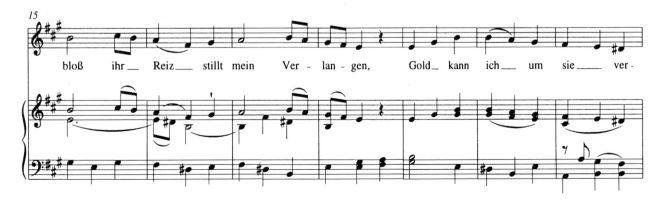

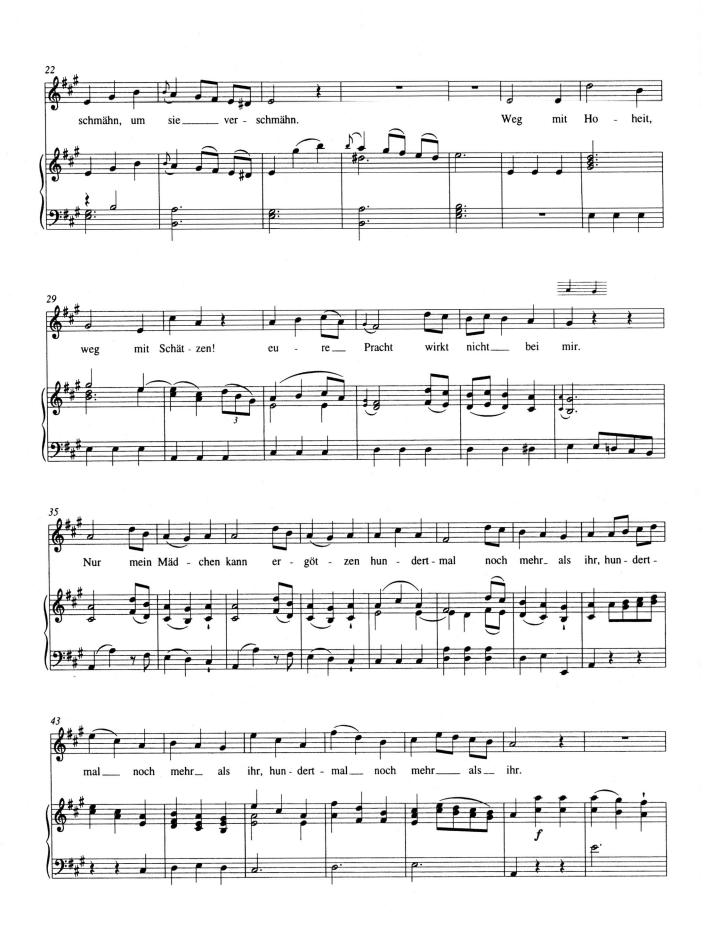

莫扎特女高音咏叹调(上)

曹 金 编著

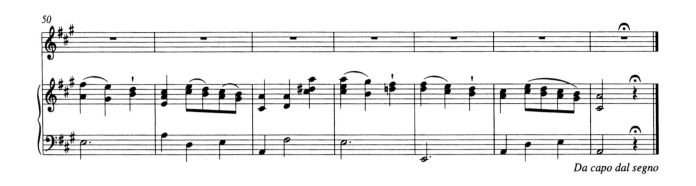

Da capo dal segno

5. 爱　情

选自《虚伪的单身汉》

AMORETTI

aus 》La finta semplice《，KV51

　　1768 年初，年仅 12 岁的莫扎特接受玛利亚·泰来西亚女王的丈夫约瑟夫二世的委托，创作歌剧《虚伪的单身汉》。他的才华备受赏识，引起同一时代许多作曲家极大的不安和嫉妒，他们不愿承认这一残酷的现实，即让一位 12 岁的顽童坐在钢琴边指挥一部歌剧。因此，尽管国王对莫扎特倍加赞赏，当时最为著名的作曲家约翰·阿道尔夫·哈瑟也对他的作品充满赞叹之情，可是由于更多外界因素的阻拦，使得这部歌剧于 1769 年 5 月 1 日在萨尔茨堡的首演未能成功。

　　这部三幕滑稽歌剧讲述的是：唐哈桑德鲁性情急躁，厌恶女人，甘为单身汉。其友唐波利多洛也很讨厌女人。吉琴姐是唐哈桑德鲁的妹妹，她将与匈牙利军官弗拉卡索结婚，侍女妮奈塔则钟情于上士西蒙，两对恋人情深意笃，相处甚欢。而两个老单身汉却看不顺眼，百般阻挠。主仆二人请来弗拉卡索聪明机灵的妹妹罗西娜相助，罗西娜巧设圈套，诱使两个单身汉堕入情网。

　　这部歌剧和莫扎特后来创作的众多作品相比，虽然不能算是杰作，然而其中罗西娜的咏叹调却被人们誉为"光彩照人的曲子"。其旋律自由、高雅，完全可以与任何成熟的大师级作品相媲美。该咏叹调的难点在于长音的保持以及声音由强变弱、由弱变强的控制。

Tempo：Andante ♩=72（80）

Amoretti，che ascosi qui siete，	爱情，你们深藏于此，
E volando d'intorno ferite，	你们已饱受伤害，有朝一日你们会自由地飞翔，
Ah，vi prego，da me non venite；	啊，我请求你们别再回来。
Questo cor non venite a piagar.	别再回来让这颗心受到伤害。

（曹 金译词）

34　莫扎特女高音咏叹调（上）
曹 金 编著

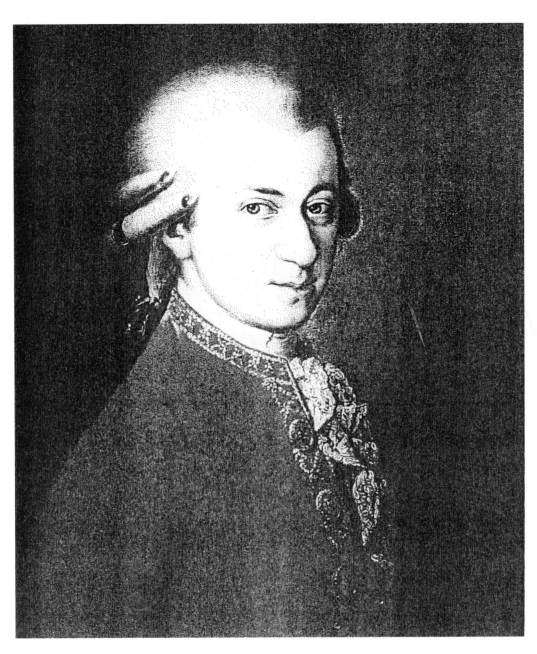

巴巴拉·克拉佛特于莫扎特去世后 28 年所绘的肖像

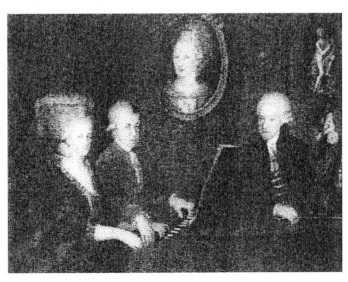

描绘莫扎特一家人的画作。因为他的母亲已经逝世，所以将她画在框里。

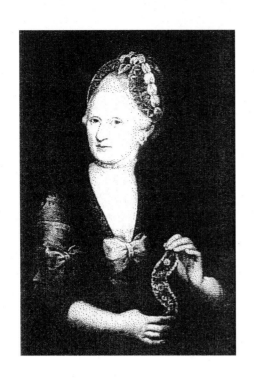

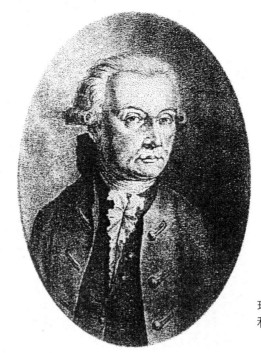

莫扎特母亲安娜·
玛丽亚·帕特尔和父亲
利奥波德·莫扎特

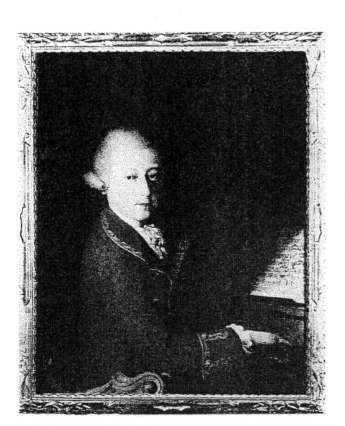

1770年意大利画家
罗沙在威洛纳所绘的莫
扎特肖像

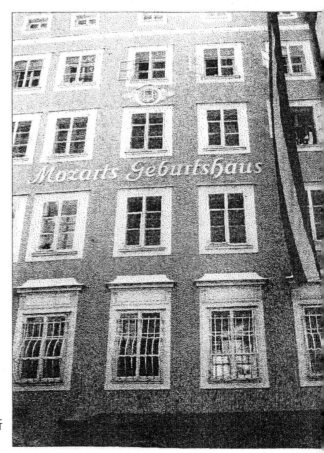

萨尔茨堡莫扎特出生之寓所

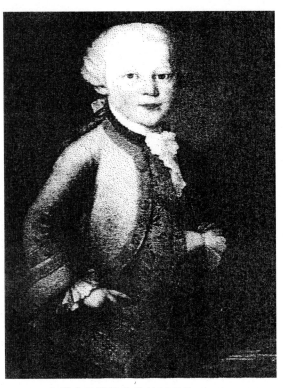

穿着大礼服的莫扎特（1763）

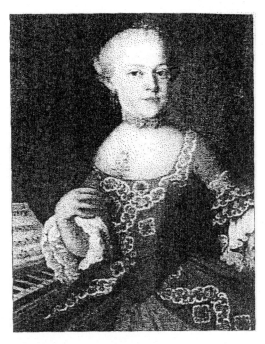

莫扎特的
姐姐安娜肖像

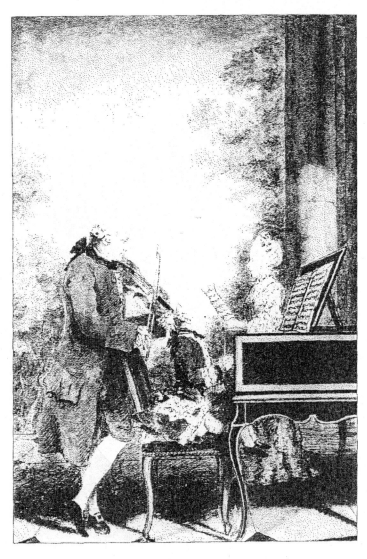

1764 年由迪拉佛
塞所绘制的铜版画，描
绘莫扎特与父亲及姐姐
在巴黎演奏的情形。

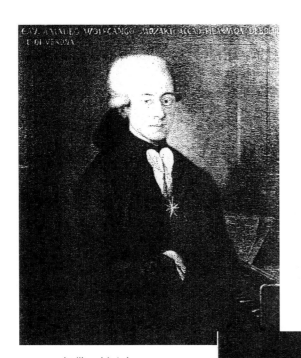

佩带马刺勋章
的莫扎特肖像

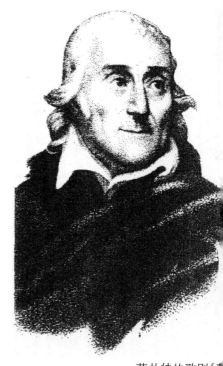

莫扎特的歌剧《费
加罗的婚礼》、《唐·望
凡尼》及《女人心》等剧
本的作者达蓬特。

莫扎特的妻子
康丝坦茨的画像

莫扎特的两个儿
子,右边是卡尔,左
边是沃尔夫冈

爱　情

选自《虚伪的单身汉》

Amoretti

aus》La finta semplice《　KV51

Wolfgang Amadeus Mozart

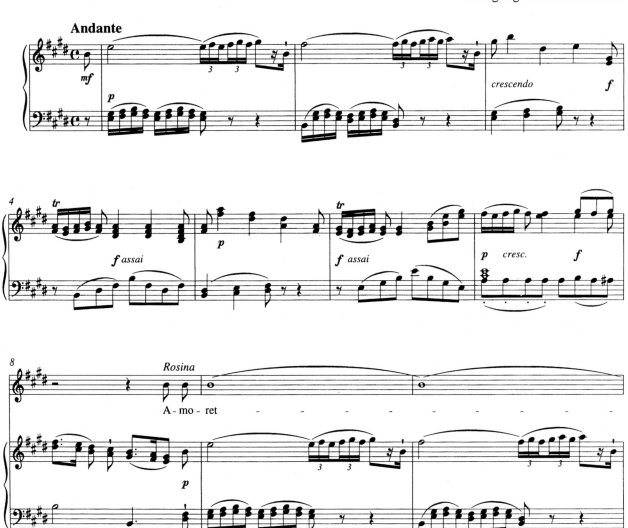

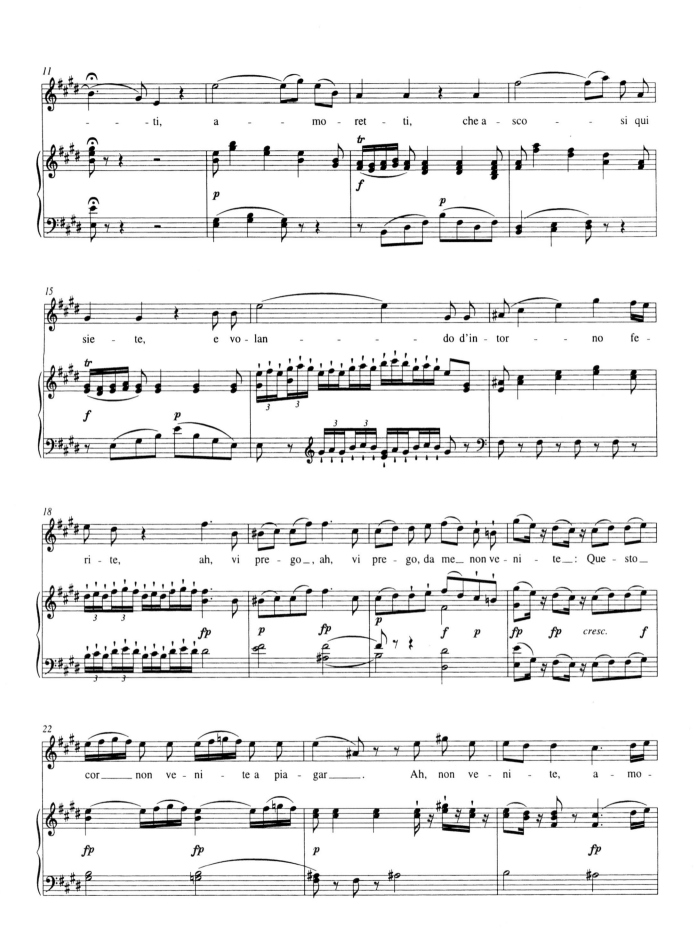

莫扎特女高音咏叹调(上)
曹 金 编著

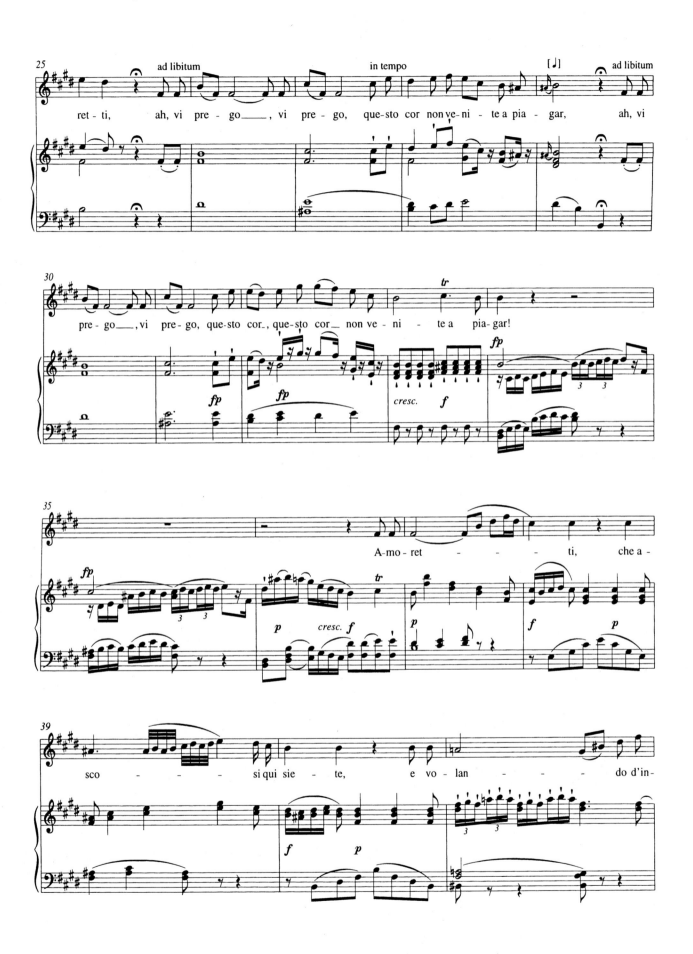

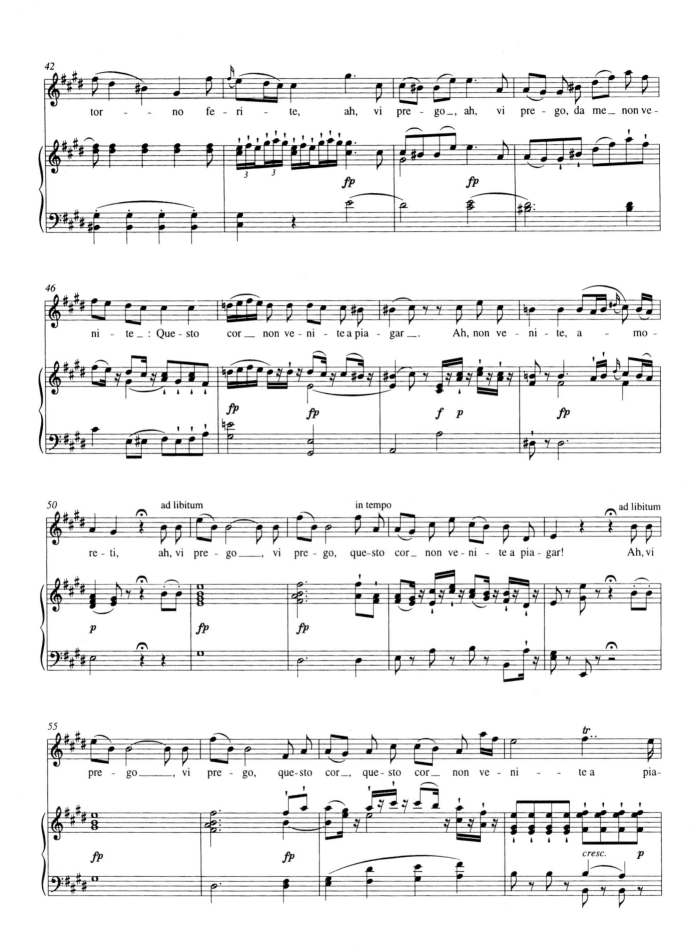

莫扎特女高音咏叹调(上)
曹　金　编著

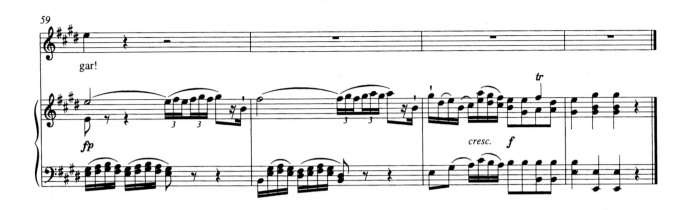

gar!

fp

cresc. f

6. 上帝的恩宠已经逝去——极度的悲伤

选自《庞托的国王，米特里达德》

GRAZIE-NEL GRAVE TORMENTO

aus 》Mitridate，Re di Ponto《，KV87

这部歌剧于1770年12月26日在米兰首演。莫扎特曾为此作倾注大量的心力,由于不少演唱者和演奏者花样百出,提出种种苛刻要求,致使作曲家不得不对其中的咏叹调和宣叙调进行"改善"或重新创作,以满足他们的愿望。

剧情大意:庞托的国王米特里达德将赴战场与罗马人作战。临行前将他年轻美貌的未婚妻阿斯帕西亚托付给他的两个儿子照顾。然而父子间不仅存在着政见上的分歧,而且两个儿子都暗恋着父亲的新娘。大儿子法尔纳斯凶狠自私,二儿子西法雷心地善良。米特里达德对此一无所知,他领兵出征后,政敌们谣传他已死于战场。因此阿斯帕西亚渐渐地和二儿子西法雷相爱。然而米特里达德却平安返回。他诅咒二人的逆伦恋情,敕令这对恋人立即分开。阿斯帕西亚自认无颜苟活而寻短见,被大儿子的未婚妻伊斯曼纳公主劝阻。此时,罗马人再次发动对庞托国的战争。战后父子三人言归于好,国王也请求阿斯帕西亚原谅自己的唐突。

这首咏叹调是阿斯帕西亚面对庞托国王的诅咒,万念俱毁,叹喟时所演唱的充满戏剧性激情的唱段。演唱的难点在于如何清晰准确地表现花腔的颗粒性音符连接。

Tempo：adagio ♩=60　allegro ♩=144

Recitativo（宣叙调）

Grazie ai numi partì	上帝的恩宠业已不再,
Ma tu qual resti，sventurato mio cor！	而你这颗不幸的心灵还留存什么！
Ah giacché fosti di pronunziar capace	啊,你有权宣读
la sentenza crudel，	残酷无情的判决,
siegui I' impresa che ti detto virtù.	而我当遵守你崇高的戒律远离此地。
Scorda un oggetto per te fatal，	你忘却了往日的命运,
rifletti alla tua gloria.	以及曾经拥有的美誉。
E assicura così la tua vittoria.	往日为你的成功之路,
Ingannata ch' io son！	我受到了怎样的欺骗！
Tentar lo posso, e il tenterò	我可以并将尝试着
poiché' l prescrive, ahi lassa,	履行我的义务,啊,不幸,
tanto giusto il dover，quanto inumano；	一个既不合理也不人性的义务,

ma lo sperar di conseguirlo è vano.

但是你所希望的一切竟成梦幻。

Aria（咏叹调）

Nel grave tormento
che il seno m' opprime，
mancare già sento
la pace del cor.
Al fiero contrasto
resister non basto；
e strazia quest' alma
dovere ed amor.

极度的悲伤
压抑着我的胸腔，
我感到
内心的安宁已经消失。
这种自负的争斗
我无法抗拒，
灵魂、义务和爱就这样
被撕得粉碎。

（曹 金译词）

上帝的恩宠已经逝去——极度的悲伤

选自《庞托的国王，米特里达德》

Grazie-Nel grave tormento

aus》Mitridate，Re di Ponto《　KV87

Wolfgang Amadeus Mozart

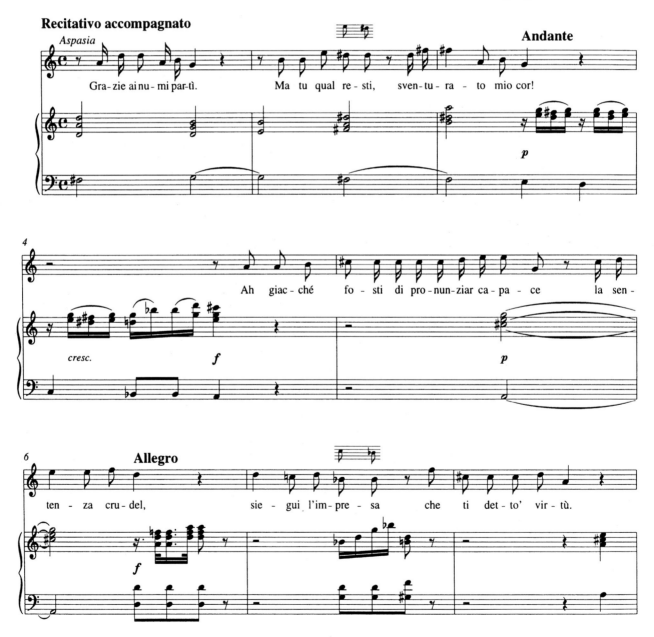

莫扎特女高音咏叹调(上)

曹 金 编著

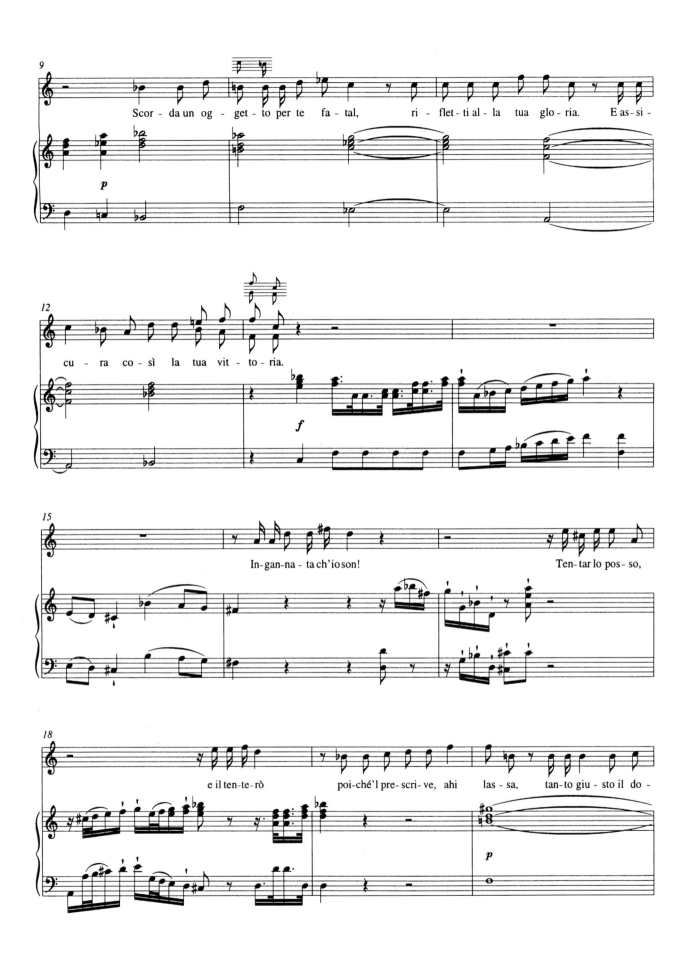

6. 上帝的恩宠已经逝去——极度的悲伤
GRAZIE-NEL GRAVE TORMENTO

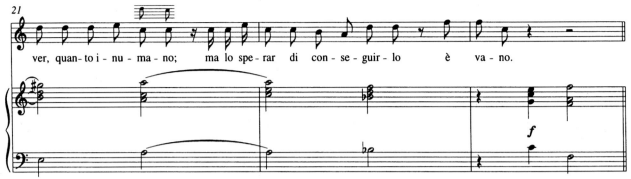

ver, quan-to i - nu - ma - no; ma lo spe-rar di con-se-guir-lo è va - no.

Aria

Adagio

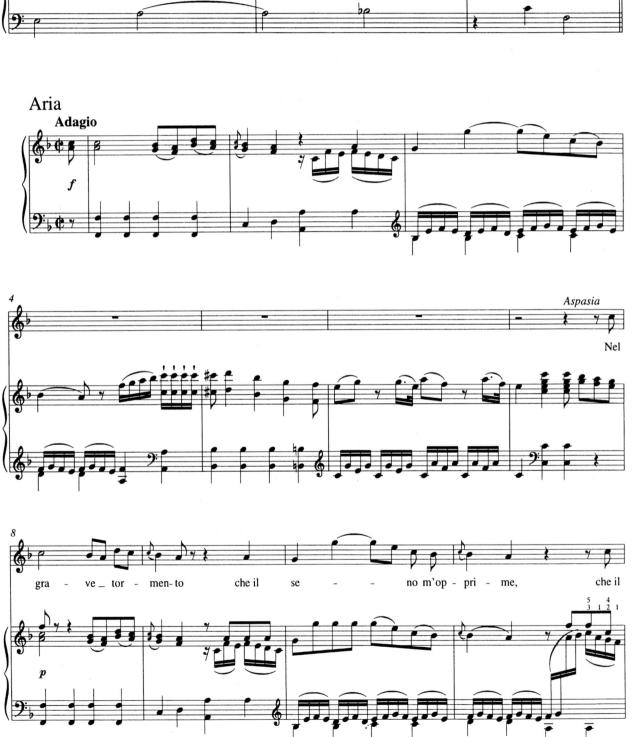

Aspasia

Nel

gra - ve _ tor - men-to che il se - - no m'op-pri - me, che il

莫扎特女高音咏叹调(上)

曹 金 编著

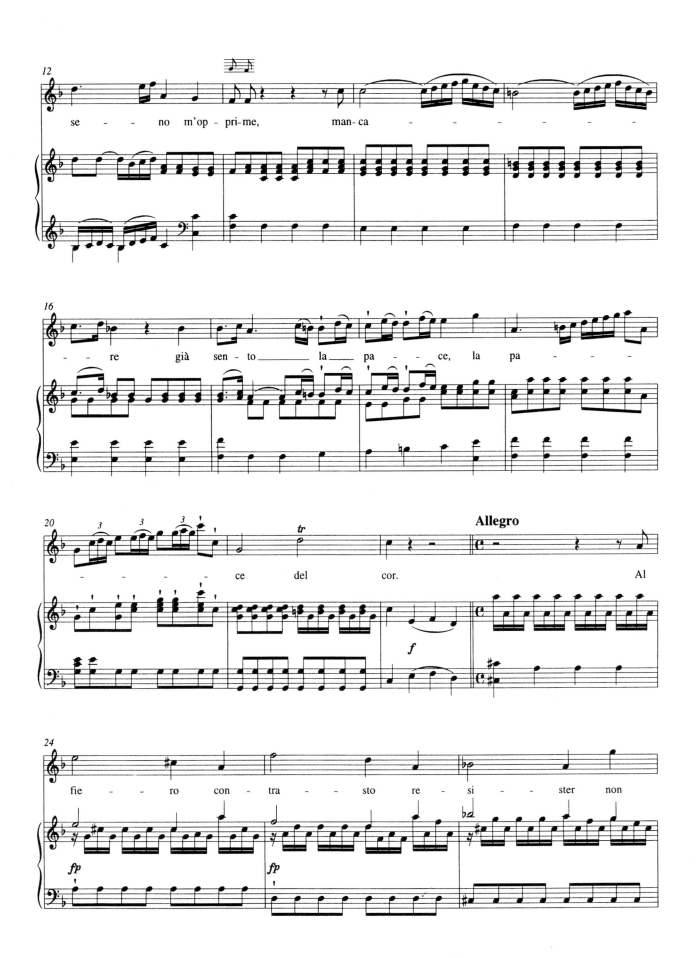

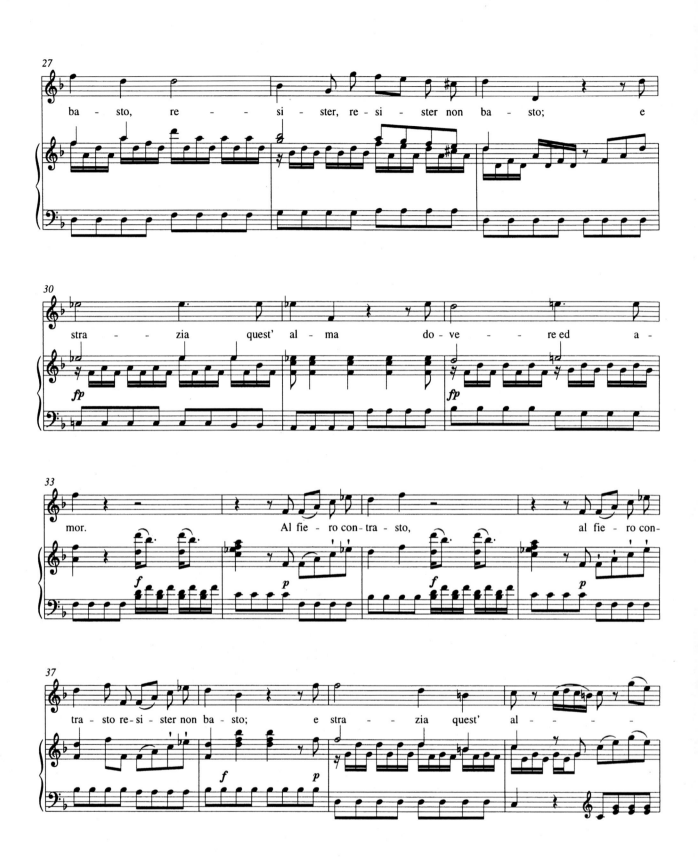

莫扎特女高音咏叹调（上）
曹 金 编著

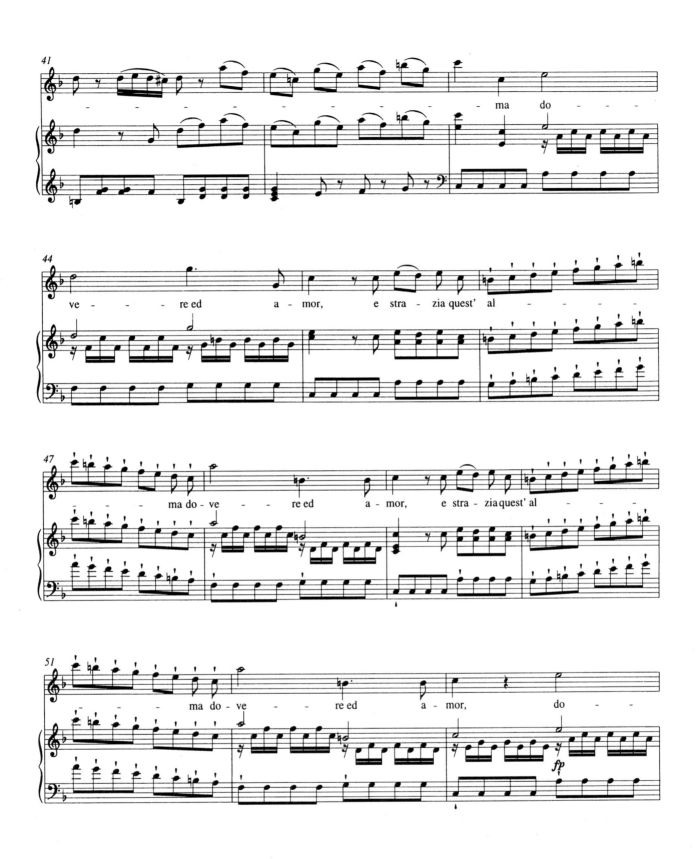

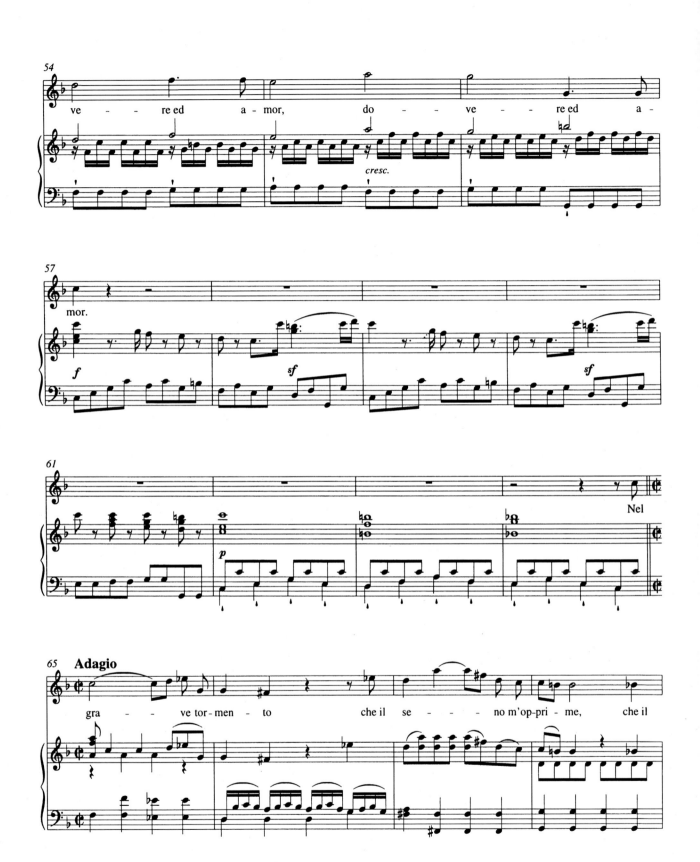

莫扎特女高音咏叹调(上)
曹 金 编著

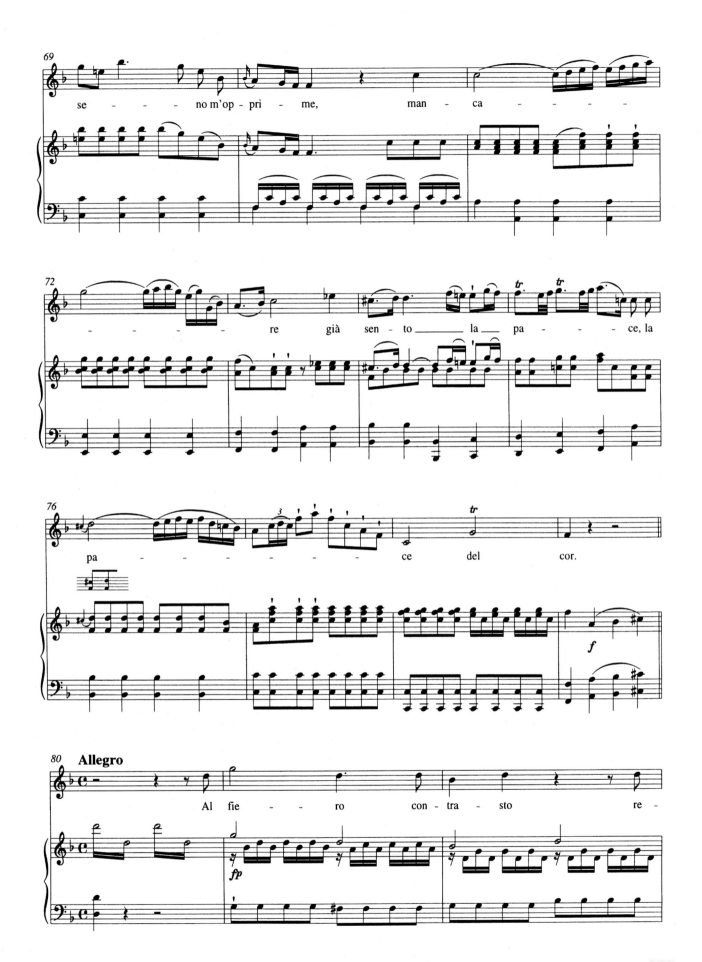

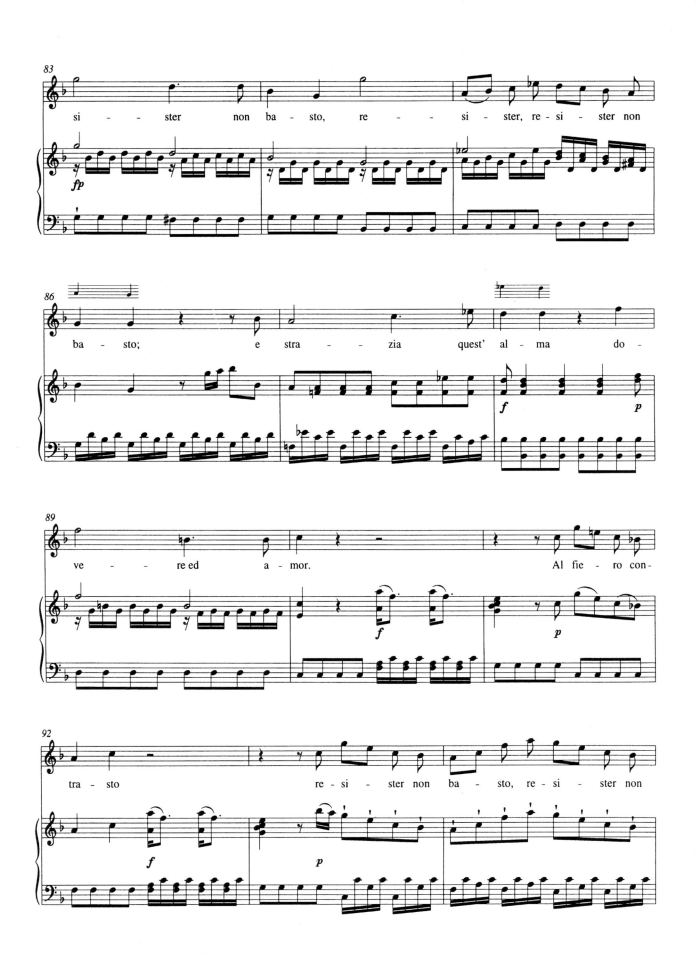

莫扎特女高音咏叹调(上)

曹 金 编著

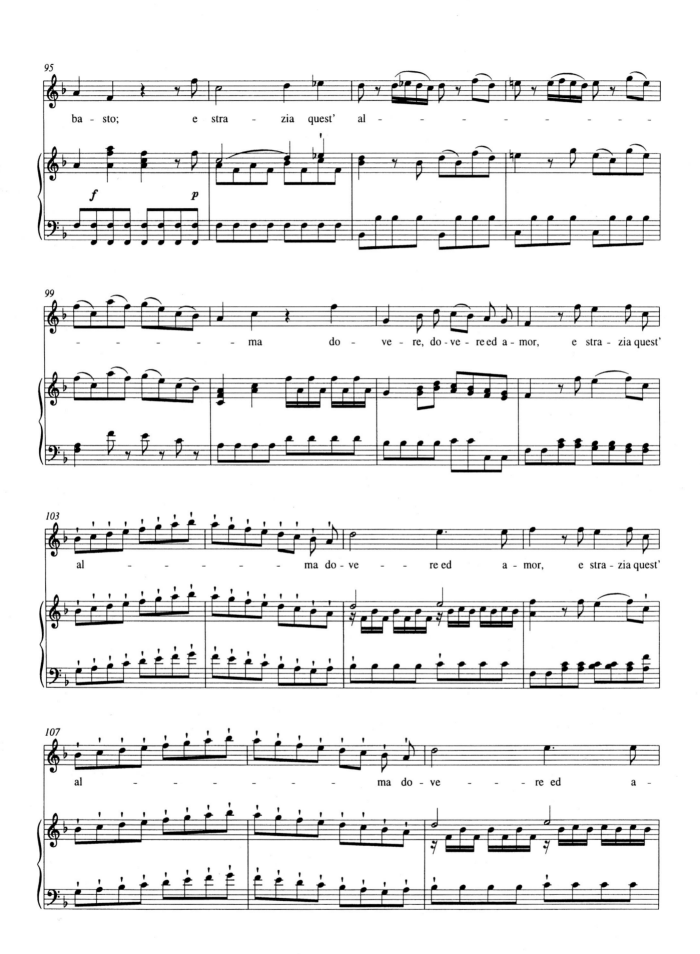

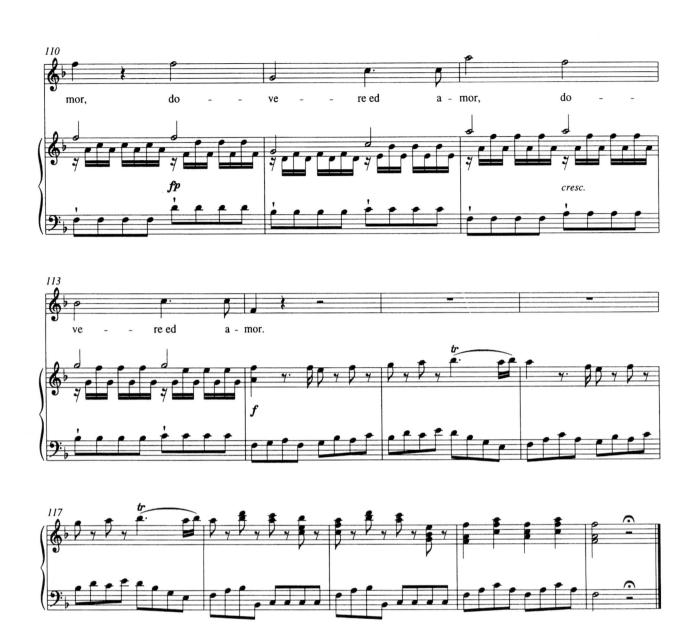

莫扎特女高音咏叹调(上)

曹 金 编著

7. 乘着渴望的翅膀

选自《阿斯卡尼奥在阿尔巴》

SPIEGA IL DESÍO，LE PIUME

aus》Ascanio in Alba《，KV111

 1771 年，女王玛丽亚·泰来西亚的儿子菲迪南将与茂德纳的公主玛丽亚一世举行婚礼。当时著名作曲家约翰·阿道尔夫·哈瑟提出委托莫扎特为帕里尼的脚本《Ascanio in Alba》谱曲，以庆祝这一隆重的婚礼。作品演出获得巨大成功。

 剧情大意：阿尔巴景色迷人，诸神举荐为理想城市。女主人公善良的仙女西尔维娅（玛丽娅一世的象征）向祭司阿切斯特透露，她将与阿尔巴的继承人阿斯卡尼奥（菲迪南的象征）结婚。她坦陈自己崇拜阿斯卡尼奥的宽宏大量和智慧超群，然而她的心却已另有所属，即是她常在梦中见到的牧羊人。然而她并不知晓，爱神维纳斯（象征女王玛丽娅·泰来西亚）为她编织的梦中情人恰恰正是阿斯卡尼奥本人。直到二人相遇时，西尔维娅才知道自己梦中的恋人就是眼前的阿斯卡尼奥，一对恋人终于消除误会幸福地结合。

 这首技艺精湛的咏叹调，充分表达了少女西尔维娅喜忧参半的复杂心情，尤其需要把握好气息支持和分句处理。

Tempo：Allegro ♩ = 120 Andante grazioso ♪ = 90

Spiega il desío，le piume：	乘着渴望的翅膀，
vola il mio core，e geme；	我的心在飞翔；
ma solo con la speme	只求它能满载希望
poi mi ritorna al sen.	重返我的胸膛。
Vieni col mio bel nume	来吧，伴着美丽的永恒，
alfine o mio desío：	那正是我的渴望：
dimmi una volta，oh Dio！	上帝啊，我恳求你告诉我！
ecco l' amato ben.	我的爱在这儿。

（曹 金 译词）

乘着渴望的翅膀

选自《阿斯卡尼奥在阿尔巴》

Spiega il desío，le piume

》Ascanio in Alba《　KV111

Wolfgang Amadeus Mozart

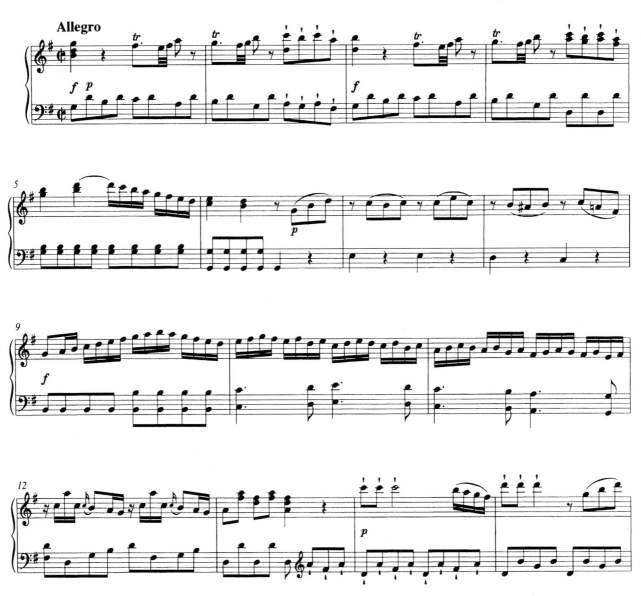

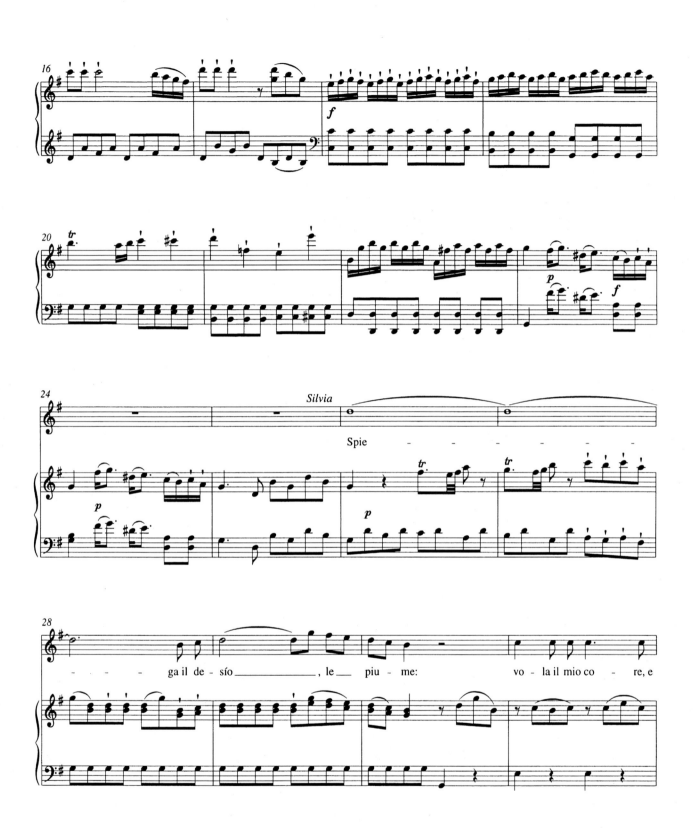

ga il de - sío_____, le___ piu - me: vo - la il mio co - re, e

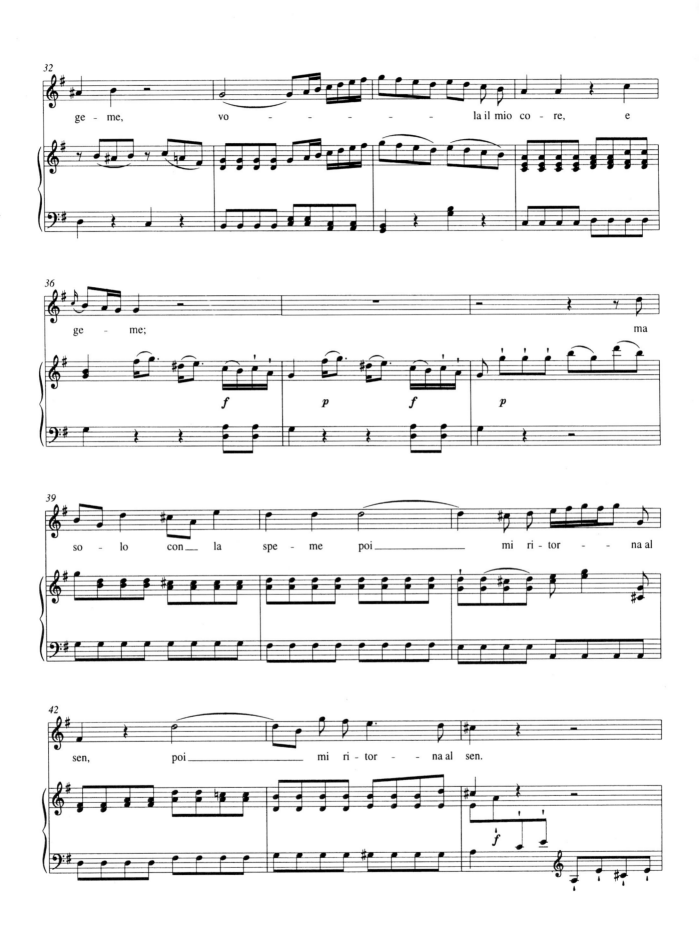

莫扎特女高音咏叹调(上)
曹 金 编著

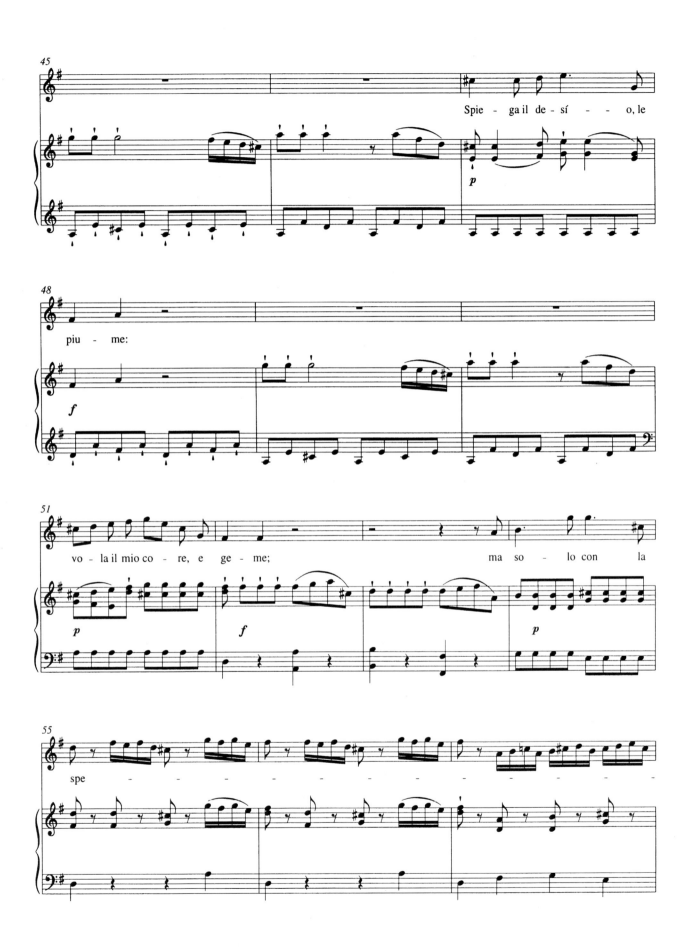

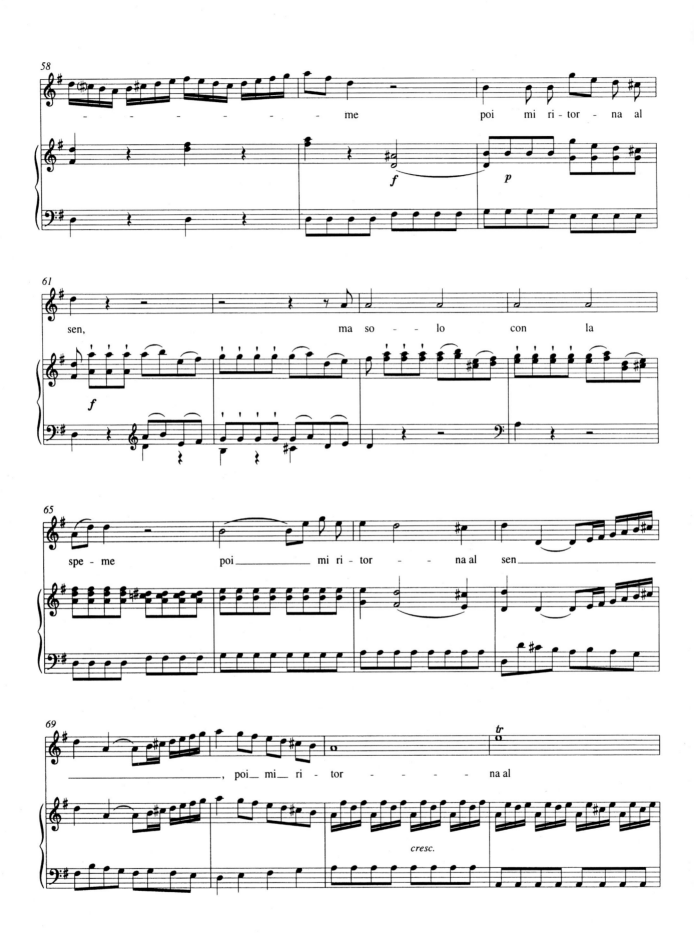

莫扎特女高音咏叹调(上)
曹 金 编著

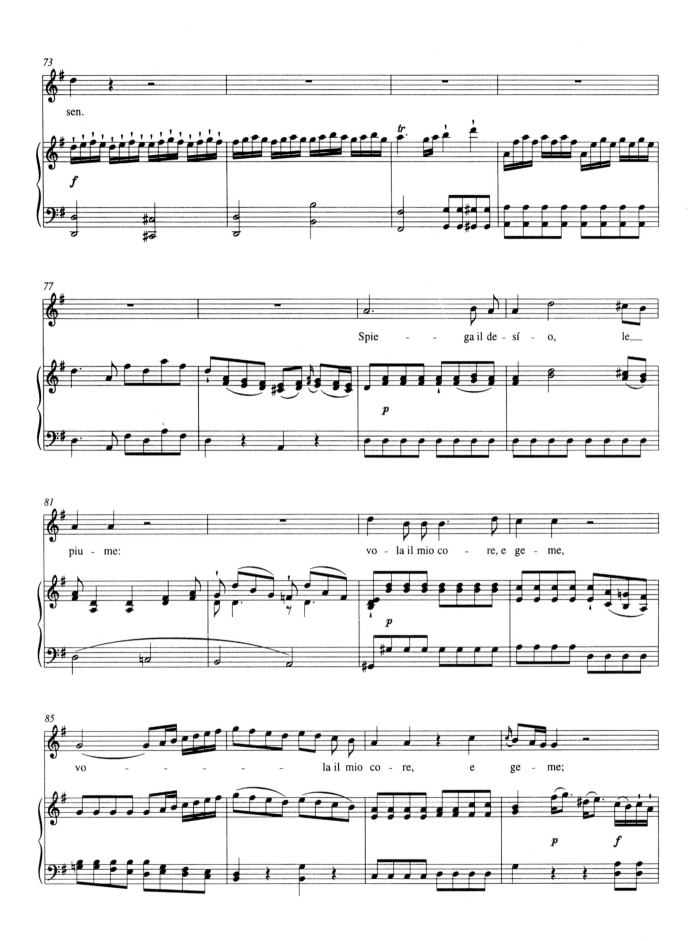

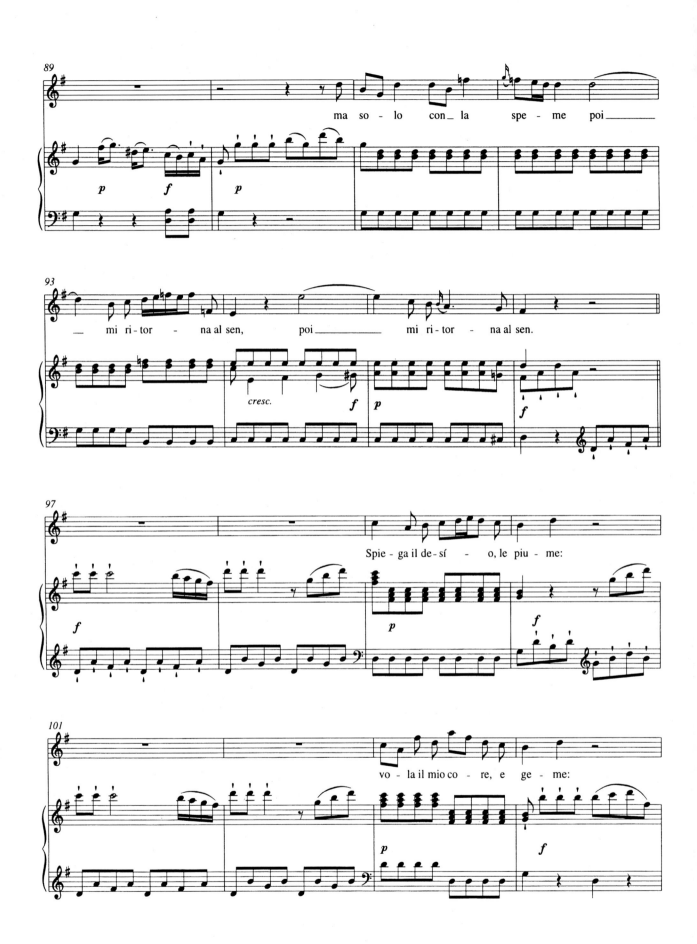

ma so - lo con la spe - me poi _____

_____ mi ri - tor - na al sen, poi _____ mi ri - tor - na al sen.

Spie - ga il de - sí - o, le piu - me:

vo - la il mio co - re, e ge - me:

莫扎特女高音咏叹调(上)

曹 金 编著

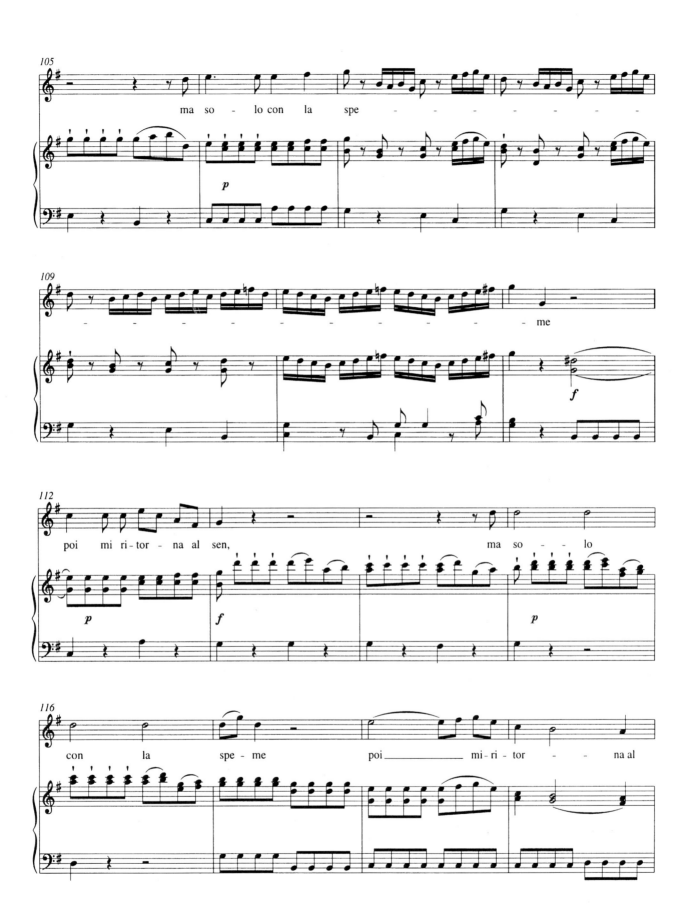

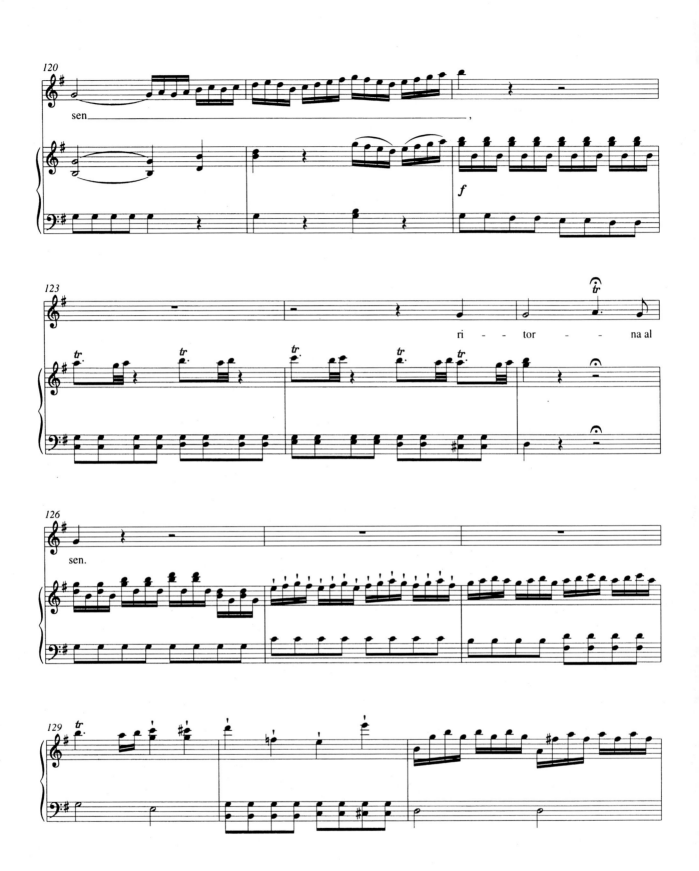

莫扎特女高音咏叹调(上)
曹 金 编著

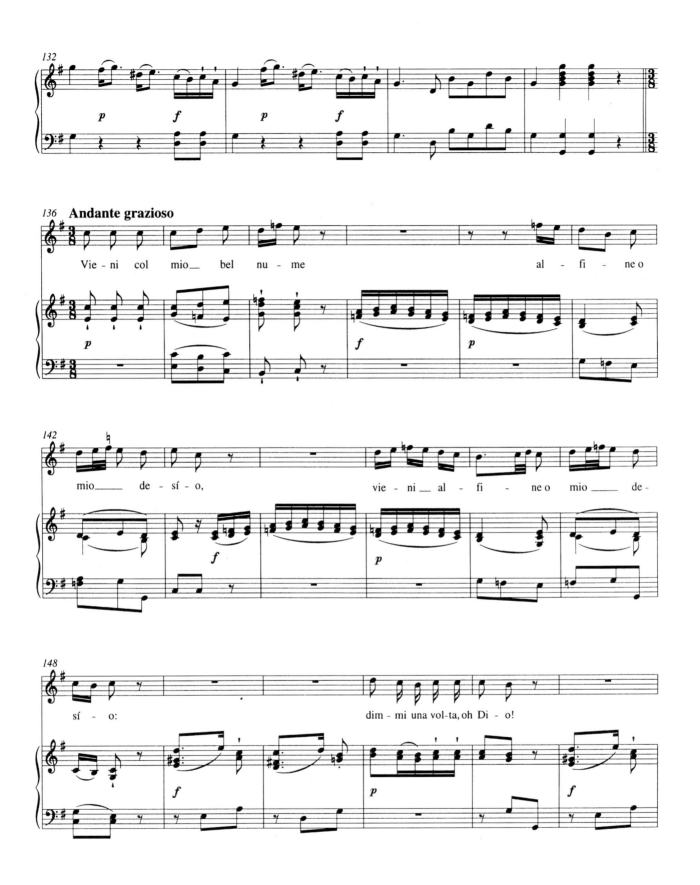

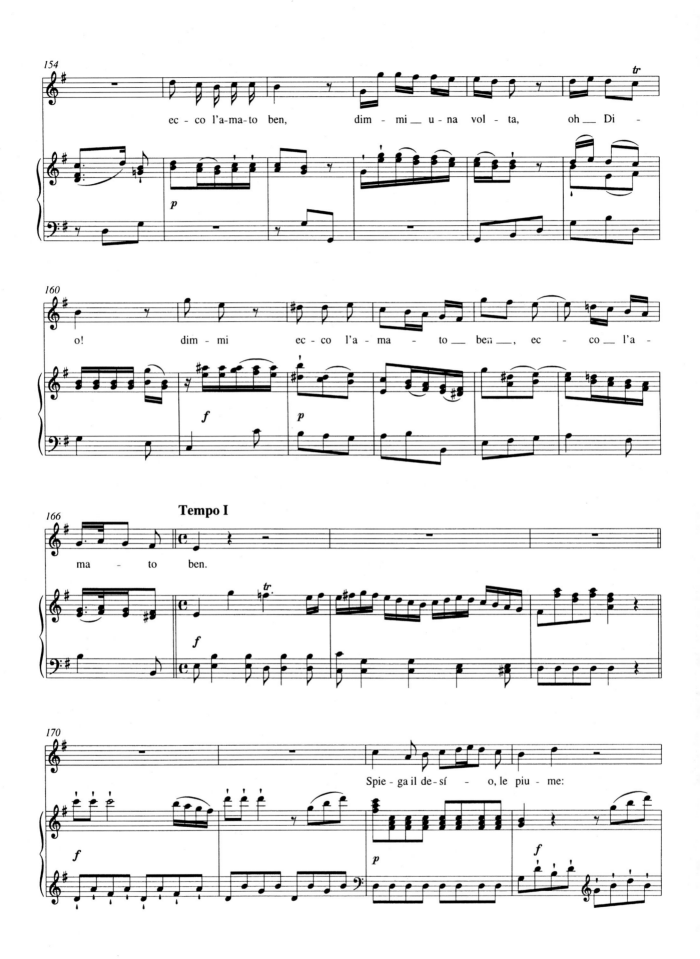

莫扎特女高音咏叹调（上）
曹 金 编著

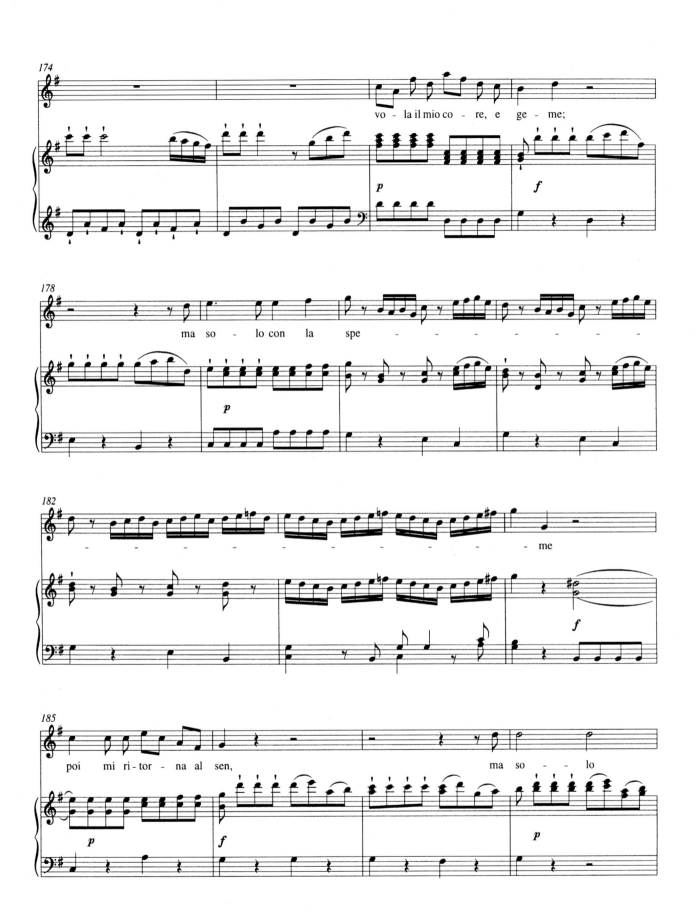

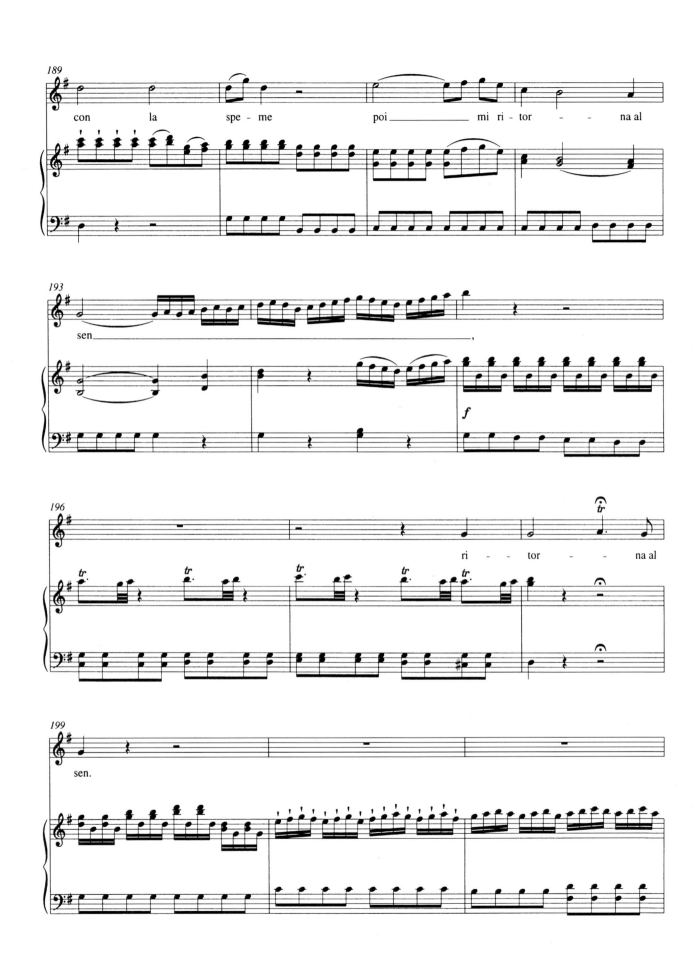

莫扎特女高音咏叹调(上)
曹 金 编著

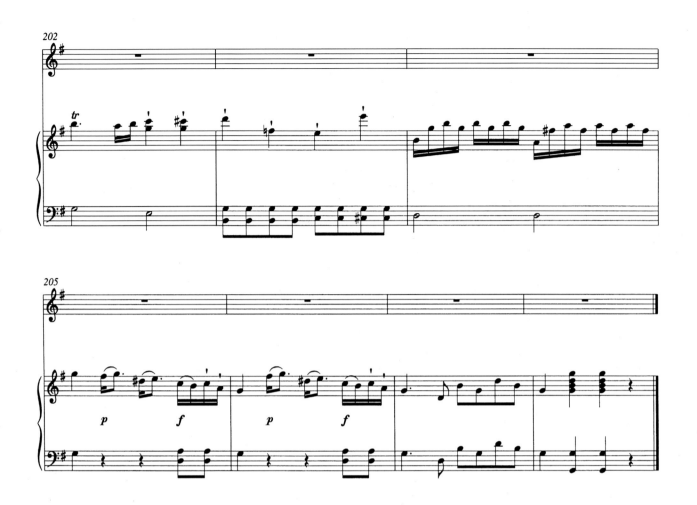

8. 当我缄口沉默不语

选自《阿斯卡尼奥在阿尔巴》

SE IL LABBRO PIÙ NON DICE

aus》Ascanio in Alba《,KV111

这首 a—b—a′ 三部结构的咏叹调,一开始由阿斯卡尼奥乔装的牧羊人法乌诺用阉人女高音音色演唱大段宣叙调倾诉对维纳斯的向往,接着是小步舞曲式的咏叹调。作曲家在音乐中初次使用了极具特点的、轻盈的莫扎特式的花腔。这也正是该咏叹调演唱的难点之一。学习此曲时尚需特别注意其中每个音符时值和走向的准确性。

Tempo：♩=112

Se il labbro più non dice,	当我缄口沉默不语,
non giudicarlo ingrato.	不要认为那是忘恩负义。
Chi a tanto bene è nato	谁有好的身世,
sa ben quanto è felice,	肯定知道那是何等幸福,
ma poi spiegar nol sa.	但他并不能解释这一切。
Quando a gli Amici tuoi	当你重逢好友
torni sul patrio lido,	踏上回乡的旅程,
vivi e racconta poi:	将向他们描述经历的一切:
ho visto il dolce nido	我找到了一个金色时代
de la primiera età.	的甜蜜摇篮。

（曹 金译词）

当我缄口沉默不语

选自《阿斯卡尼奥在阿尔巴》

Se il labbro più non dice

aus》Ascanio in Alba《　　KV111

Wolfgang Amadeus Mozart

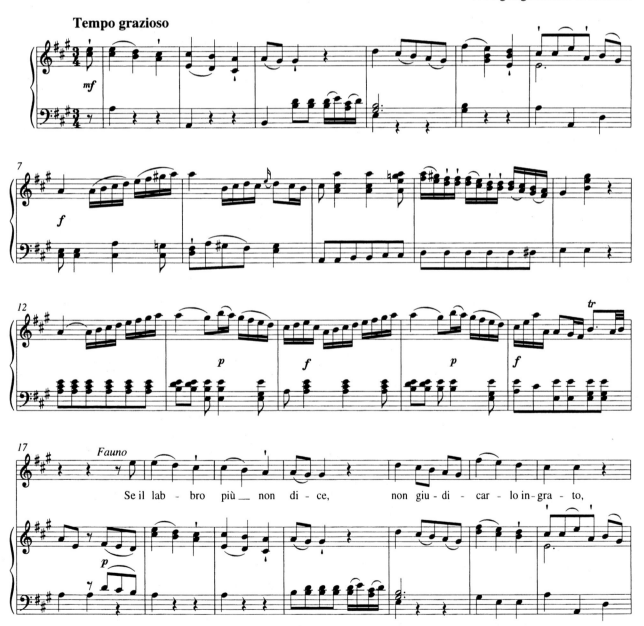

Tempo grazioso

Fauno

Se il lab - bro più __ non di - ce, non giu - di - car - lo in - gra - to,

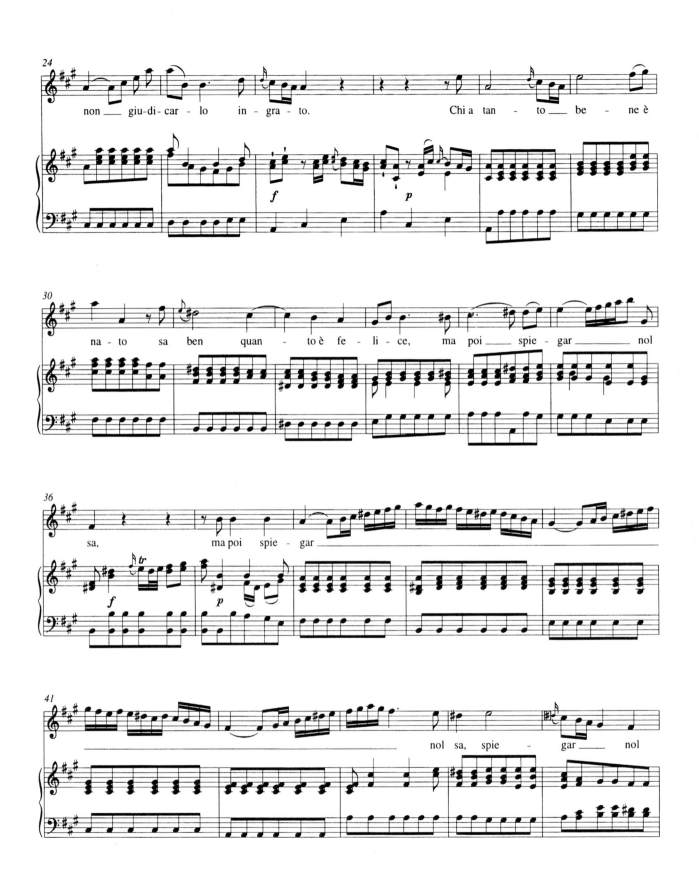

莫扎特女高音咏叹调(上)

曹 金 编著

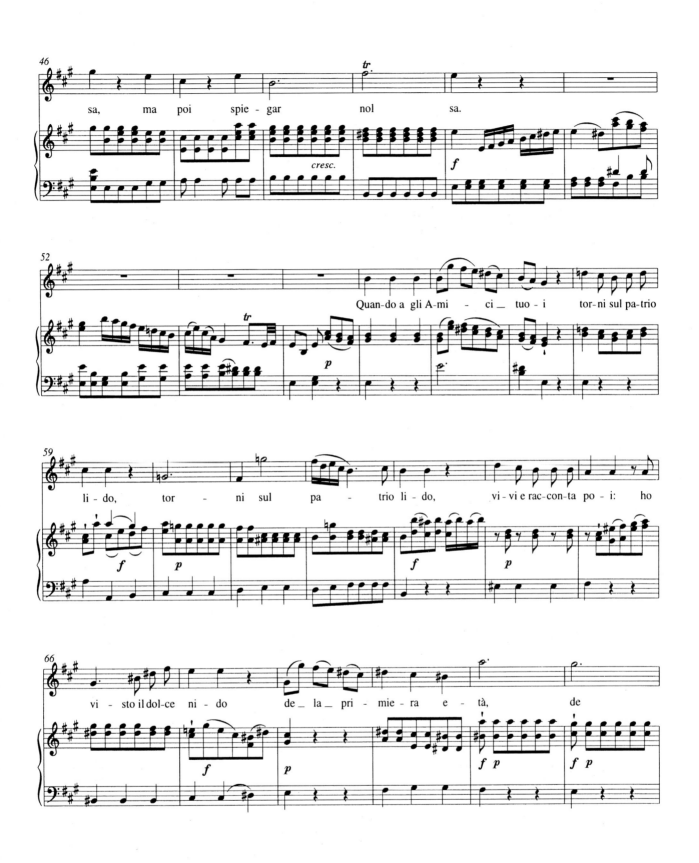

46

sa, ma poi spie - gar nol sa.

52

Quan-do a gli A-mi - ci tuo - i tor-ni sul pa-trio

59

li - do, tor - ni sul pa - trio li - do, vi - vi e rac-con-ta po - i: ho

66

vi - sto il dol-ce ni - do de _ la _ pri - mie - ra e - tà, de

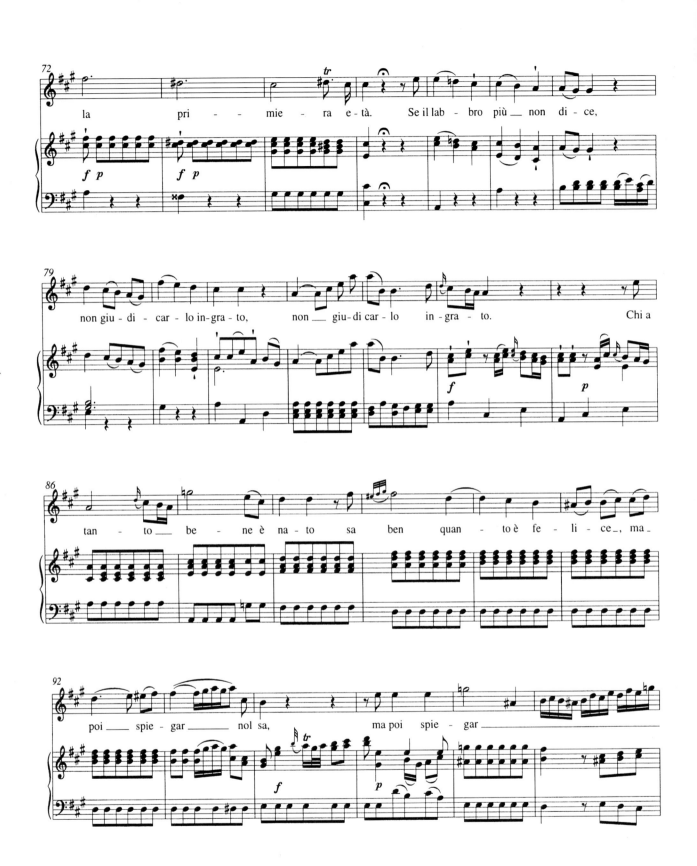

莫扎特女高音咏叹调（上）

曹 金 编著

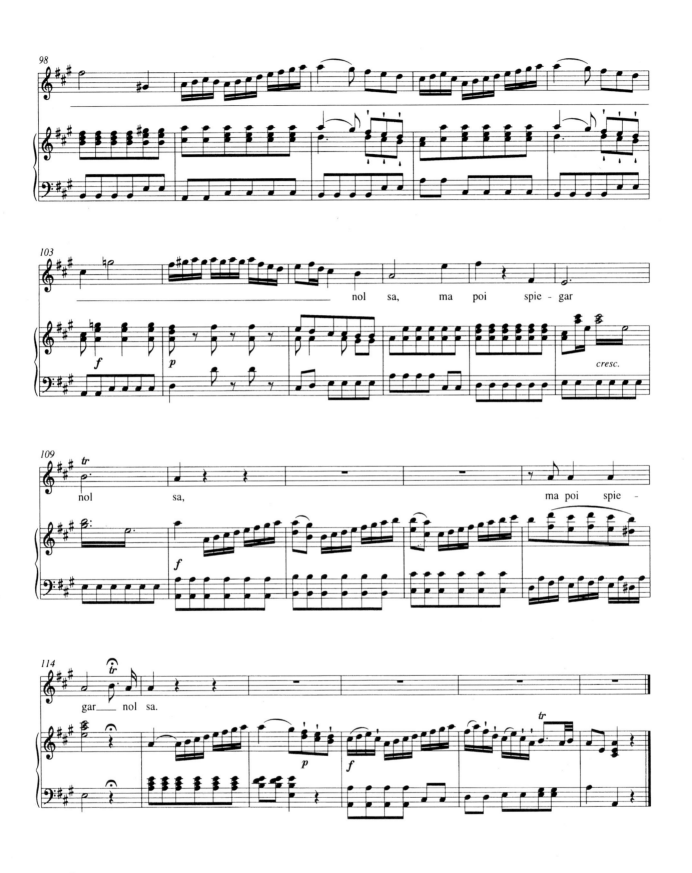

9. 这双美丽的眼睛闪耀着照人的光彩

选自《阿斯卡尼奥在阿尔巴》

AL CHIAROR DI QUE' BEI RAI

aus》Ascanio in Alba《，KV111

　　这首咏叹调中爱神维纳斯(喻指占统治地位的女王玛丽娅·泰来西亚)巧妙地安排儿子阿斯卡尼奥和未婚妻西尔维娅相遇，向她的儿子证明西尔维娅的美德，消除了儿子对未婚妻的误解，并提醒儿子认真履行王者义务后重返天堂。

　　该首三部结构的咏叹调音域较为宽广，要求演唱者把握好换声技巧，自然流畅地展开乐思。

Tempo：Allegro ♩ = 120

Al chiaror di que' bei rai,	这双美丽的眼睛闪耀着照人的光彩，
se l'amor fomenta l' ali,	当你的爱展开翅膀
ad amar tutti i mortali	去爱一切生命，
il tuo cor solleverà.	你的心也将随之升华。
Così poi famoso	为此你将非常荣耀地
andrai degli Dei tra i chiari figli,	朝着永恒的光环而去，
così fia, che tu somigli	你将会变得
a la mia divinità.	如同上帝一般。

（曹　金译词）

莫扎特女高音咏叹调(上)
曹　金编著

这双美丽的眼睛闪耀着照人的光彩

选自《阿斯卡尼奥在阿尔巴》

Al chiaror di que' bei rai

aus》Ascanio in Alba《　KV111

Wolfgang Amadeus Mozart

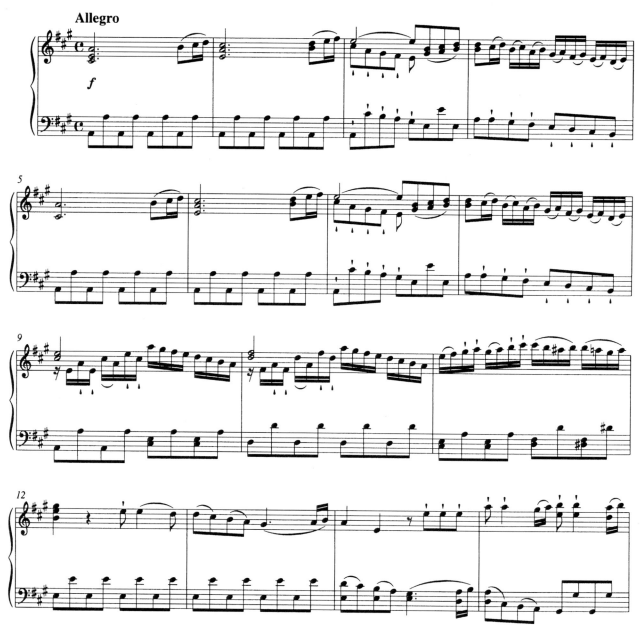

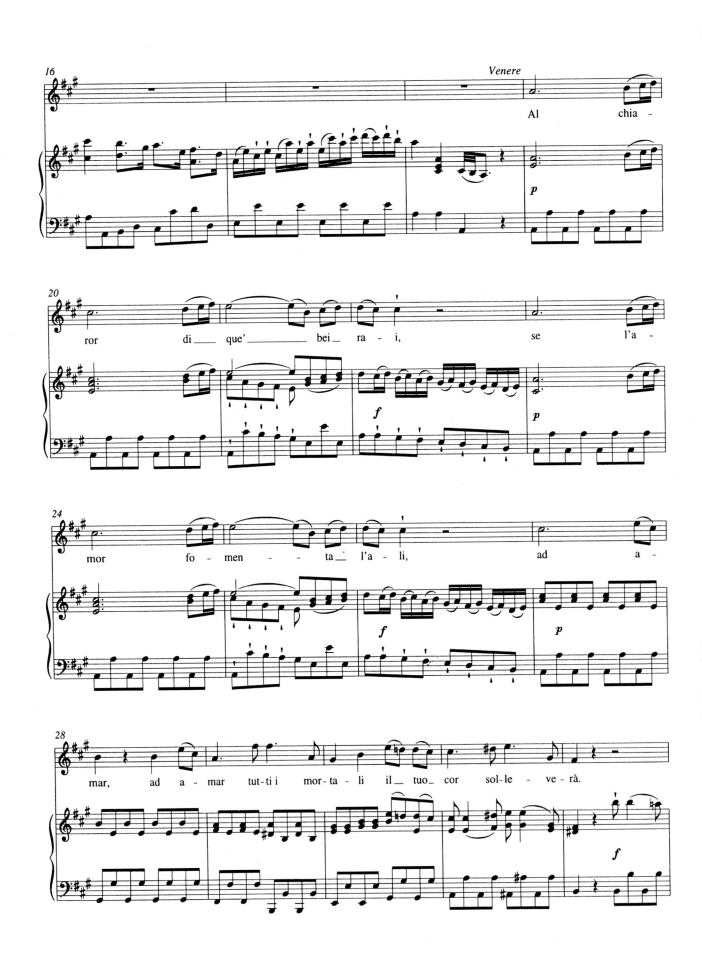

莫扎特女高音咏叹调(上)

曹 金 编著

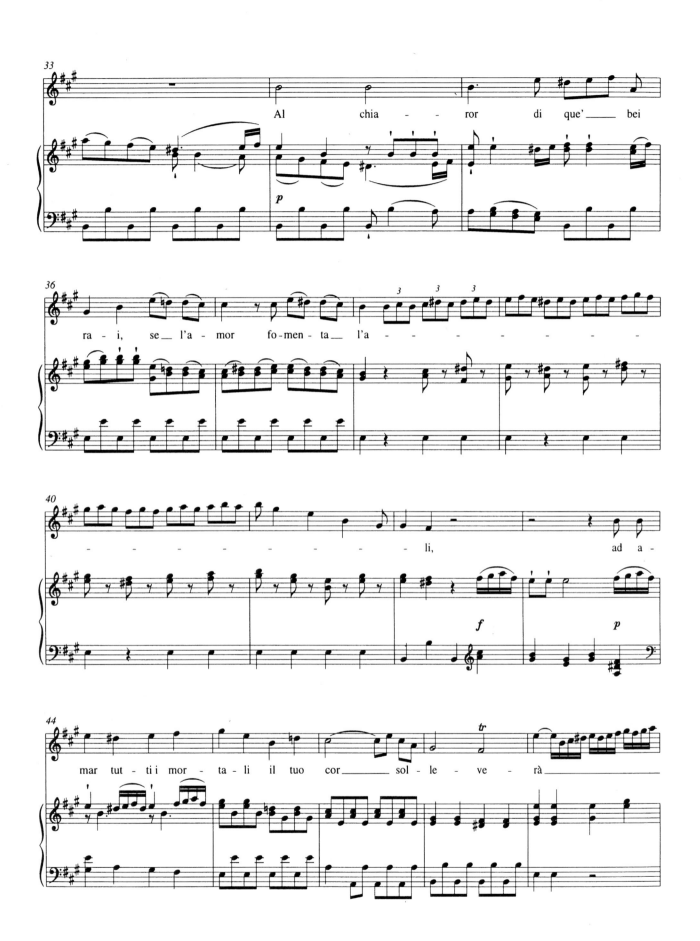

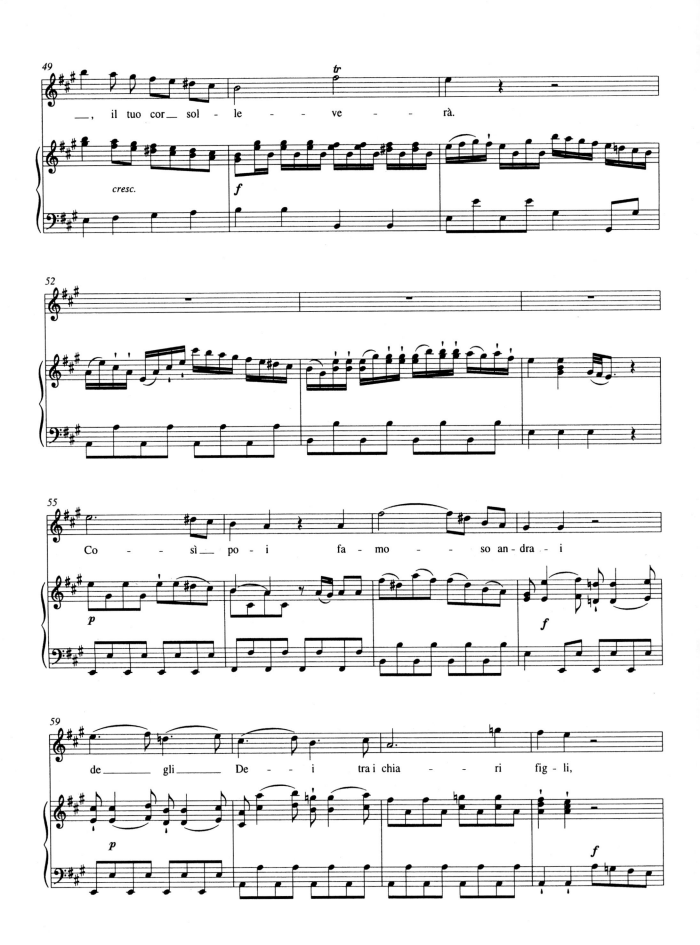

莫扎特女高音咏叹调（上）
曹 金 编著

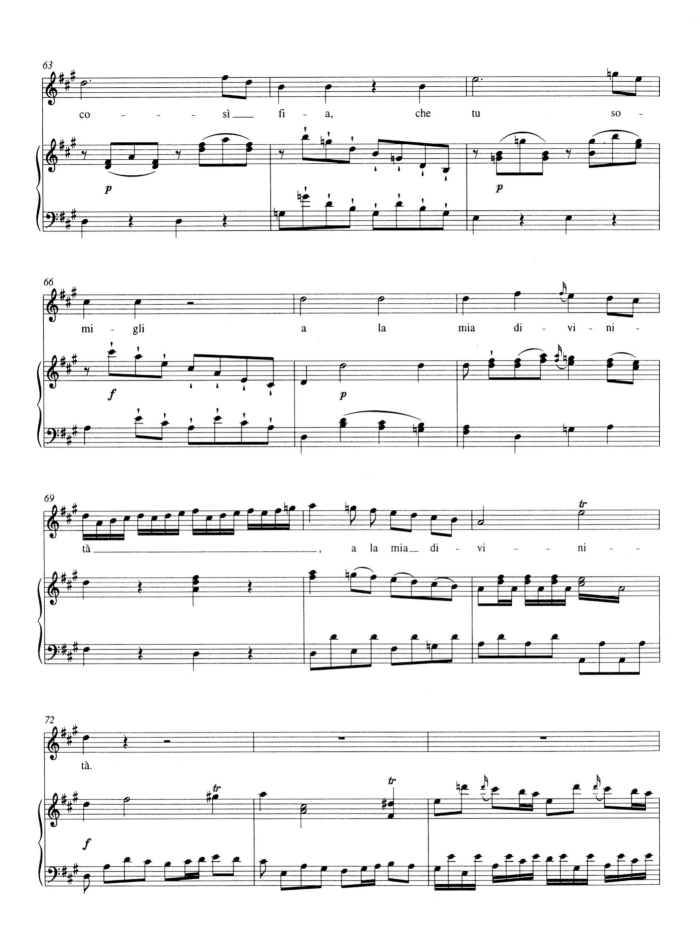

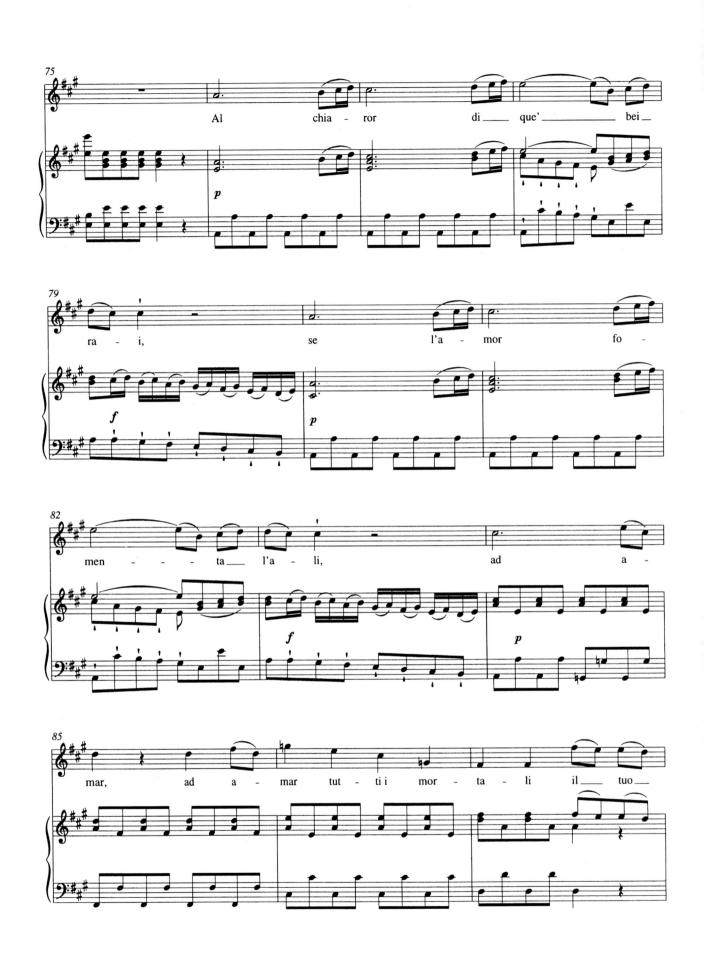

莫扎特女高音咏叹调(上)
曹 金 编著

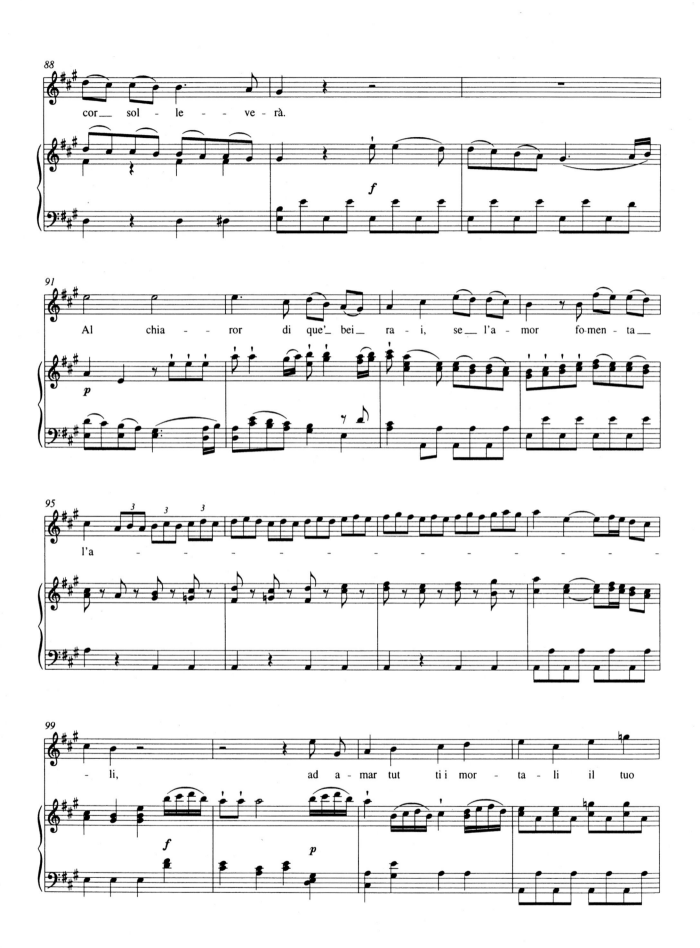

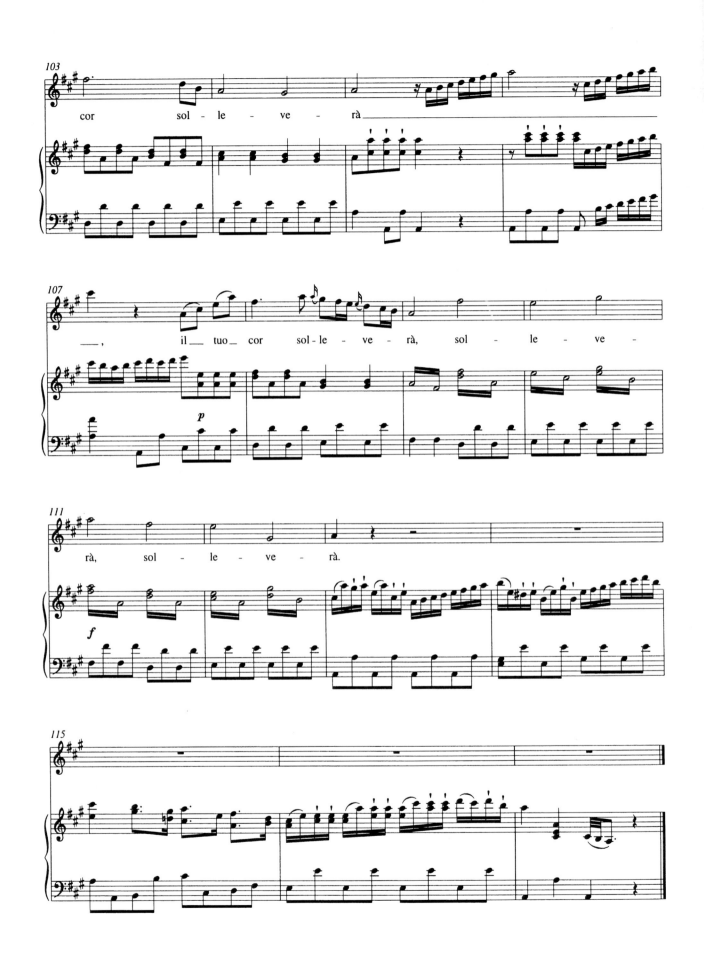

莫扎特女高音咏叹调（上）

曹 金 编著

10. 是的，但却是另一个人的爱情……

选自《阿斯卡尼奥在阿尔巴》

SI，MA D'UN ALTRO AMORE …

aus 》Ascanio in Alba《，KV111

在这首由女主人公西尔维娅演唱的咏叹调中，莫扎特采用了Cavatine(谣唱曲)的独唱样式，细腻地表现了西尔维娅对梦中情人——牧羊人法乌诺纯真的爱。这种歌调如艺术歌曲那般，并不强调戏剧性，而是更多地注重人物的内心情感描述。莫扎特在其日后的作品 Le nozze di Figaro(费加罗的婚礼)中，再次采用了Cavatine，如伯爵夫人的谣唱曲"Porgiamor"中，便是以这种形式展现了女主人公内心的不平静和忧伤之情。

演唱这首咏叹调时，要注意音乐的连贯性和颤音的演唱。

Tempo：Andante ♪＝90

Si，ma d'un altro Amore	是的，但另外一个人的爱情火焰
sento la fiamma in petto：	却在我的心中燃烧荡漾：
e l' innocente affetto	这种纯真的爱
solo a regnar non è.	让我不觉得孤单。

（曹 金译词）

是的，但却是另一个人的爱情……

选自《阿斯卡尼奥在阿尔巴》

Si，ma d'un altro Amore ...

aus》Ascanio in Alba《　　KV111

Wolfgang Amadeus Mozart

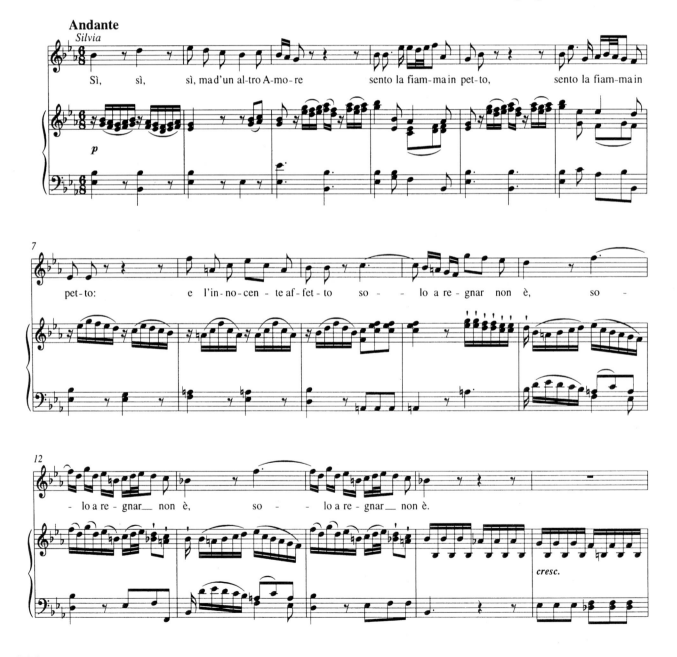

莫扎特女高音咏叹调（上）
曹 金 编著

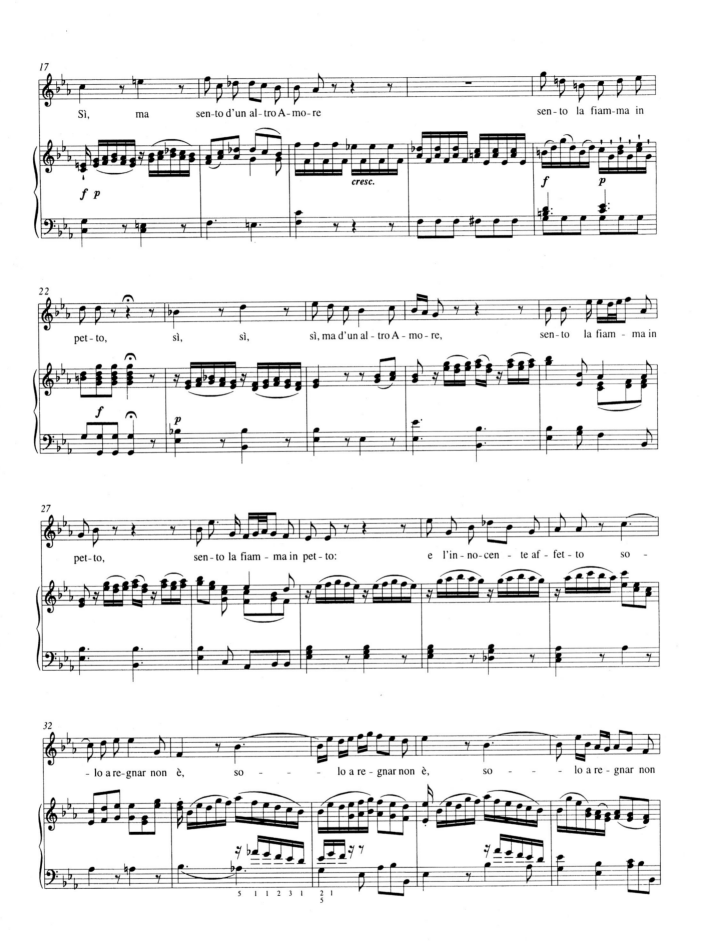

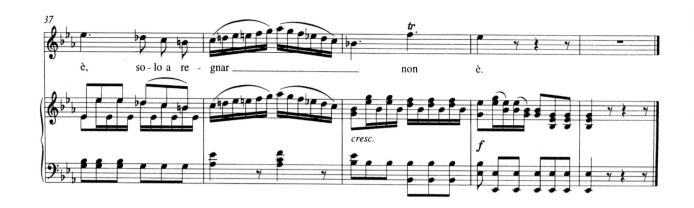

è, so-lo a re-gnar _____ non è.

莫扎特女高音咏叹调（上）
曹　金　编著

11. 爱人……我的生命

选自《鲁契奥·西拉》

SPOSO ... MIA VITA

aus》Lucio Silla《，KV135

1772 年，16 岁的莫扎特为《Lucio Silla》谱曲，这部歌剧的脚本由曼塔斯塔西奥根据卡曼拉的文本改编，1772 年 12 月 26 日首演于米兰。由于演出获得巨大成功，以至于 1773 年 1 月 23 日这一天原本应上演的爵瓦尼·帕伊塞罗的歌剧的计划被延迟，因为莫扎特的歌剧必须加演。

剧情讲述被流放的议员采奇利奥秘密地回到了故乡罗马并且获悉，暴君鲁契奥·西拉为了得到自己的未婚妻茱妮亚而正散布谣言说他已不在人世。然而鲁契奥·西拉的如意算盘并没有成功，因为这对情侣早就发誓：不在一起生，就在一起死。这一勇敢的举动，触动了鲁契奥·西拉的灵魂，他遂决定大赦天下，不仅成全了这对情侣，而且决定不再实行暴政，还罗马以自由。

这首由女主人公茱妮亚演唱的咏叹调，是歌剧中最富戏剧性、最感人的高潮部分，茱妮亚不畏暴君的威胁利诱，誓死忠诚于爱人采奇利奥。

Tempo：Andante ♩=54. Allegro ♩=108

Recitativo(宣叙调)

Sposo . . . mia vita . . . Ah dove . . .	爱人……我的生命……啊，你在哪儿？
dove vai? Non ti seguo? E chi ritiene	你去了何方？我不能追随着你？是谁
i passi miei? Chi mi sa dir? . . .	阻止了我的步伐？谁能告诉我？
Ma intorno altro, ahi lassa non vedo	但是我，啊，可怜的我，感觉到
che silenzio, ed orror!	一切都如此寂静、可怕！
L' istesso Cielo più non m' ascolta,	同样的天空也不再听我的呼唤，
e m' abbandona.	它也离我而去。
Ah forse l' amato bene già dalle rotte	啊，也许我的爱人生命已逝
vene versa l' anima, e' l sangue . . .	血已从血管流尽……
Ah pria ch' ei mora	啊，他死之前
su quella spoglia esangue spirar vogl'io . . .	……我愿我的躯体也从生命中消失
Che tardo?	还迟疑什么？
disperata a che resto?	还剩下什么，失望？
Odo, o mi sembra udir di fiora voce	我听到，仿佛是一种微弱的声音
languido suon, ch' a sé mi chiama?	充满渴望地向我呼唤？

Ah sposo, se i tronchi sensi estremi
de' labbri suoi son questi,
corro, volo a cader dove cadesti.

Aria(咏叹调)

Fra i pensier piu funesti di morte
veder parmi l' esangue consorte,
che con gelida mano m' addita
la fumante sanguigna ferita,
e mi dice: Che tardi a morir?
Già vacillo, già manco, già moro
e l' estinto mio sposo, che adoro
ombra fida m' affretto a seguir.

啊,我的爱人,如果那最后的叹息声
出自你的唇,
我会跑步、飞翔,到你身旁。

在面对死亡这灰暗的思绪中,
我仿佛见到了灵魂出窍的伴侣,
我对着冰冷
但伤口却还流淌着热血的手诉说:
是什么让你面对死亡如此犹豫?
我已开始动摇,渐渐消失,彻底死亡,
并匆匆地追随着死去的爱人
和那片备受钟爱的绿阴。

（曹　金译词）

莫扎特女高音咏叹调(上)
曹　金编著

爱人……我的生命

选自《鲁契奥·西拉》

Sposo . . . mia vita

aus》Lucio Silla《　KV 135

Wolfgang Amadeus Mozart

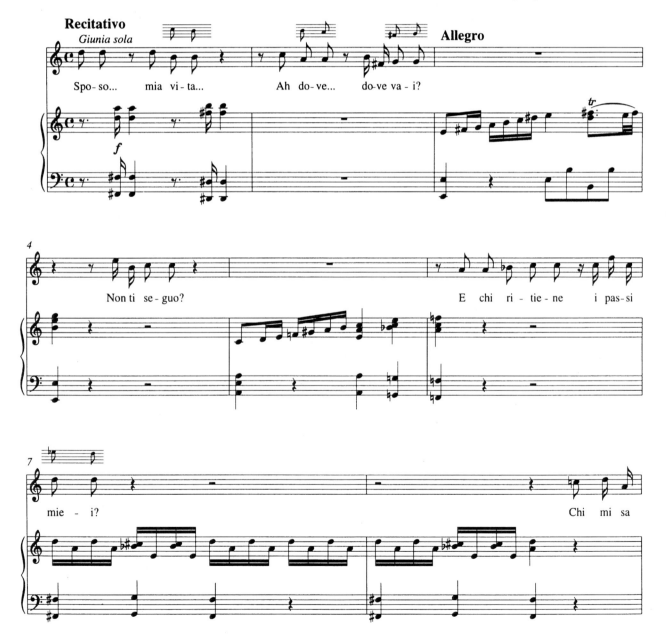

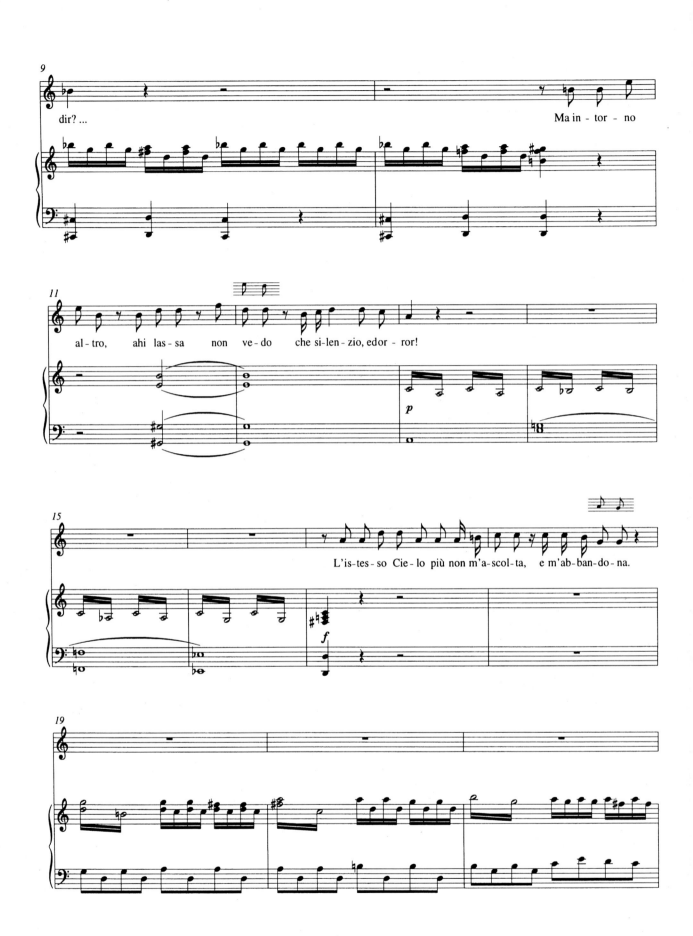

莫扎特女高音咏叹调(上)

曹 金 编著

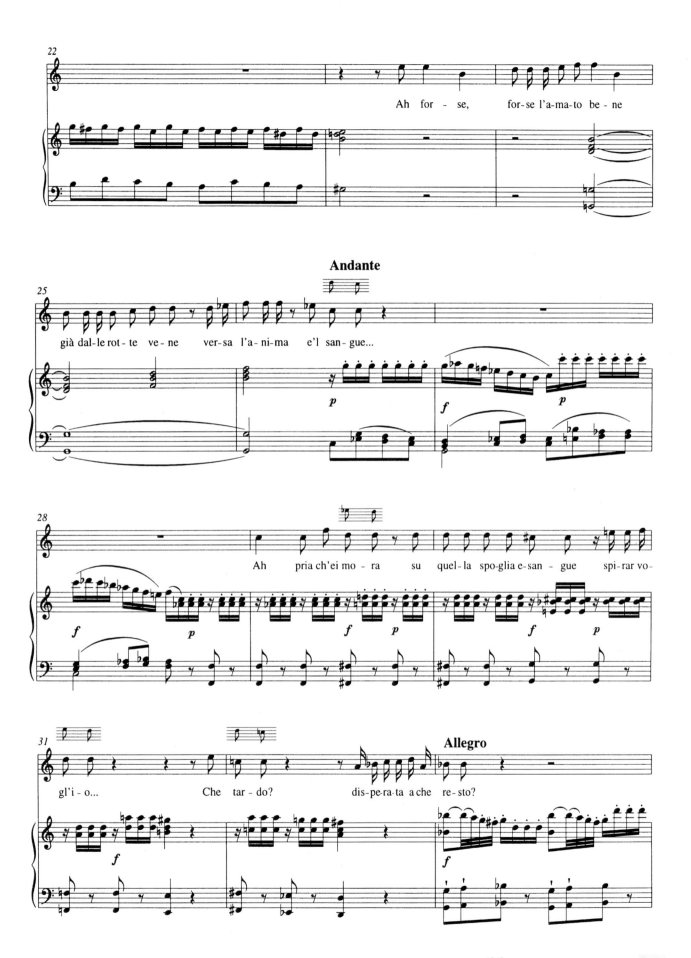

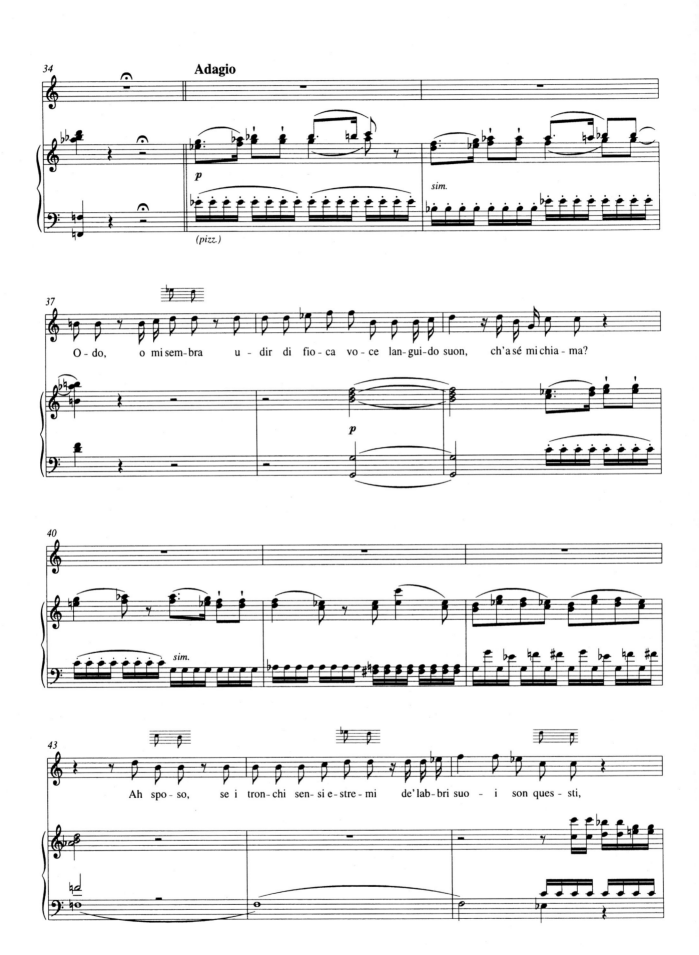

O - do, o mi sem-bra u - dir di fio-ca vo-ce lan-gui-do suon, ch'a sé mi chia - ma?

Ah spo-so, se i tron-chi sen-si e-stre-mi de'lab-bri suo - i son ques-ti,

莫扎特女高音咏叹调(上)
曹 金编著

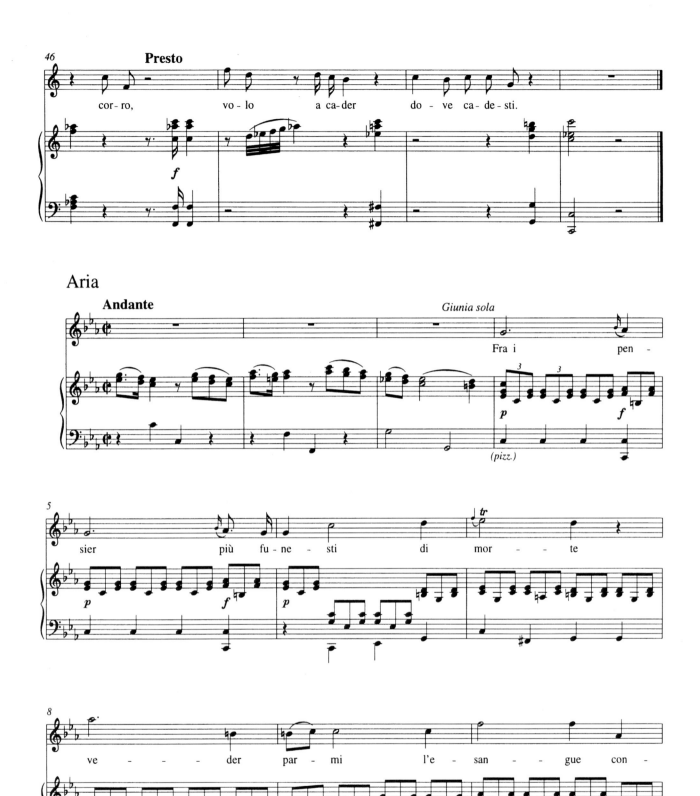

Aria

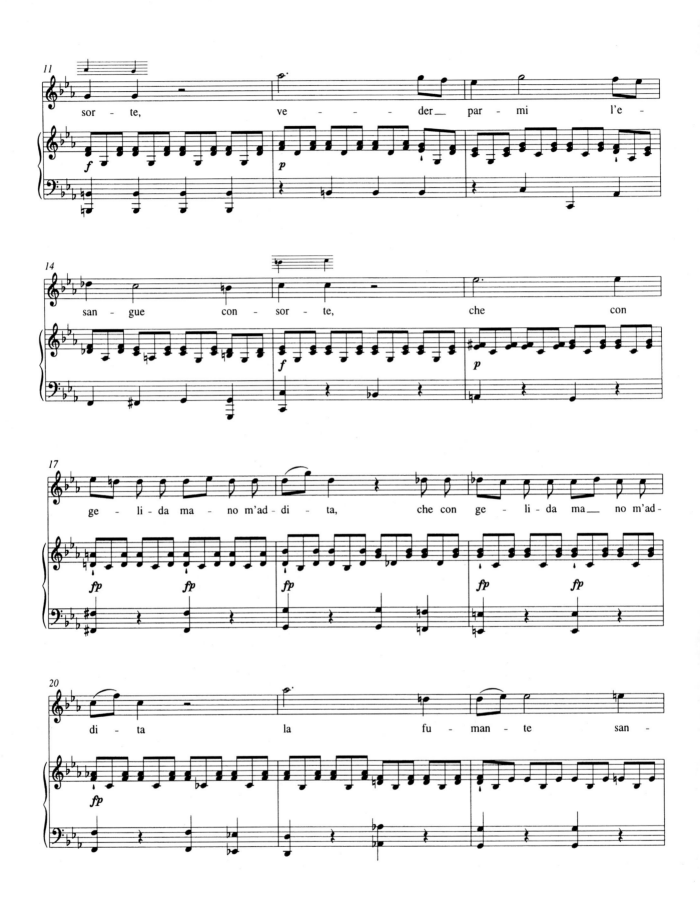

莫扎特女高音咏叹调(上)
曹 金 编著

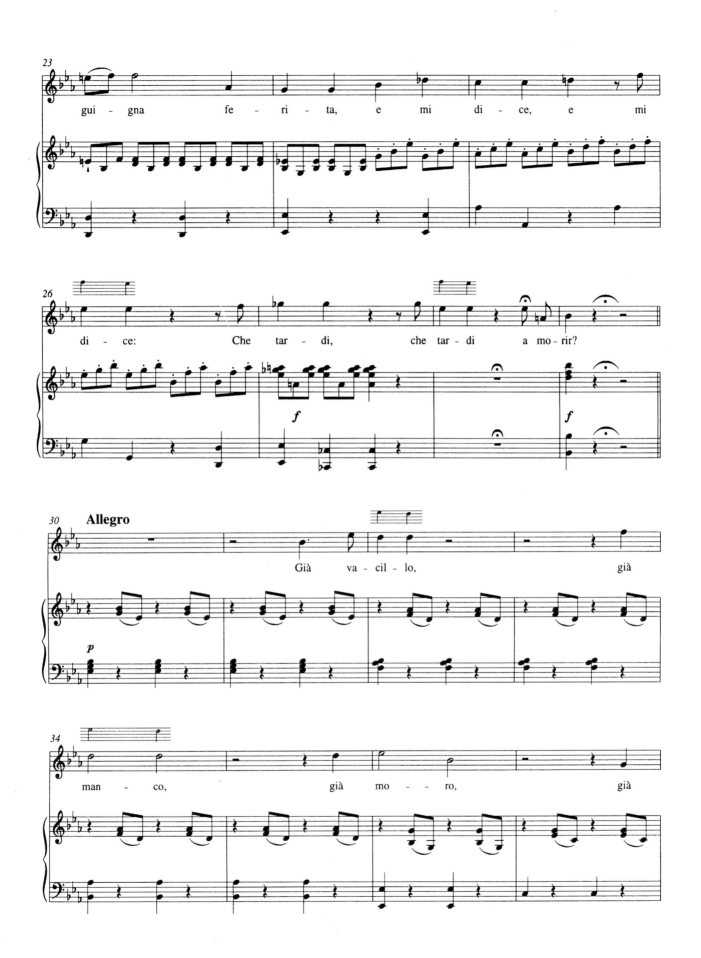

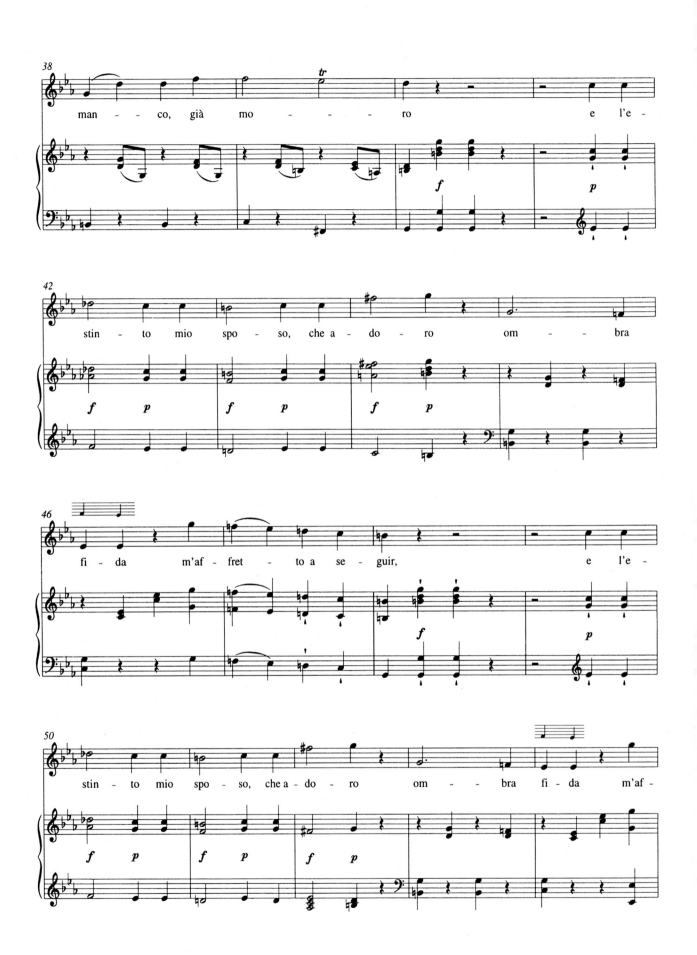

莫扎特女高音咏叹调(上)

曹 金 编著

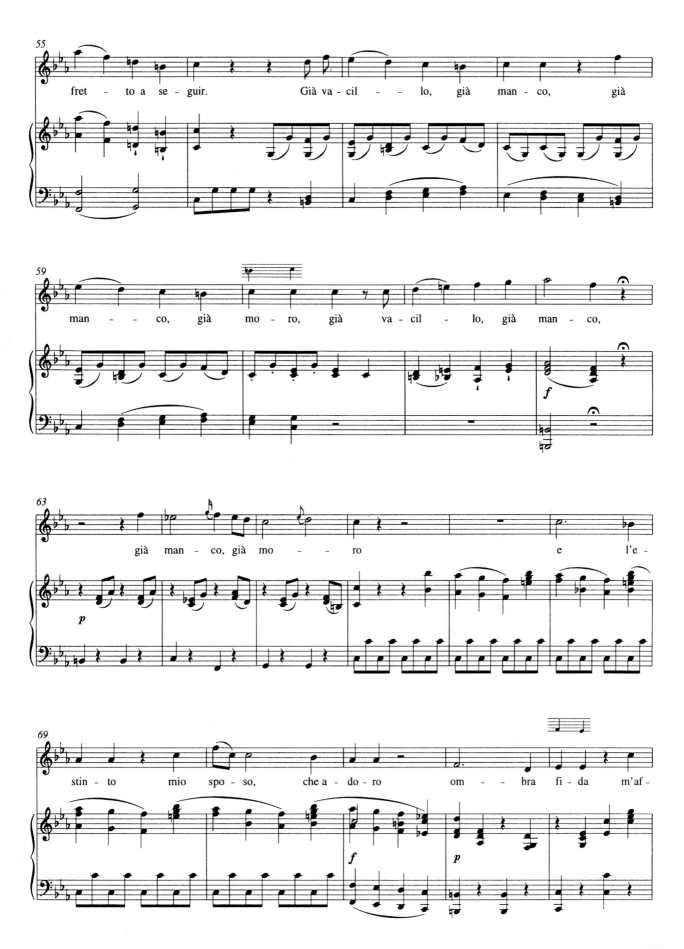

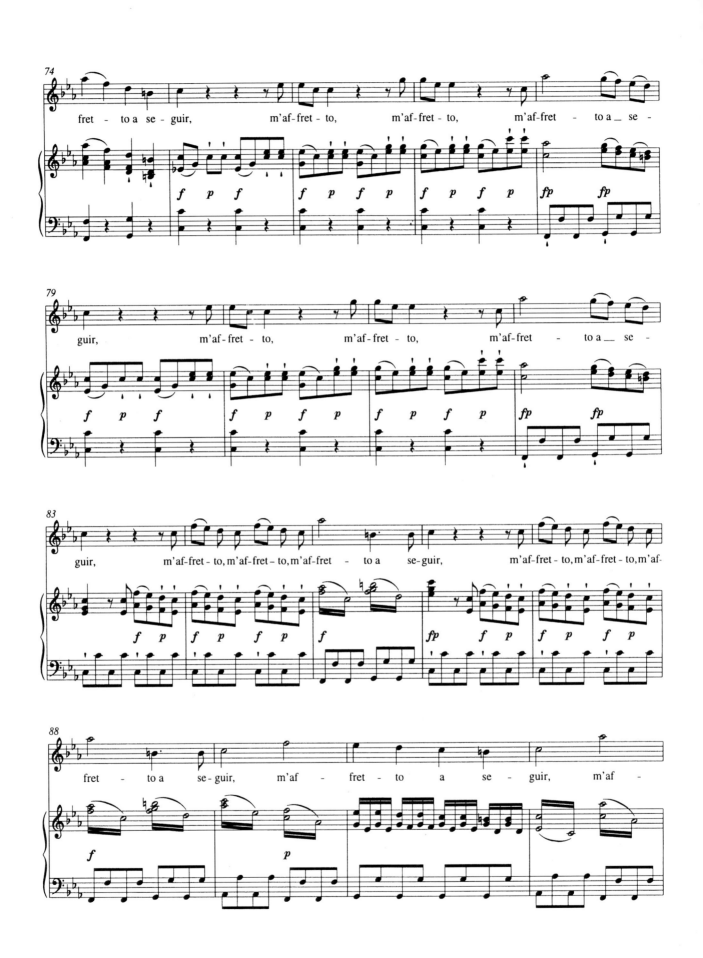

莫扎特女高音咏叹调(上)

曹 金 编著

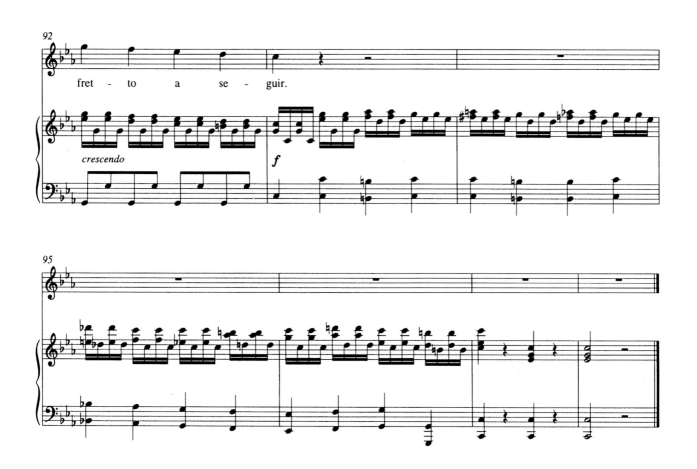

12. 我爱她,并将忠诚于她

选自《牧人王》

L' AMERÒ，SARÒ COSTANTE

aus 》Il Re Pastore《，KV208

　　这部由曼塔斯塔西奥创作的剧本,曾被当时众多的知名作曲家谱曲,而莫扎特受萨尔茨堡宫庭之托将其进行了再创作,并于1775年4月23日首演于萨尔茨堡。该剧介于歌剧和田园剧之间,刻画的是英雄人物形象和人们心中理想化的生活,其中普通民众及其生活也被展现在舞台上,极力赞颂田园生活之美。

　　剧情大意:亚历山大大帝把西当人从斯特拉托的暴政中解放出来,并想把这片国土归还给它的合法继承人——一位不为人所知的牧人王阿明达,条件是阿明达必须从王冠和他恋人艾莉莎中选一个。阿明达坦白地承认,艾莉莎是自己全部的幸福,没有她宁愿不要王冠。亚历山大大帝为之感动,宽宏大量地成全了这对恋人。

　　这首著名的咏叹调"L' amerò, sarò costante"表现了阿明达的内心独白。莫扎特以Rondo(回旋曲)的形式加以布局,音乐充满了温馨的渴望和对爱的忠贞。要求演唱者不仅要富于表情地刻画人物形象,更要对其中的花腔、跳音、颤音等进行精确演绎,并且十分连贯地演唱大线条。

Tempo：♩=80

L' amerò, sarò costante：	我爱她,并将忠诚于她:
fido sposo，e fido amante	做她的丈夫和忠实的情人,
sol per lei sospirerò.	只为她一人叹息。
In sì carò e dolce oggetto	伴着可爱、温柔的人儿,
la mia gioia，il mio diletto，	我将找到我的欢乐、幸福
la mia pace io troverò.	和我的安宁。

（曹 金译词）

我爱她, 并将忠诚于她

选自《牧人王》

L' amerò, sarò costante

aus》Il re pastore《 KV208

Wolfgang Amadeus Mozart

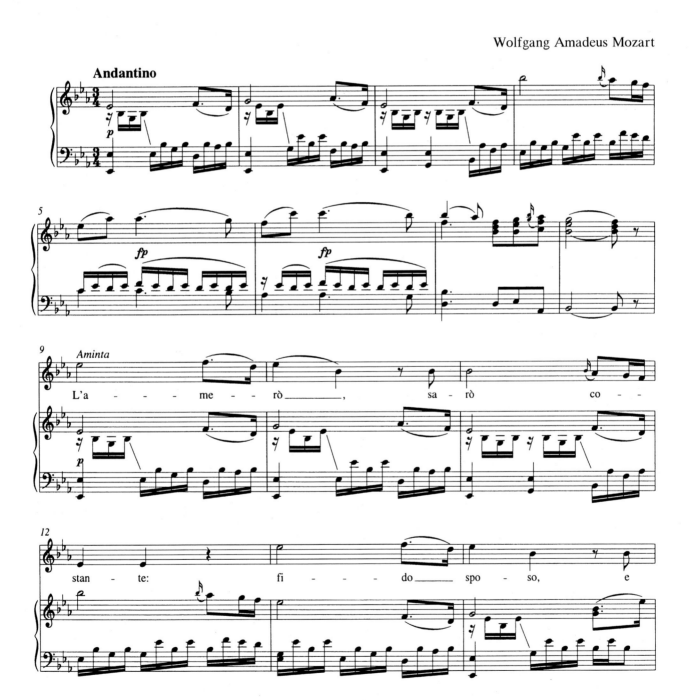

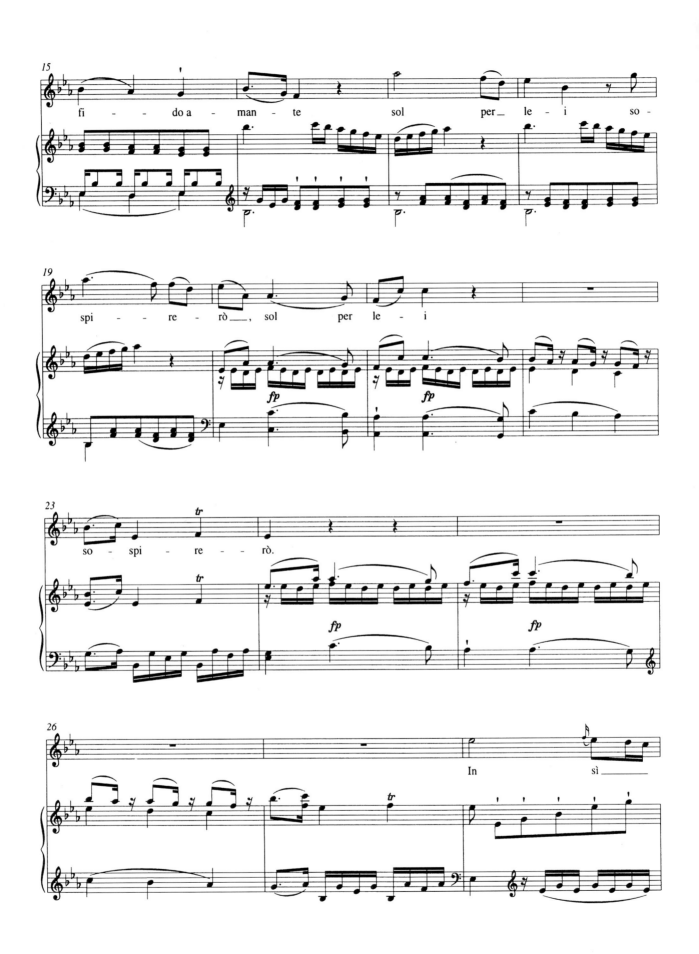

莫扎特女高音咏叹调(上)
曹 金 编著

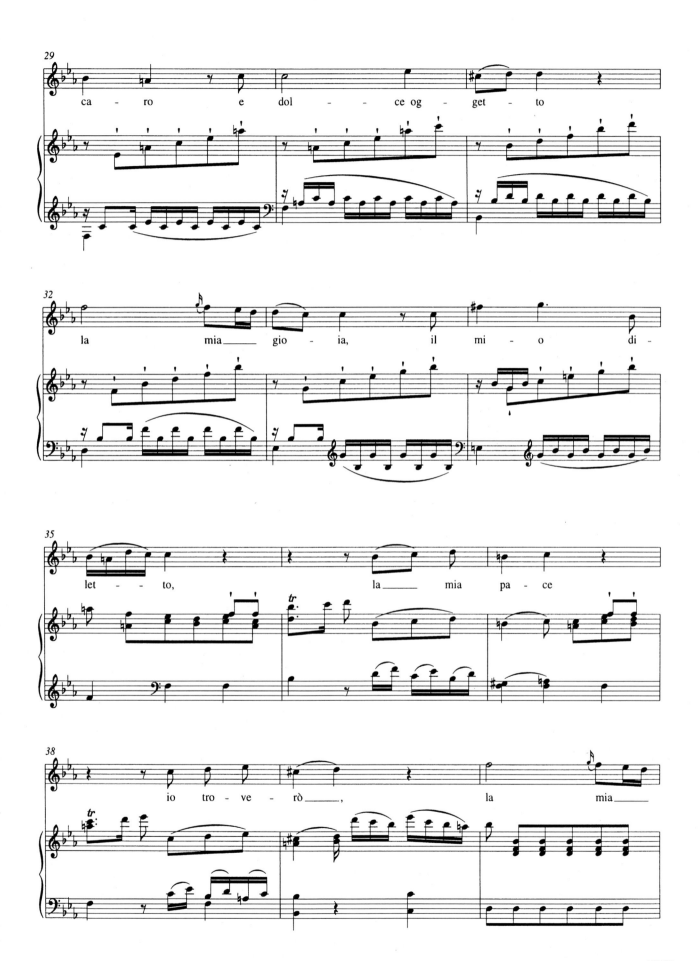

12. 我爱她，并将忠诚于她
L' AMERÒ, SARÒ COSTANTE

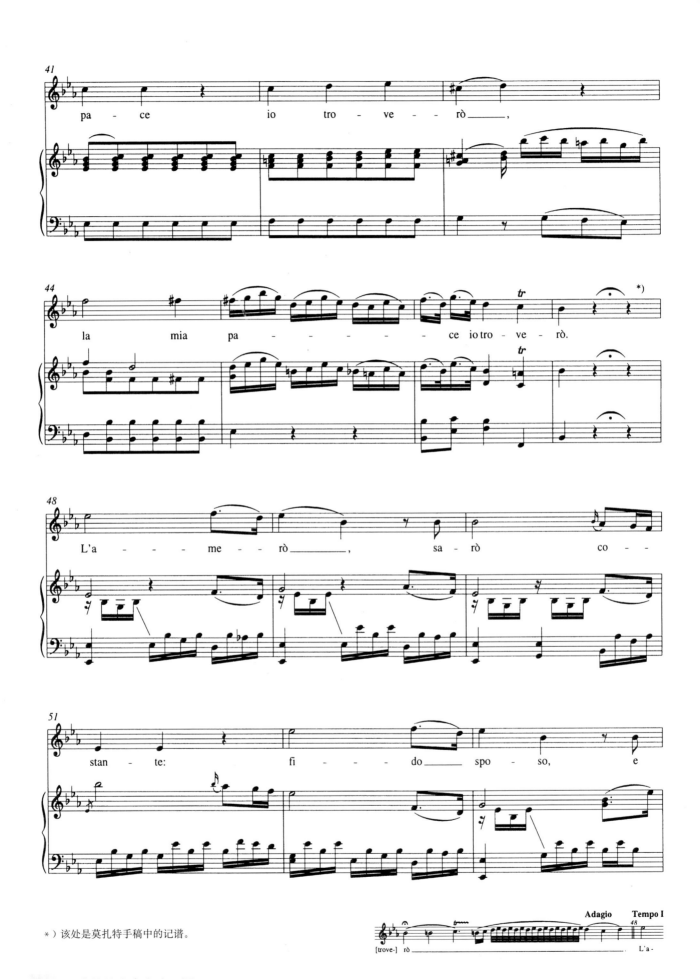

莫扎特女高音咏叹调（上）

曹　金　编著

＊）该处是莫扎特手稿中的记谱。

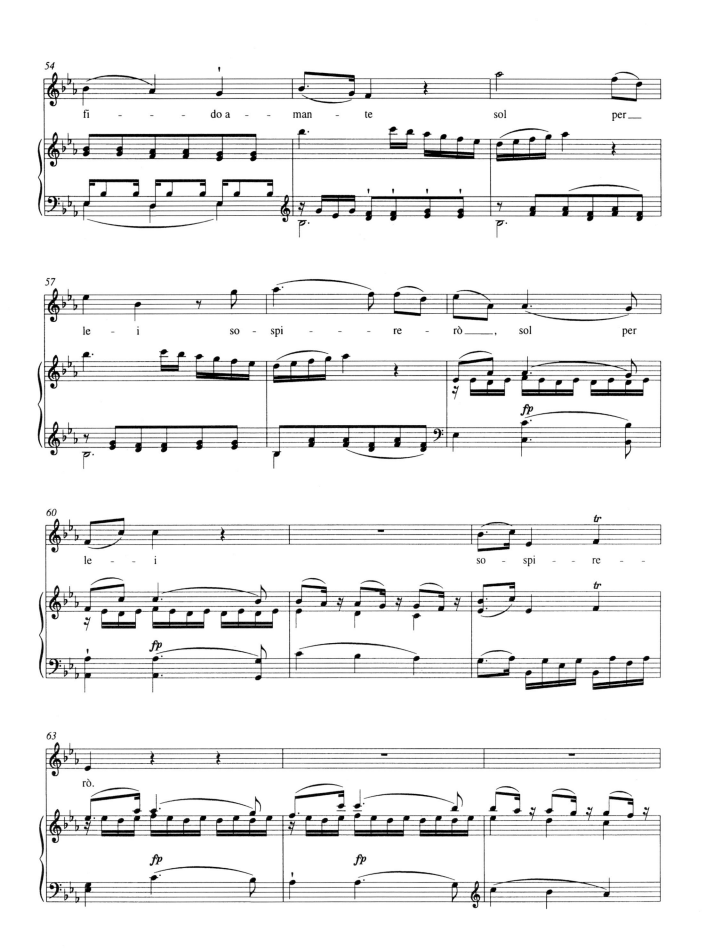

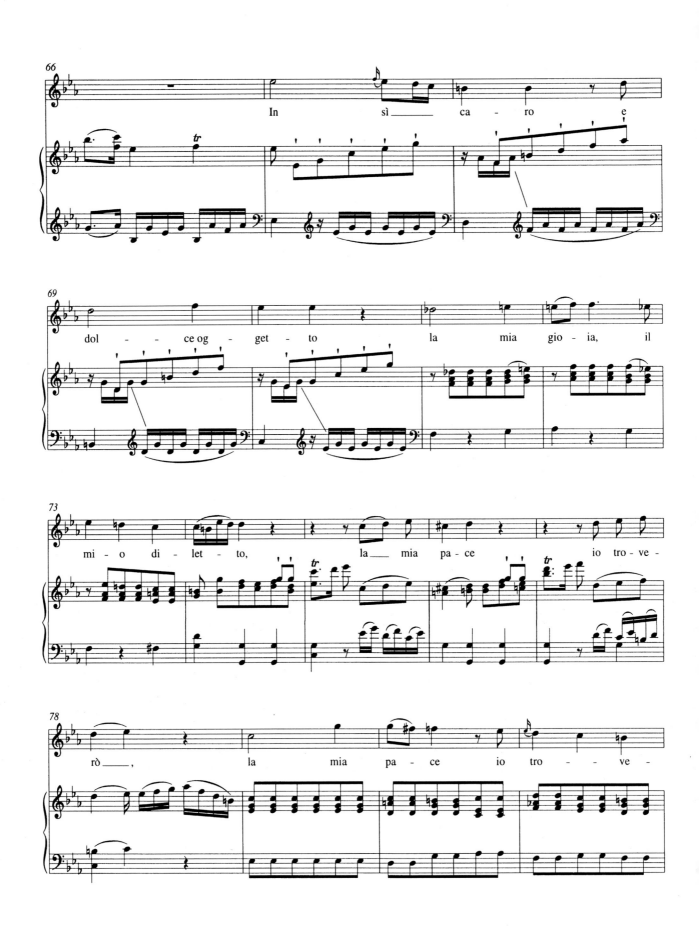

莫扎特女高音咏叹调(上)
曹 金 编著

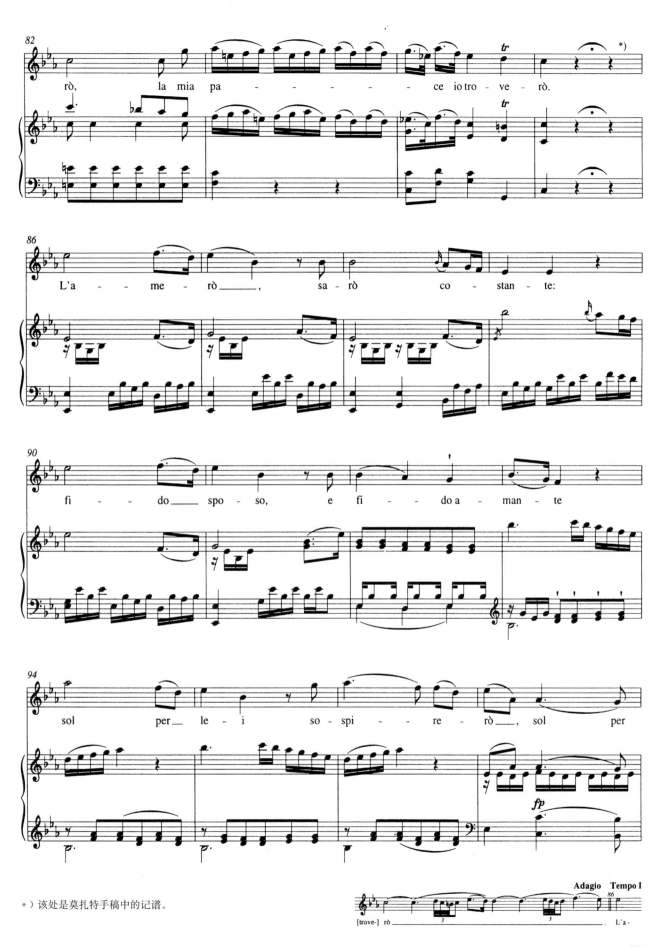

＊）该处是莫扎特手稿中的记谱。

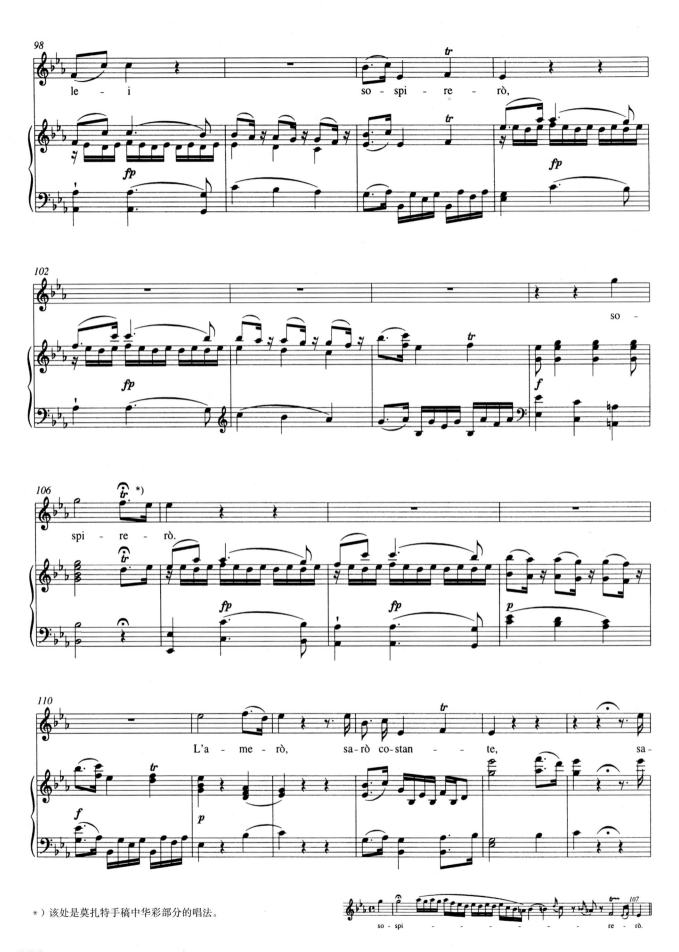

*）该处是莫扎特手稿中华彩部分的唱法。

莫扎特女高音咏叹调（上）
曹 金 编著

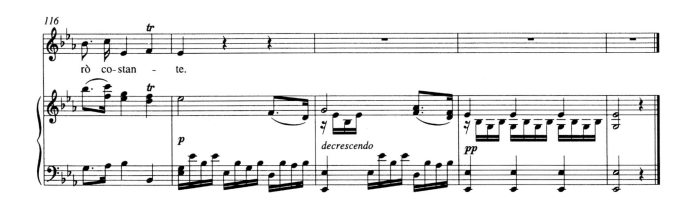

13. 冷酷的人！哦上帝，你看见了

选自《牧人王》

BARBARO！OH DIO MI VEDI

aus 》Il re Pastore《，KV208

 这首同样出自《牧人王》的咏叹调，是女主人公艾莉莎的唱段。艾莉莎忧心忡忡地来到亚历山大大帝面前，向她坦陈自己深爱着阿明达，希望亚历山大大帝成全他们。然而出于国家的利益，阿明达必须与斯特拉脱的女儿达米莉结婚，以弥补两国间的分歧。带着痛苦和迷惘，艾莉莎演唱了这首歌。莫扎特同样以回旋曲式进行铺展。要求演唱者注意曲中半音阶的准确把握。

Tempo：A ♩=72，B ♩=144

Barbaro! oh Dio mi vedi	冷酷的人！哦上帝，你看见了，
divisa dal mio ben：	我和我的爱人被分离：
barbaro，e non concedi	冷酷的人！你不让我
ch' io ne dimandi almen	不要我问起他，
Come di tanto affetto	为什么这么多的爱
alla pietà non cedi?	不能令你同情感动？
Hai pure un core in petto,	你的心在何处，
hai pure un' alma in sen!	你的灵魂安在？

（曹 金译词）

莫扎特女高音咏叹调(上)

曹 金 编著

冷酷的人！哦上帝，你看见了

选自《牧人王》

Barbaro! oh Dio mi vedi

aus》Il re pastore《　KV208

Wolfgang Amadeus Mozart

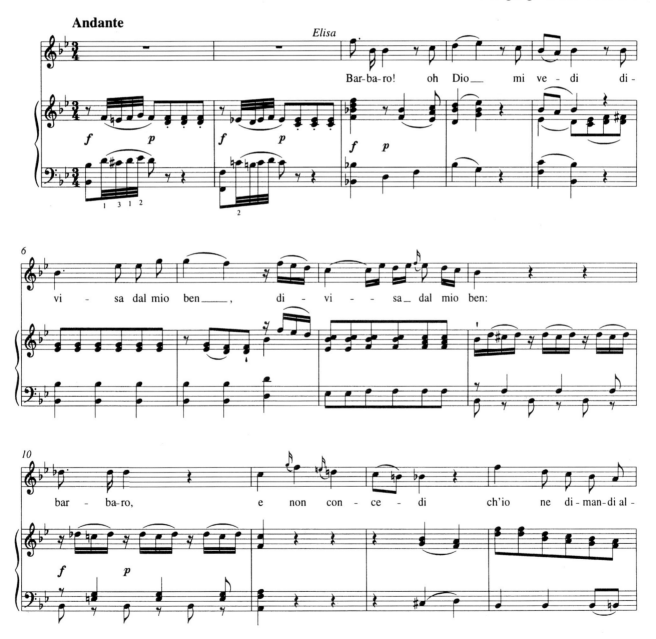

Andante

Elisa

Bar-ba-ro! oh Dio___ mi ve-di di-

vi-sa dal mio ben___, di-vi--sa dal mio ben:

bar - ba-ro, e non con-ce-di ch'io ne di-man-di al-

13. 冷酷的人！哦上帝，你看见了
BARBARO! OH DIO MI VEDI

115

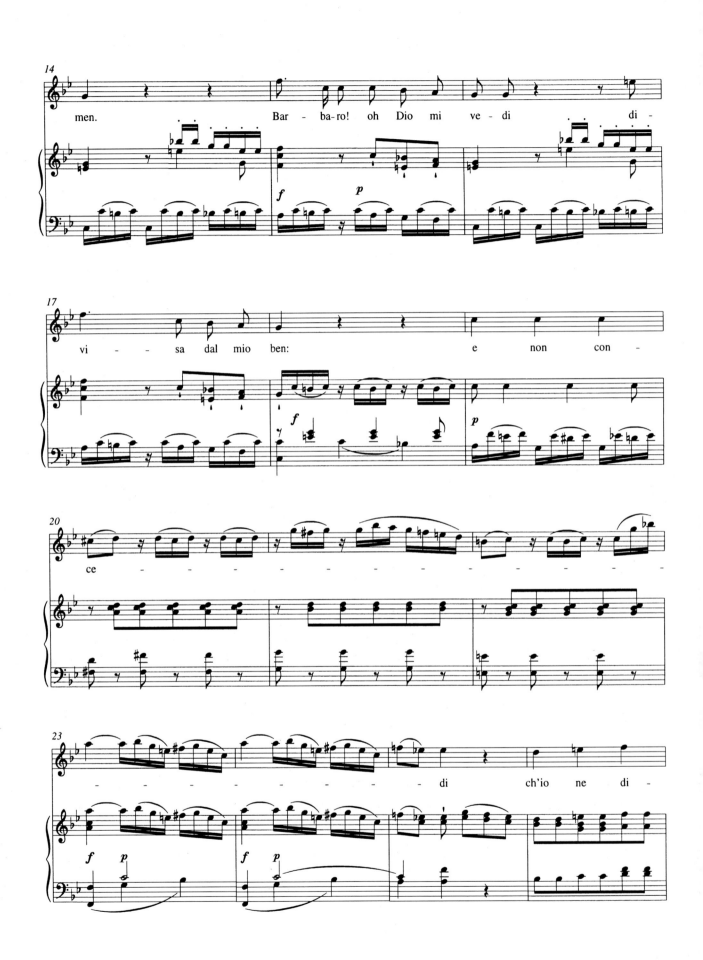

莫扎特女高音咏叹调(上)
曹 金编著

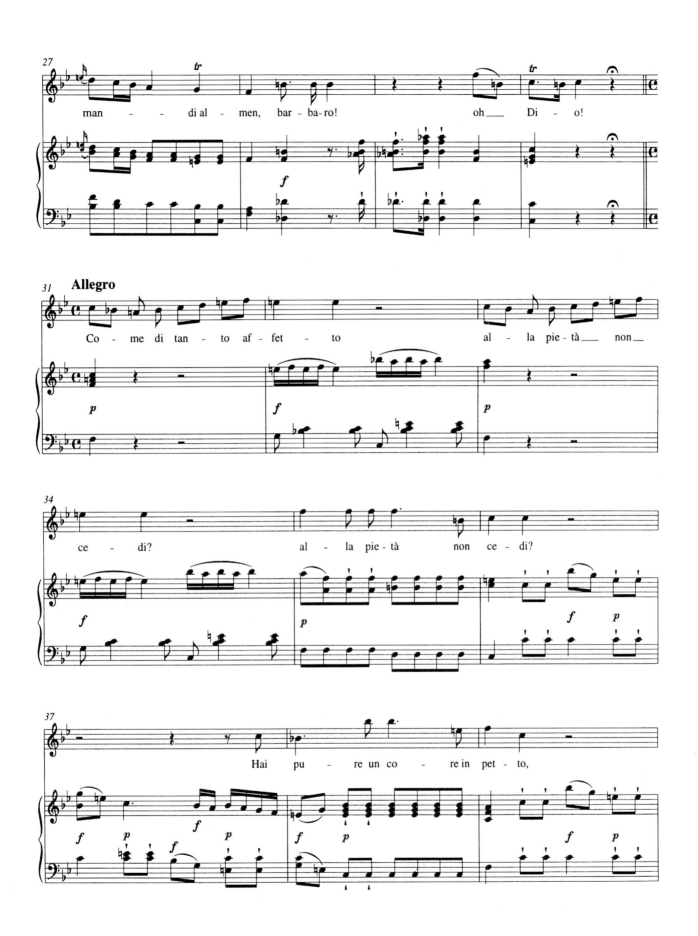

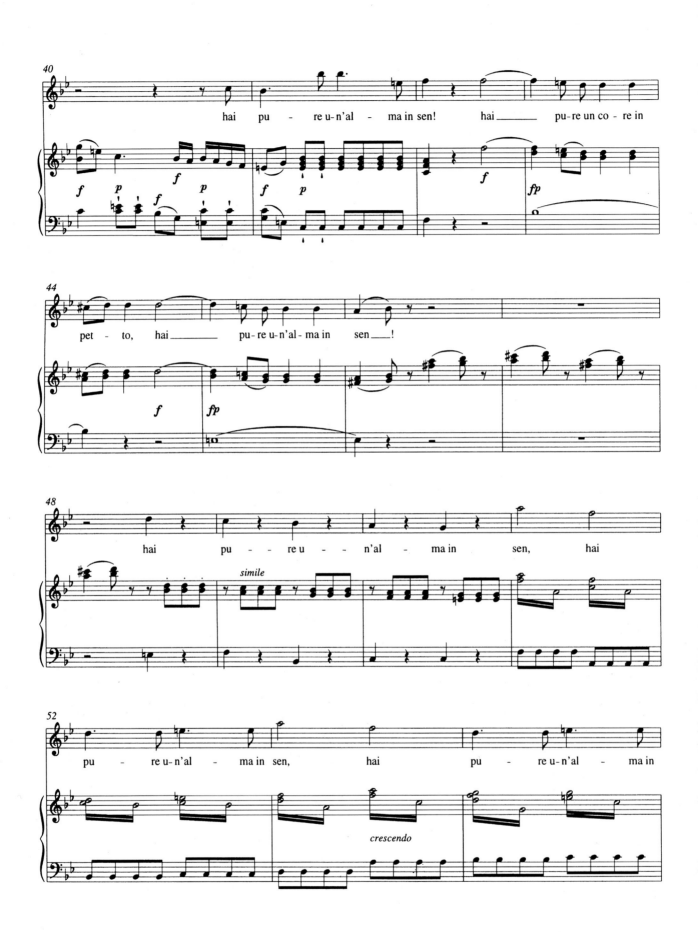

莫扎特女高音咏叹调(上)

曹　金　编著

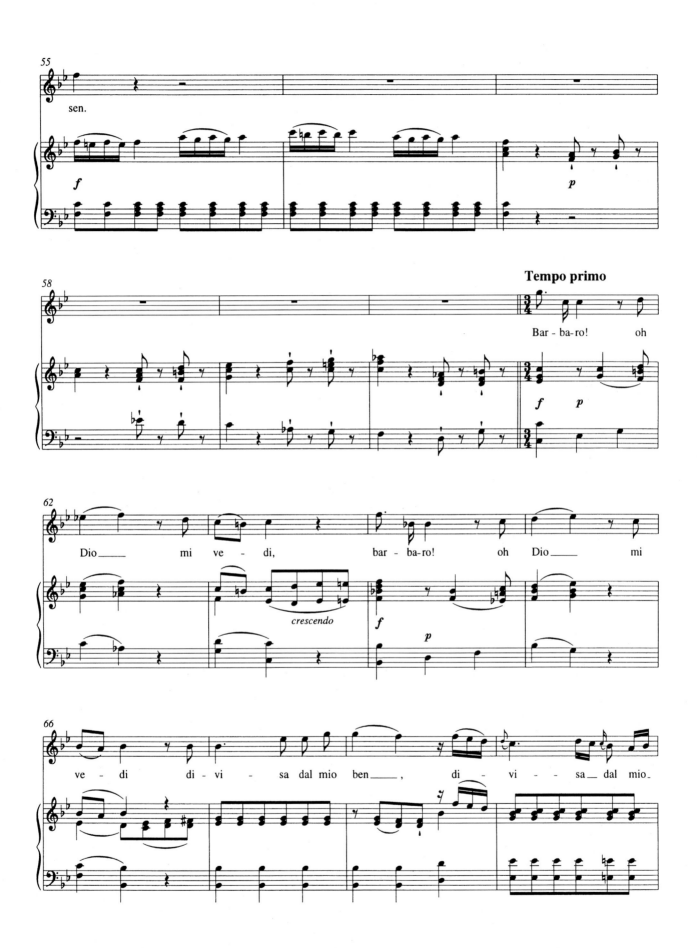

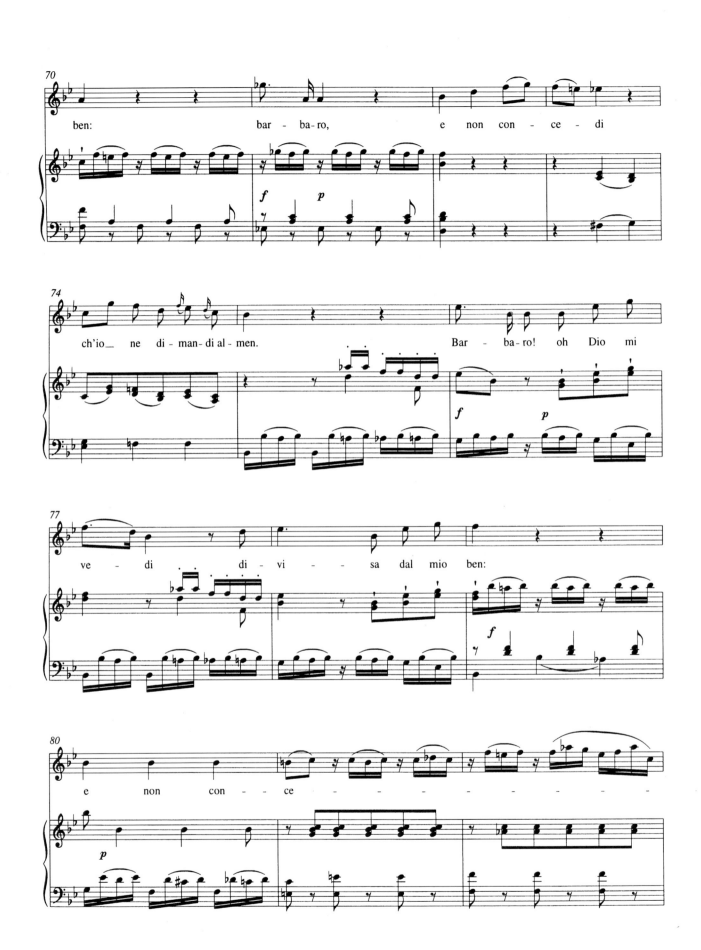

莫扎特女高音咏叹调(上)

曹 金 编著

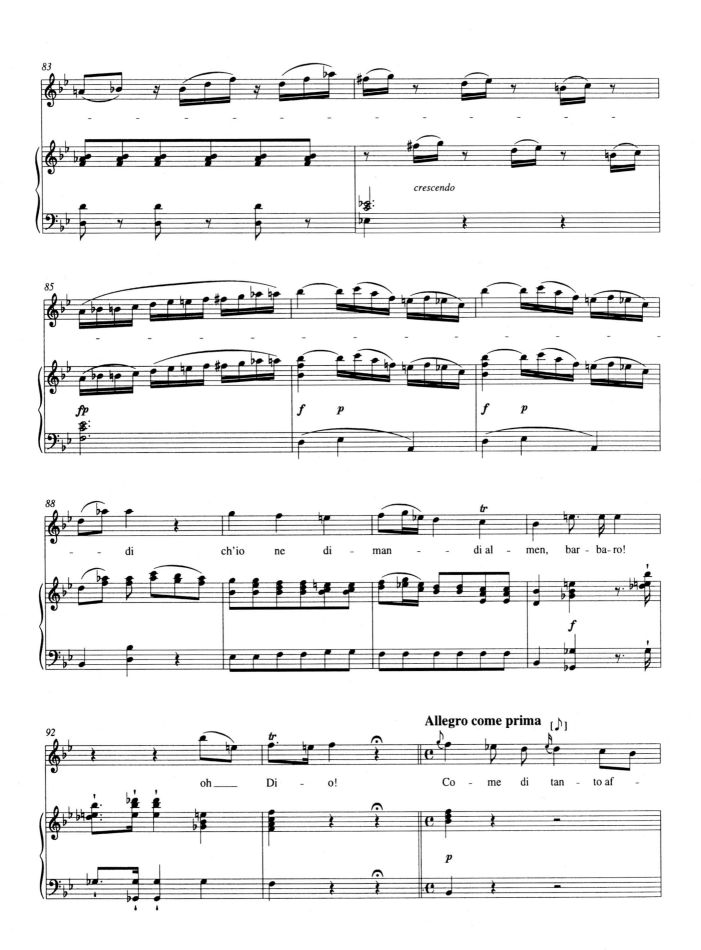

13. 冷酷的人！哦上帝,你看见了
BARBARO! OH DIO MI VEDI

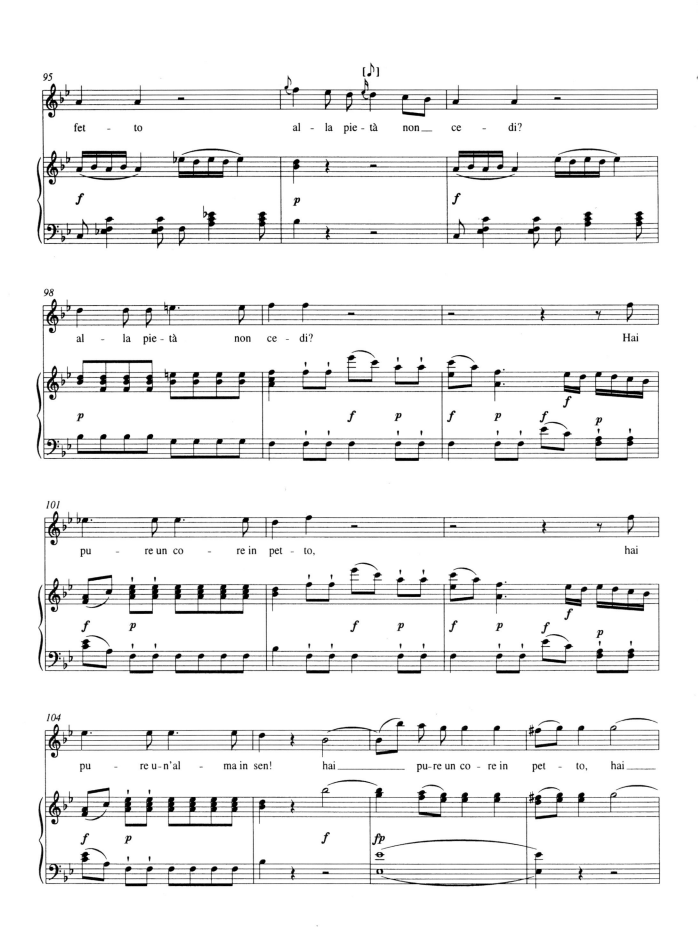

莫扎特女高音咏叹调(上)

曹 金 编著

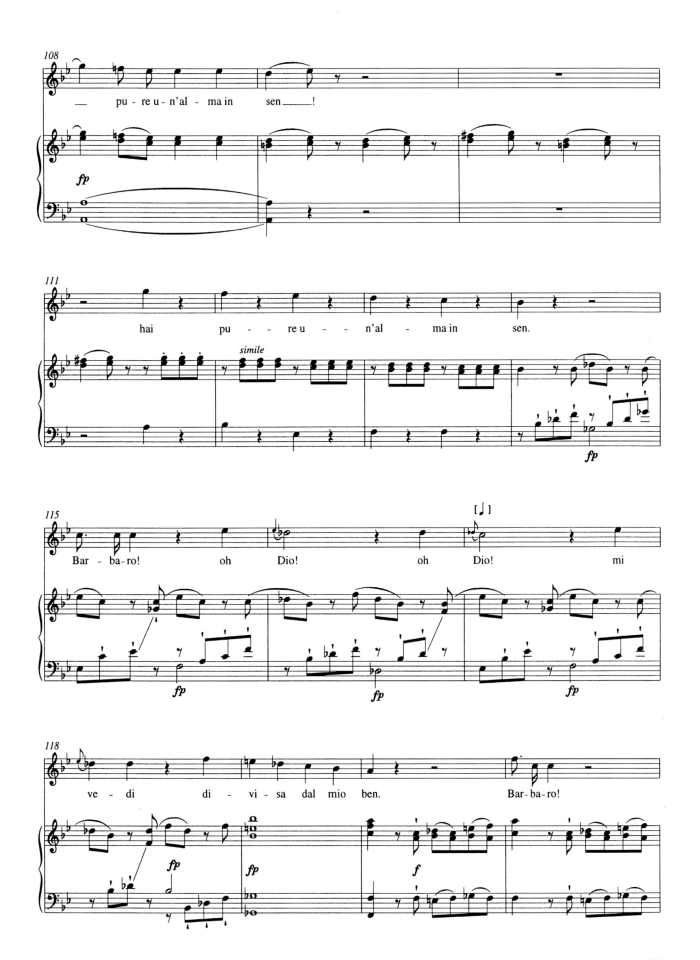

13. 冷酷的人！哦上帝，你看见了
BARBARO! OH DIO MI VEDI

123

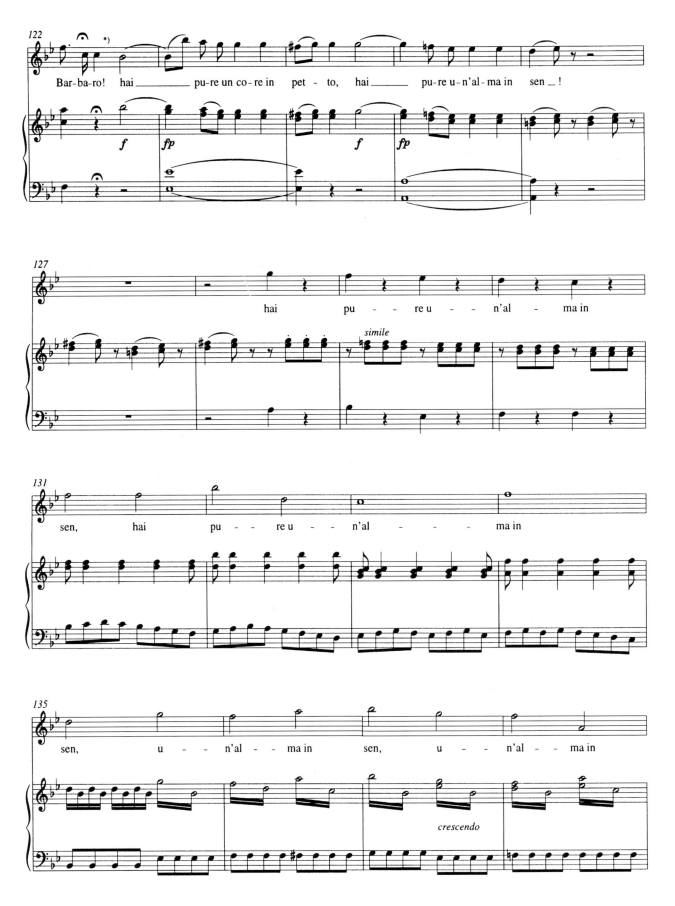

*) 122小节的延长音应该加上装饰演唱。

莫扎特女高音咏叹调（上）

曹 金 编著

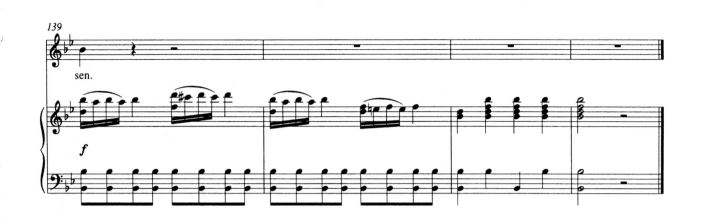

13. 冷酷的人！哦上帝，你看见了
BARBARO! OH DIO MI VEDI

125

莫扎特
女高音咏叹调 (下册)

Mozart
Arias for
Soprano

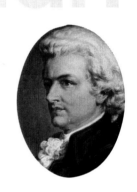

编著 曹金

华东师范大学出版社
·上海·

目　录　>>>

下　册

1　1. 啊，我正在恋爱（选自《后宫诱逃》）
　　Ach ich liebte (Die Entführung aus dem Serail，KV384)

11　2. 通过温柔和殷勤（选自《后宫诱逃》）
　　Durch Zärtlichkeit und Schmeicheln (Die Entführung aus dem Serail，KV384)

16　3. 自从命运把我们分开（选自《后宫诱逃》）
　　Welcher Wechsel herrscht in meiner Seele (Die Entführung aus dem Serail，
　　KV384)

24　4. 我等待着任何拷打（选自《后宫诱逃》）
　　Martern aller Arten (Die Entführung aus dem Serail，KV384)

36　5. 多么快活，多么欢乐（选自《后宫诱逃》）
　　Welche Wonne，Welche Lust (Die Entführung aus dem Serail，KV384)

44　6. 求爱神保佑（选自《费加罗的婚礼》）
　　Porgi amor (Le nozze di Figaro，KV492)

48　7. 苏珊娜还不来（选自《费加罗的婚礼》）
　　E Susanna non vien (Le nozze di Figaro，KV492)

57　8. 我多不幸，丢了发针（选自《费加罗的婚礼》）
　　L'ho perduta，me meschina (Le Nozze di Figaro，KV492)

61　9. 美妙的时刻将来临（选自《费加罗的婚礼》）
　　Giunse alfin il momento (Le Nozze di Figaro，KV492)

66　10. 啊！远离这邪恶的男人（选自《唐·爵凡尼》）
　　Ah! fuggi il traditor (Don Giovanni，KV527)

74　11. 鞭打，鞭打（选自《唐·爵凡尼》）
　　Batti，batti (Don Giovanni，KV527)

82　12. 多么可怕的罪孽（选自《唐·爵凡尼》）
　　In quali eccessi (Don Giovanni，KV527)

92 13. 残酷！哦，不，我的爱人（选自《唐·爵凡尼》）

Crudele! Ah no, mio bene! (Don Giovanni，KV527)

101 14. 难道也能指望男人和军人守住贞洁吗（选自《女人心》）

In uomini! In soldati (Così fan tutte，KV588)

107 15. 对爱情忠贞不渝（选自《女人心》）

Temerari — Come scoglio immoto resta (Così fan tutte，KV588)

119 16. 女孩从十五岁开始（选自《女人心》）

Una donna a quindici anni (Così fan tutte，KV588)

127 17. 不要惧怕，我的孩子（选自《魔笛》）

O zittre nicht, mein lieber Sohn (Die Zauberflöte，KV620)

135 18. 复仇的火焰（选自《魔笛》）

Der Hölle Rache (Die Zauberflöte，KV620)

142 19. 啊，我感到（选自《魔笛》）

Ach ich fühl's (Die Zauberflöte，KV620)

莫扎特女高音咏叹调（下）
曹 金 编著

1. 啊，我正在恋爱

选自《后宫诱逃》

ACH ICH LIEBTE

aus 》Die Entführung aus dem Serail《，KV384

　　1781 年，莫扎特经历了他一生中最大的转折点，即和萨尔茨堡的大主教决裂，到维也纳开始他作为一名自由作曲家的艺术生活。《后宫诱逃》即是他这一时期采用斯苔芳尼改编的脚本创作的三幕喜剧性歌唱剧。1782 年 7 月首演于维也纳。

　　该剧讲述了西班牙姑娘康斯坦萨、侍女布隆德及其恋人佩德里洛被海盗掳走，卖到了土耳其帕夏①家当奴隶。康斯坦萨的情人贝尔蒙多假扮成建筑师来到这里，计划带他们逃走。当晚他们设计灌醉了大管家奥斯明。半夜，四人正要逃走，却仍被奥斯明发现。帕夏非常生气，又意外得知贝尔蒙多竟是仇人之子，但他最终还是决定以德报怨，两对情人高兴地返回自己的国家。

　　"Ach, ich liebte"是女主人公康斯坦萨被卖到土耳其后，思念恋人贝尔蒙多，感叹自己身处逆境时演唱的一首花腔女高音咏叹调。这首咏叹调柔板部分的演唱要求极其连贯，小快板部分是演唱的难点，要求演唱者既要有精准的花腔技巧，又需有宽广的音域。

Tempo：Adagio ♪ = 76　Allegro ♩ = 152

Ach ich liebte, war so glücklich!	啊，我正在恋爱，曾很幸福！
kannte nicht der Liebe Schmerz,	还不懂得爱情的烦恼，
Schwur ihm Treue, dem Geliebten;	发誓要忠诚，对我的爱人，
gab da hin mein ganzes Herz.	奉献我整个的心。
Doch wie schnell schwand meine Freude,	然而我的幸福转瞬即逝。
Trenung war mein banges Los;	生离死别成为我的命运；
und nun schwimmt mein Aug' in Tränen;	泪水浸透了我的双眼，
Kummer ruht in meinem Schoß.	忧伤充满了我的胸怀。

（曹　金译词）

① 帕夏：土耳其等中等国家最高军政官员的称号。

啊，我正在恋爱

选自《后宫诱逃》

Ach ich liebte

aus》Die Entführung aus dem Serail《 KV384

Wolfgang Amadeus Mozart

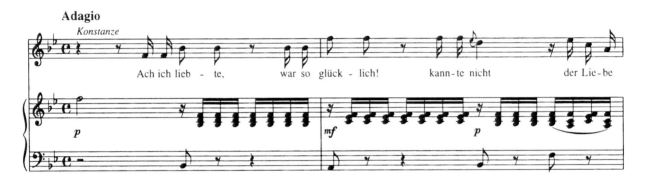

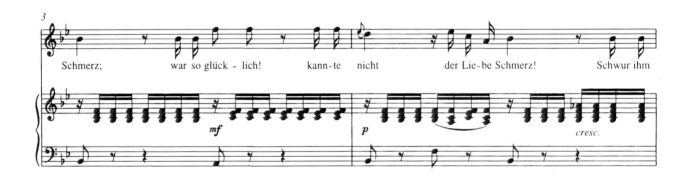

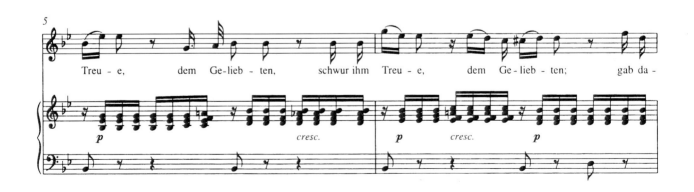

莫扎特女高音咏叹调(下)

曹 金 编著

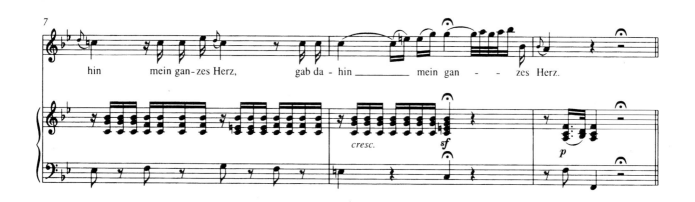

hin mein gan-zes Herz, gab da-hin _____ mein gan - - zes Herz.

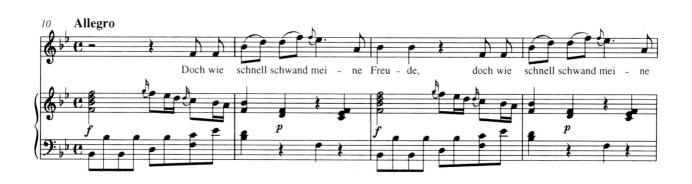

Allegro

Doch wie schnell schwand mei - ne Freu-de, doch wie schnell schwand mei-ne

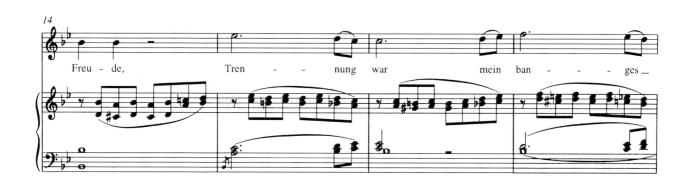

Freu-de, Tren - - nung war mein ban - - ges _____

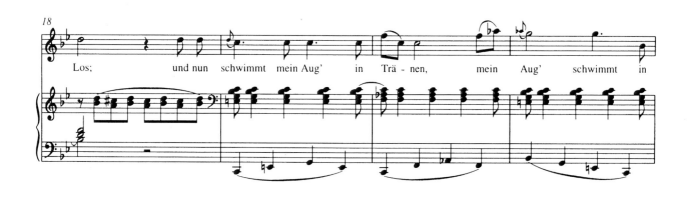

Los; und nun schwimmt mein Aug' in Trä - nen, mein Aug' schwimmt in

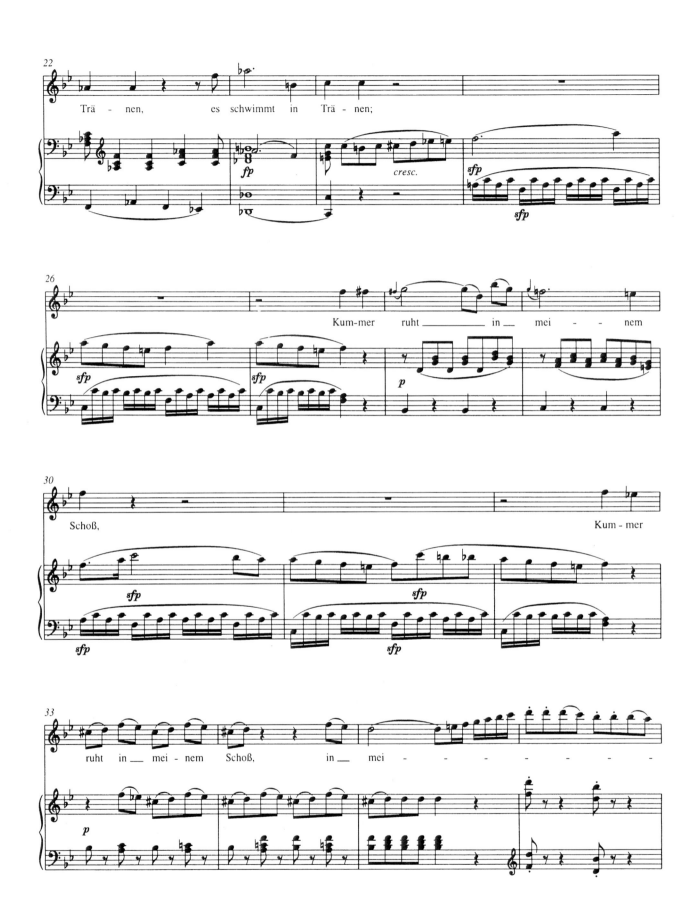

莫扎特女高音咏叹调(下)
曹 金 编著

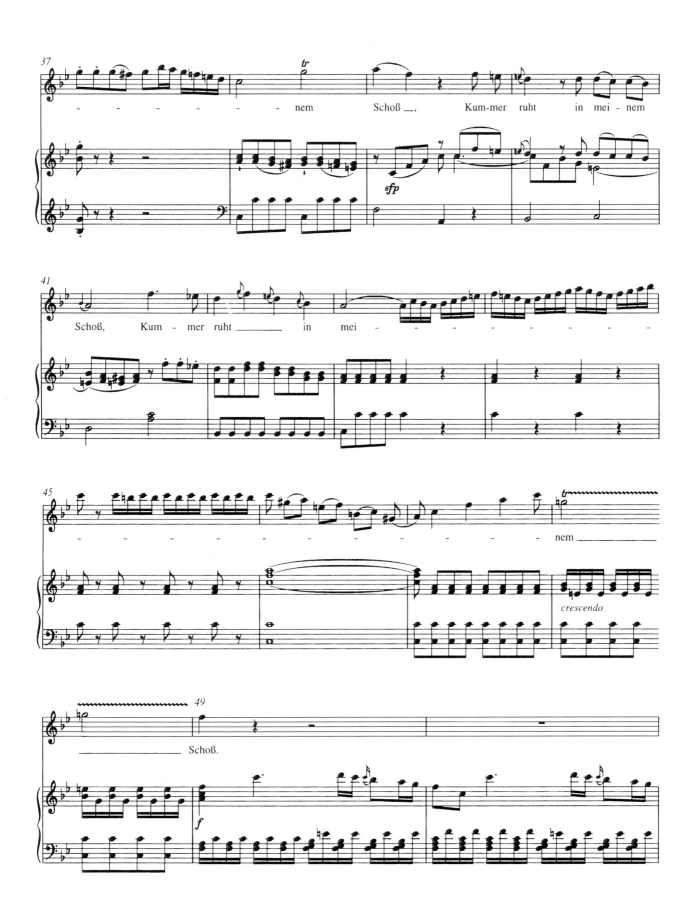

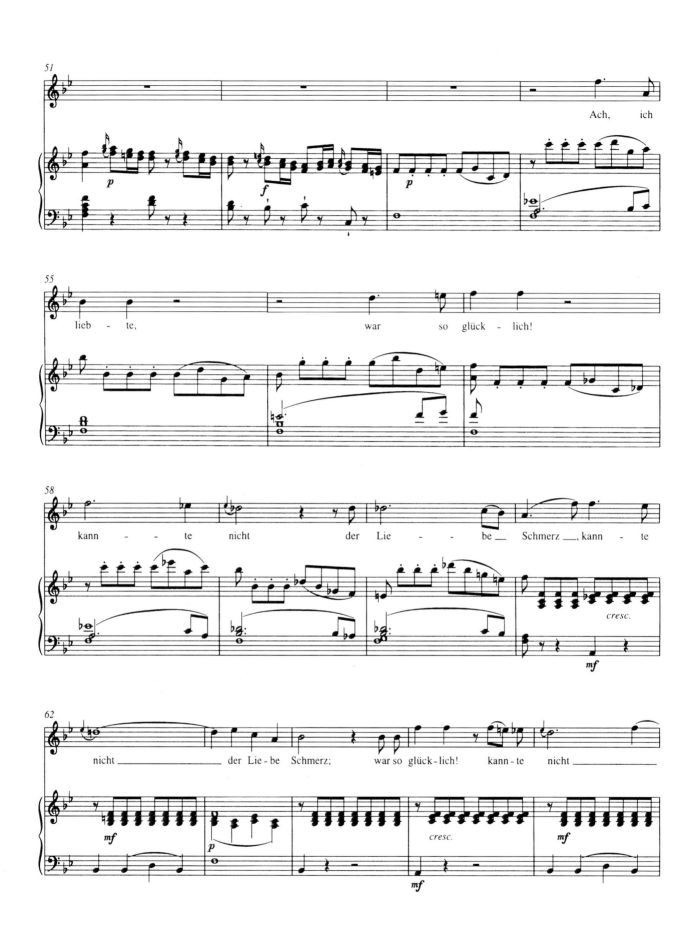

莫扎特女高音咏叹调(下)

曹 金 编著

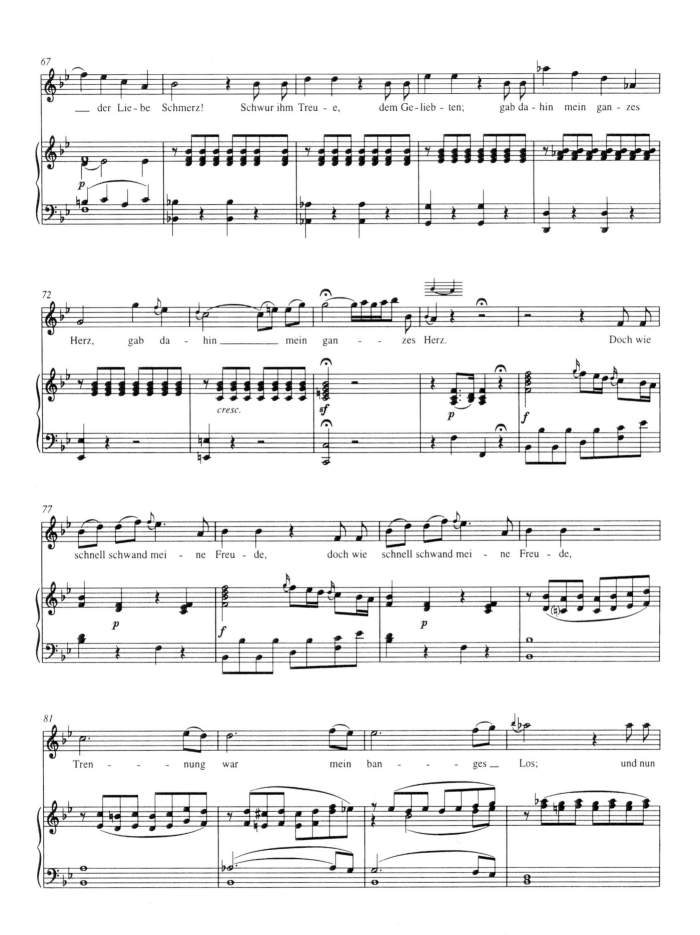

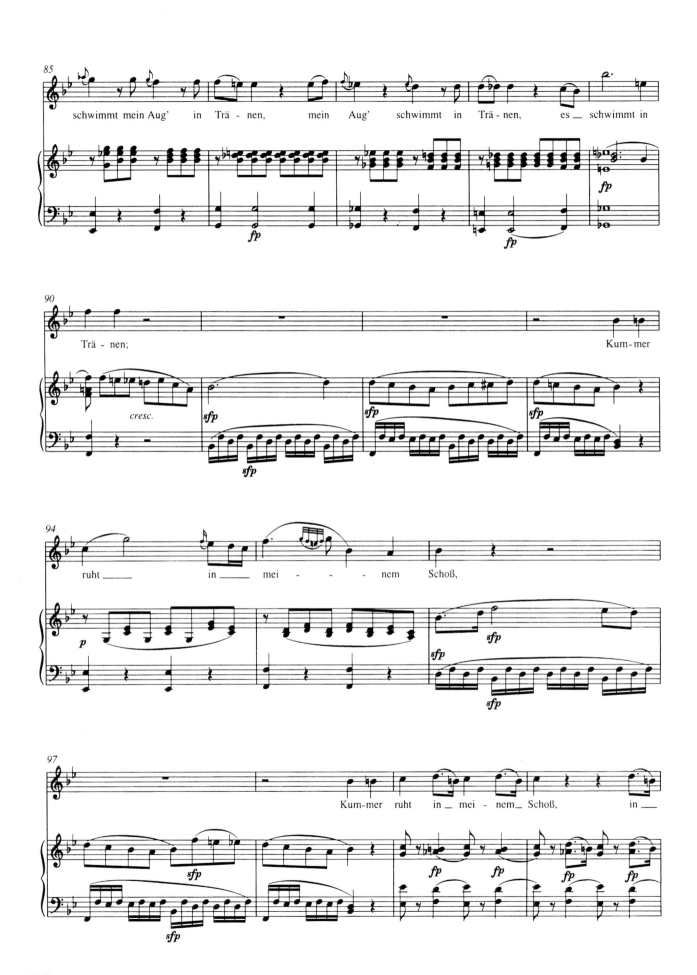

莫扎特女高音咏叹调(下)
曹 金 编著

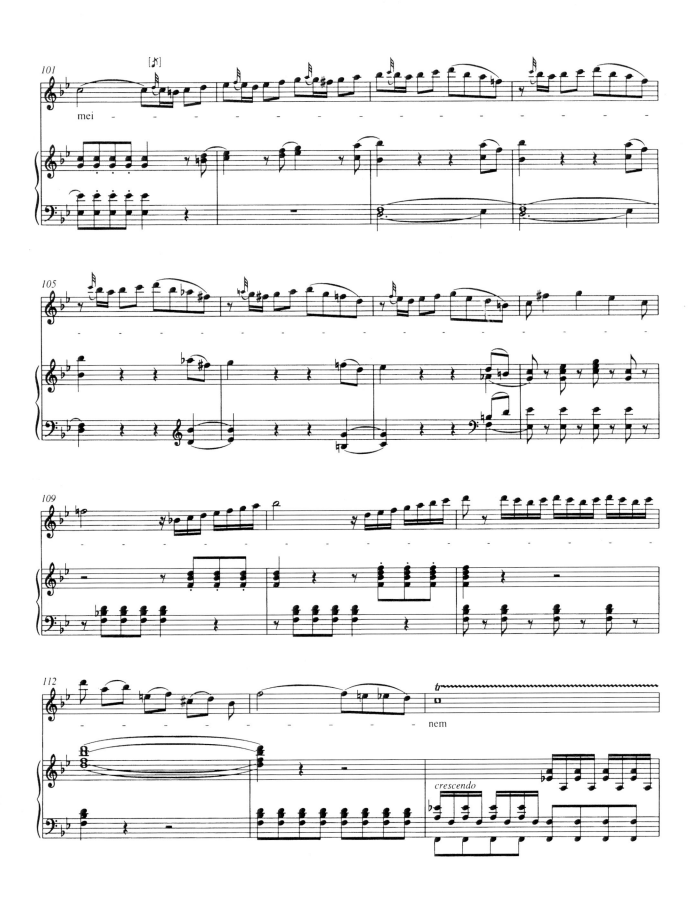

1. 啊，我正在恋爱

ACH ICH LIEBTE

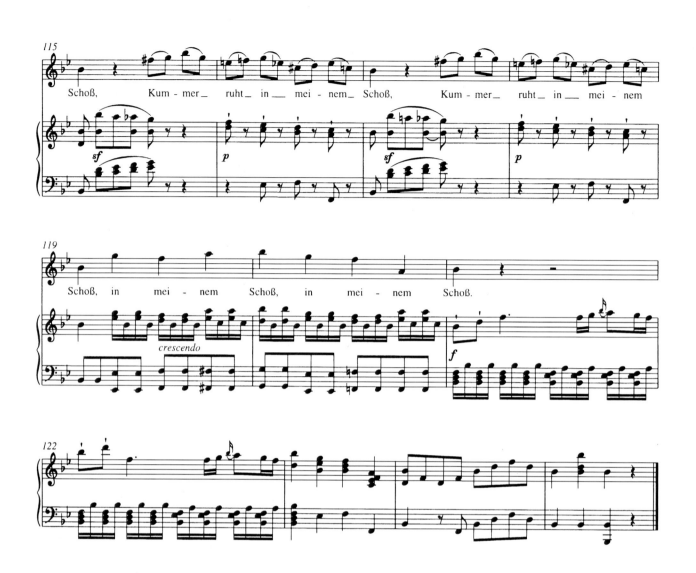

Schoß, Kum-mer ruht in mei-nem Schoß, Kum-mer ruht in mei-nem

Schoß, in mei-nem Schoß, in mei-nem Schoß.

莫扎特女高音咏叹调(下)

曹 金 编著

2. 通过温柔和殷勤

选自《后宫诱逃》

DURCH ZÄRTLICHKEIT UND SCHMEICHELN

aus 》Die Entführung aus dem Serail《，KV384

　　帕夏别墅的大管家奥斯明一心想将布隆德据为己有，却一直未能如愿，此时布隆德对他演唱了一首轻快而优美的花腔女高音咏叹调，告诫他想要得到女人的芳心，一味以土耳其式的粗鲁命令，没有温柔殷勤是难遂心愿的。第 32～35、54～57 小节两处由长音开始推向 32 分音符的级进上行及乐句收束，需自然流畅地演唱，注意快速顿挫与连音的吻接。

Tempo：Andante grazioso ♪ = 96

Durch Zärtlichkeit und Schmeicheln，	通过温柔和殷勤，
Gefälligkeit und Scherzen，	仁慈和欢欣，
erobert man die Herzen der guten Mädchen leicht.	那就容易赢得少女的芳心。
Doch mürrisches Befehlen	然而粗鲁的命令、
und Poltern，Zanken，Plagen，macht，	吵闹、侮辱和责骂声，
daβ in wenig Tagen	在短短的几天
so Lieb' als Treu' entweicht.	便抹煞了爱情和忠诚。

（曹　金译词）

通过温柔和殷勤

选自《后宫诱逃》

Durch Zärtlichkeit und Schmeicheln

aus》Die Entführung aus dem Serail《 KV384

Wolfgang Amadeus Mozart

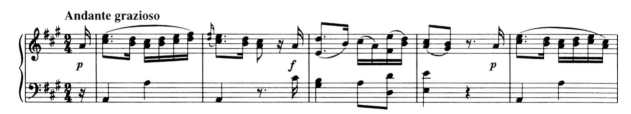

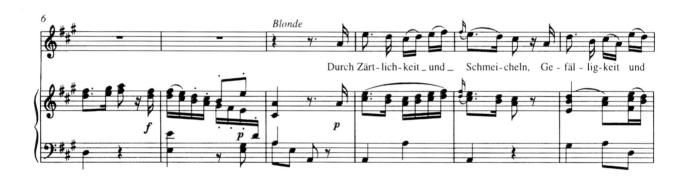

Durch Zärt-lich-keit _ und _ Schmei-cheln, Ge - fäl-lig-keit und

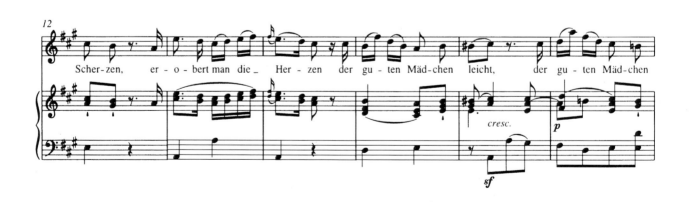

Scher-zen, er - o - bert man die _ Her - zen der gu - ten Mäd-chen leicht, der gu - ten Mäd-chen

莫扎特女高音咏叹调(下)

曹 金 编著

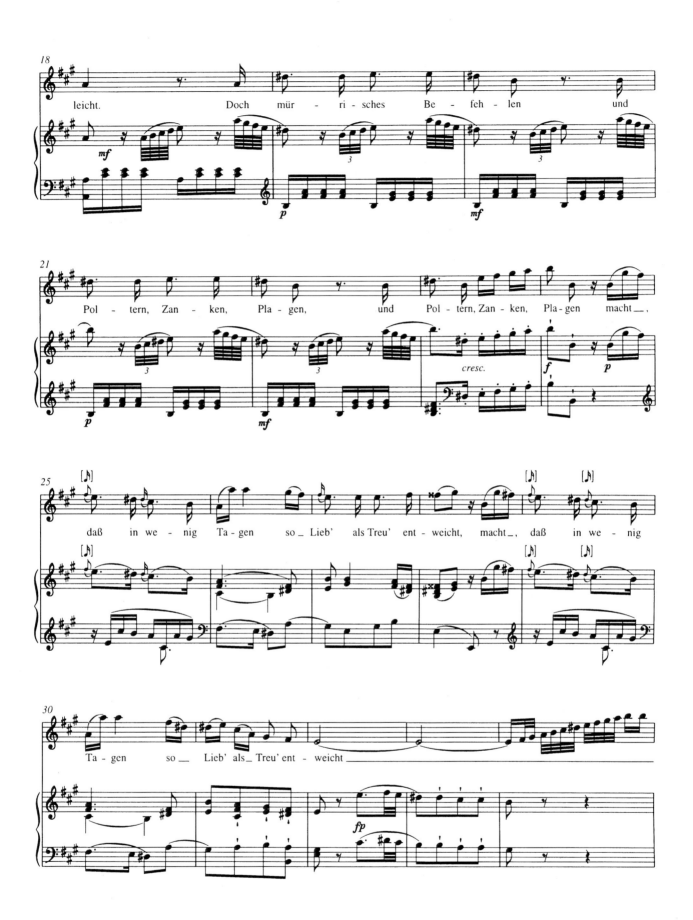

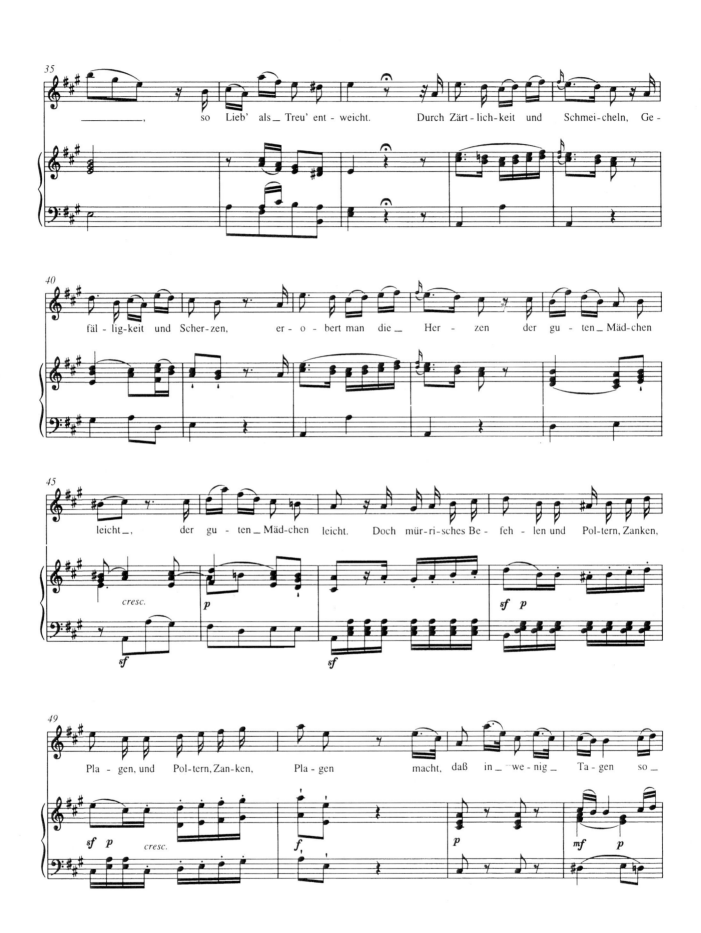

莫扎特女高音咏叹调(下)
曹 金 编著

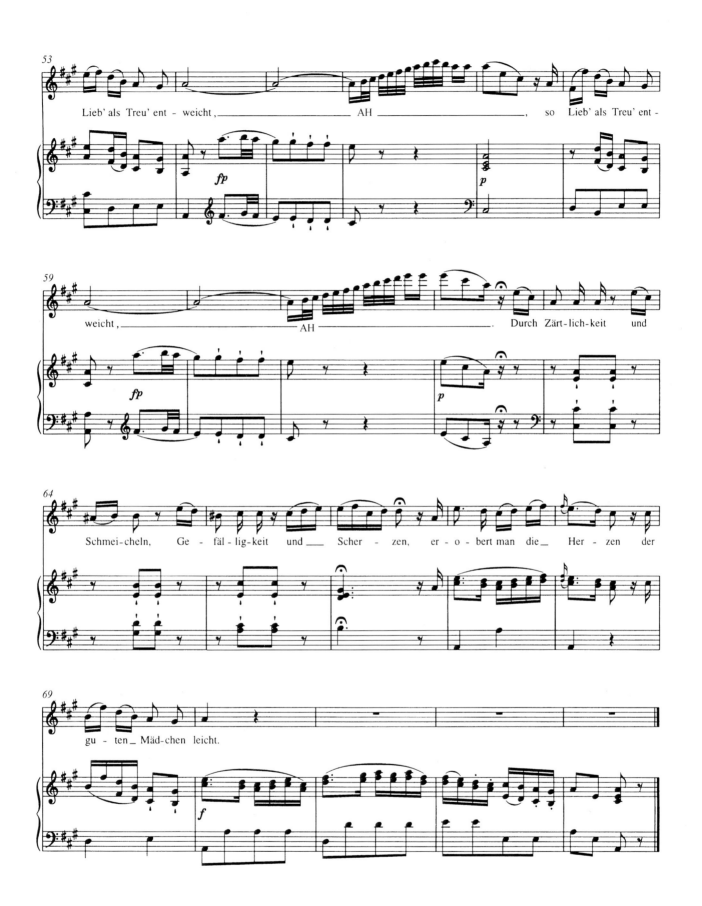

2. 通过温柔和殷勤

DURCH ZÄRTLICHKEIT UND SCHMEICHELN

3. 自从命运把我们分开

选自《后宫诱逃》

WELCHER WECHSEL HERRSCHT IN MEINER SEELE

aus 》Die Entführung aus dem Serail《，KV384

这是女主人公康斯坦萨思念远在异国的恋人贝尔蒙多时演唱的一首悲伤的咏叹调。全曲由宣叙调和咏叹调两部分组成,演唱难度颇大,要求演唱者具备把握连贯的线条和内在情感的能力。

Tempo：Adagio ♩＝66　Andante con moto ♪＝80

Recitativo：

Welcher Wechsel herrscht in meiner Seele

seit dem Tag，da uns das Schicksal trennte.

O Belmont! hin sind die Freuden，

die ich sonst an deiner Seite kannte；

banger Sehnsucht Leiden，

wohnen nun dafür in der beklemmten Brust.

Aria：

Traurigkeit ward mir zum Lose，

weil ich dir entrissen bin.

Gleich der wurmzernagten Rose，

gleich dem Gras im Wintermoose，

welkt mein banges Leben hin.

Selbst der Luft darf ich nicht sagen

meiner Seele bittern Schmerz；

denn unwillig ihn zu tragen，

haucht sie alle meine Klagen

wieder in mein armes Herz.

（宣叙调）

自从命运把我们分开，

我的心变得多么忧伤。

哦,贝尔蒙多,在你身边的欢乐

已经一去不复返；

无限思念的痛苦，

占据了我充满忧郁的心灵。

（咏叹调）

忧伤伴随着我的命运，

因为我被迫与你分离。

似不断凋零的玫瑰，

若冬日沼泽里的小草，

我悲伤的命运正在枯萎。

甚至对风儿也不能诉说

我内心无尽的忧伤。

因为它不愿带走

它把我一切的悲伤，

又吹回了我可怜的心房。

（曹　金译词）

自从命运把我们分开

选自《后宫诱逃》

Welcher Wechsel herrscht in meiner Seele

aus》Die Entführung aus dem Serail《 KV384

Wolfgang Amadeus Mozart

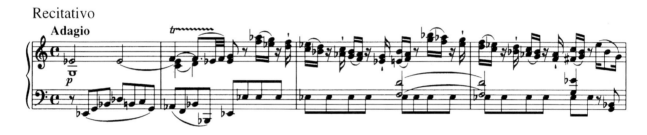

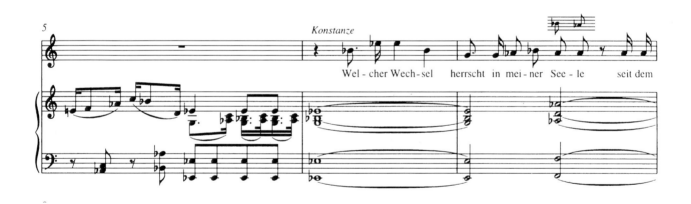

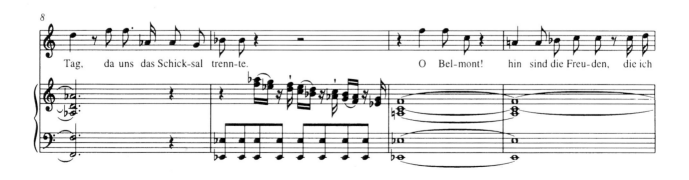

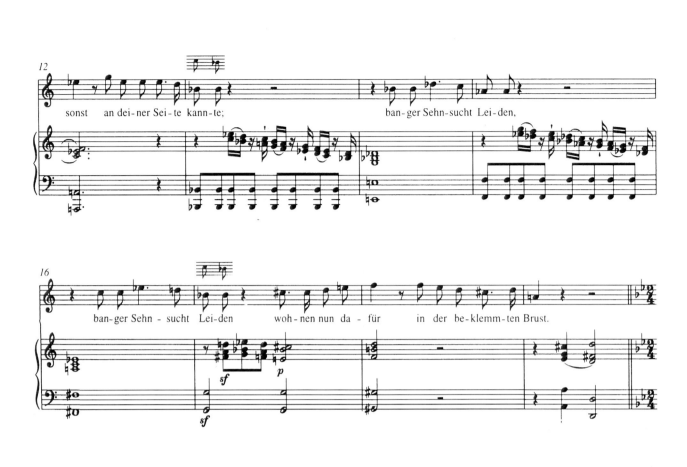

Aria

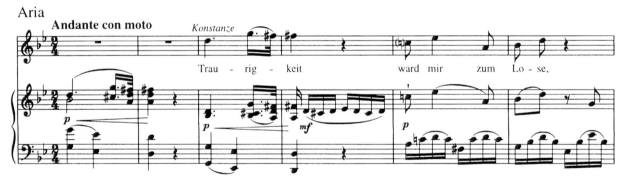

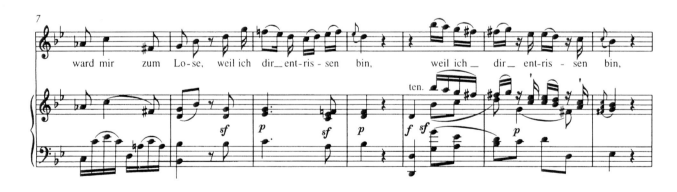

莫扎特女高音咏叹调(下)

曹 金 编著

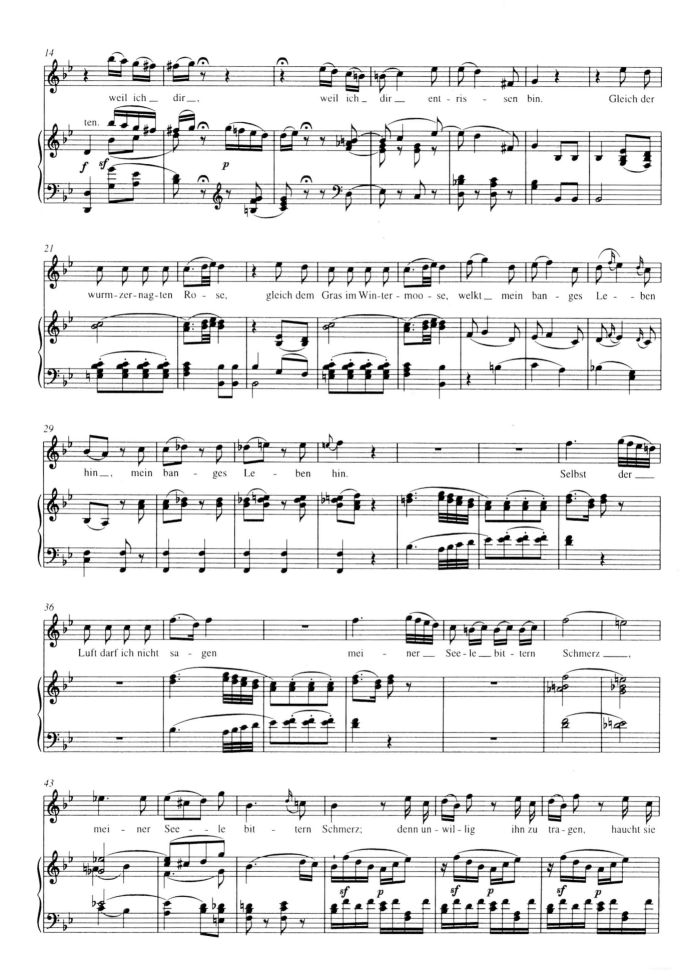

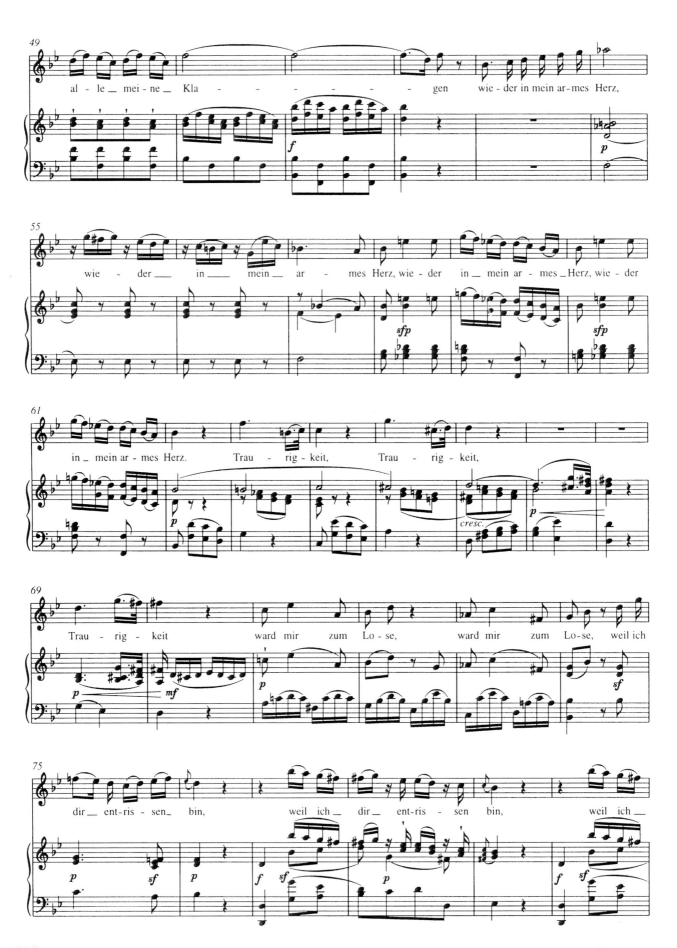

莫扎特女高音咏叹调(下)
曹 金编著

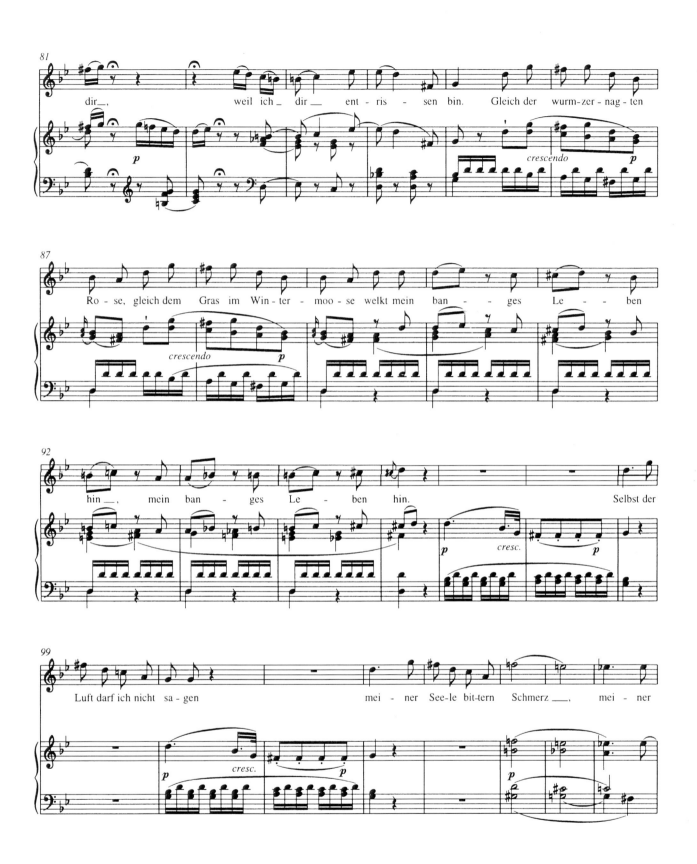

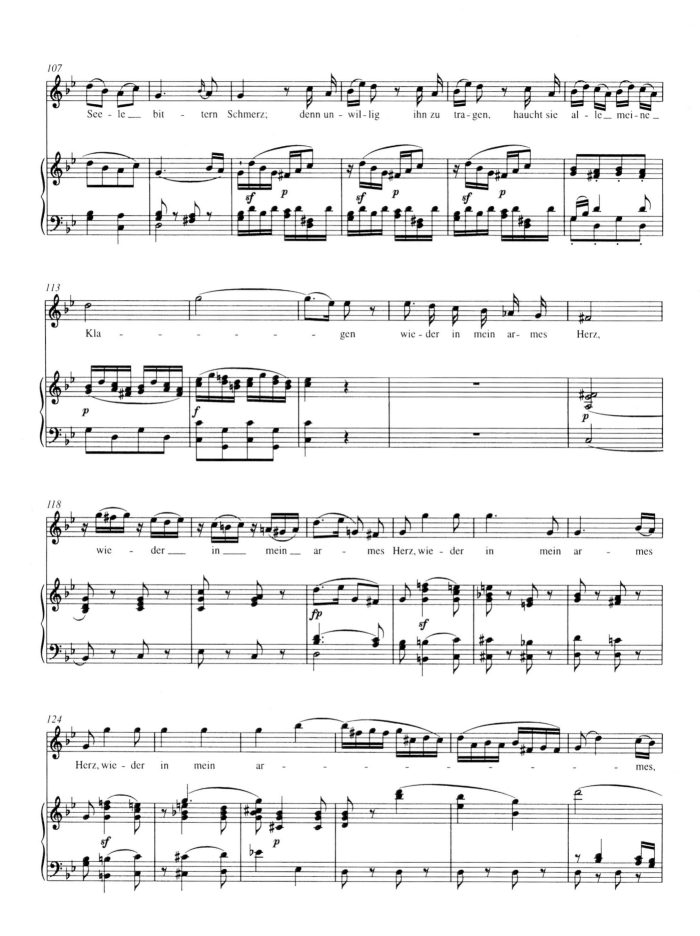

莫扎特女高音咏叹调(下)

曹　金编著

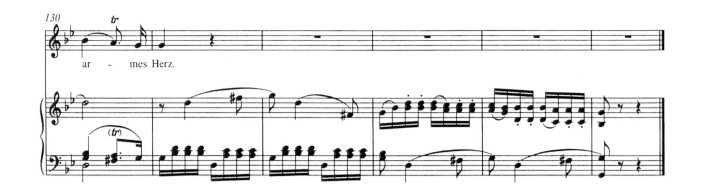

ar - mes Herz.

4. 我等待着任何拷打

选自《后宫诱逃》

MARTERN ALLER ARTEN

aus 》Die Entführung aus dem Serail《，KV384

这是一首极其华丽、富有技巧的花腔女高音咏叹调，难度之高，可谓女高音咏叹调之最。它要求演唱者不仅在声音上具备极强的戏剧性爆发力，且需具备娴熟的花腔技巧和宽广的音域。

该首歌表现了女主人公面对帕夏泽林的威逼利诱毫不屈服，和对爱的执着、忠贞。

第 69～70 小节以及其后再次出现的 16 分音符音阶式进行需把握好速度和节奏律动。

Tempo：Allegro ♩＝132　Allegro assai ♩＝192

Martern aller Arten，	任何拷打，
aller Arten mögen meiner warten，	任何拷打我都将等待，
Ich verlache Qual und Pein.	我决不畏惧。
Nichts，nichts soll mich erschüttern，	不，不，什么也动摇不了我的心，
nur dann，nur dann würd' ich zittern，	只有当我不忠之时，
wenn ich untreu，untreu könnte sein.	我才会感到颤栗。
Laß dich bewegen，verschone mich；	你可怜我放过我吧，
des Himmels Segen belohne dich！	上帝将会赐予你福恩！
Doch du bist entschlossen.	但你却是冥顽不化。
Willig，unverdrossen wähl' ich jede	我将乐意而坚定地承受一切
Pein und Not，	痛苦的折磨，
Ordne nur，gebiete，	去下令、指挥、
lärme，tobe，wüte，	恐吓、咆哮、发怒吧，
zuletzt befreit mich doch der Tod.	最后死亡将会让我获得解脱。

（曹 金译词）

我等待着任何拷打

选自《后宫诱逃》

Martern aller Arten

aus》Die Entführung aus dem Serail《 KV384

Wolfgang Amadeus Mozart

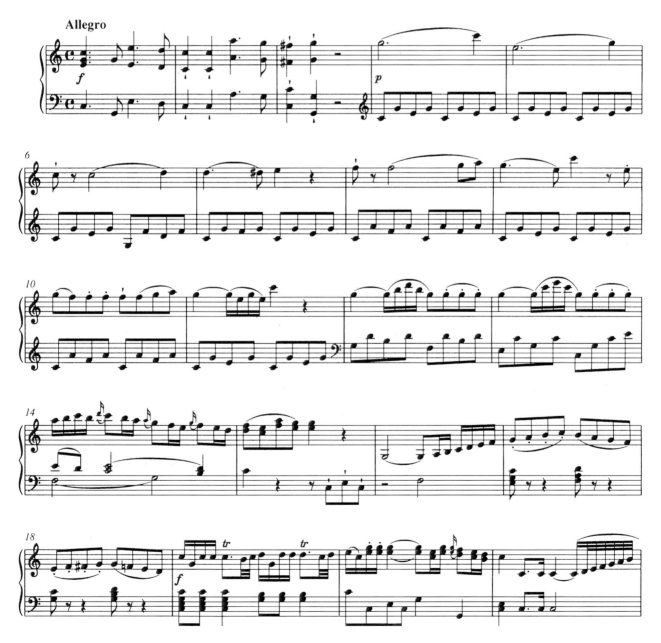

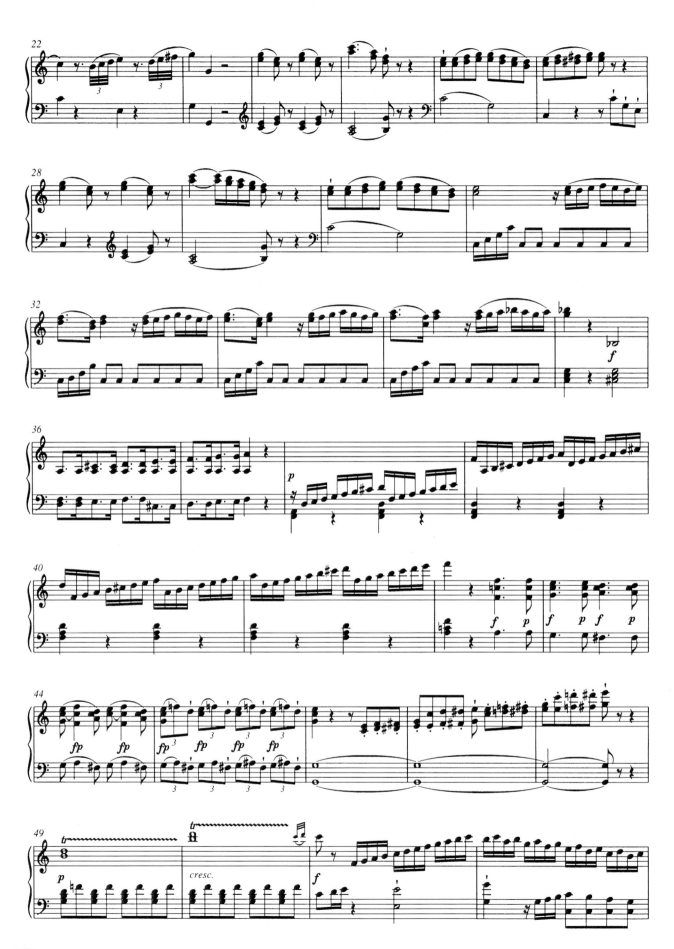

莫扎特女高音咏叹调(下)
曹 金 编著

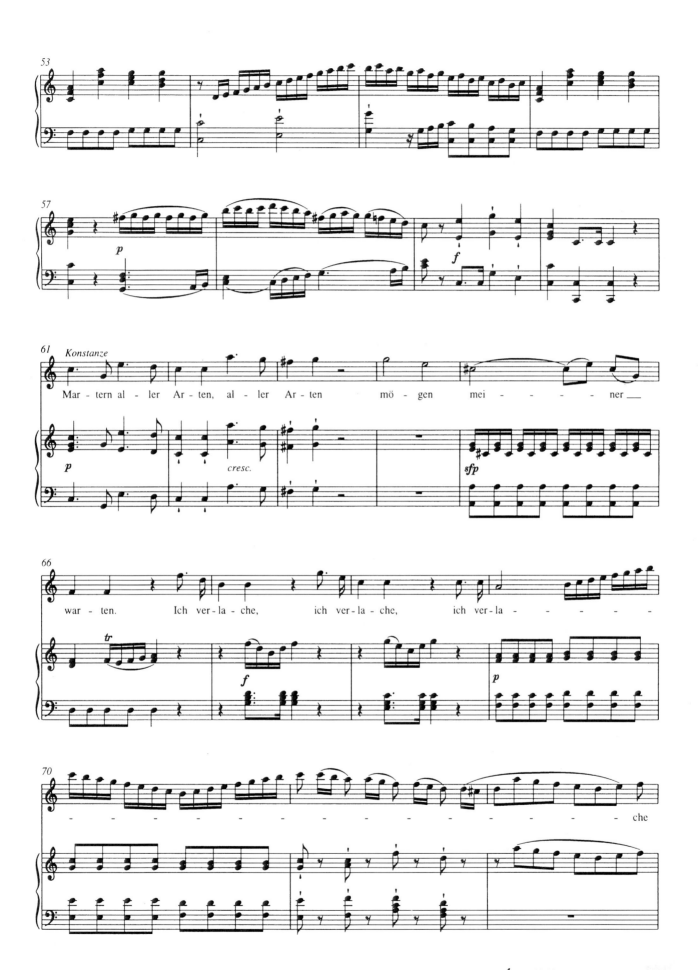

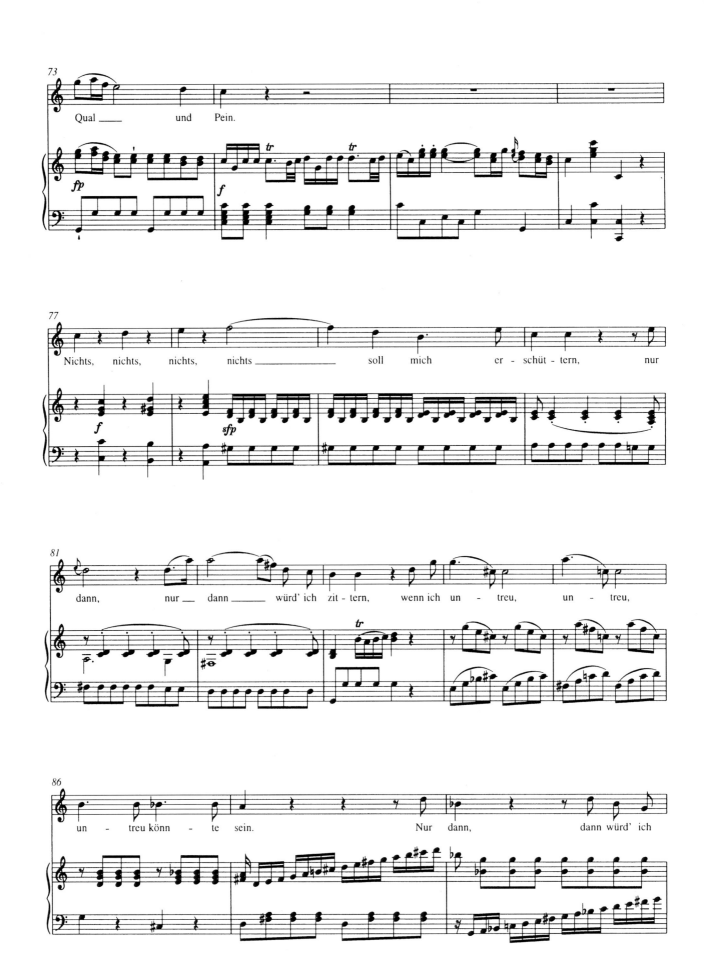

莫扎特女高音咏叹调(下)
曹 金 编著

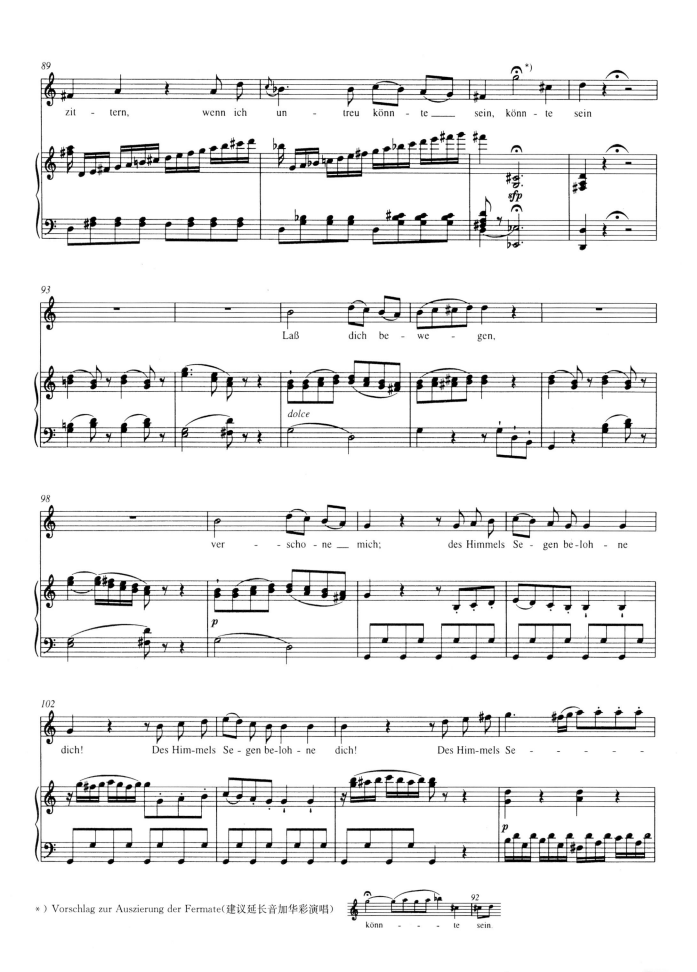

*) Vorschlag zur Auszierung der Fermate（建议延长音加华彩演唱）

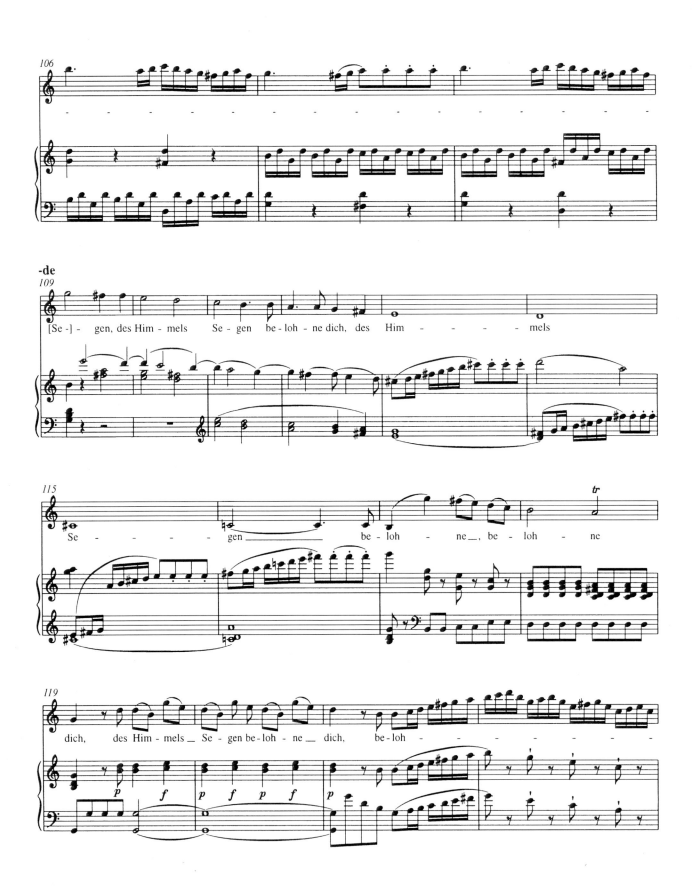

莫扎特女高音咏叹调(下)

曹 金 编著

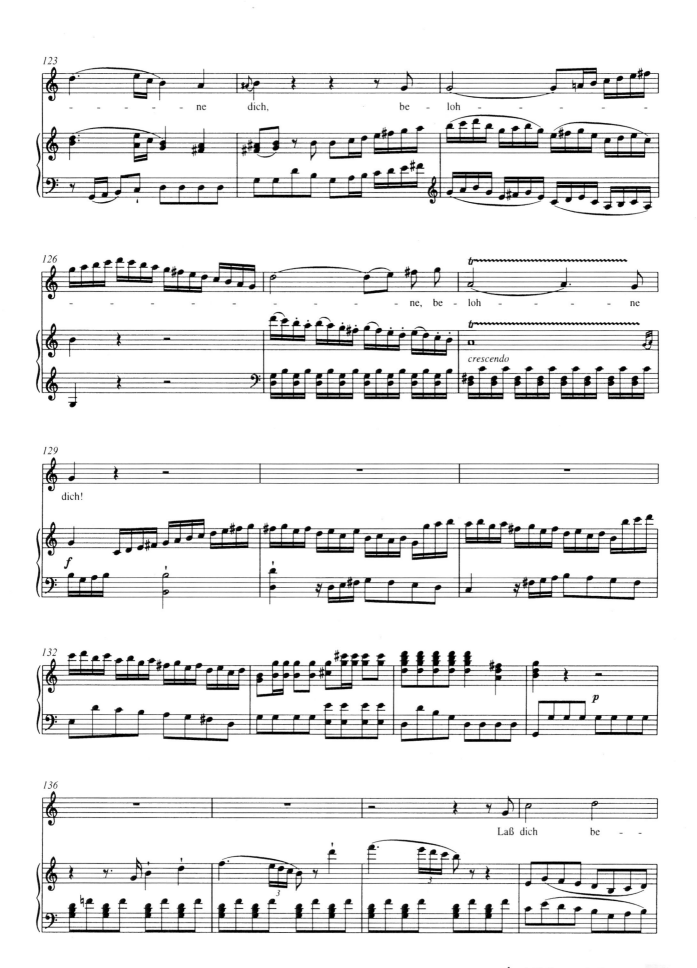

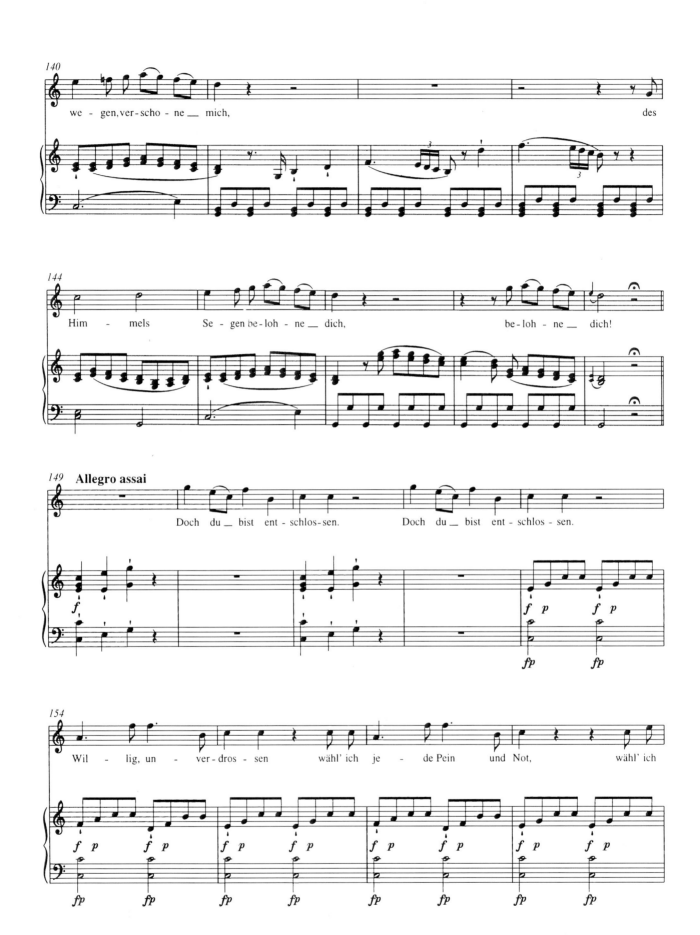

莫扎特女高音咏叹调(下)
曹 金 编著

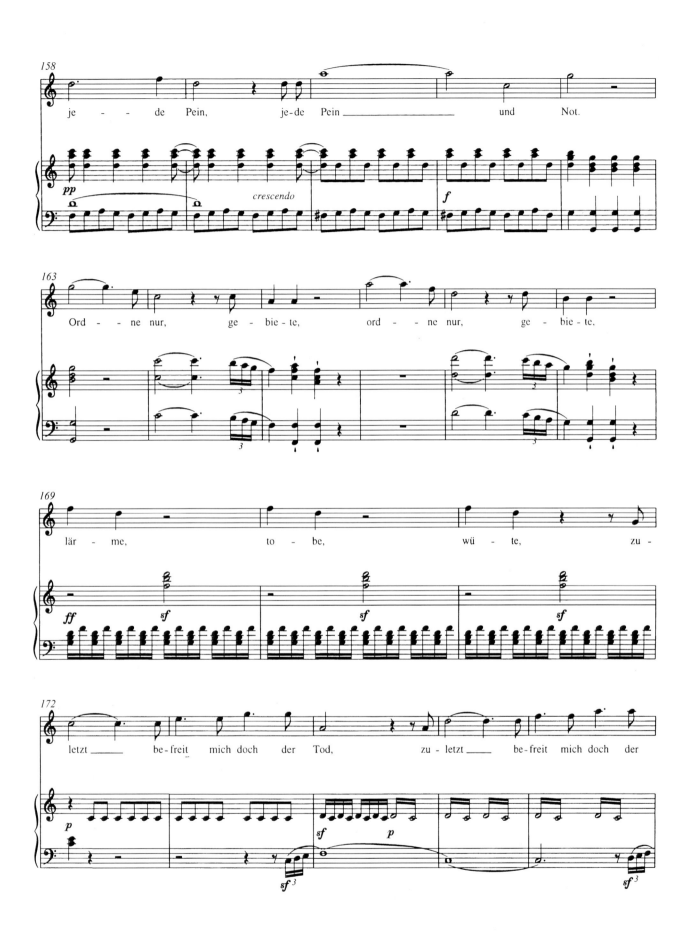

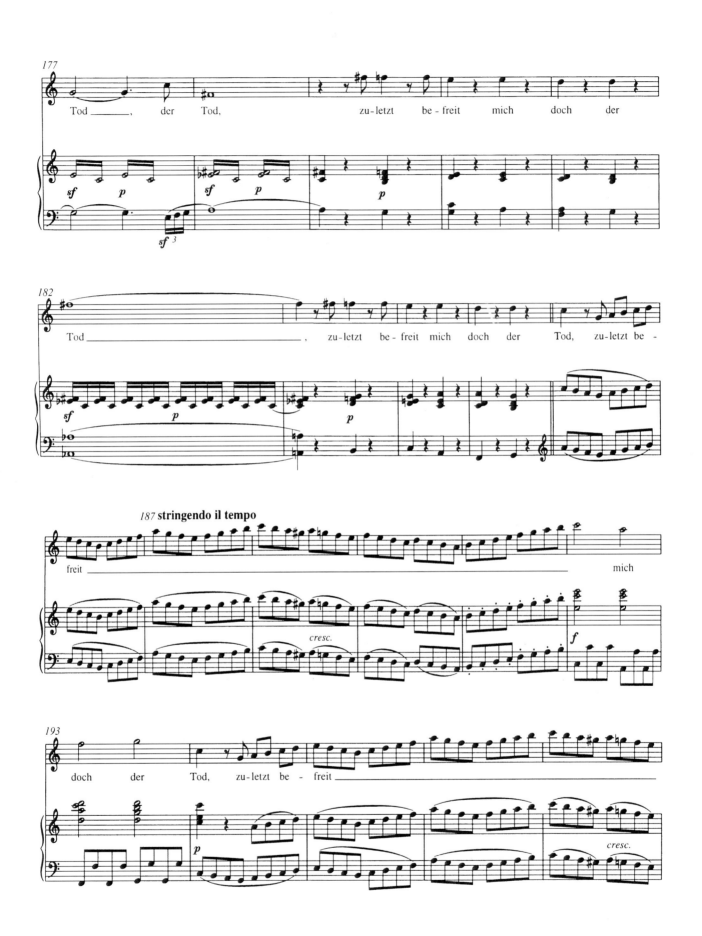

莫扎特女高音咏叹调(下)
曹 金编著

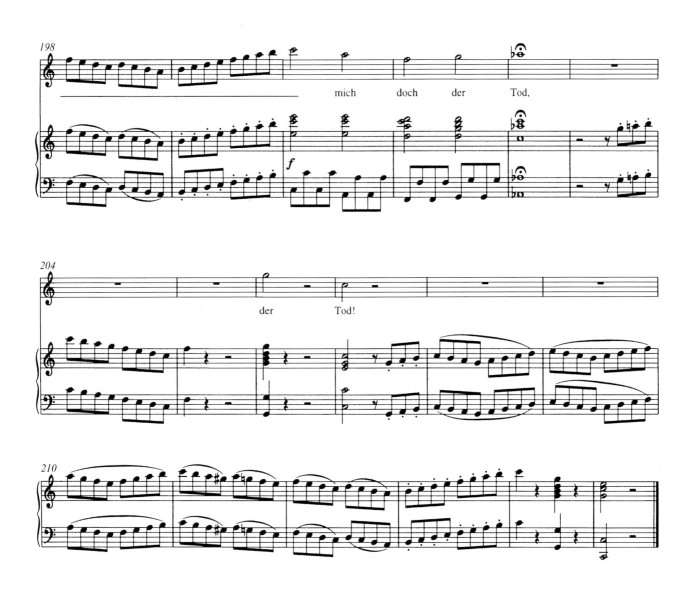

mich doch der Tod,

der Tod!

5. 多么快活, 多么欢乐

选自《后宫诱逃》

WELCHE WONNE, WELCHE LUST

aus 》Die Entführung aus dem Serail《, KV384

布隆德从男友佩德里洛处得到消息, 贝尔蒙多将来营救她们, 她们摆脱奴隶身份的日子已为期不远。抑制不住内心的喜悦, 布隆德演唱了这首轻松、明快的咏叹调"多么快活, 多么欢乐!"演唱时需把握好Allegro的基本速度和适度的跳跃感。

Tempo：Allegro ♩ = 138

Welche Wonne, Welche Lust	无比的快活和欢乐,
herrscht nunmehr in meiner Brust!	此刻荡逸在我的心扉!
Ohne Aufschub will ich springen,	我带去了这个好消息
und ihr gleich die Nachricht bringen,	高兴得直想跳跃;
und mit Lachen und mit Scherzen	一边大笑、一边嬉戏,
ihrem schwachen, feigen Herzen	她那颗可怜失望的心啊,
Freud und Jubel prophezeihn.	定能重新找回欢乐。

（曹 金译词）

多么快活，多么欢乐

选自《后宫诱逃》

Welche Wonne，welche Lust

aus》Die Entführung aus dem Serail《 KV384

Wolfgang Amadeus Mozart

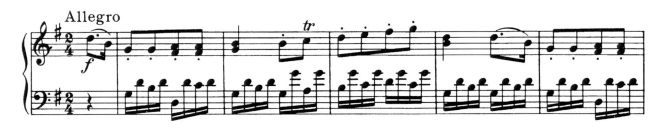

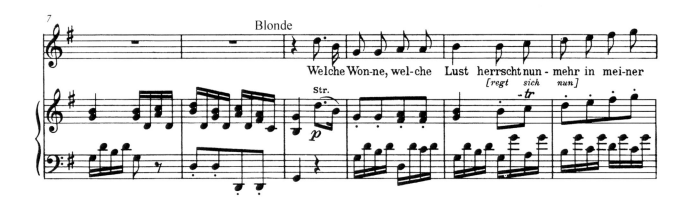

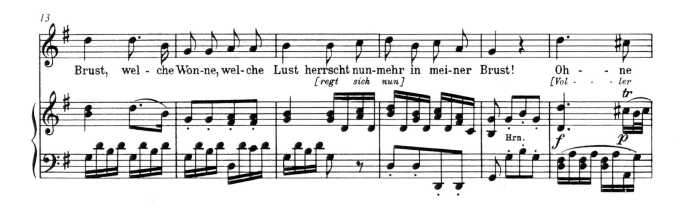

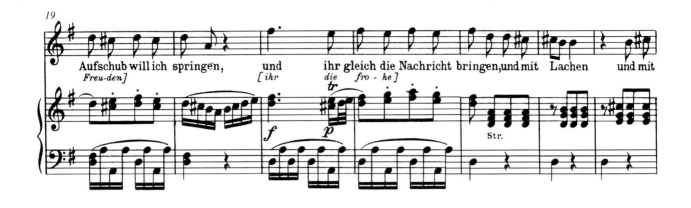

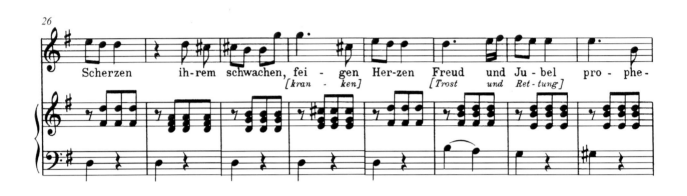

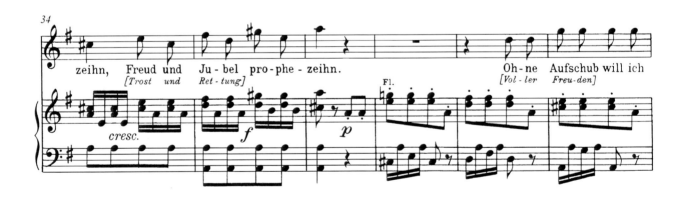

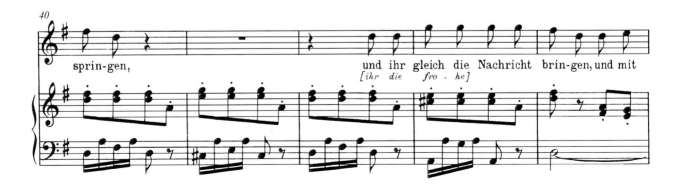

莫扎特女高音咏叹调（下）
曹 金 编著

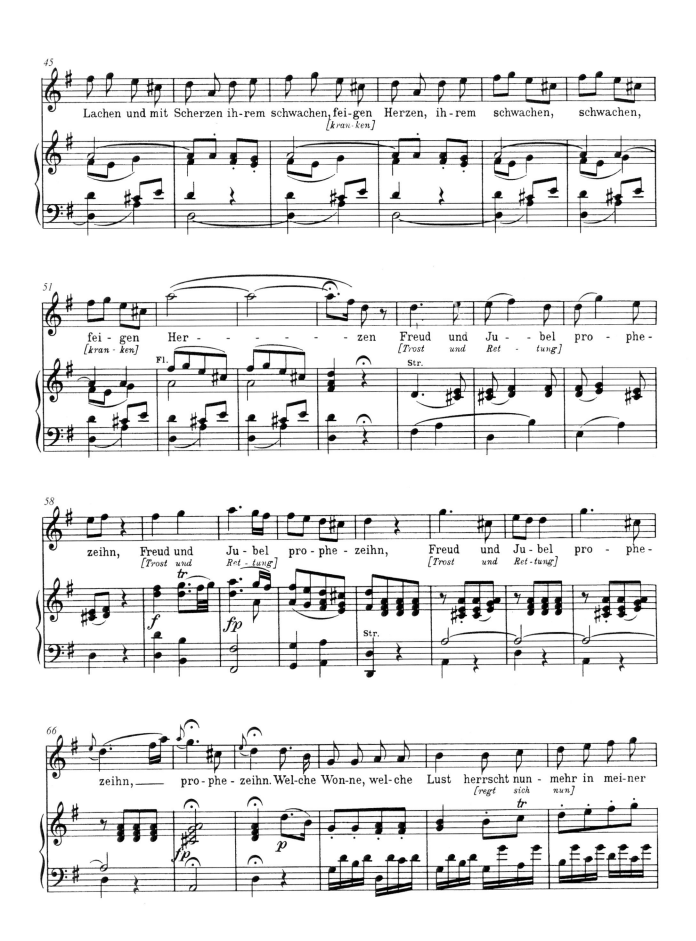

5. 多么快活，多么欢乐

WELCHE WONNE, WELCHE LUST

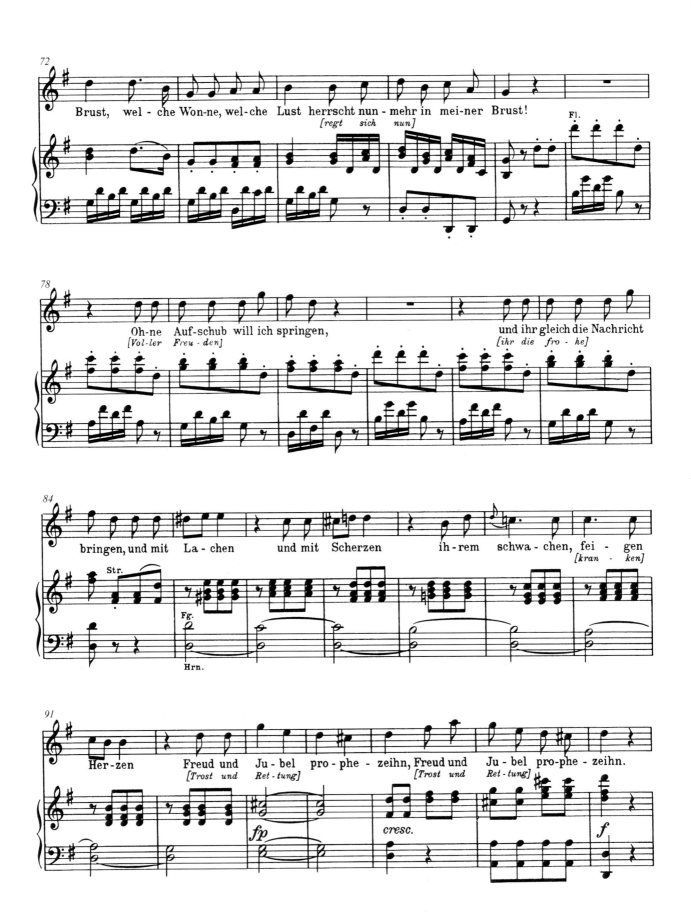

莫扎特女高音咏叹调(下)
曹 金编著

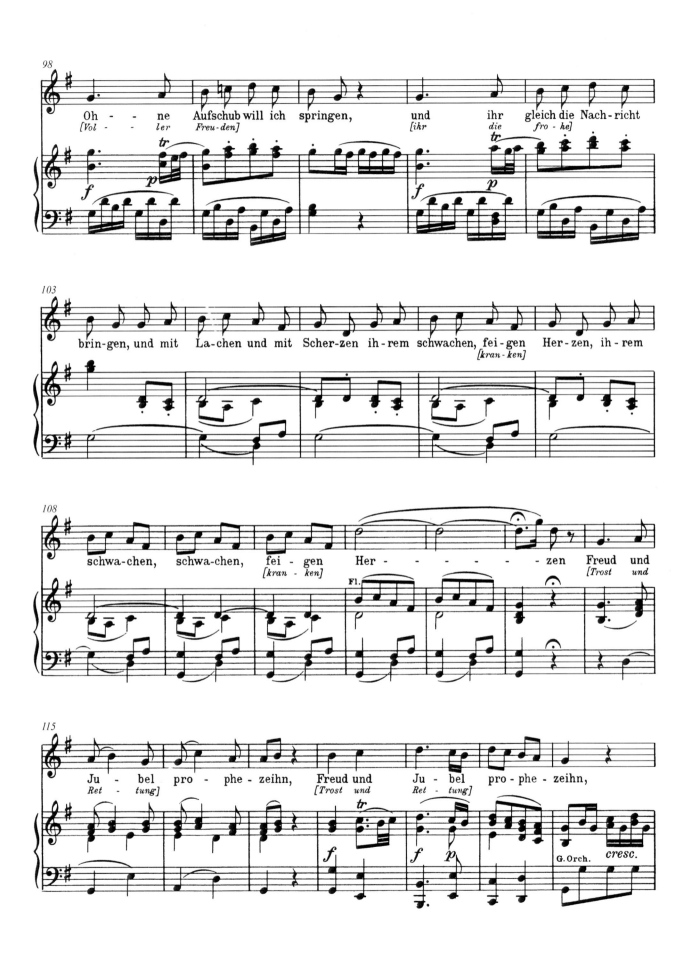

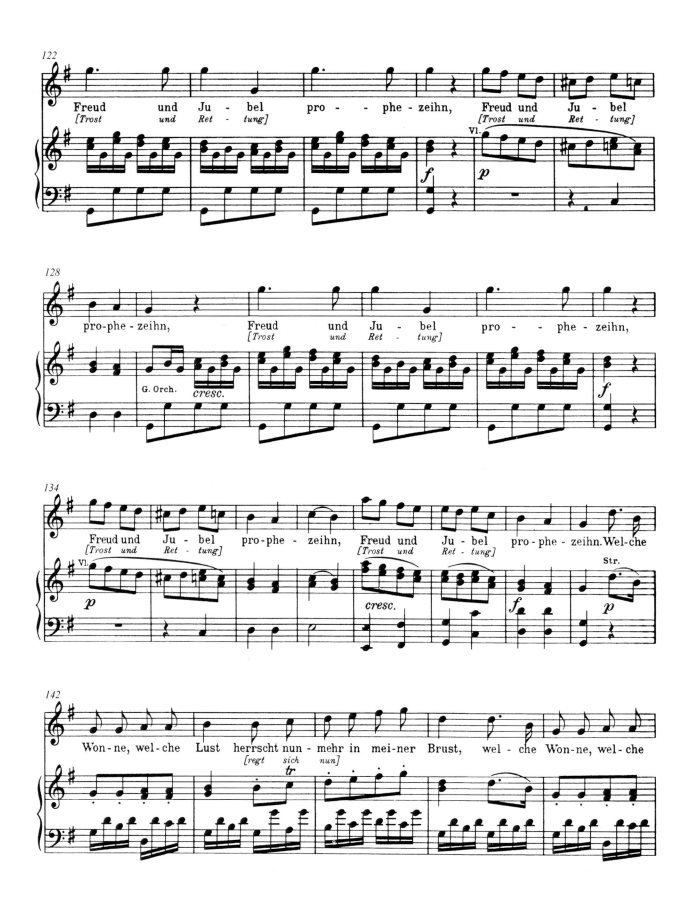

莫扎特女高音咏叹调(下)

曹 金 编著

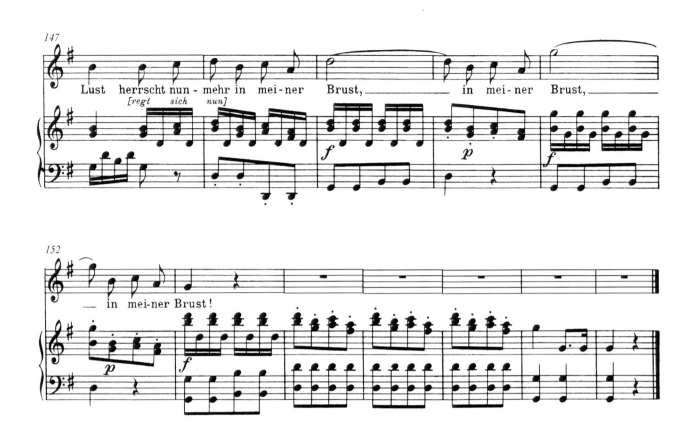

6. 求爱神保佑

选自《费加罗的婚礼》

PORGI AMOR

aus》Le nozze di Figaro《，KV492

受奥皇约瑟夫二世之约,莫扎特创作了以西班牙塞维利亚城郊为背景的四幕喜歌剧《费加罗的婚礼》。该剧与罗西尼的《塞维利亚的理发师》同样取材自法国戏剧家博马舍所作喜剧"费加罗三部曲"。1786年5月1日在奥地利维也纳国家剧院首演,由莫扎特亲自指挥。

剧情大意:伯爵的男侍费加罗和伯爵夫人的女仆苏珊娜正兴高采烈地准备婚礼,他们的新房被安排在与主人房间比邻。费加罗开始并不知道其中奥秘,即伯爵早已对伯爵夫人失去昔日的激情,他是想趁机接近并调戏苏珊娜,而聪明的苏珊娜却完全清楚伯爵的别有用心,最终她在伯爵夫人和费加罗的帮助下成功地摆脱了主人的纠缠,使伯爵的诡计成为泡影。此剧辛辣地揭露、讽刺封建贵族的伪善和淫逸,颂扬了费加罗、苏珊娜为代表的"第三等级"的正直、机智和勇敢。作品在人物性格描写、心理刻划以及喜剧性、抒情性表现上成就卓著。

《求爱神保佑》是伯爵夫人为伯爵对自己的爱日趋淡漠而叹息、悲痛时所唱的一首谣唱曲。演唱时当需注意把握好曲调起伏和有层次的分句处理。

Tempo：Larghetto ♪＝63

Porgi amor qualche ristoro
al mio duolo，a' miei sospir.
O mi rendi il mio tesoro，
o mi lascia almen morir.

爱神啊,请你保佑我,
为我的痛苦,为我的悲伤,
帮助我找回失去的爱情,
不然我将会死亡。

（曹 金译词）

求爱神保佑

选自《费加罗的婚礼》

Porgi amor

aus》Le nozze di Figaro《KV492

Wolfgang Amadeus Mozart

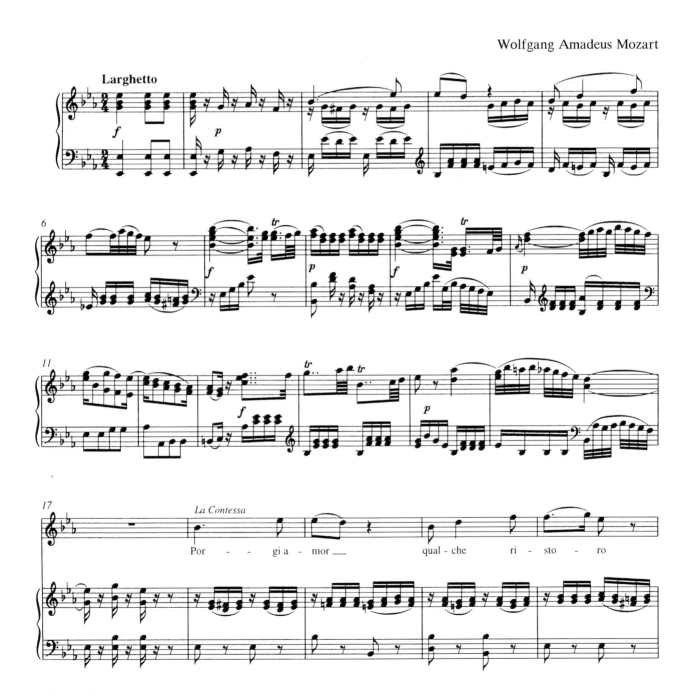

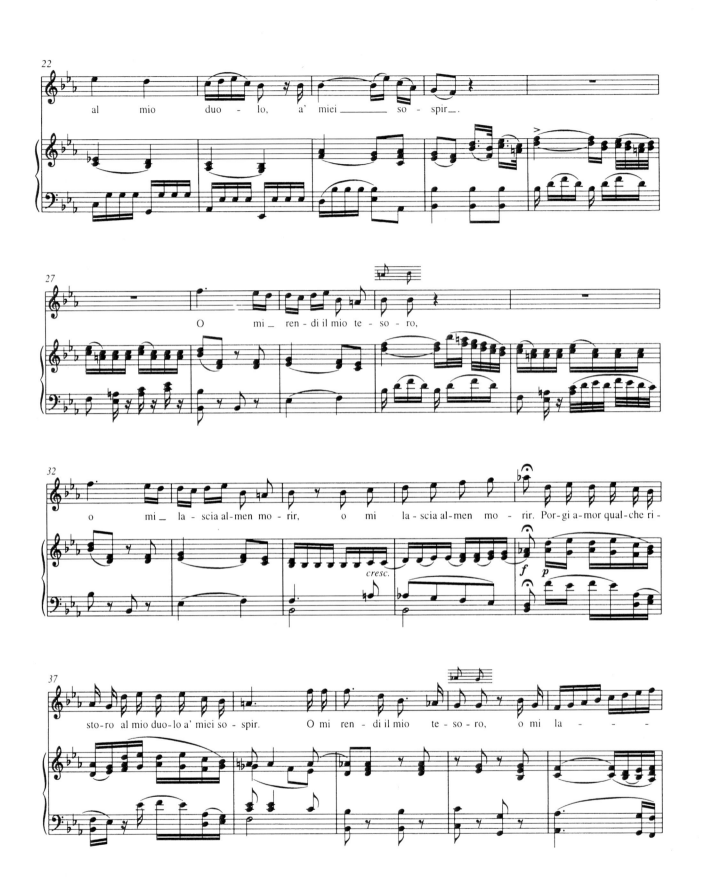

莫扎特女高音咏叹调(下)

曹 金 编著

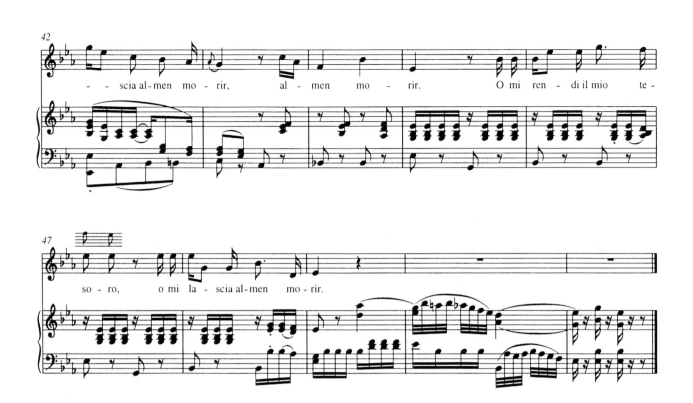

scia al-men mo - rir, al - men mo - rir. O mi ren - di il mio te -

so - ro, o mi la - scia al-men mo - rir.

7. 苏珊娜还不来

选自《费加罗的婚礼》

E SUSANNA NON VIEN

aus》Le nozze di Figaro《，KV492

伯爵夫人正焦急地等待着苏珊娜的到来。为了找回昔日的爱情，她将忍受屈辱装扮成苏珊娜的模样到院子里与伯爵幽会。回忆起往日的喜悦和快乐，而今转瞬即逝。她演唱了这首宣叙调和咏叹调。

Tempo：Andante ♩=84　Allegretto ♩=120

　　Andante ♪=76　Allegro ♩=138

Recitativo：	**（宣叙调）**
E Susanna non vien!	苏珊娜还不来！
sono ansiosa di saper come il Conte	我真担心我的丈夫
accolse la proposta.	会不会来此赴约。
Alquanto ardito il progetto mi par，	我得承认这个计划不稳妥，
e ad uno sposo sì vivace, e geloso!	我丈夫既急躁又多疑！
Ma che mal c'è?	但这也没什么啊？
cangiando i miei vestiti	我把我的衣服给苏珊娜穿，
con quelli di Susanna，e i suoi co' miei …	让她穿上我的……
al favor della notte …	黑夜里谁能看清……
oh cielo, a qual umil stato fatale	哦，天哪，提起这事让人伤心
io son ridotta da un consorte crudel，	我那狠心的丈夫，让我受尽了羞辱
che dopo avermi con un misto inaudito d' infedeltà，	他对我如此冷漠如同陌路，
di gelosia, di sdegni，	还对我怀疑又嫉妒，
prima amata, indi offesa，	开始相爱，然后淡漠，
e alfin tradita，	终于变了心
fammi or cercar da una mia serva aita！	我只能向仆人来寻找帮助！
Aria：	**（咏叹调）**
Dove sono i bei momenti	幸福的时光到哪里去了？
di dolcezza，e di piacer，	那时又甜美又欢畅；
dove andaro i giuramenti	那样的日子飘向了何方？
di quel labbro menzogner？	而今净是骗人的谎言。

Perchè mai se in pianti e in pene

per me tutto si cangiò;

la memoria di quel bene

dal mio sen non trapassò?

Ah! se almen la mia costanza

nel languire amando ognor,

mi portasse una speranza

di cangiar l'ingrato cor.

为什么对我来说，

一切全是痛苦和悲伤，

那些美好的回忆

却还没有离开我的胸际？

啊！但愿我的忠贞

能够带来一线希望，

使我那无情的丈夫，

重新找回熄灭的爱情。

（曹　金译词）

苏珊娜还不来

选自《费加罗的婚礼》

E Susanna non vien

aus》Le nozze di Figaro《KV492

Wolfgang Amadeus Mozart

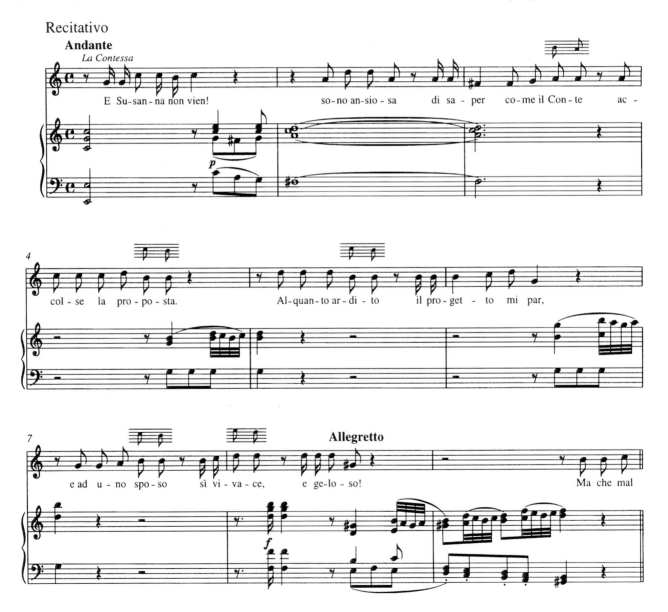

Recitativo

Andante

La Contessa

E Su-san-na non vien! so-no an-sio-sa di sa-per co-me il Con-te ac-

col-se la pro-po-sta. Al-quan-to ar-di-to il pro-get-to mi par,

e ad u-no spo-so sì vi-va-ce, e ge-lo-so! Ma che mal

莫扎特女高音咏叹调(下)
曹 金 编著

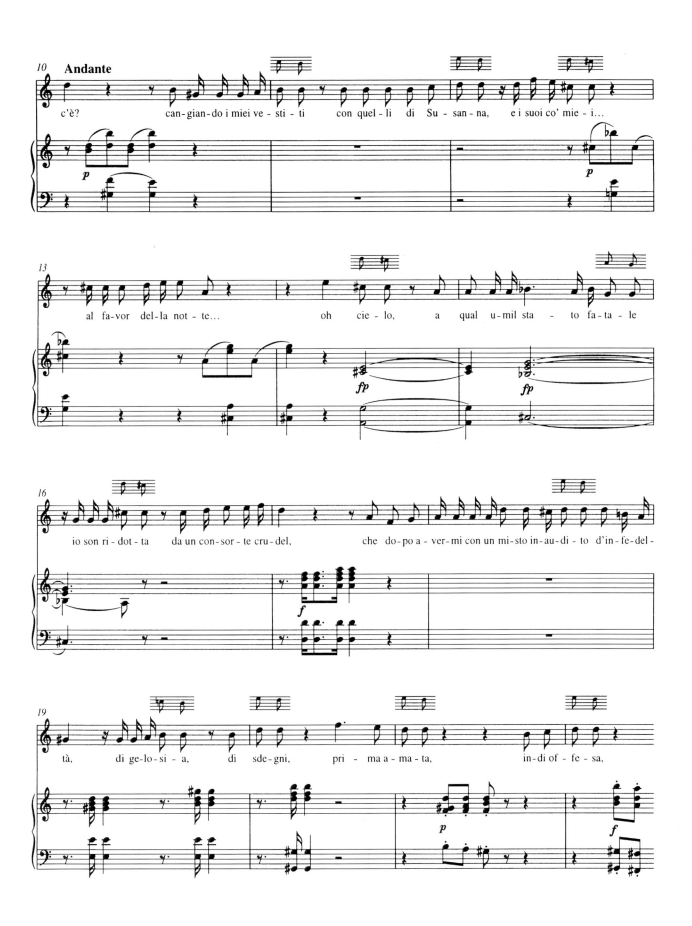

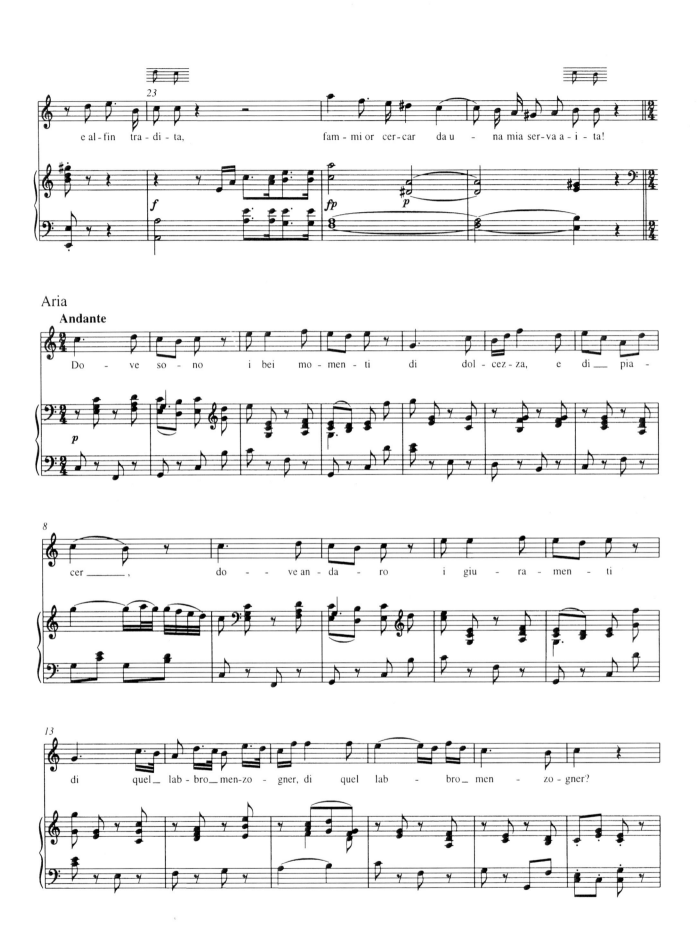

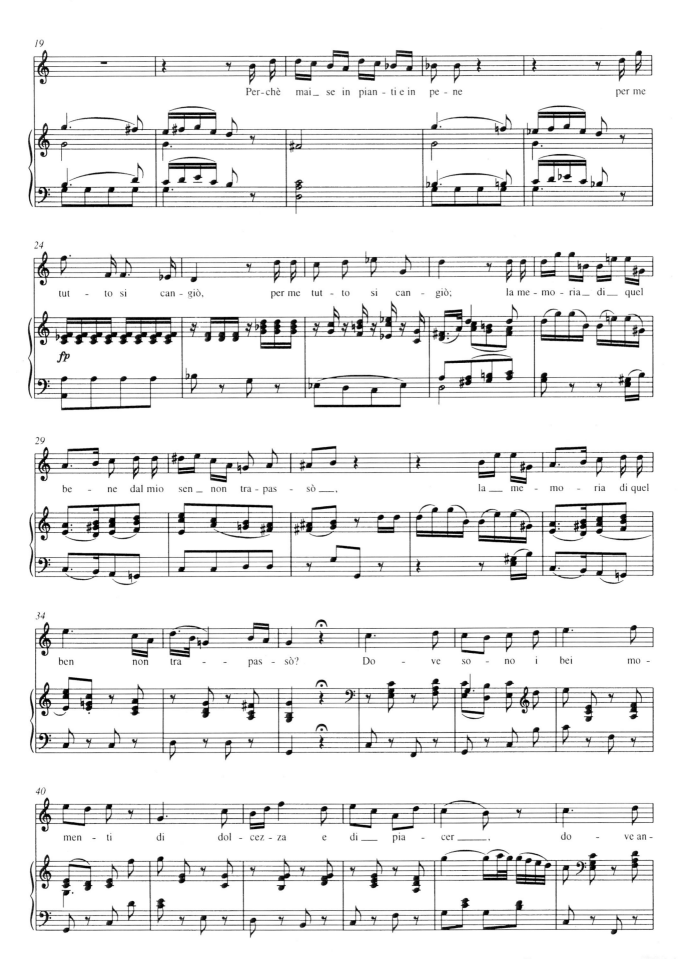

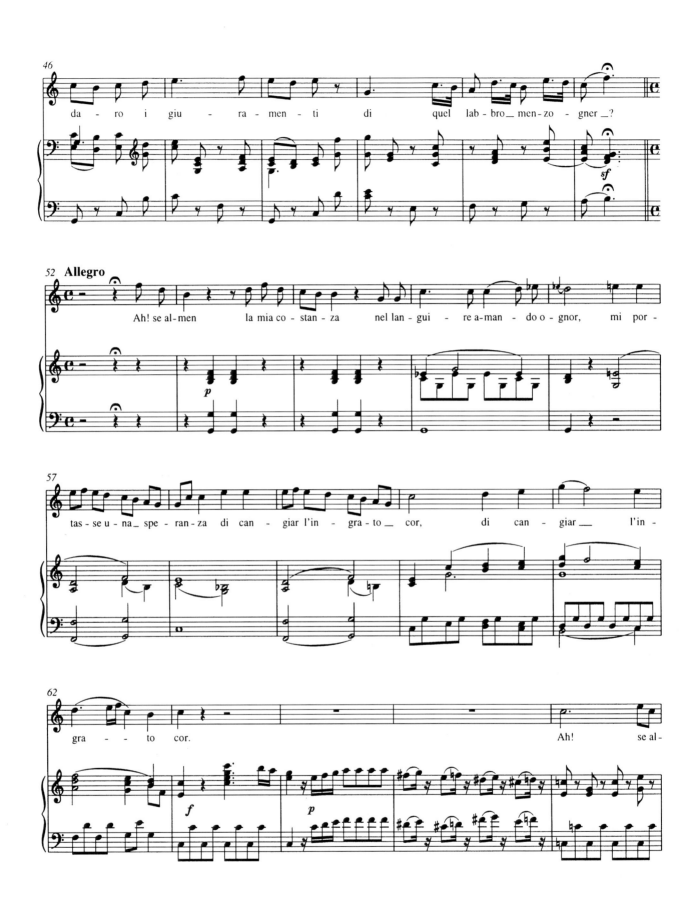

莫扎特女高音咏叹调(下)
曹 金编著

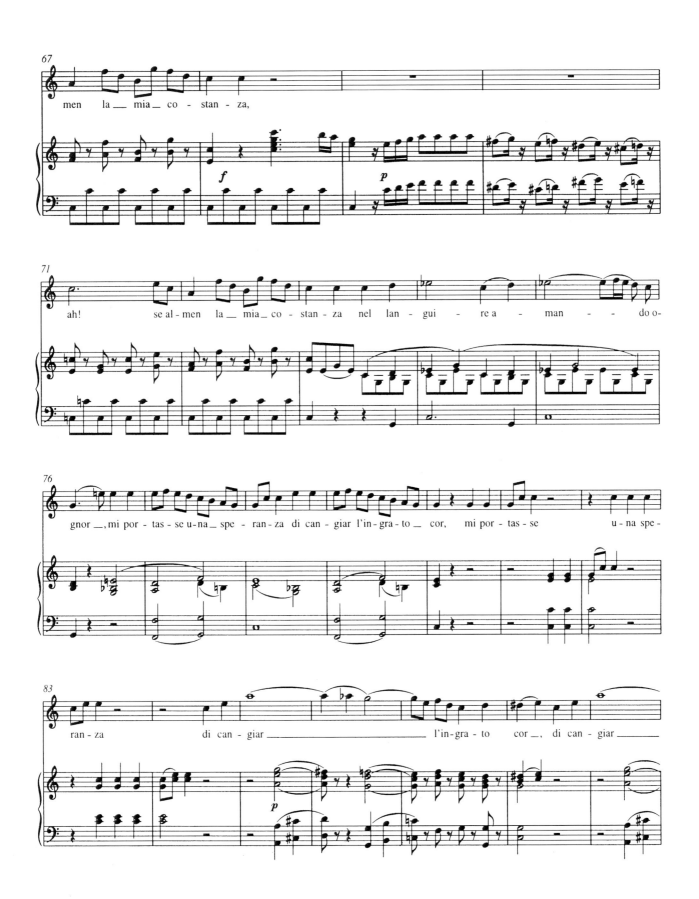

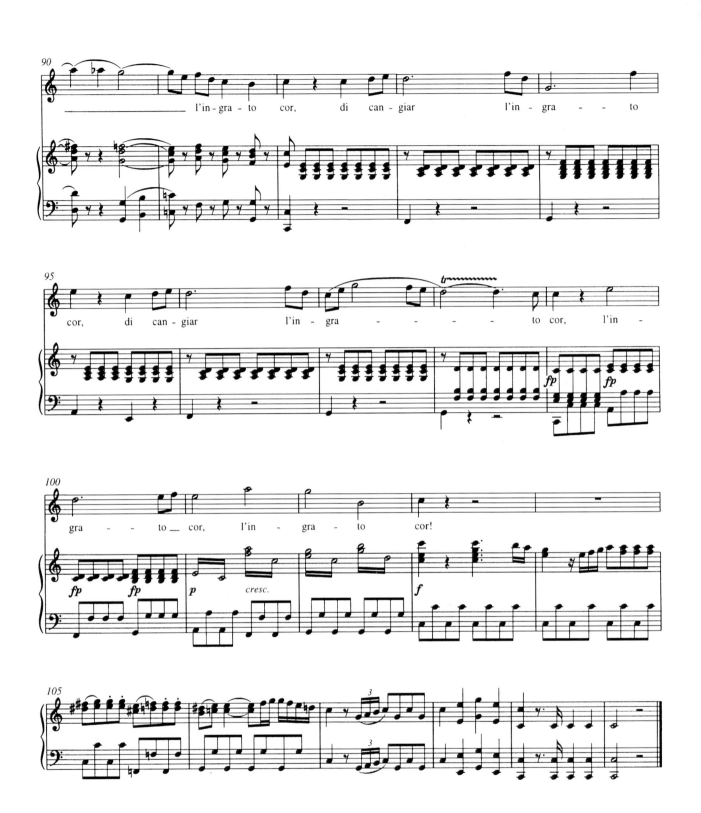

莫扎特女高音咏叹调(下)
曹 金 编著

8. 我多不幸，丢了发针

选自《费加罗的婚礼》

L' HO PERDUTA，ME MESCHINA

aus》Le Nozze di Figaro《，KV492

园丁的女儿芭芭丽娜受伯爵之命，正手提着小灯焦急地在地上寻找丢失的发卡，此时她演唱了这首 f 小调的谣唱曲。

Tempo：Andante ♪ = 126

L'ho perduta, me meschina!	我多不幸，丢了发针，
ah chi sa dove sarà?	它会失落在哪里？
Non la trovo,	我不知到哪里找寻，
l'ho perduta! me meschinella!	我多不幸，丢了发针！
ah chi sa dove sarà?	它会失落在哪里？
E mia cugina, e il padron,	我的表姐，还有伯爵都会骂我，
cosa dirà?	我到哪里找寻？

（曹 金译词）

我多不幸，丢了发针

选自《费加罗的婚礼》

L'ho perduta，me meschina

aus》Le Nozze di Figaro《KV492

Wolfgang Amadeus Mozart

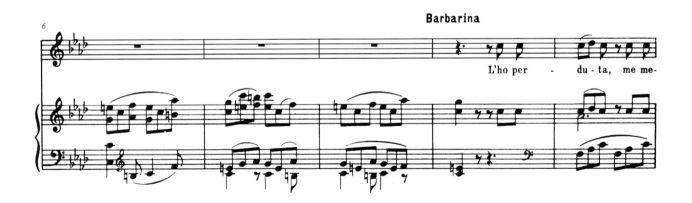

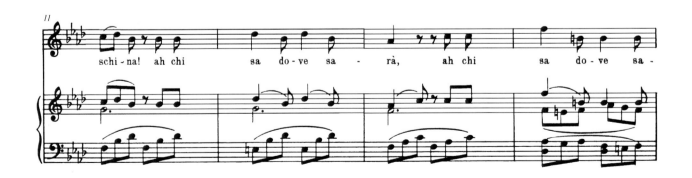

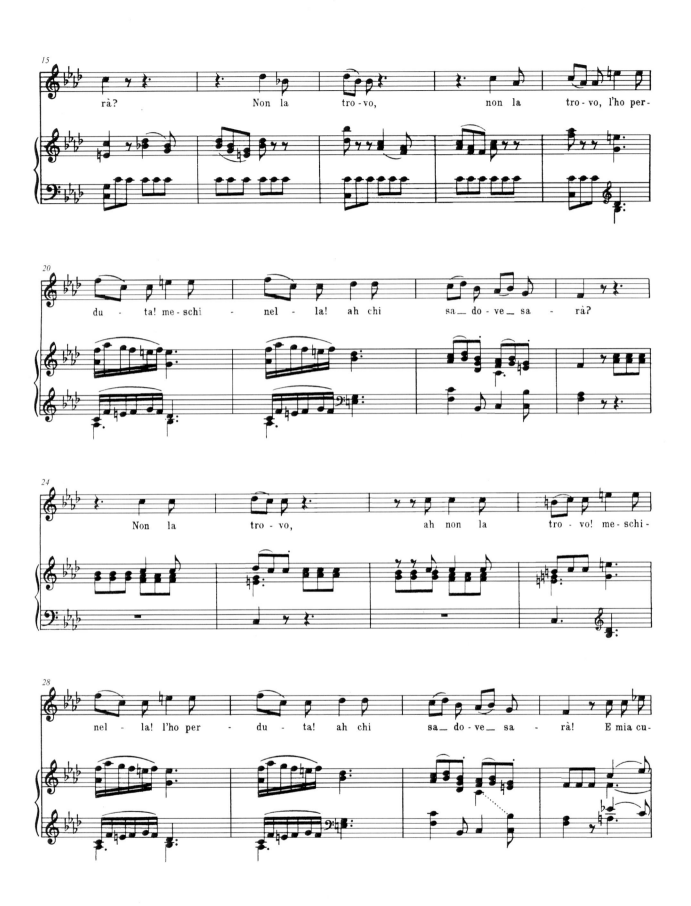

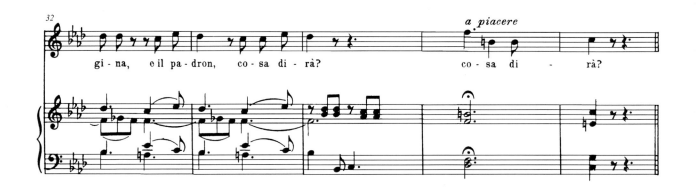

莫扎特女高音咏叹调(下)

曹 金编著

9. 美妙的时刻将来临

选自《费加罗的婚礼》

GIUNSE ALFIN IL MOMENTO

aus 》Le Nozze di Figaro《，KV492

　　为了使伯爵回心转意,伯爵夫人和苏珊娜计划由苏珊娜送一封信给伯爵并与他约定幽会的时间、地点,然而费加罗却无意瞥见了短信的内容,他并不知道其中内情,随即便醋意大发,来到花园监视苏珊娜。苏珊娜发现费加罗在附近偷听,心想让他着急去吧,此时她演唱了这首"美妙的时刻即将来临"。

Tempo：Allegro vivace assai ♩=92　Andante ♪=100

Recitativo：

Giunse alfin il momento

che godrò senz' affanno

in braccio all' idol mio.

Timide cure，uscite dal mio petto，

a turbar non venite il mio diletto！

Oh come par che all' amoroso foco

l'amenità del loco，

la terra e il ciel risponda，

come la notte i furti miei seconda！

Aria：

Deh vieni non tardar，oh gioia bella，

vieni ove amore per goder t'appella，

finchè non splende in ciel notturna face，

finchè l'aria è ancor bruna e il mondo tace.

Qui mormora il ruscel，

qui scherza l'aura，

che col dolce susurro il cor ristaura，

qui ridono i fioretti e l'erba è fresca，

ai piaceri d'amor qui tutto adesca.

Vieni ben mio，tra queste piante ascose，

vieni，ti vo'la fronte in coronar di rose.

（宣叙调）

这个时刻终于来临,

再也没有忧虑和担心,

投入爱人的怀抱。

胆怯和犹豫全都抛掉,

不让我的欢乐受干扰！

啊,这地方多宜人,

好像到处都是爱情的火焰,

大地和天空,

仿佛把我的行动来遮掩！

（咏叹调）

快来吧,亲爱的,别再迟疑,

快从爱情召唤你的地方过来,

当明月的火把尚未把天空照亮,

周围依然黑暗,世界依然宁静。

流水潺潺,

微风轻拂,

甜蜜的话语扳动人的心弦,

这里鲜花微笑,绿草清新,

一切都在向着爱情欢乐呼唤。

米吧,我的爱人,穿过密林

我为你戴上玫瑰的花环。

（曹　金译词）

美妙的时刻将来临

选自《费加罗的婚礼》

Giunse alfin il momento

aus》Le nozze di Figaro《KV492

<div align="right">Wolfgang Amadeus Mozart</div>

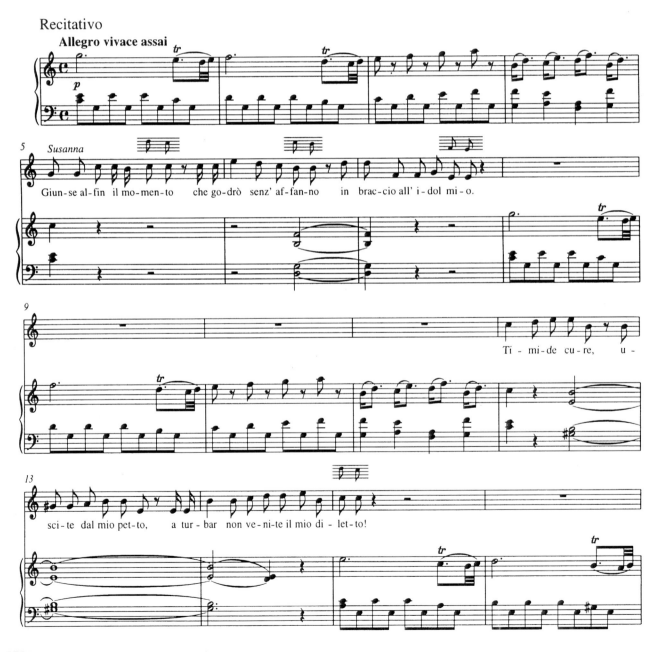

莫扎特女高音咏叹调(下)
曹 金 编著

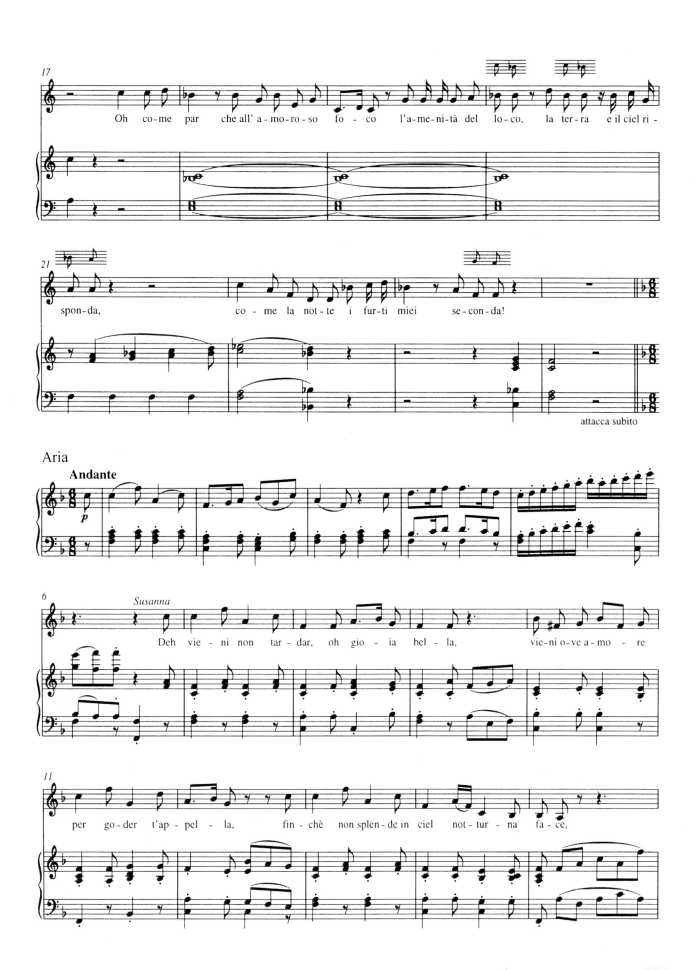

Aria

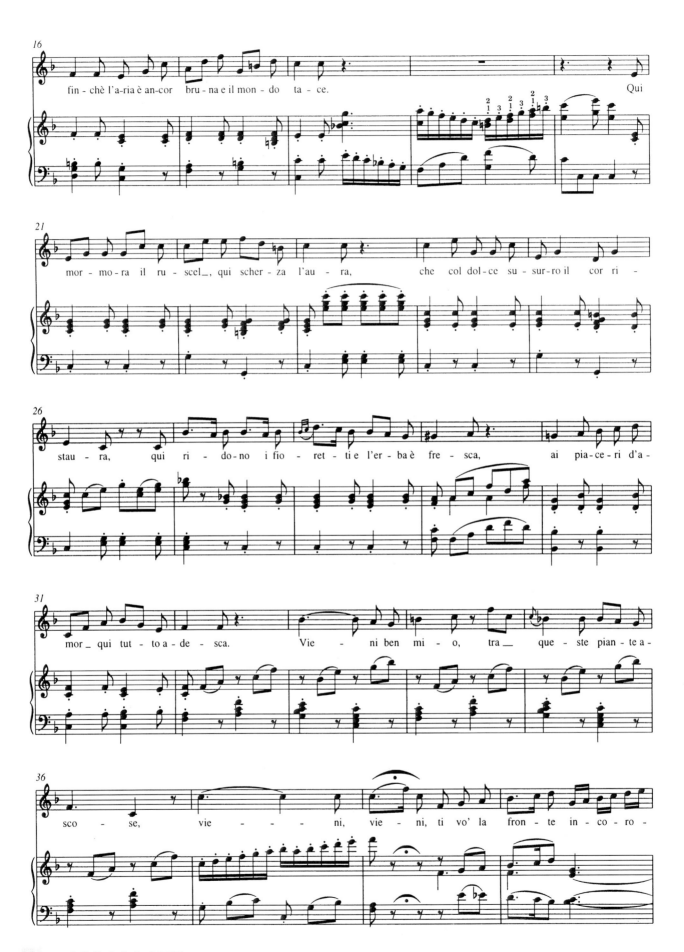

莫扎特女高音咏叹调(下)
曹 金 编著

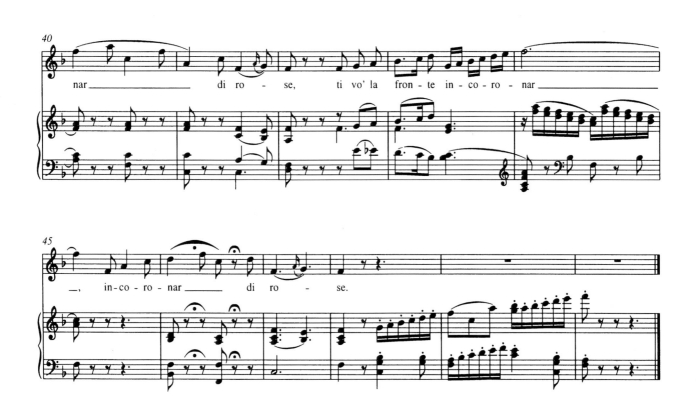

40

nar_____ di ro - se, ti vo' la fron-te in-co-ro-nar_____

45

_, in-co - ro-nar_____ di ro - se.

10. 啊！远离这邪恶的男人

选自《唐·爵凡尼》

AH! FUGGI IL TRADITOR

aus》Don Giovanni《，KV527

本剧是莫扎特和他的老搭档——达·蓬泰(da Ponte)继《费加罗的婚礼》之后合作的又一部巨作，他们二位此后还合作过《女人心》。《唐·爵凡尼》于1787年10月在布拉格首演。

剧情大意：花花公子唐·爵凡尼深夜闯入骑士长家中欲侮辱其女安娜。老骑士长出来和他比剑，反被他所杀。他逃到了乡村，又看上了村姑采琳娜，并在仆人莱波埃洛帮助下企图再次作恶。而此时曾被他抛弃的埃尔维拉揭发了他的罪行。主仆二人行骗未遂便互换衣服准备逃走。随即赶来的安娜等人正好碰到了乔装的仆人，他露出了真面目。而逃之夭夭的唐·爵凡尼不但毫无悔改之意，却在家中大设酒宴，还张狂地邀请了被他杀死的骑士长的雕像，由于他作恶多端又拒绝忏悔，最终被拖进了地狱。

这首"远离这邪恶的男人"是埃尔维拉忠告采琳娜时演唱的歌曲，该曲短小精悍，但情绪激昂，演唱时要准确地把握附点节奏。

Tempo：Allegro ♩=126

Ah，fuggi il traditor!	啊,远离这个邪恶的男人，
Non lo lasciar più dir；	别再让他缠住；
il labbro è mentitor，	他满嘴都是谎言，
fallace il ciglio!	一脸都是虚假。
Da miei tormenti impara	从我的苦难中你会知道
a creder a quel cor；	并相信会有什么后果，
e nasca il tuo timor	从我的不幸遭遇，
dal mio periglio.	你可以及时得到警示。

（曹 金译词）

萨尔茨堡广场上
的莫扎特铜像

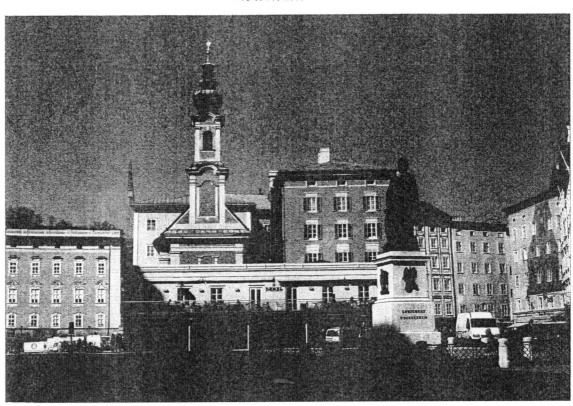

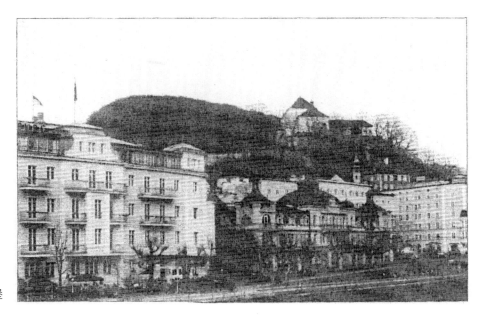

远眺萨尔茨堡

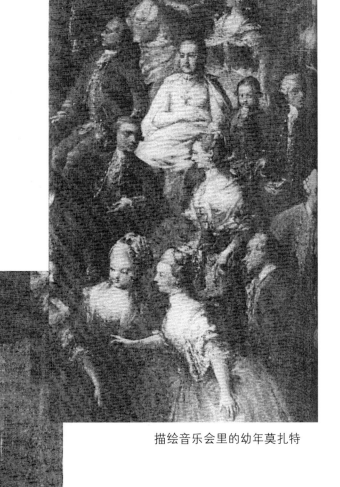

描绘音乐会里的幼年莫扎特

维也纳共济会一个
分团举行入会仪式的情
形,莫扎特坐在最左边。

莫扎特
的歌剧《后
宫诱逃》的
一个场面

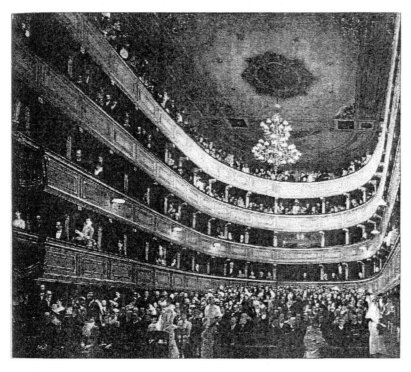

由克利姆所绘的《维
也纳老伯格剧院的观众》，
莫扎特的《女人心》于
1790 年在此演出。

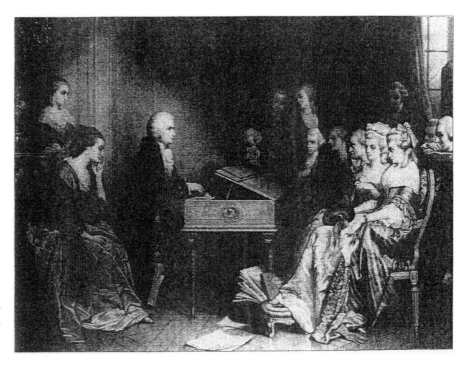

莫扎特第一次公
开弹奏《唐·爵凡尼》
的情形

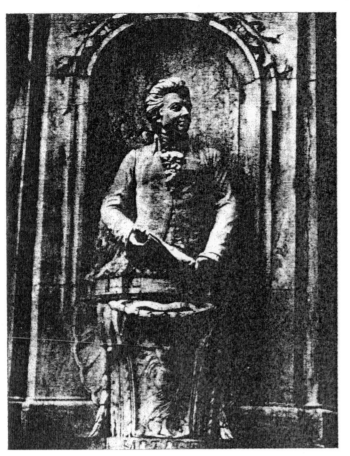

莫扎特的纪念像

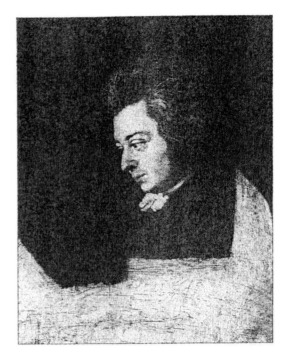

由姐夫约瑟夫所绘
未完成的莫扎特肖像

莫扎特博物馆

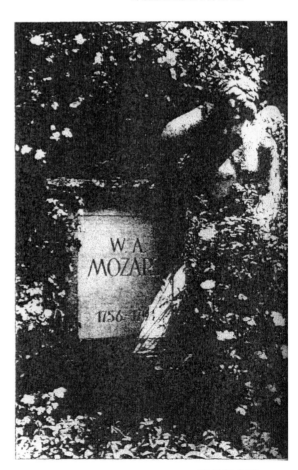

莫扎特之墓

啊！远离这邪恶的男人

选自《唐·爵凡尼》

Ah! fuggi il traditor

aus》Don Giovanni《KV527

Wolfgang Amadeus Mozart

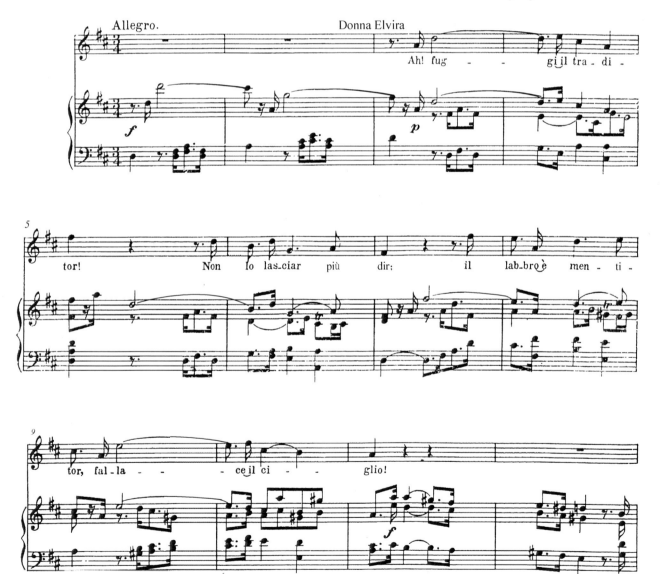

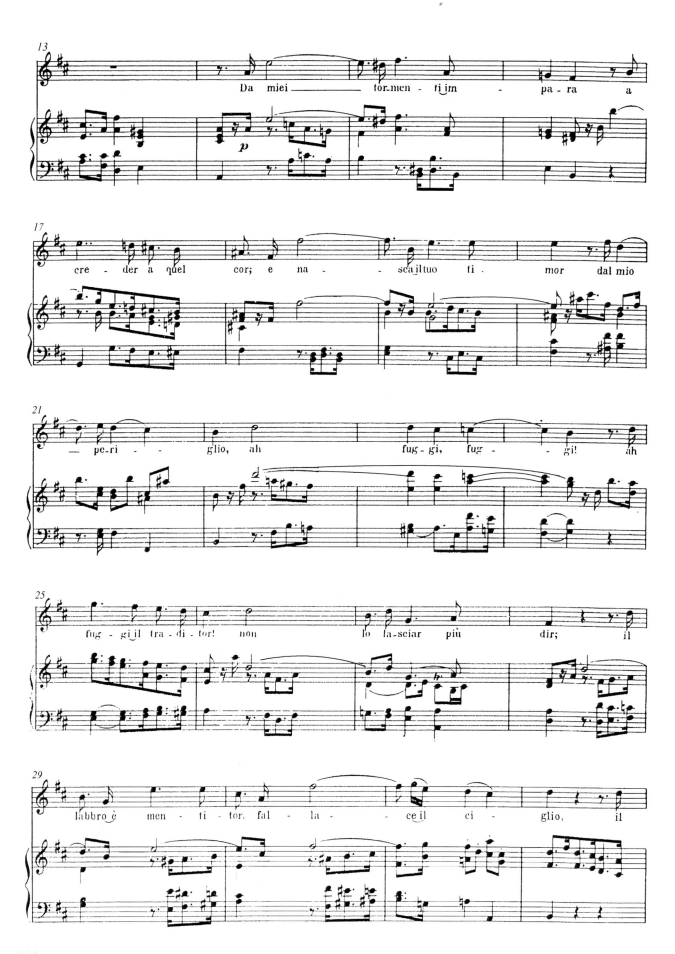

莫扎特女高音咏叹调(下)
曹　金 编著

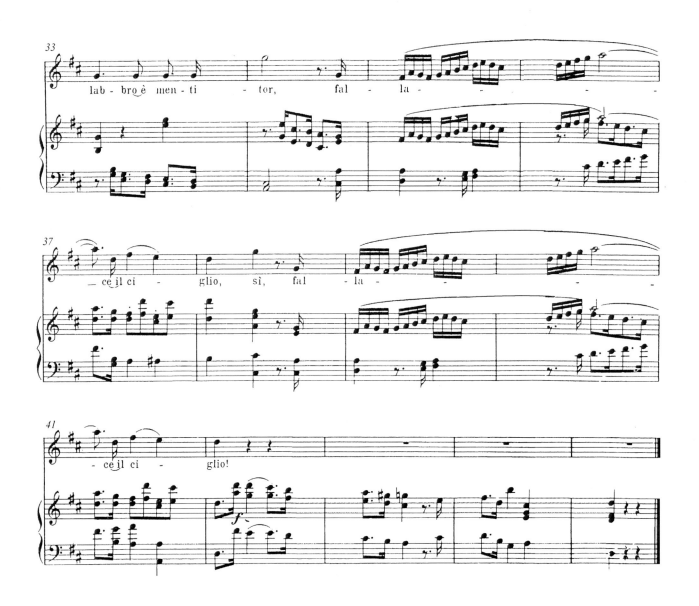

11. 鞭打，鞭打

选自《唐·爵凡尼》

BATTI，BATTI

aus》Don Giovanni《，KV527

乡村少女采琳娜经受不住唐·爵凡尼的甜言蜜语，开始与他眉目传情，后来方知自己上了当，她用一首"鞭打我吧！"来祈求未婚夫马赛托的饶恕。演唱时需注意节奏和情绪的变化。

Tempo：Andante grazioso ♩＝76　Allegretto ♪＝168

Batti，batti，o bel Masetto，	鞭打，鞭打吧，亲爱的马赛托，
la tua povera Zerlina，	你的可怜的采琳娜，
starò qui come agnellina	像只羔羊站在这里，
le tue botte ad aspettar.	等待着你的拳头。
Lascerò straziarmi il crine，	让你拔掉我的头发，
lascerò cavarmi gli occhi，	抠出我的眼睛，
e le care tue manine	但我还是高高兴兴地
lieta poi saprò baciar.	给你的双手一吻。
Ah，lo vedo，non hai core；	啊，我看你不可能这么做，
Pace，pace，o vita mia；	请镇静，请镇静，我的爱人，
in contenti ed allegria	在幸福和快乐之中
notte e dì vogliam passar.	我们度过日日夜夜。

（曹 金译词）

鞭打，鞭打

选自《唐·爵凡尼》

Batti，batti

aus》Don Giovanni《KV527

Wolfgang Amadeus Mozart

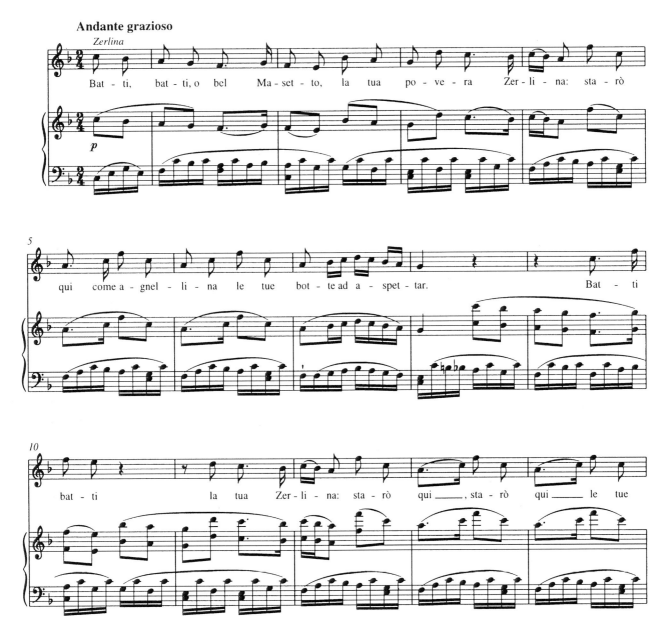

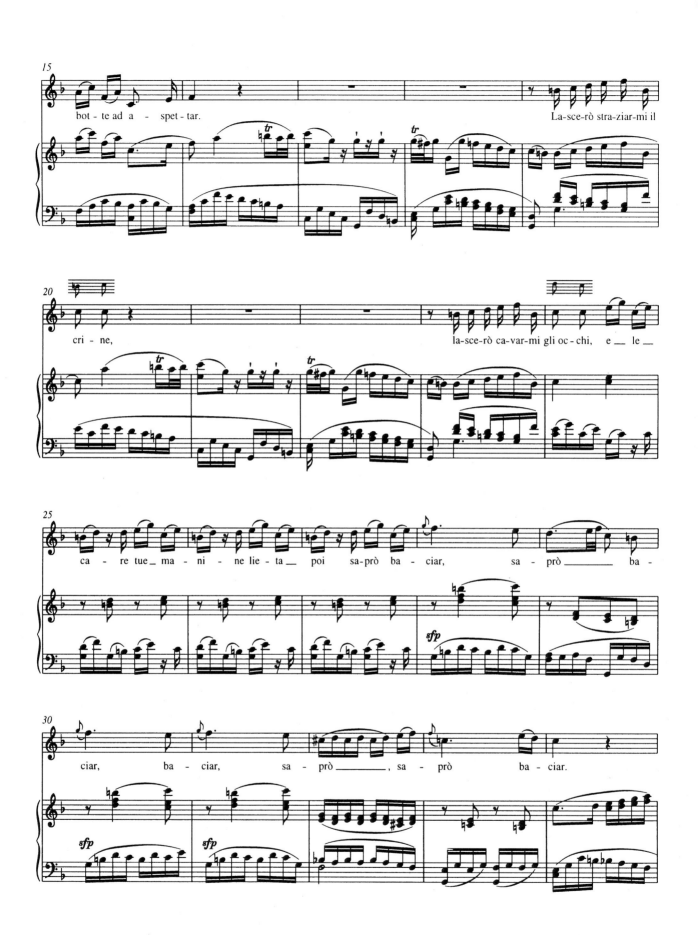

莫扎特女高音咏叹调(下)

曹 金 编著

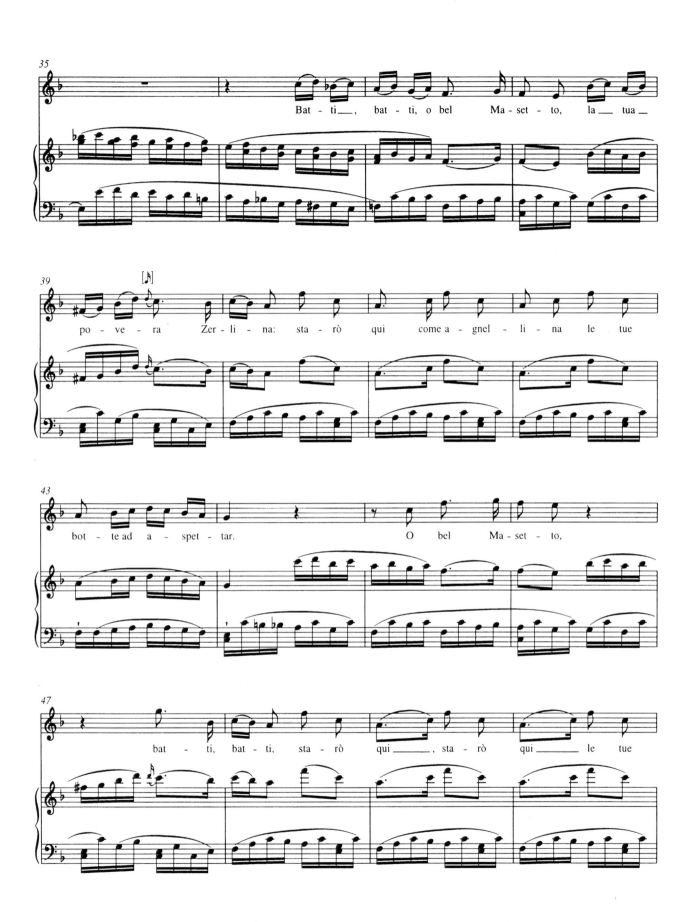

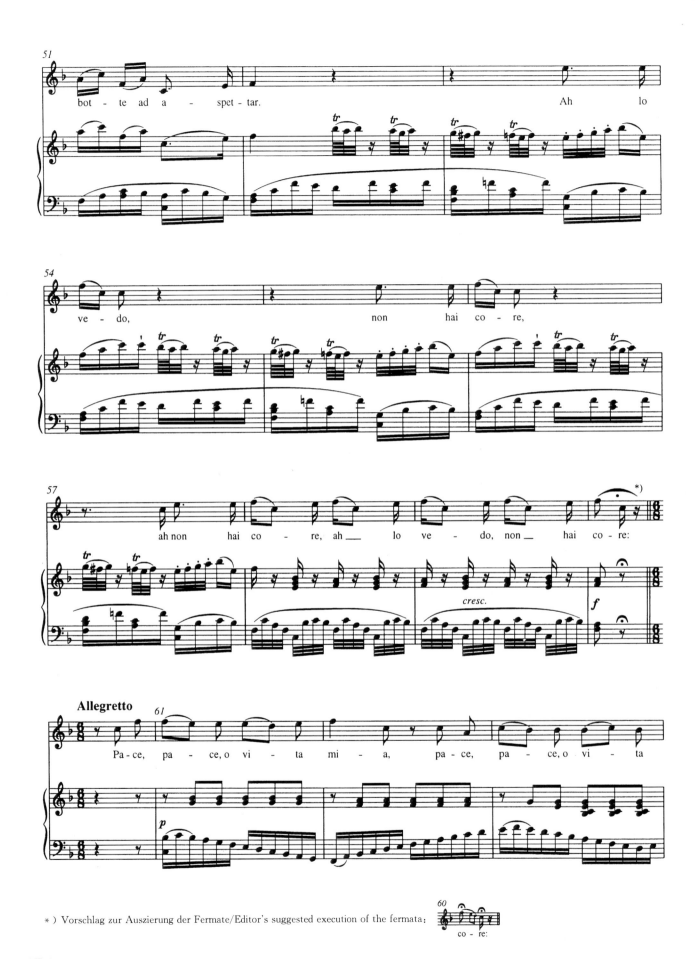

*) Vorschlag zur Auszierung der Fermate/Editor's suggested execution of the fermata:

莫扎特女高音咏叹调(下)

曹 金 编著

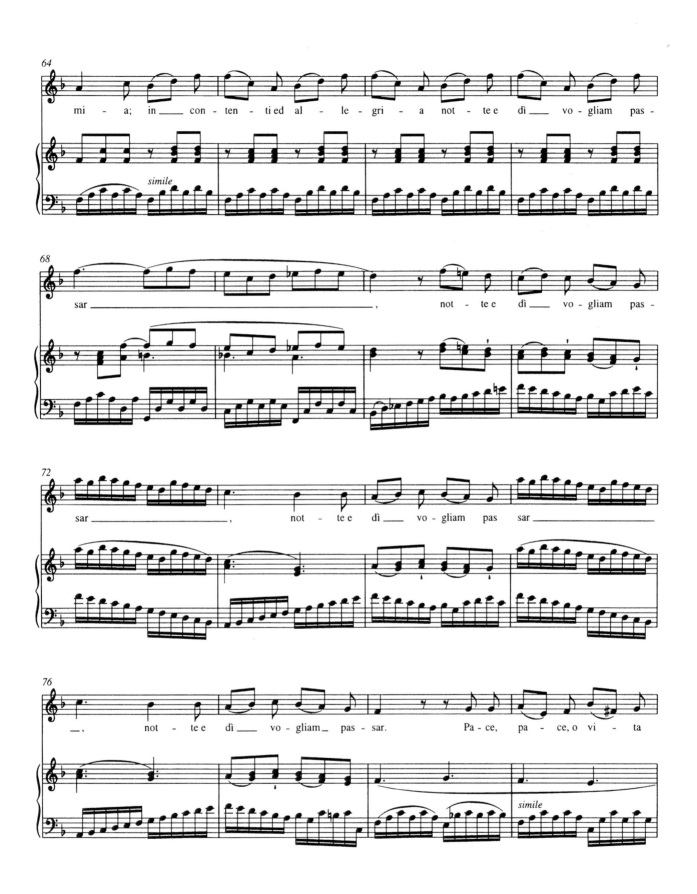

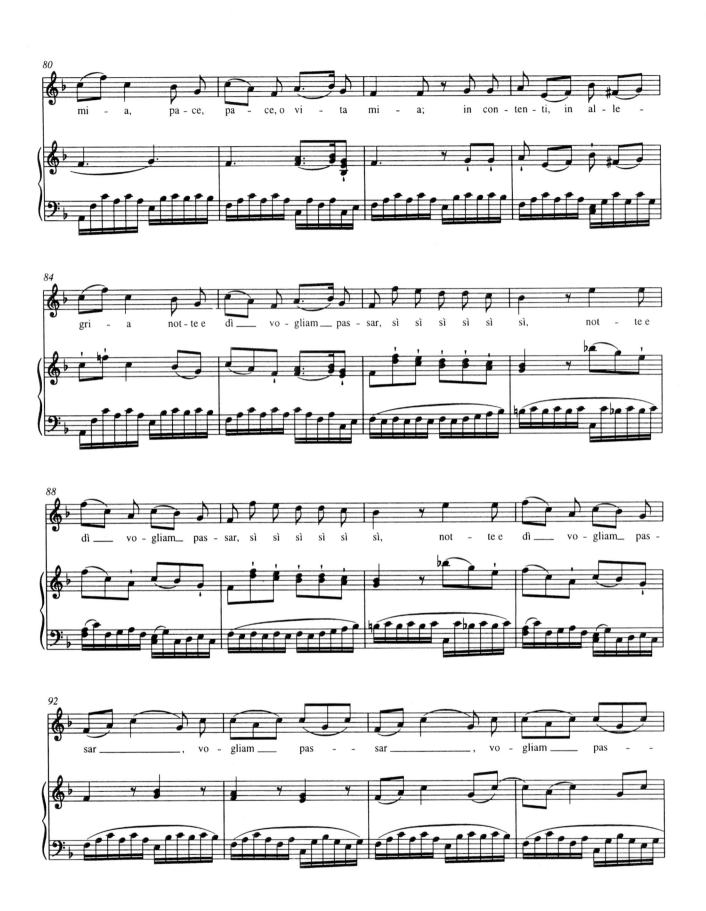

莫扎特女高音咏叹调(下)

曹 金 编著

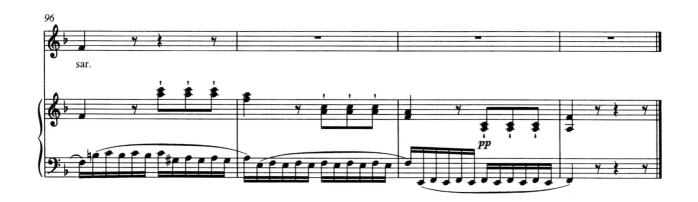

12. 多么可怕的罪孽
选自《唐·爵凡尼》

IN QUALI ECCESSI

aus》Don Giovanni《，KV527

这是一首埃尔维拉的宣叙调和咏叹调。宣叙调在伴奏部分处理得很巧妙,暗示着一种复杂的心情,既是设想上帝惩罚的情景,又申诉了埃尔维拉内心的矛盾冲突,而咏叹调部分则唱出了她内心不安的心情。

演唱这首歌时要注意把握人物内心的情绪——爱与恨的矛盾心理。

Tempo：Allegro assai ♩ = 108　Allegretto ♩ = 152

Recitativo：

In quali eccessi, o Numi,

in quai misfatti orribili tremendi.

è avvolto il sciagurato! Ah no，non puote

tardar l'ira del cielo！...

la giustizia tardar！Sentir già parmi

la fatale saetta

che gli piomba sul capo！... aperto veggio

il baratro mortal ... Mise ra Elvira,

che contrasto d'affetti in sen ti nasce！...

Perchè questi sospiri, e queste ambascie?

Aria：

Mi tradì quell' alma ingrata；

infelice，oh dio！mi fa

Ma tradita e abbandonata,

provo ancor per lui pietà.

Quando sento il mio tormento,

di vendetta il cor favella；

ma se guardo il suo cimento,

palpitando il cor mi va.

（宣叙调）

太过分了,哦,天哪,

多么可怕的罪孽,

这个坏蛋所犯下的……啊,不,

上天一定会对他发怒!

不会拖延对他的判决! 我看见

那致命的雷电

已经悬在他头上! ……死亡的深渊

显现在他面前……悲哀的埃尔维拉

心中矛盾的情感正在冲突! ……

为什么叹息,为何痛苦?

（咏叹调）

这个忘恩负义的人背叛了我,

哦,天哪! 我如此不幸。

他背叛我,抛弃我,

可我还是同情他。

一想到他给我带来的痛苦,

我的心就想去复仇;

但一见他要遭殃,

我的心又怦怦直跳。

（曹 金译词）

多么可怕的罪孽

选自《唐·爵凡尼》

In quali eccessi

》Don Giovanni《KV527

Wolfgang Amadeus Mozart

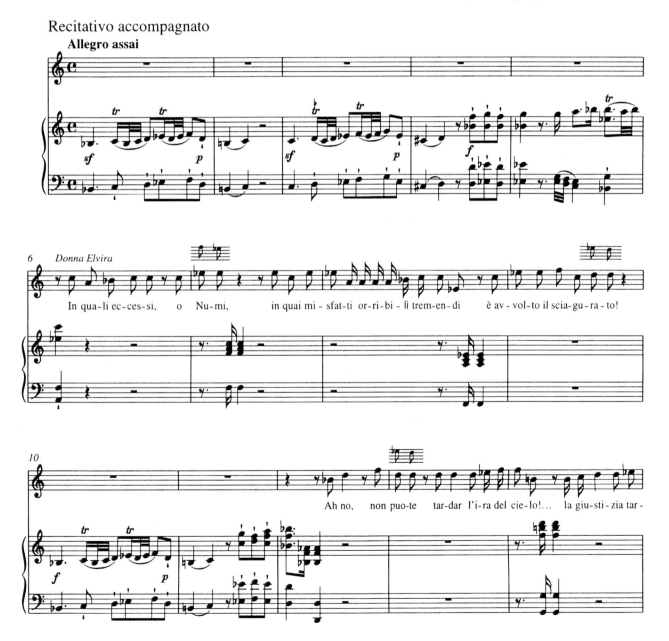

Recitativo accompagnato

Allegro assai

Donna Elvira

In qua-li ec-ces-si,　o　Nu-mi,　in quai mi-sfat-ti or-ri-bi-li trem-en-di　è av-vol-to il scia-gu-ra-to!

Ah no,　non puo-te　tar-dar l'i-ra del cie-lo!... la giu-sti-zia tar-

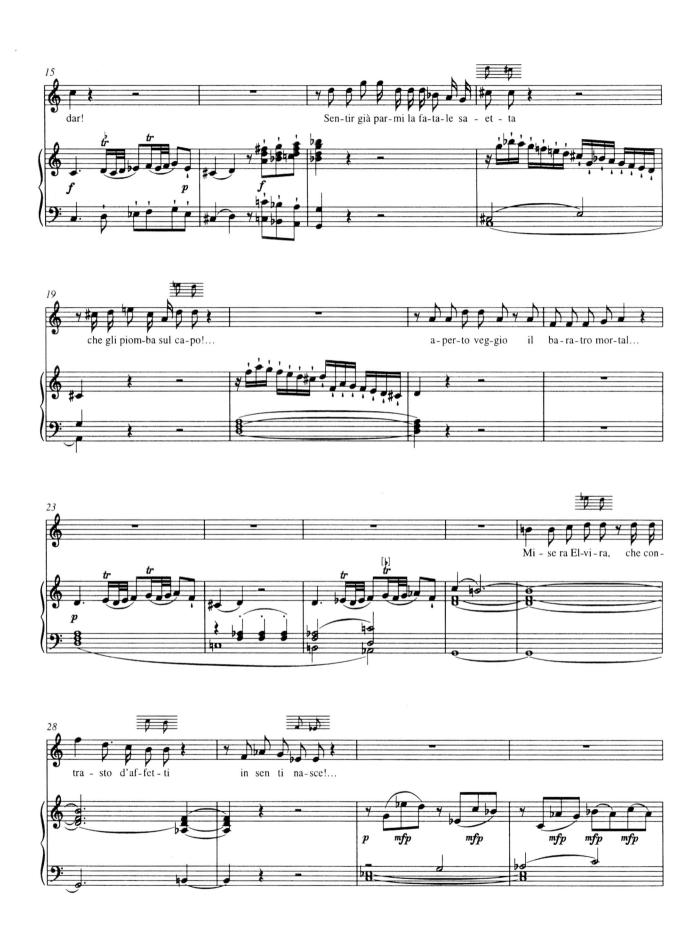

莫扎特女高音咏叹调（下）
曹 金 编著

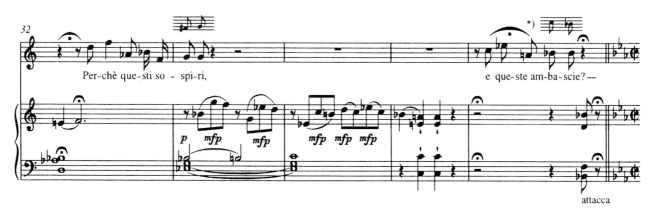

Per-chè que-sti so - spi-ri, e que-ste am-ba-scie?—

attacca

Aria

Allegretto

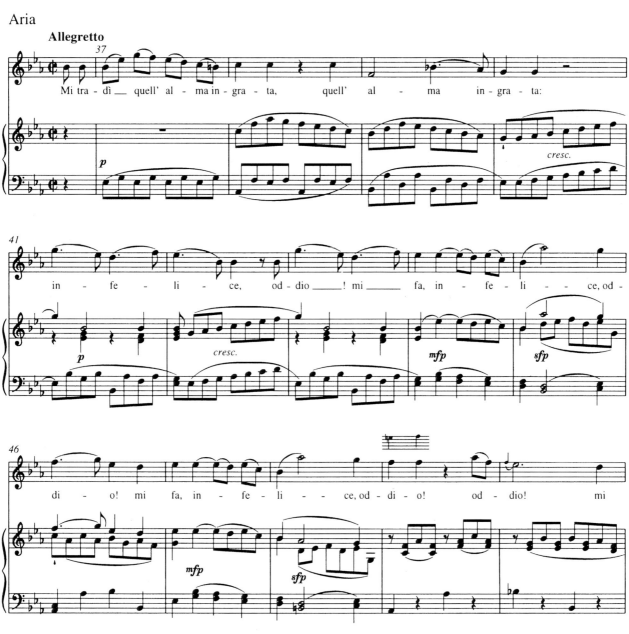

Mi tra-dì — quell' al - ma in-gra-ta, quell' al - ma in - gra - ta:

in - fe - li - ce, od-dio ___! mi ___ fa, in - fe - li - - ce, od-

di - o! mi fa, in - fe - li - - ce, od-di-o! od - dio! mi

*) Vorschlag zur Auszierung der Fermate(建议此处延长音加华彩演唱)

Adagio

e que - ste am-ba - scie?

12. 多么可怕的罪孽
IN QUALI ECCESSI

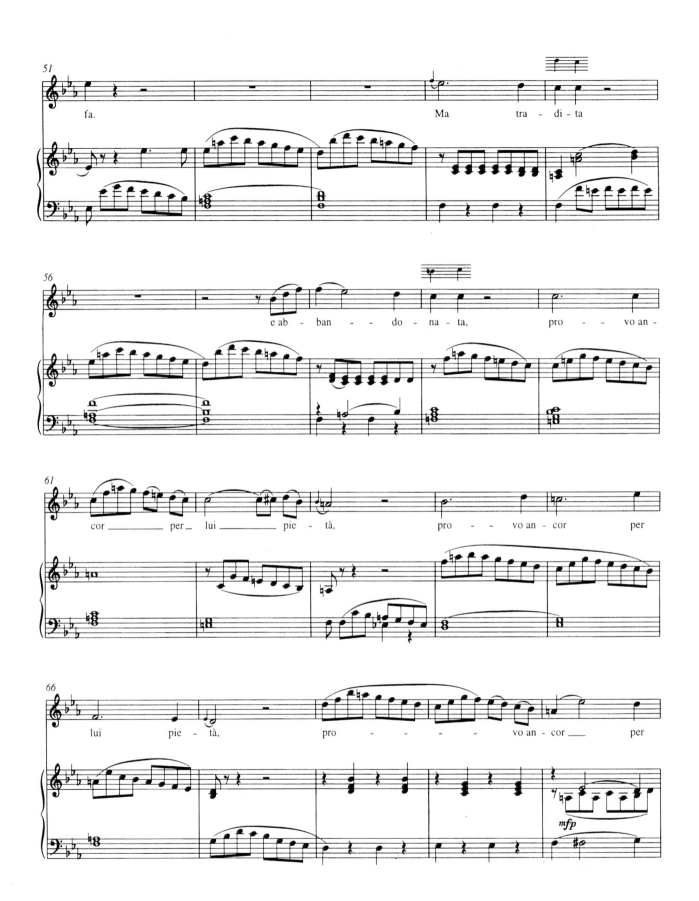

莫扎特女高音咏叹调（下）
曹　金　编著

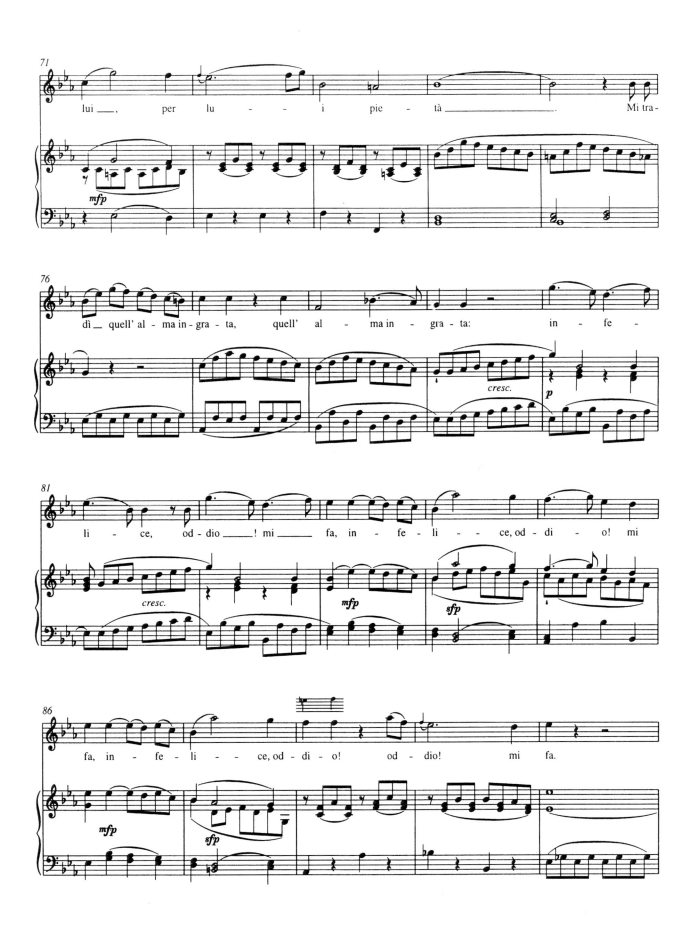

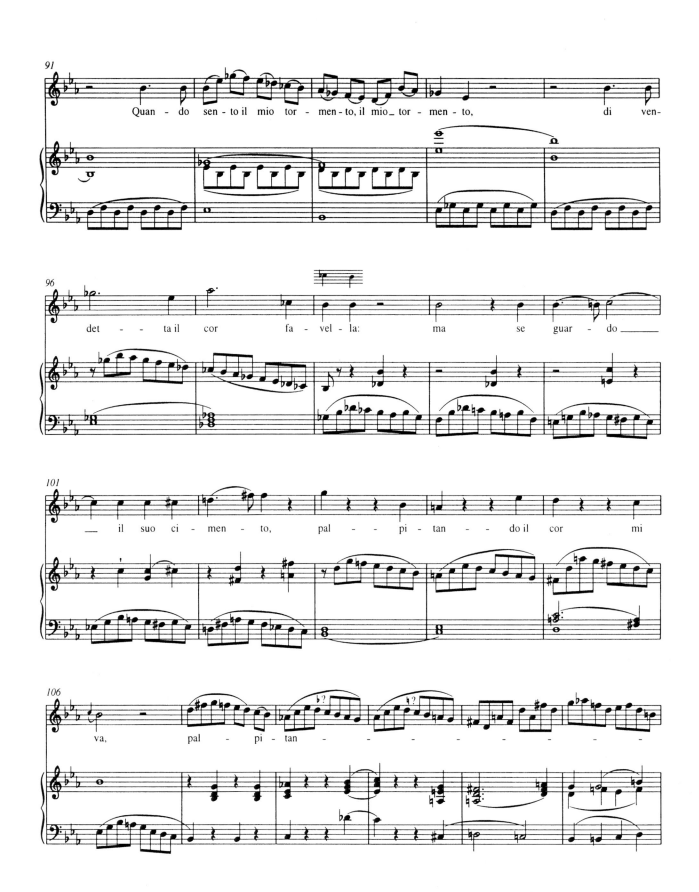

莫扎特女高音咏叹调(下)
曹 金 编著

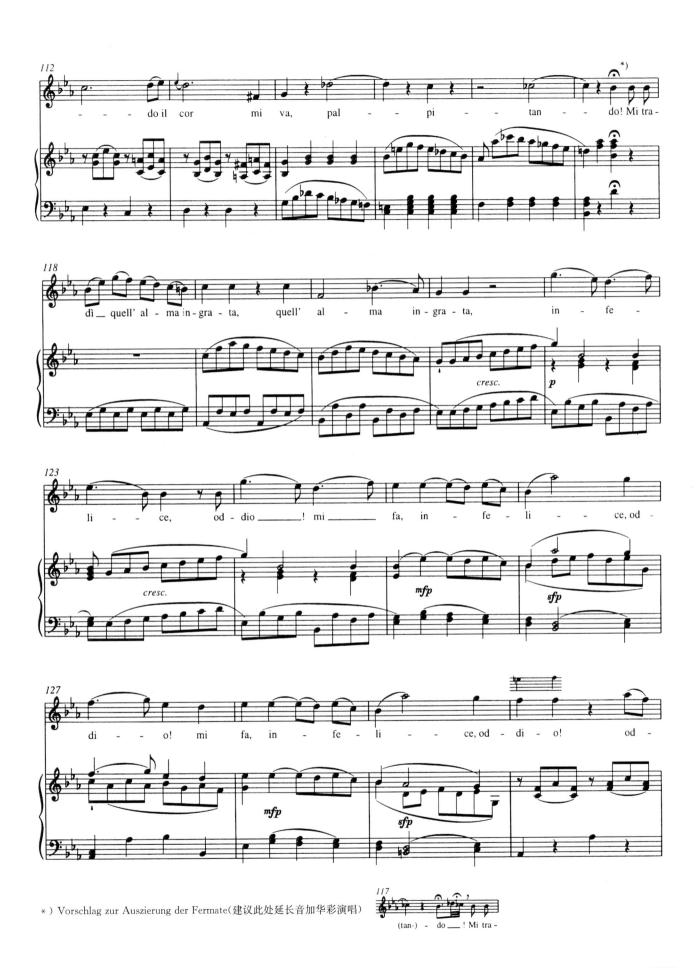

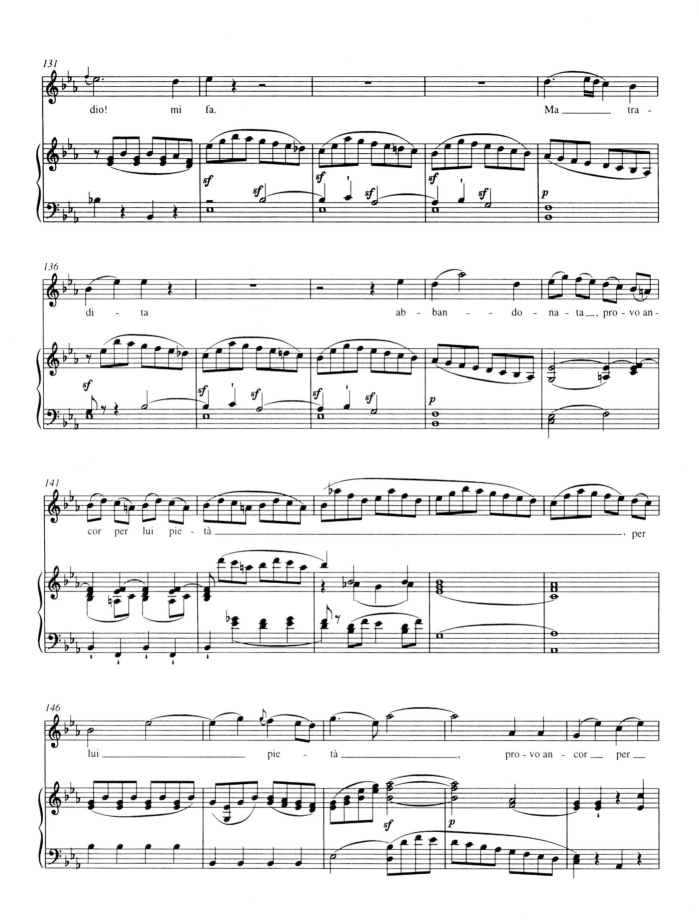

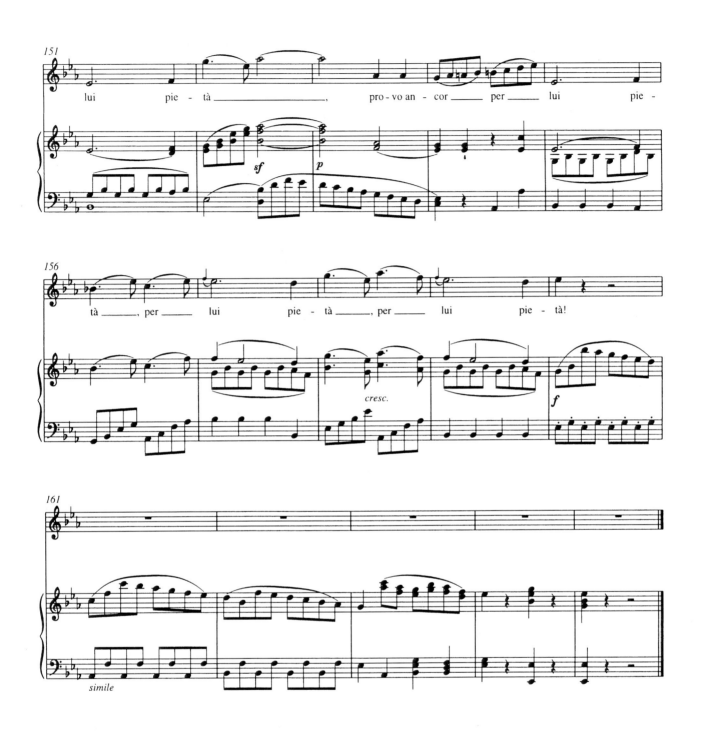

12. 多么可怕的罪孽
IN QUALI ECCESSI

13. 残酷！哦，不，我的爱人

选自《唐·爵凡尼》

CRUDELE！AH NO，MIO BENE

aus》Don Giovanni《，KV527

安娜还没有从失去父亲的悲痛中解脱出来，她的婚期也无奈地推延。这引起了未婚夫奥塔维欧的抱怨，认为她冷酷无情。为了安慰未婚夫，她演唱了这首"残酷！哦，不，我的爱人"。

演唱这首咏叹调需善于处理 Rondo 各段的情感变化以及装饰性音调的细微变化。

Tempo：Larghetto ♩＝63　Larghetto ♪＝66

Allegretto moderato ♩＝126

Recitativo：　　　　　　　　　　　　　　　　（宣叙调）

Crudele! Ah no, mio bene!　　　　　　　　　残酷！哦，不，我的爱人！

Troppo mi spiace allontanarti　　　　　　　且搁住我们的期待。

un ben che lungamente　　　　　　　　　　往日的欢乐

la nostr'alma desia ...　　　　　　　　　　让我痛心……

Ma il mondo ... oh Dio ...　　　　　　　　但世人……哦，上帝……

non sedur la costanza　　　　　　　　　　不要去试探

del sensibil mio core!　　　　　　　　　　我这颗敏感的心的承受力！

Abbastanza per te mi parla amore.　　　　它已充分地向你诉说了爱情。

Aria：　　　　　　　　　　　　　　　　　（咏叹调）

Non mi dir，bell' idol mio，　　　　　　　别再说，我的爱人，

che son io crudel con te；　　　　　　　　我对你狠心；

tu ben sai quant'io t'amai，　　　　　　　你知道我爱你有多深，

tu conosci la mia fè.　　　　　　　　　　你知道我的真心。

Calma，calma il tuo tormento，　　　　　别再折磨我，

se di duol non vuoi ch'io mora!　　　　　若你不希望我悲伤至死！

Forse un giorno il cielo ancora　　　　　也许有一天上帝还会

sentirà pietà di me.　　　　　　　　　　　再次怜悯我。

（曹　金译词）

残酷！哦，不，我的爱人

选自《唐·爵凡尼》

Crudele！Ah no，mio bene

aus》Don Giovanni《KV527

Wolfgang Amadeus Mozart

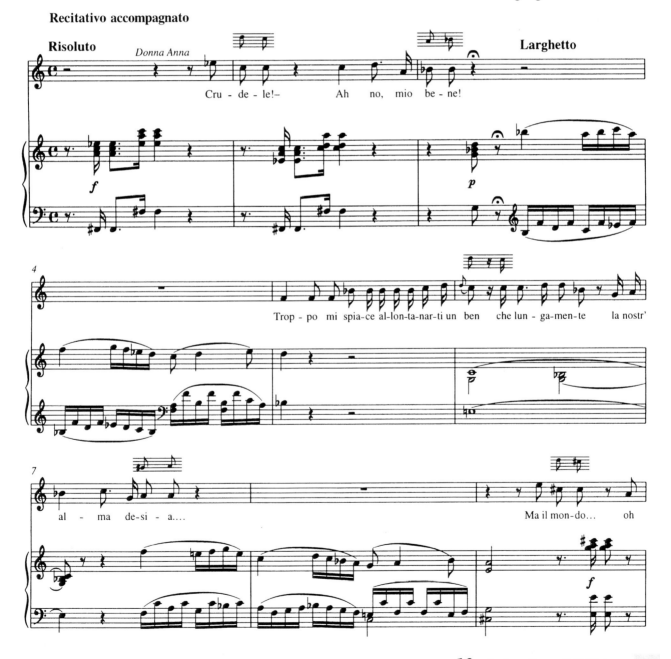

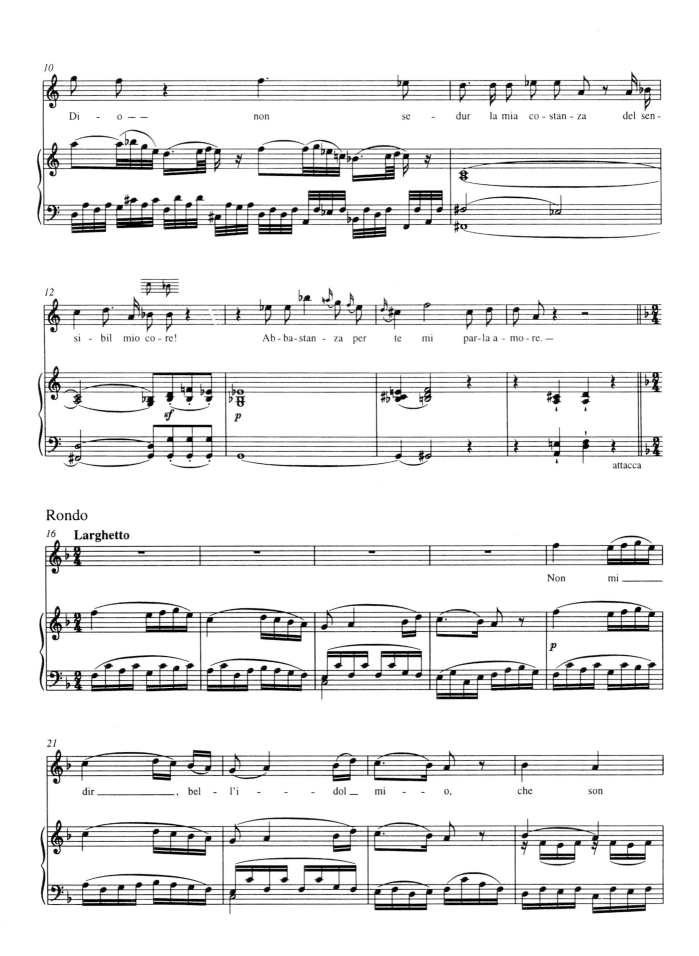

莫扎特女高音咏叹调(下)
曹 金 编著

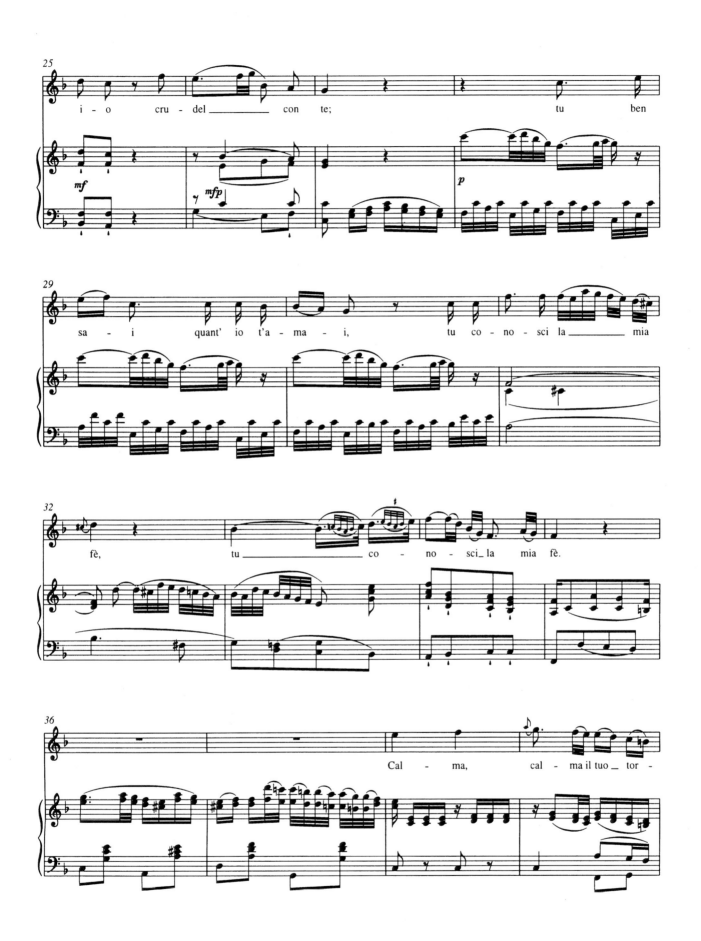

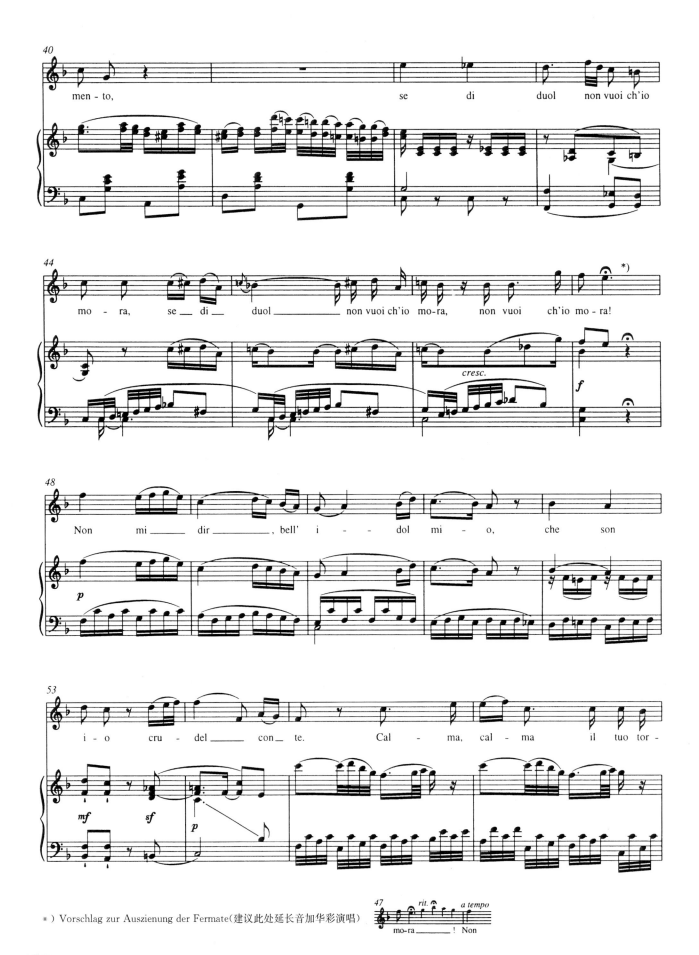

莫扎特女高音咏叹调(下)
曹 金 编著

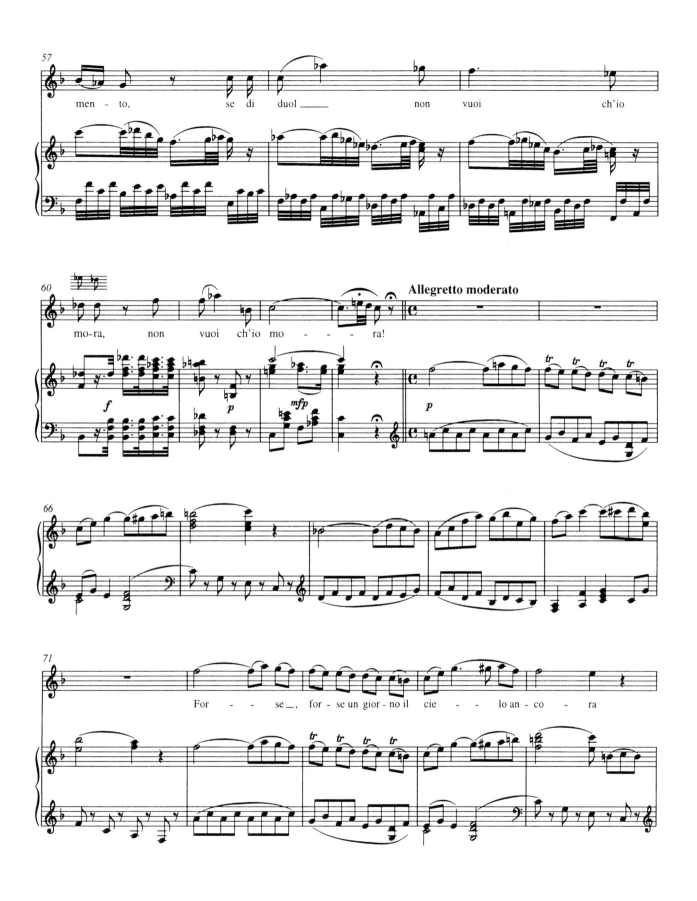

13. 残酷！哦，不，我的爱人
CRUDELE! AH NO, MIO BENE

97

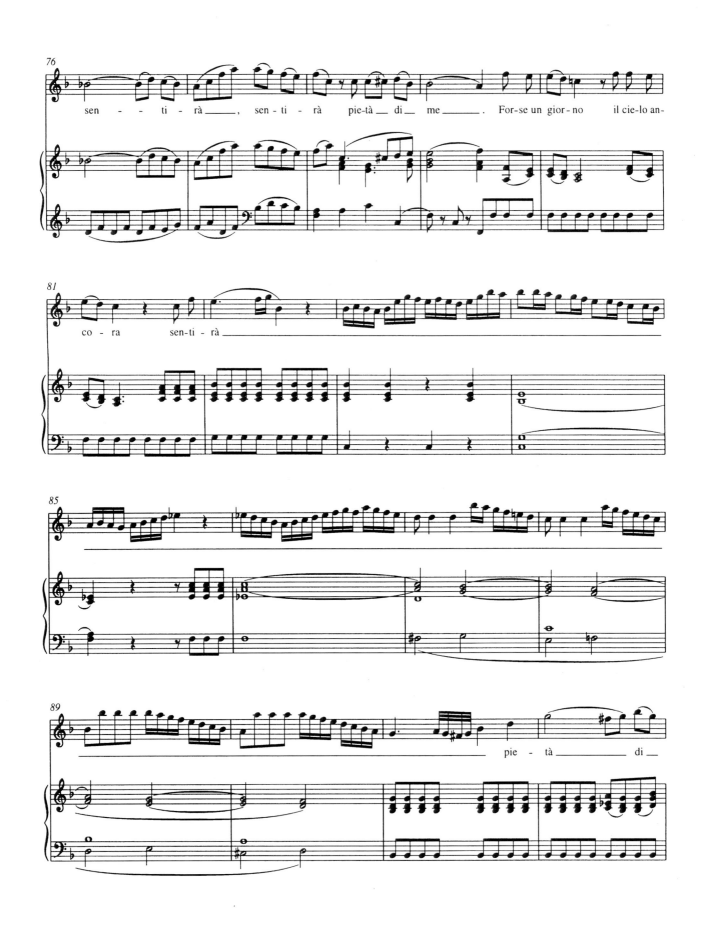

莫扎特女高音咏叹调(下)

曹 金 编著

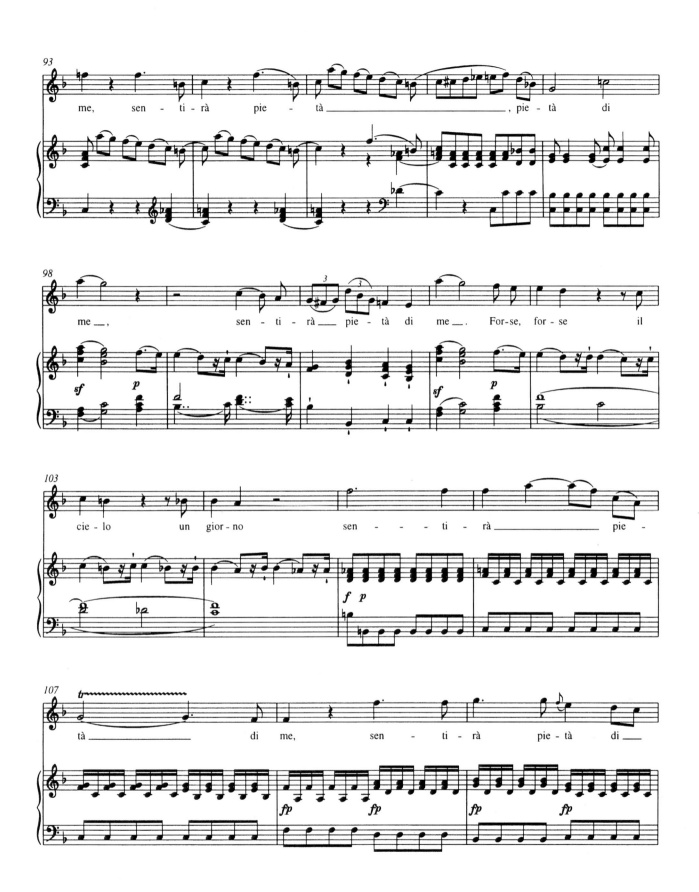

13. 残酷！哦，不，我的爱人
CRUDELE! AH NO, MIO BENE

69

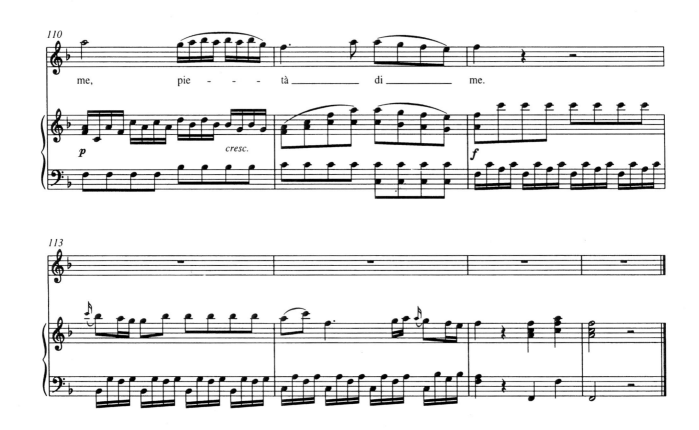

me, pie - - tà _____ di _____ me.

莫扎特女高音咏叹调(下)
曹 金 编著

14. 难道也能指望男人和军人守住贞洁吗

选自《女人心》

IN UOMINI！IN SOLDATI

aus》Così fan tutte《，KV588

　　1789 年，莫扎特身处穷困、悲惨的窘境，然而就在这一年，他成功地和他的老搭档——意大利诗人达·蓬泰合作了二幕喜歌剧《女人心》。1790 年 1 月 26 日，该剧首演于维也纳。

　　剧情大意：社交老手阿方索对费尔兰多和古列莫说，他们二人的未婚妻多拉贝拉和费欧迪莉吉会对他们不忠，二人不信，于是他们计划考验一下未婚妻的忠诚。他们声称自己不久将随部队远征，随后乔装改扮向她们求爱，均遭拒绝。然而不久在女仆黛丝皮娜的劝说下，两位女士还是接受了新恋情，并决定结婚。此时，旧情人又回来了，女士们惊吓不已。最后真相大白，女士们万分悔恨，男士们也饶恕了她们。

　　这首"难道也能指望男人和军人守住贞洁吗？"是女仆黛丝皮娜演唱的一首咏叹调。她极力劝说两位女主人不要为男人忧伤，叹息和悲伤也都没有必要，年轻的女子应该及时行乐。

Tempo：Allegretto ♪ = 168

In uomini! In soldati sperare fedeltà?	难道指望从男人、士兵身上寻找忠诚？
Non vi fate sentir per carità!	别对我说这些，请饶了我！
Di pasta simile son tutti quanti;	他们所有人全都一样；
le fronde mobili, l'aure incostanti	凋零的树叶，轻拂的微风，
han più degli uomini stabilità.	都比男人们要稳定。
Mentite lagrime, fallaci sguardi,	鳄鱼的眼泪，骗人的眼光，
voci ingannevoli, vezzi bugiardi	连篇的谎言，虚假的疼爱，
son le primarie lor qualità.	是他们拿手的诡计。
In noi non amano che il lor diletto,	在我们身上他们只为了寻欢；
poi ci dispregiano, neganci affetto,	然后就轻待我们，蔑视我们的感情，
né val da' barbari chieder pietà.	这些粗暴的行为中，毫无慈悲可言。
Paghiam, o femmine,	我们做女人的，
d'ugual moneta questa malefica	对这些粗鲁的害人的家伙
razza indiscreta,	要以眼还眼，以牙还牙，
amiam per comodo, per vanita! Lara la.	爱他们是为我们行方便，为虚荣心！

（曹　金译词）

难道也能指望男人和军人守住贞洁吗

选自《女人心》

In uomini！In soldati

aus》Così fan tutte《KV588

Wolfgang Amadeus Mozart

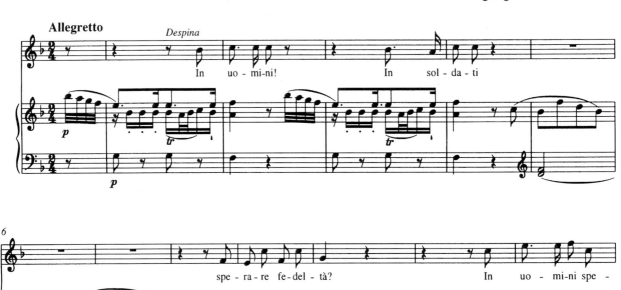

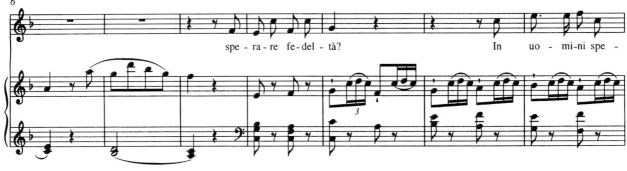

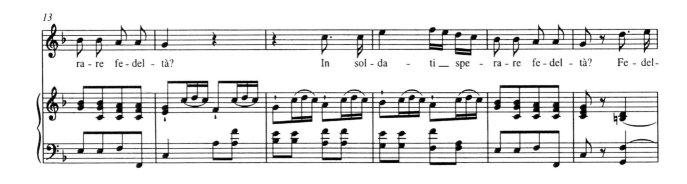

莫扎特女高音咏叹调(下)
曹 金编著

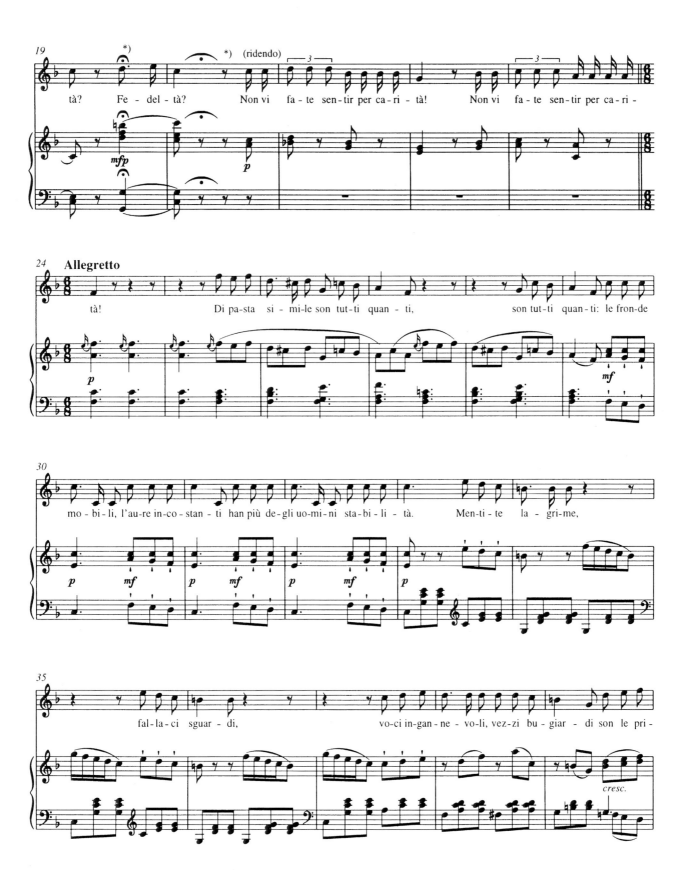

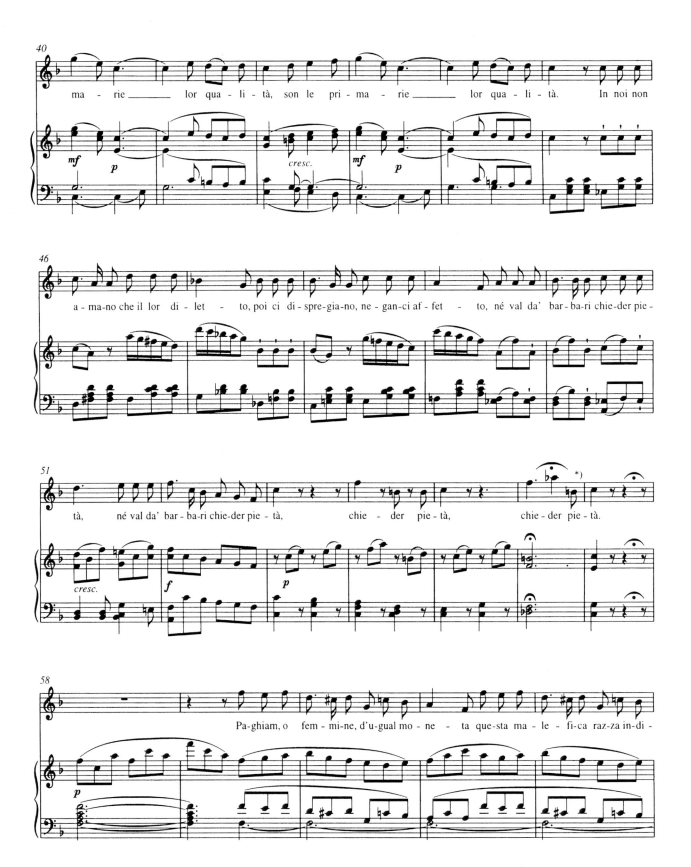

*）Die Fermate Kann Kurz ausgeziert werden.（此处的延长音可以缩短）

莫扎特女高音咏叹调（下）
曹 金 编著

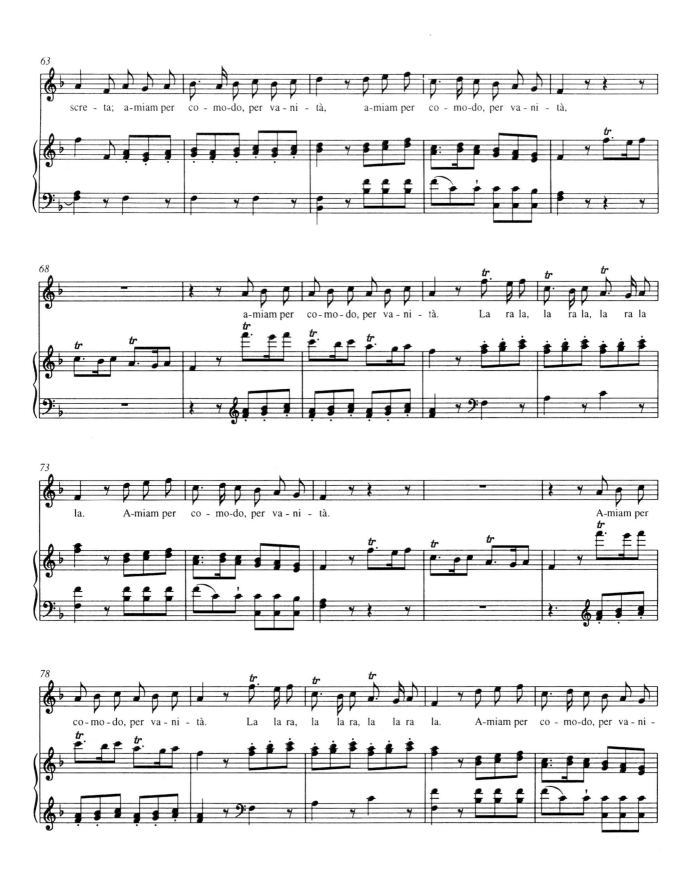

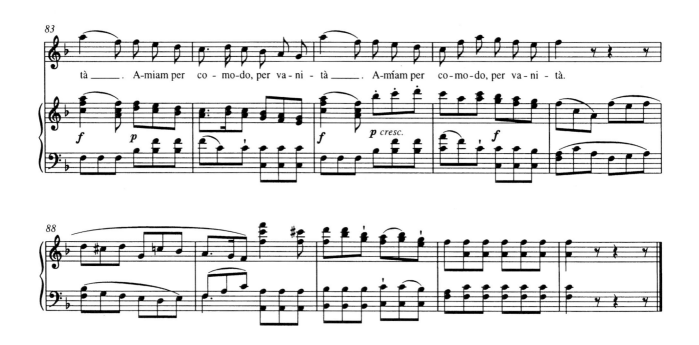

tà _____. A-miam per co - mo-do, per va - ni - tà _____. A-miam per co - mo-do, per va - ni - tà.

莫扎特女高音咏叹调（下）

曹 金编著

15. 对爱情忠贞不渝

选自《女人心》

TEMERARI — COME SCOGLIO IMMOTO RESTA

aus 》Così fan tutte《，KV588

唐·阿方索带来的两位长着胡须的阿尔巴尼亚人（由费尔南多和古列莫乔装改扮）很坦率地向姐妹俩求爱，遭到费欧迪莉吉的严厉拒绝。这首花腔女高音咏叹调"对爱情忠贞不渝"表现了主人公费欧迪莉吉对未婚夫恪守忠诚的决心。该首歌曲音区跨度大，演唱时除了需具备娴熟的花腔技巧，尚需有宽广的音域和统一的音色以及稳定的气息支撑和音程跳进的准确性。

Tempo：Allegro ♩ = 120　Andate Maestoso ♩ = 108

　　　piu Allegro ♩ = 144

Recitativo：　　　　　　　　　　　　　　**（宣叙调）**

Temerari! Sortite　　　　　　　　　　大胆的家伙！

fuori da questo loco！E non profani　　离开这间屋子！那些卑劣的言词

l'alito infausto degli infami detti　　　臭不可闻，别想来玷污

nostro cor，nostro orecchio e nostri affetti！　我们的心、我们的耳朵和我们的感情！

Invan per voi，per gli altri，invan si cerca　你们和别人休想

le nostr'alme sedur；l'intatta fede　　诱惑我们的心；我们

che per noi già si diede ai cari amanti，　向自己的爱人答应过绝不变心，

saprem loro serbar infino a morte，　　不管世界和命运如何，

a dispetto del mondo e della sorte.　　我们知道怎样誓死保持忠贞。

Aria：　　　　　　　　　　　　　　**（咏叹调）**

Come scoglio immoto resta　　　　　像在狂风暴雨中

contra i venti，e la tempesta，　　　　巍然屹立的岩石，

così ognor quest'alma è forte　　　　我的心在忠贞与

nella fede e nell'amor.　　　　　　　爱情方面也同样坚定。

Con noi nacque quella face　　　　　我们之间燃起的火焰

che ci piace，e ci consola；　　　　　使我们温暖，让我们安慰，

e potrà la morte sola　　　　　　　　只有死亡

far che cangi affetto il cor.　　　　　才能让这颗心有所改变。

Rispettate, anime ingrate,

questo esempio di costanza,

e una barbara speranza

non vi renda audaci ancor!

你们这些卑鄙的家伙，

尊重这颗忠诚的心吧，

别再让无耻的愿望

使你们如此莽撞！

<div align="right">（曹 金译词）</div>

莫扎特女高音咏叹调（下）

曹 金编著

对爱情忠贞不渝

选自《女人心》

Temerari-Come scoglio immoto resta

aus》Così fan tutte《 KV588

Wolfgang Amadeus Mozart

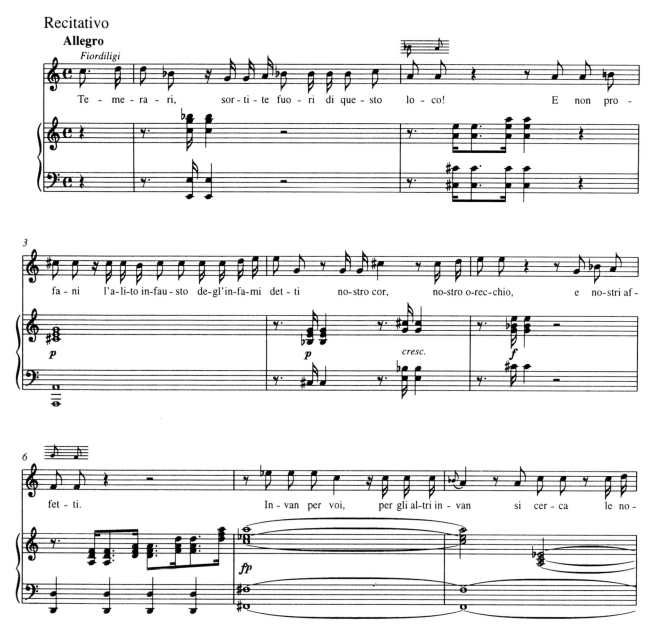

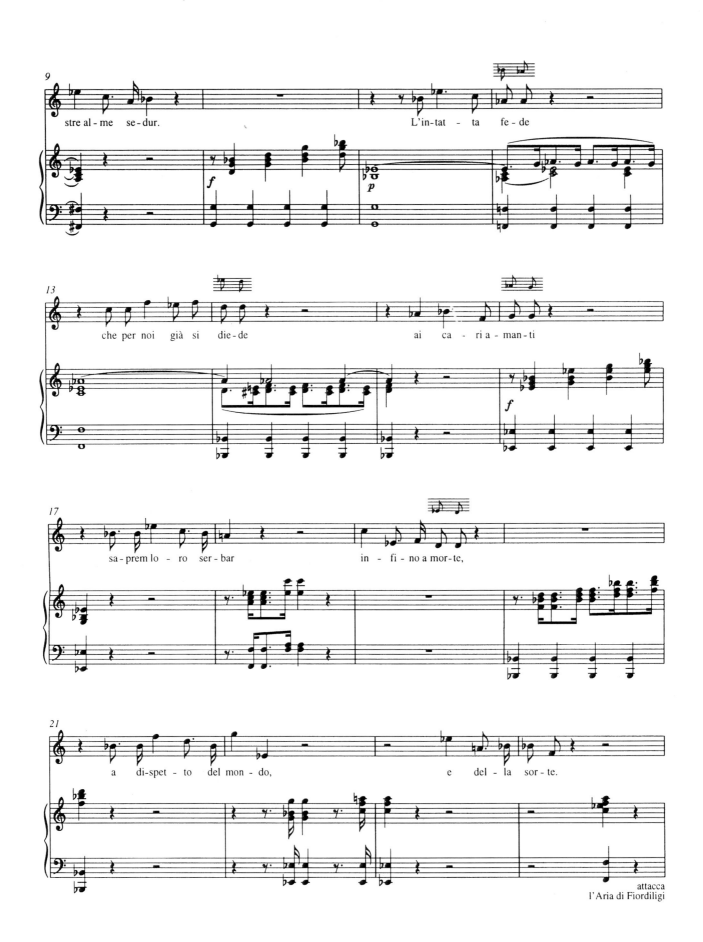

莫扎特女高音咏叹调（下）
曹 金 编著

Aria

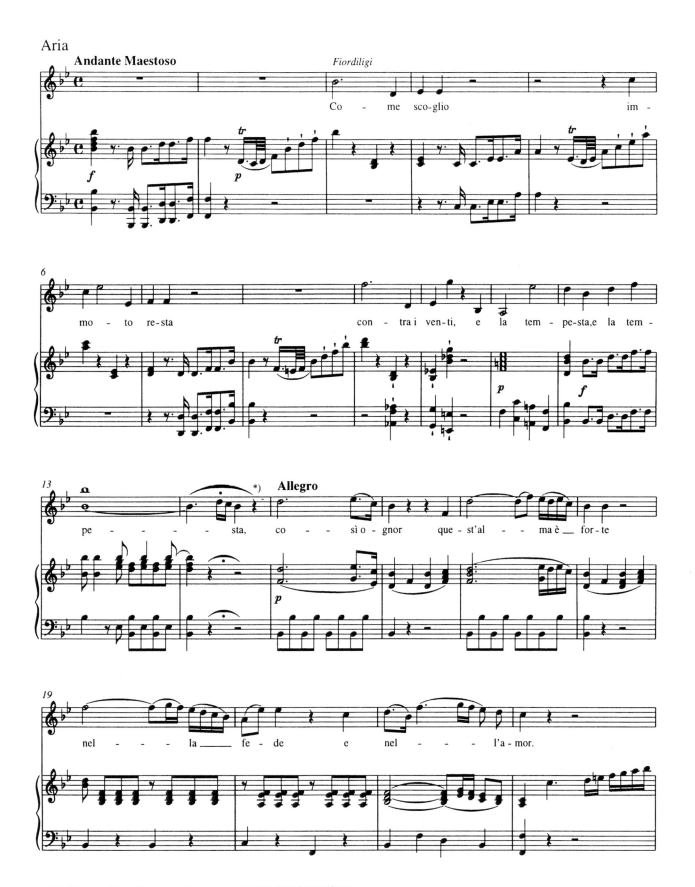

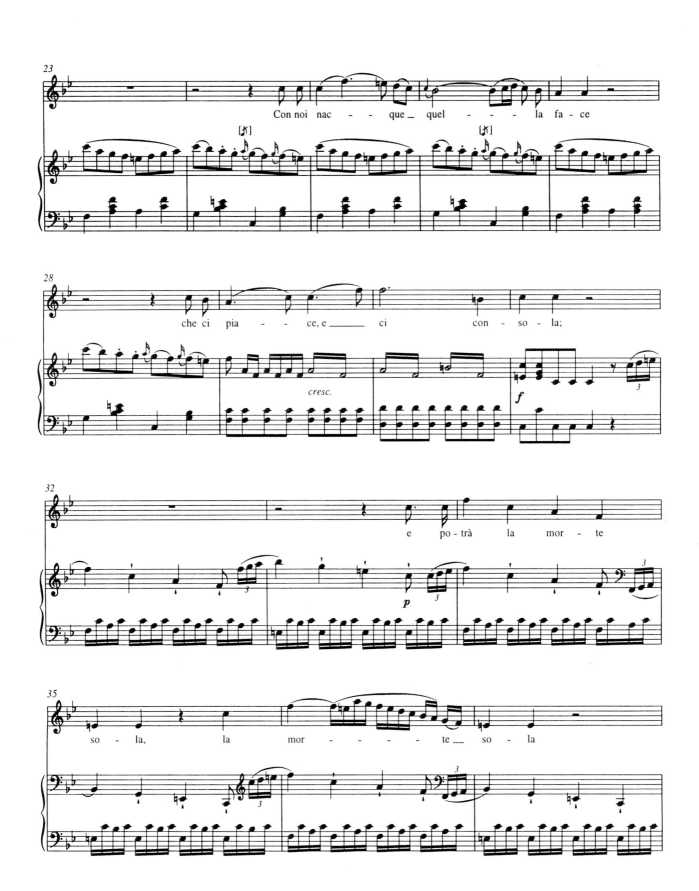

莫扎特女高音咏叹调(下)
曹 金 编著

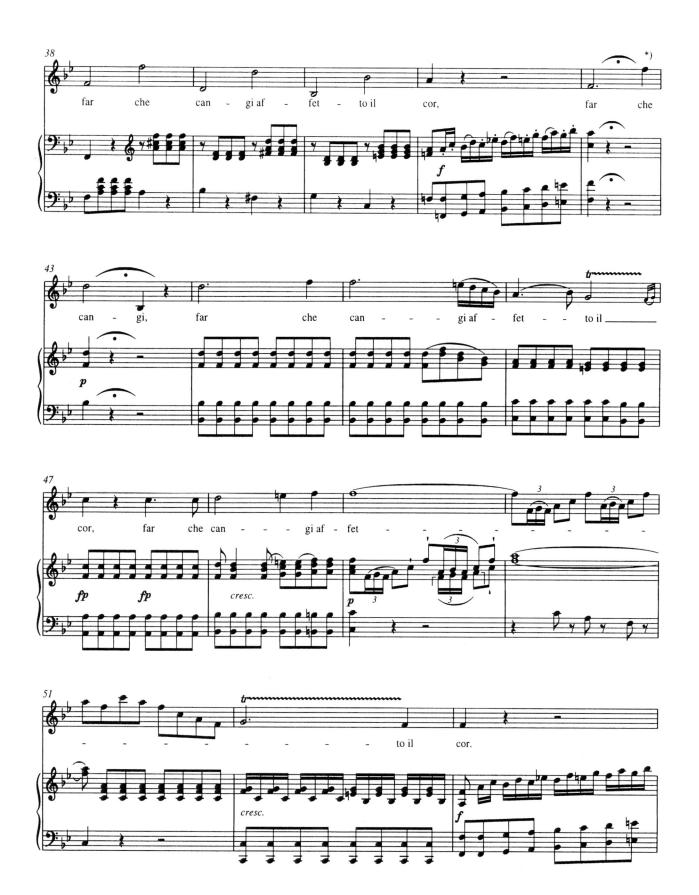

＊）T. 42/43：Die Fermaten Können Kurz ausgeziert werden（此处的延长音可适当缩短）

15. 对爱情忠贞不渝
TEMERARI — COME SCOGLIO IMMOTO RESTA

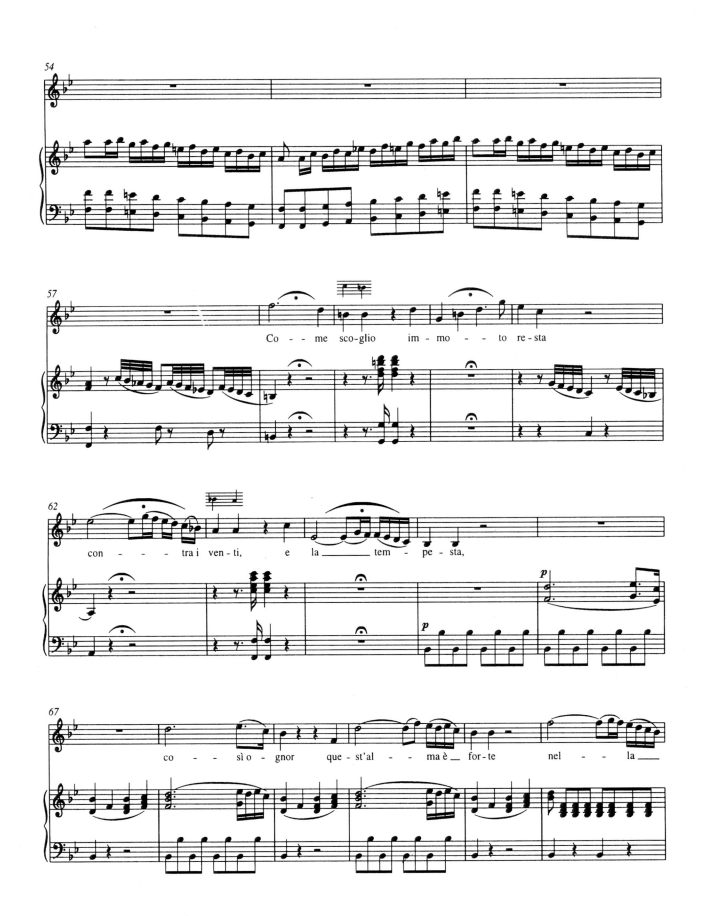

莫扎特女高音咏叹调(下)
曹 金 编著

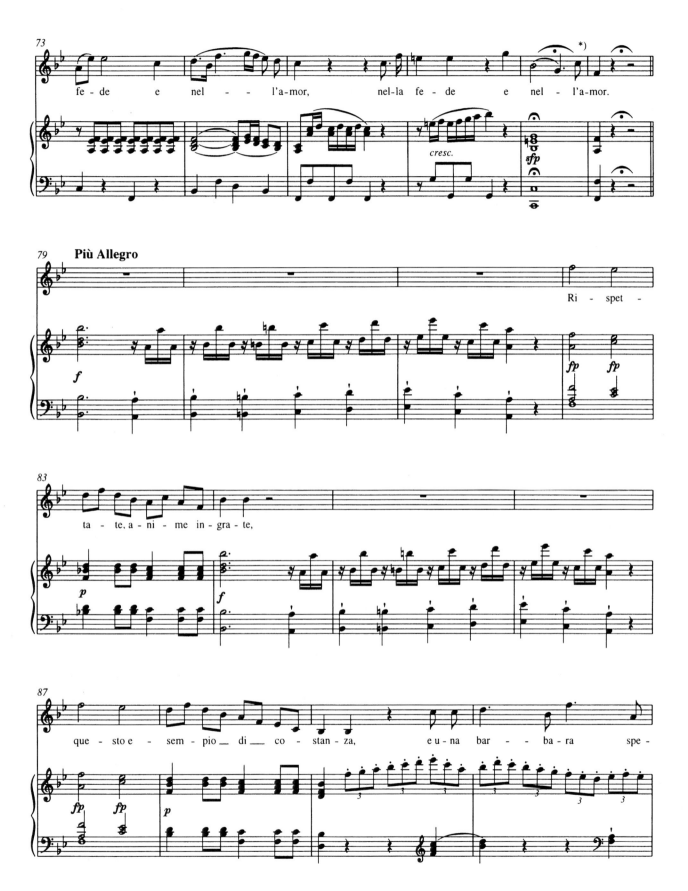

*) Die Fermate Kann Kurz ausgeziert werden（此处的延长音可适当缩短）

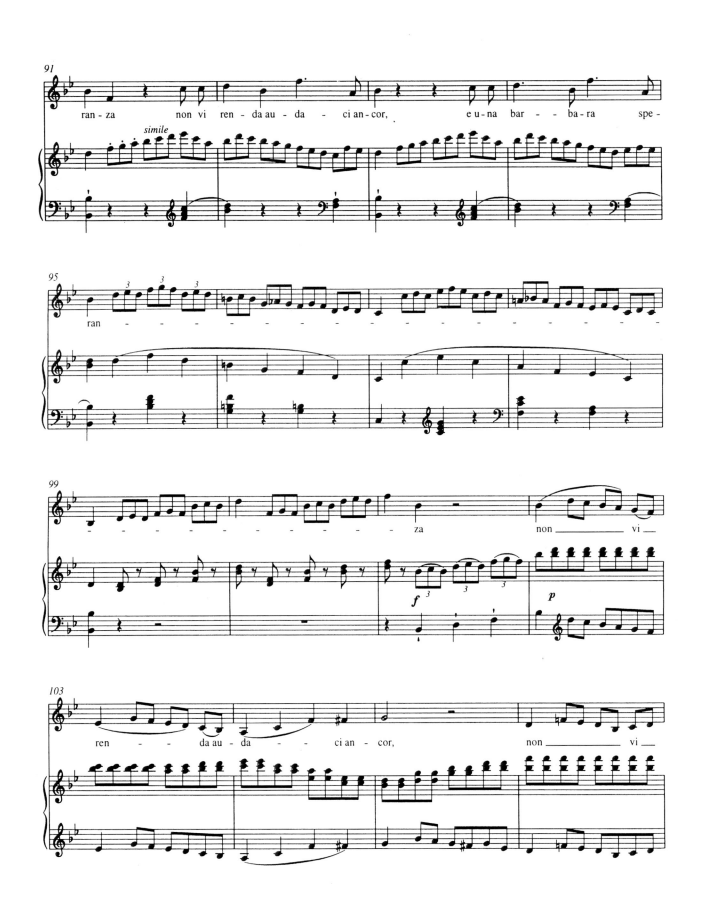

莫扎特女高音咏叹调（下）

曹 金 编著

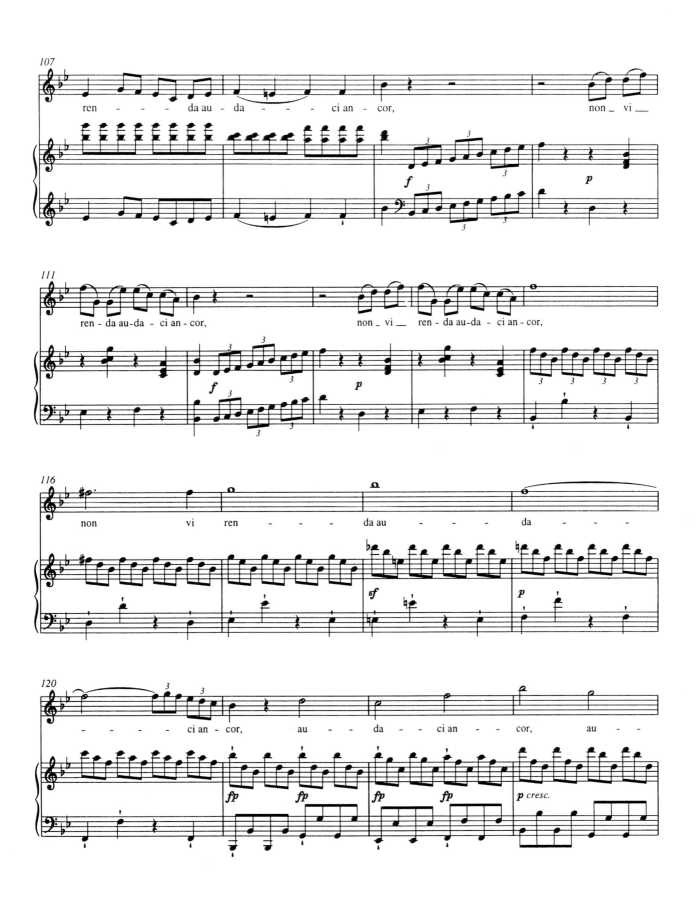

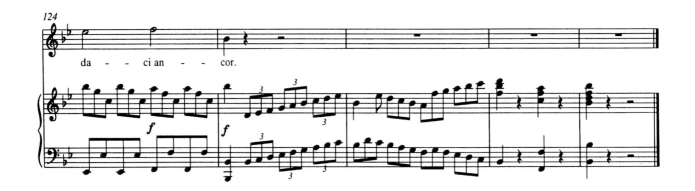

da - - ci an - - cor.

莫扎特女高音咏叹调（下）
曹 金 编著

16. 女孩从十五岁开始

选自《女人心》

UNA DONNA A QUINDICI ANNI

aus 》Così fan tutte《，KV588

　　黛丝皮娜想方设法劝诱两姐妹接受青年们的爱意，然而却屡遭拒绝，但她并不甘心。该首 G 大调的咏叹调"女孩从十五岁开始"，由行板变为小快板，更进一步表现了她的轻浮和极力破坏姐妹俩坚定爱情的意图。

Tempo：Andante ♪ = 132　Allegretto ♪ = 152

Una donna a quindici anni	女孩从十五岁开始
dee saper ogni gran moda;	就该懂得世界上的道理，
dove il diavolo ha la coda,	知道魔鬼的尾巴藏在哪里，
cosa è bene e mal cos' è.	知道何为对，何为错。
Dee saper le maliziette	她该知道花言巧语
che innamorano gli amanti,	会让人坠入情网，
finger riso, finger pianti,	她该懂得如何假装大笑或者流泪，
inventar i bei perchè.	怎样才能编出使人相信的借口。
Dee in un momento	在同一时间
dar retta a cento,	她必须能听一百个人说话，
colle pupille parlar con mille,	而她的眼睛却要向一千个人说话，
dar speme a tutti	让全部的人满怀期待，
sien belli, o brutti,	不管他是俊俏还是平常，
saper nascondersi	懂得如何藏起思想
senza confondersi,	却没有丝毫慌张，
senza arrossire,	知道怎样当面撒谎，
saper mentire,	却一点不会脸红，
e, qual regina	而且，像个女皇，
dall' alto soglio	坐在她的宝座上，
col "posso e voglio"	自己随心所欲地说
farsi ubbidir;	"我能够……和我需要……"
(Par ch' abbian gusto	（原来她们能接受
di tal dottrina,	这种说教；
viva Despina che sa servir.)	黛丝皮娜万岁，她知道该怎么办。）

（曹　金译词）

女孩从十五岁开始

选自《女人心》

Una donna a quindici anni

aus》Così fan tutte《 KV588

Wolfgang Amadeus Mozart

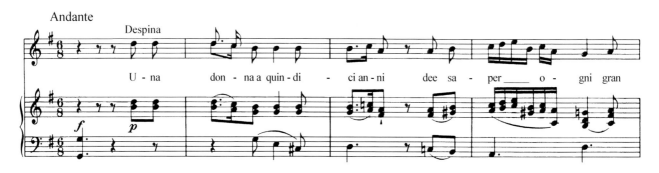

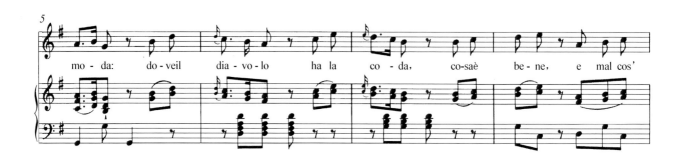

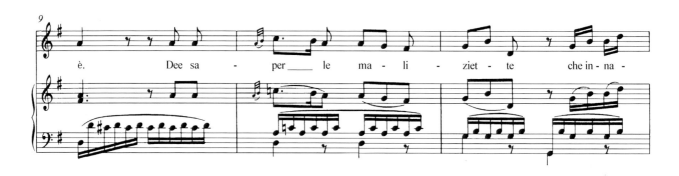

莫扎特女高音咏叹调(下)

曹 金 编著

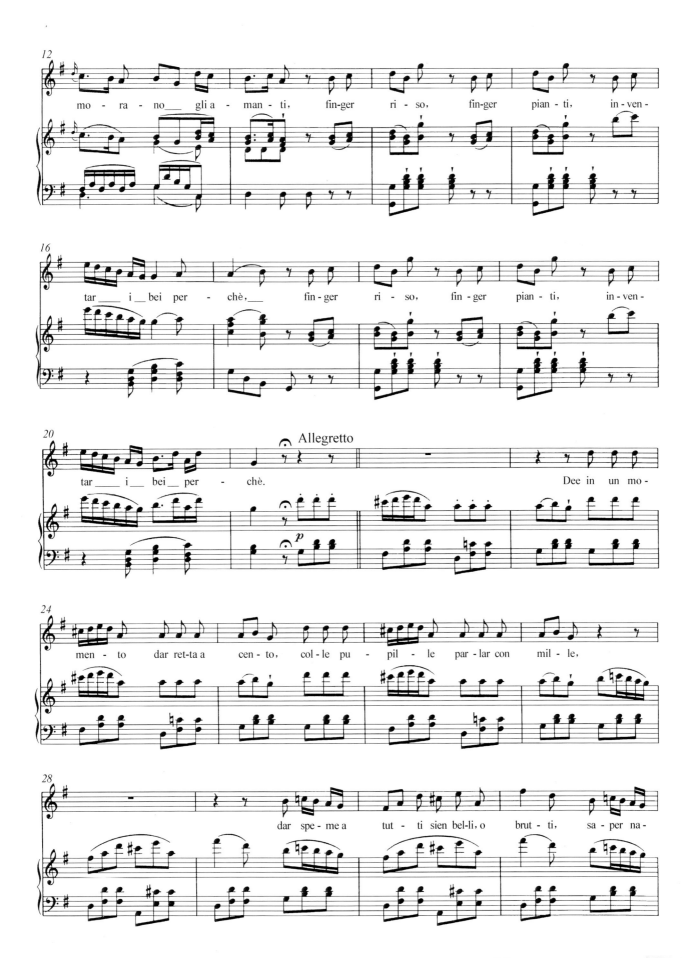

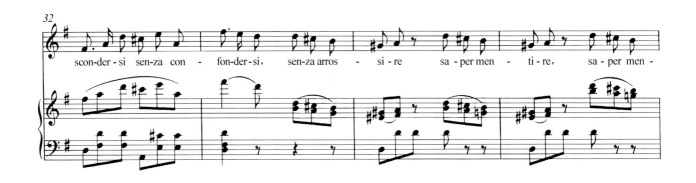

scon-der-si sen-za con - fon-der-si, sen-za arros - si-re sa-per men - ti-re, sa-per men-

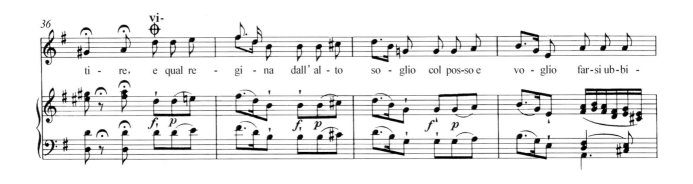

ti - re, e qual re - gi-na dall'al - to so - glio col pos-so e vo - glio far-si ub-bi-

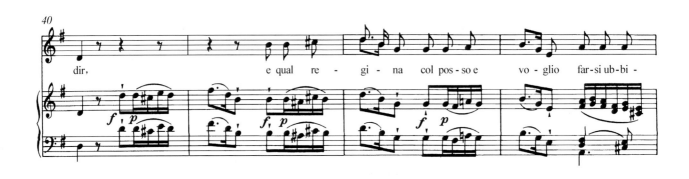

dir, e qual re - gi - na col pos-so e vo - glio far-si ub-bi-

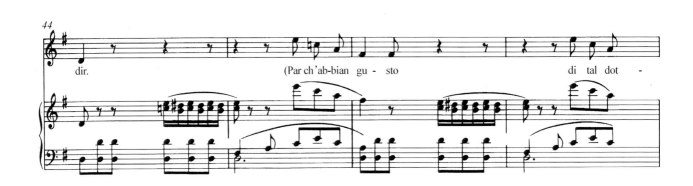

dir. (Par ch'ab-bian gu - sto di tal dot -

莫扎特女高音咏叹调（下）
曹 金 编著

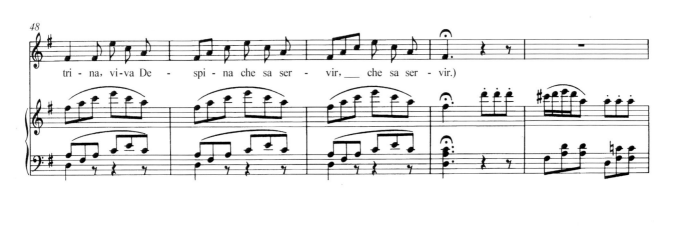

48

tri - na, vi-va De - spi - na che sa ser - vir,___ che sa ser - vir.)

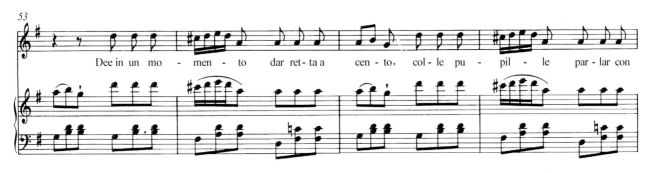

53

Dee in un mo - men - to dar ret-ta a cen-to, col-le pu - pil - le par-lar con

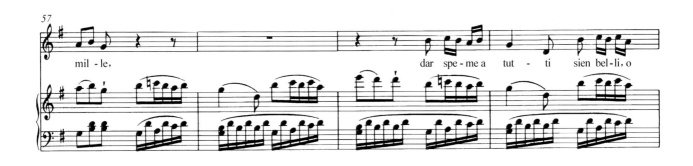

57

mil - le, dar spe-me a tut - ti sien bel-li, o

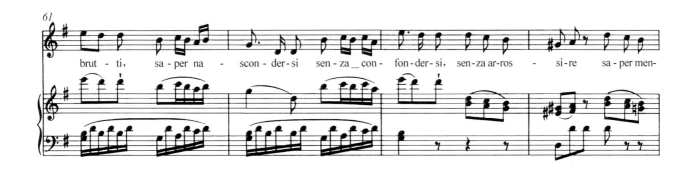

61

brut - ti, sa-per na - scon-der-si sen-za__con-fon-der-si, sen-za ar-ros - si-re sa-per men-

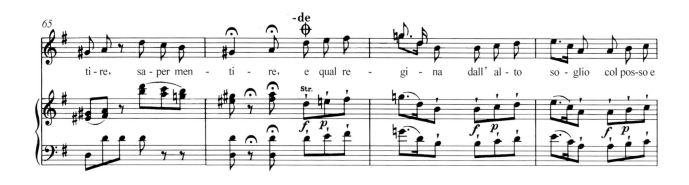

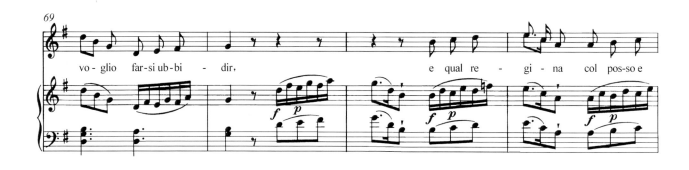

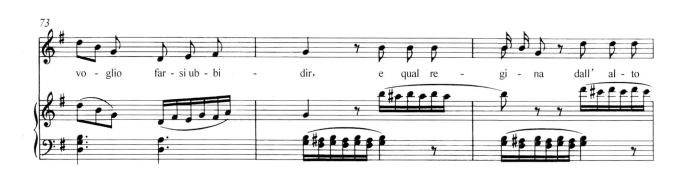

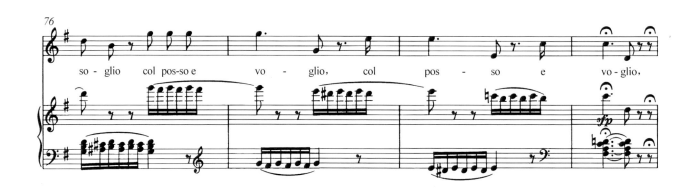

莫扎特女高音咏叹调(下)

曹 金 编著

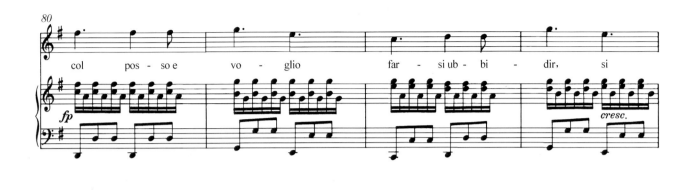

col pos - so e vo - glio far - si ub - bi - dir, si

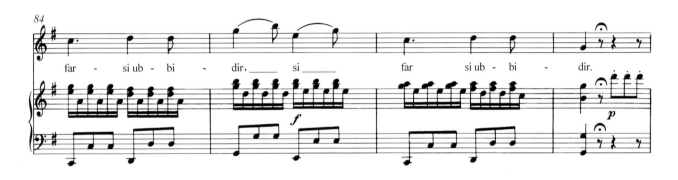

far - si ub - bi - dir, ___ si ___ far si ub - bi - dir.

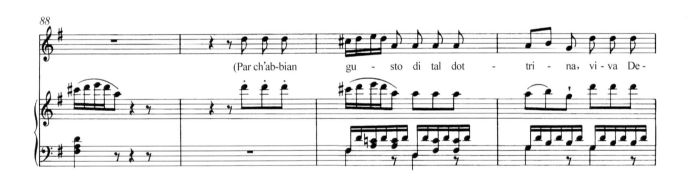

(Par ch'ab-bian gu - sto di tal dot - tri - na, vi - va De -

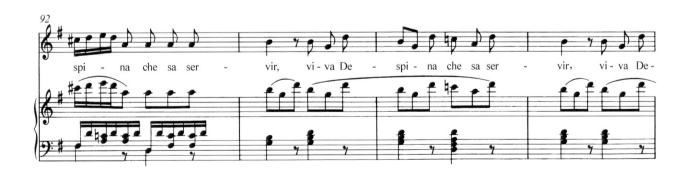

spi - na che sa ser - vir, vi - va De - spi - na che sa ser - vir, vi - va De -

16. 女孩从十五岁开始
UNA DONNA A QUINDICI ANNI

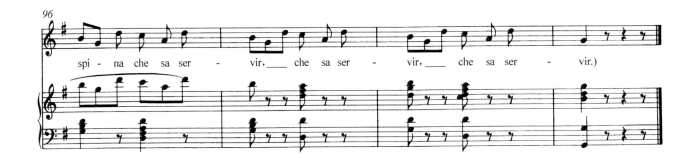

spi - na che sa ser - vir,___ che sa ser - vir,___ che sa ser - vir.)

莫扎特女高音咏叹调(下)

曹 金 编著

17. 不要惧怕，我的孩子

选自《魔笛》

O ZITTRE NICHT，MEIN LIEBER SOHN

aus 》Die Zauberflöte《，KV620

1791 年 3 月莫扎特开始了他生命中最后一部歌剧——《魔笛》的创作，9 月完成，并于 9 月 30 日，即他去世的前两个月在维也纳首演。

剧情大意：王子塔米诺遭蛇追赶而昏倒，夜后的三位侍女营救了他。夜后要塔米诺去大祭司萨拉斯特罗的城堡解救自己的女儿帕米娜，并令捕鸟人帕帕盖诺随同前往，还分别送给他们魔笛和银铃。二人在魔笛和银铃的帮助下，通过种种考验，终于与各自的心上人帕米娜和帕帕盖娜幸福地结合。

这首"不要惧怕，我的孩子"是夜后要王子去救自己的女儿，并许诺成功后将把女儿嫁给王子。该曲分为三部分，第一部分是宣叙调，夜后对王子说："年轻人不要惧怕……"并伴随着急剧紧张的伴奏；第二部分转为咏叹调，"夜后"叙述着自己失去女儿后的痛苦；第三部分是技巧性很强的花腔部分，"夜后"精神振奋地告诉塔米诺"只有你才能救出我的女儿"。演唱这首歌时要注意把握这三个部分不同的感情色彩和速度变化。

Tempo：Allegro maestoso ♩= 120　Andante ♩= 76

Allegro moderato ♩= 126

Recitativo：

O zittre nicht, mein lieber Sohn,

du bist unschuldig, weise, fromm.

Ein Jüngling so wie du, vermag am besten,

das tiefbetrübte Mutterherz zu trösten.

Aria：

Zum Leiden bin ich auserkoren,

denn meine Tochter fehlet mir；

Durch sie ging all mein Glück verloren,

ein Bösewicht entfloh mit ihr.

Noch seh' ich ihr Zittern

mit bangem Erschüttern,

ihr ängstliches Beben,

ihr schüchternes Streben.

（宣叙调）

不要惧怕，我的孩子！

你天真、聪慧又虔诚。

像你这样的年轻人，一定能够

安慰我这做母亲的烦恼之心。

（咏叹调）

我是一个苦命的人，

因为女儿被人夺去，

这使我失去了全部的幸福。

一个恶巫从我身边把她抢走。

我能看见她因惊慌

害怕而瑟瑟发抖，

她不安地抖动，

她小心地挣扎。

Ich muβte sie mir rauben sehen,

ach helft! ach helft!

war alles, was sie sprach,

allein vergebens war ihr Flehen,

denn meine Hilfe war zu schwach.

Du，du，du wirst sie zu befreien gehen，

du wirst der Tochter Retter sein!

ja! du wirst der Tochter Retter sein.

Und werd' ich dich als Sieger sehen，

so sei sie dann auf ewig dein.

我只能眼睁睁地看着她被弄走：

"救命啊！救命!"

这是她仅留下的话语，

她的哀求是徒劳的，

因为我无力去解救她。

你，你将去给她自由，

你将成为她的保护者，

是的，你将成为我女儿的恩人。

如果你成了胜利者，

她将永远成为你的人。

<div align="right">（曹　金译词）</div>

莫扎特女高音咏叹调(下)

曹　金 编著

不要惧怕，我的孩子

选自《魔笛》

O zittre nicht，mein lieber Sohn

aus》Die Zauberflöte《 KV620

Wolfgang Amadeus Mozart

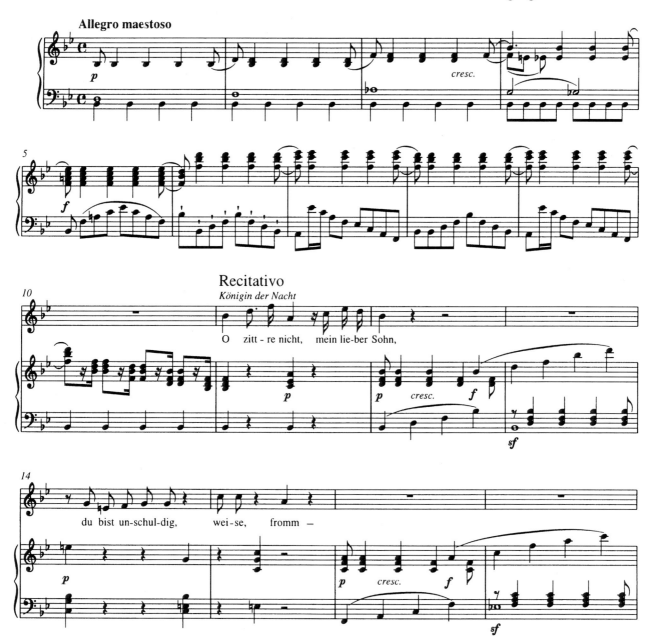

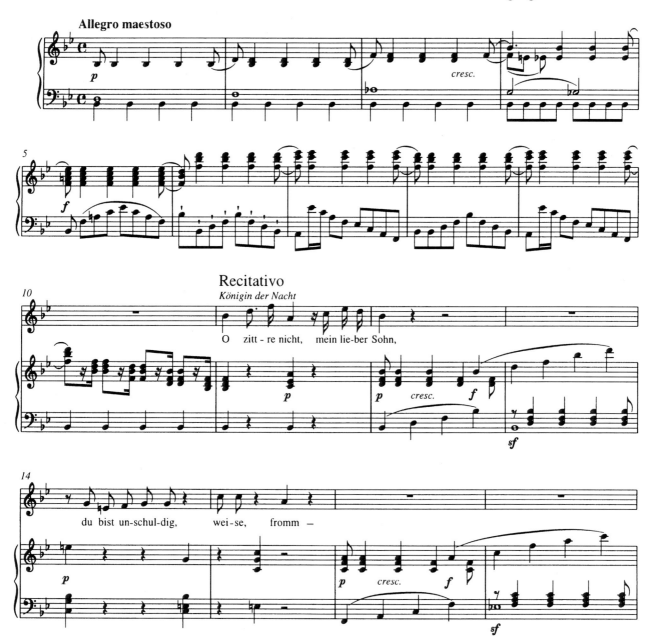

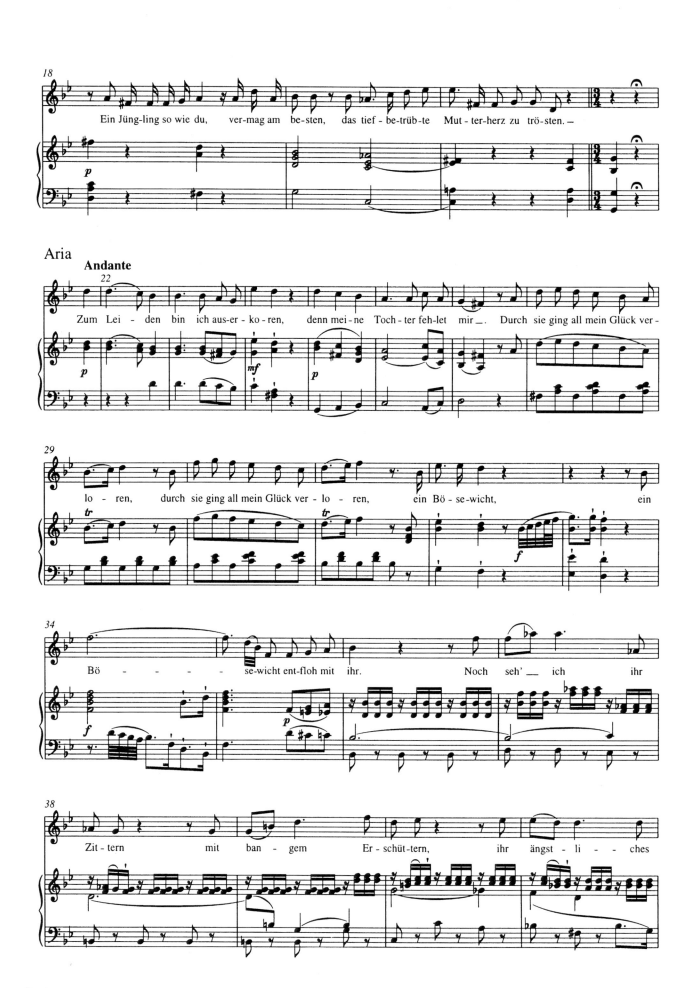

Aria

莫扎特女高音咏叹调（下）
曹 金 编著

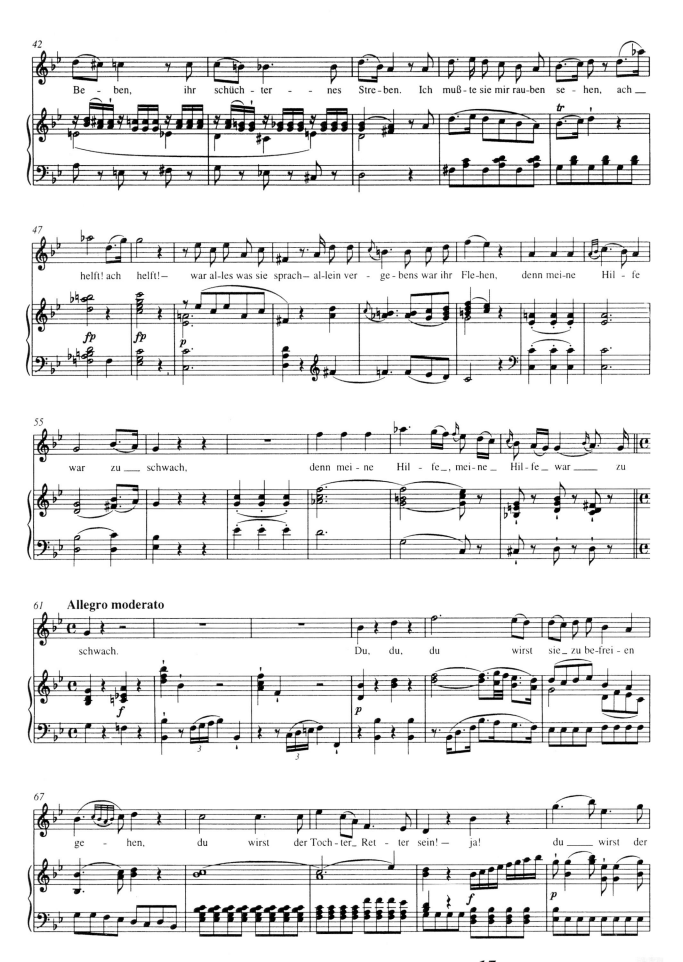

17. 不要惧怕，我的孩子
O ZITTRE NICHT, MEIN LIEBER SOHN

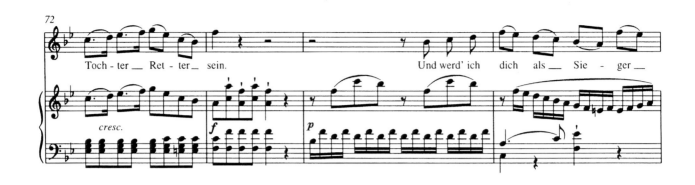

Toch - ter _ Ret - ter _ sein.　　　　　　　Und werd' ich dich als _ Sie - ger _

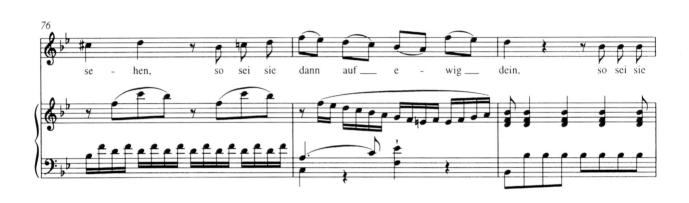

se - hen, so sei sie dann auf _ e - wig _ dein, so sei sie

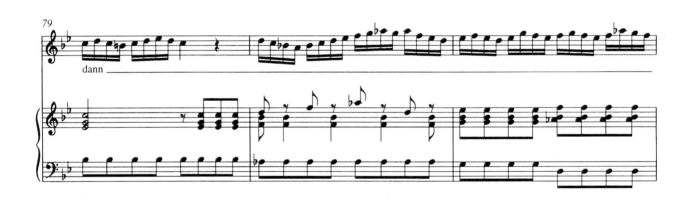

dann

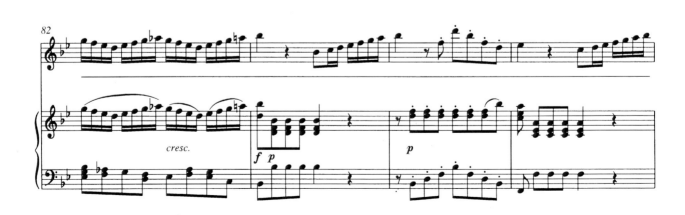

莫扎特女高音咏叹调(下)
曹　金编著

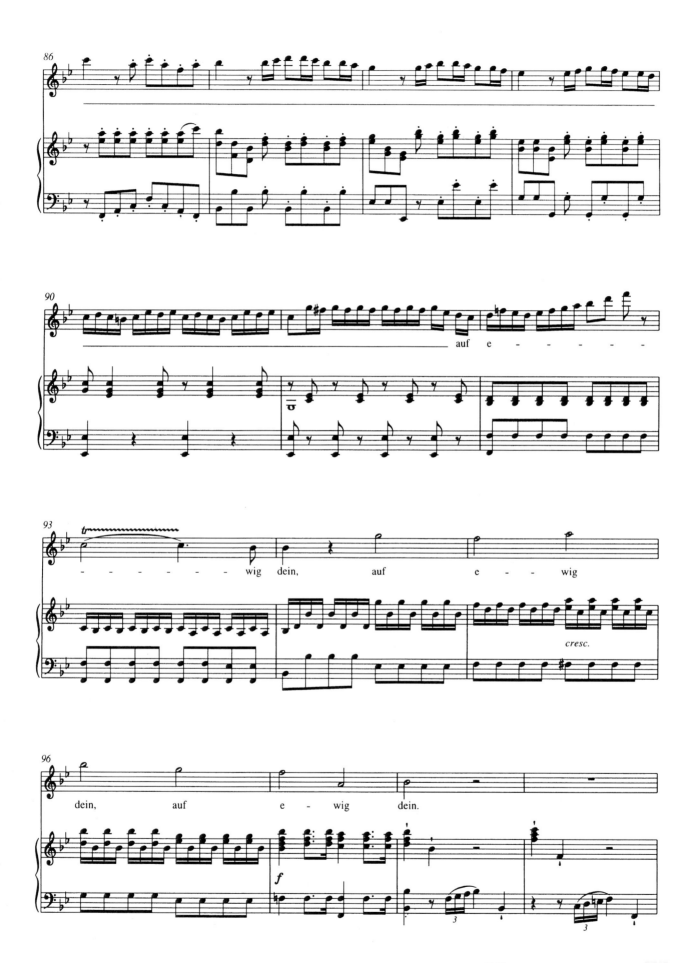

莫扎特女高音咏叹调(下)
曹 金 编著

18. 复仇的火焰

选自《魔笛》

DER HÖLLE RACHE

aus 》Die Zauberflöte《，KV620

　　这是一首非常著名的花腔女高音咏叹调。"夜后"命令女儿帕米娜去杀死大祭司萨拉斯特罗,她威胁说:"复仇的火焰在我心中燃烧……如果你不让他受死的痛苦,你就不再是我的女儿!"

　　这首咏叹调要求演唱者具备驾驭高音的能力和高超的花腔技巧,高声区至高点达到小字三组 f 音,这在女高音曲目中是颇为罕见的。这段花腔演唱内含着充沛的戏剧性激情,其难度更高。

Tempo：Allegro assai ♩= 144

Der Hölle Rache kocht in meinem Herzen，	复仇的火焰在我心中燃烧,
Tod und Verzweiflung flammet um mich her！	死亡和绝望在我四周闪耀!
Fühlt nicht durch dich Sarastro Todesschmerzen，	要是你不让萨拉斯特罗经受死亡的痛苦,
so bist du meine Tochter nimmermehr！	你就再也不是我的女儿!
Verstoβen sei auf ewig，	永远抛弃,
verlassen sei auf ewig，	永远丢却,
zertrümmert sei'n auf ewig	永远割断
alle Bande der Natur.	我们之间的一切联系,
Verstoβen, verlassen und zertrümmert，	抛弃、丢却和割断
alle Bande der Natur，	我们之间的一切联系,
wenn nicht durch dich	如果你不杀死
Sarastro wird erblassen！	萨拉斯特罗,
Hört，hört，hört，Rachegötter	听,听,听,啊,复仇之神,
hört！ der Mutter Schwur！	听听母亲的誓言!

（曹 金译词）

复仇的火焰

选自《魔笛》

Der Hölle Rache

aus》Die Zauberflöte《KV620

Wolfgang Amadeus Mozart

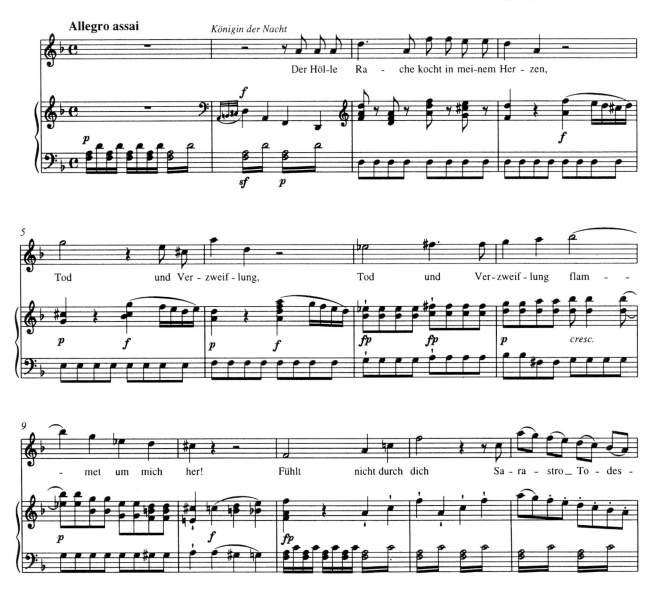

莫扎特女高音咏叹调(下)
曹 金 编著

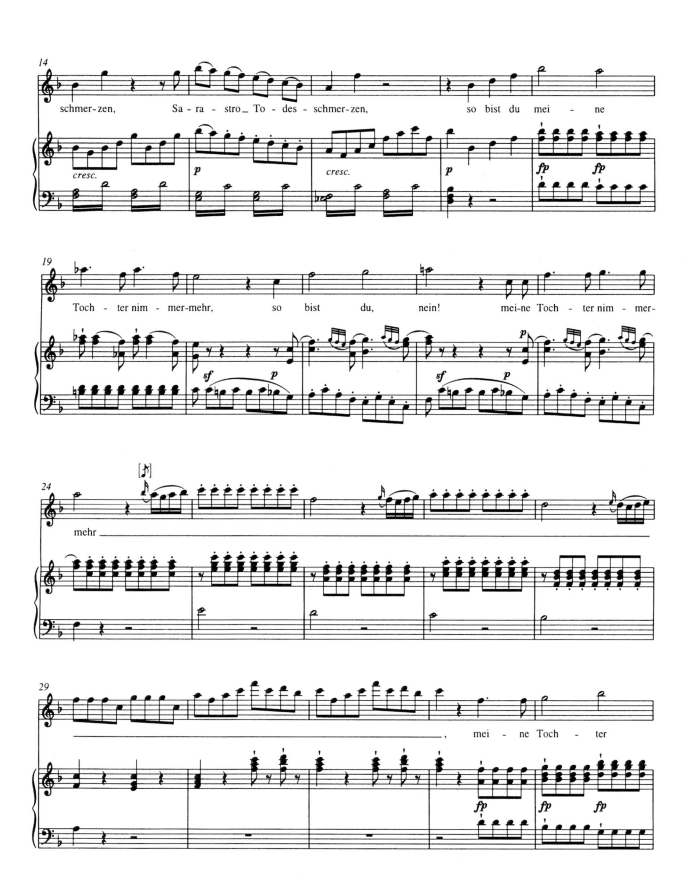

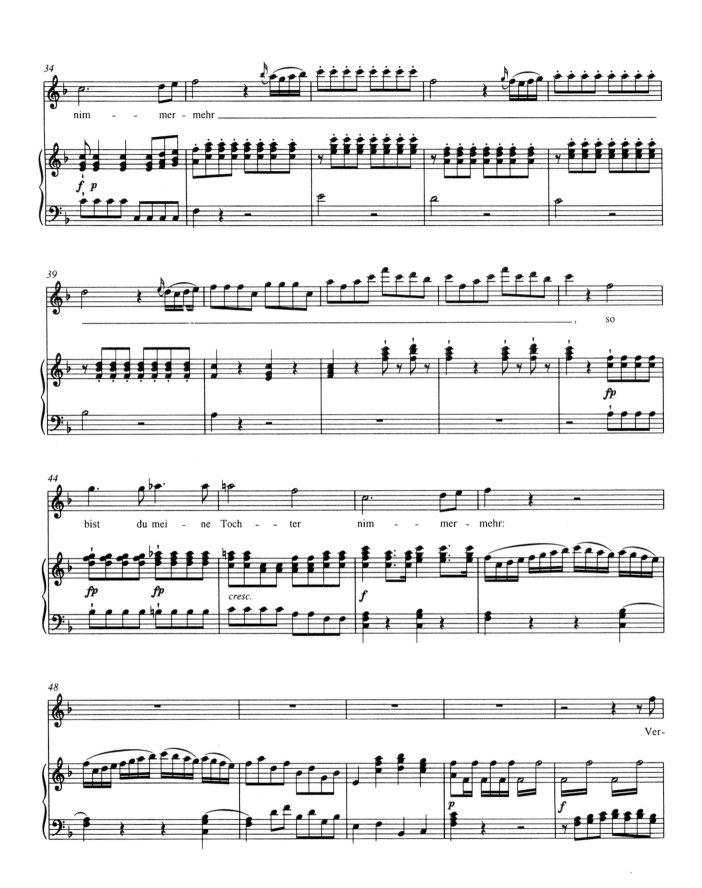

莫扎特女高音咏叹调(下)
曹　金　编著

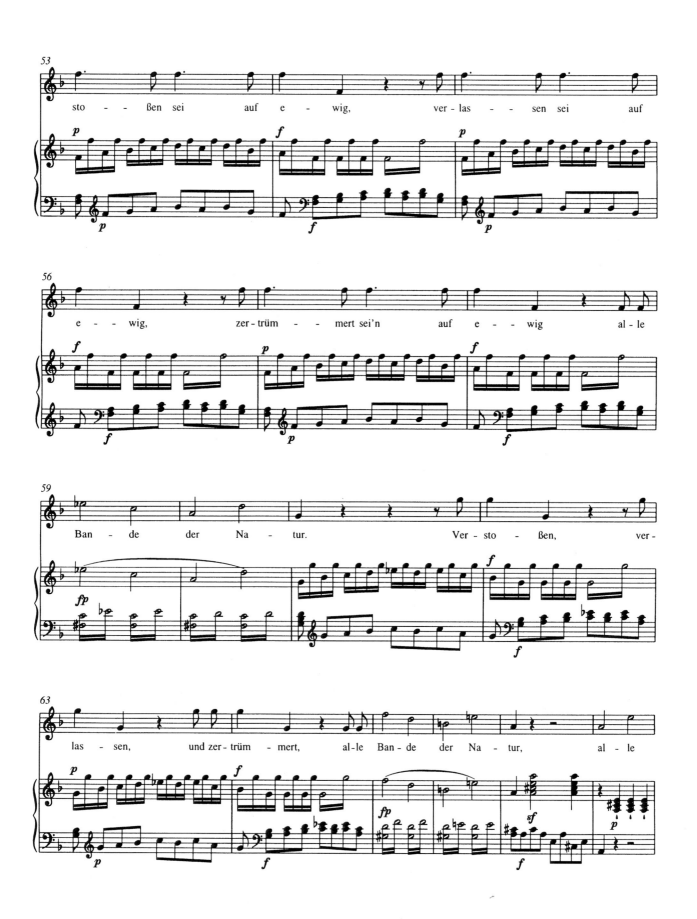

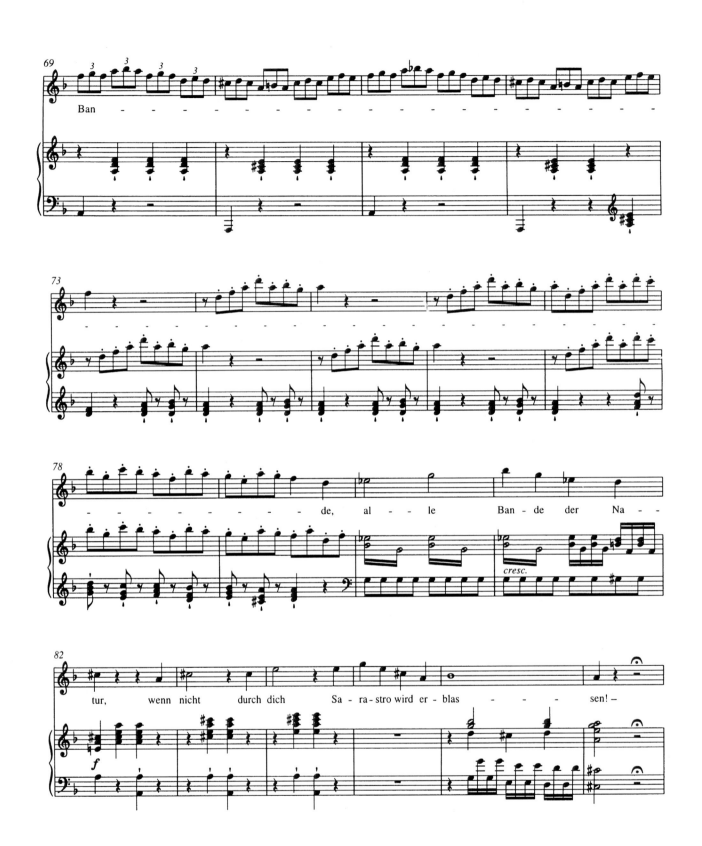

莫扎特女高音咏叹调(下)
曹　金　编著

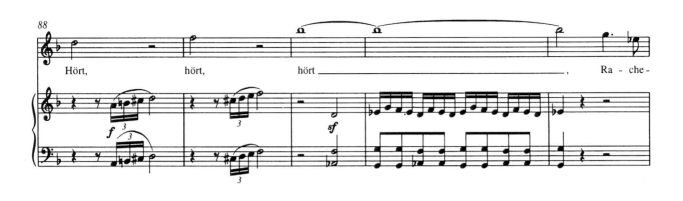

Hört, hört, hört _____ , Ra - che -

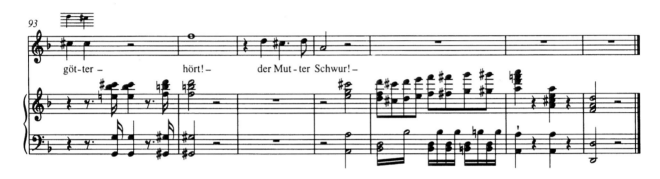

göt - ter _____ hört! — der Mut - ter Schwur! —

19. 啊，我感到

选自《魔笛》

ACH ICH FÜHL' S

aus 》Die Zauberflöte《，KV620

　　帕米娜被塔米诺的笛声吸引到他的面前，然而她眼前的塔米诺却一言不发，只用眼神向她示意离开这里，无论她如何哀求都无济于事，这让帕米娜感到爱已逝去。绝望之时，她演唱了这首忧伤的咏叹调。演唱时需注意音符时值的自如变化和连音处理。

Tempo：Andante ♪ = 76

Ach ich fühl's，es ist verschwunden!	啊，我感到，爱情的幸福
ewig hin der Liebe Glück!	已经永远逝去!
Nimmer kommt ihr Wonnestunden	快乐的时光
meinem Herzen mehr zurück!	再也不会回到我的心际!
Sieh Tamino!	看吧，塔米诺!
diese Tränen fließen Trauter dir allein，	这洒落的泪水只为你而流。
fühlst du nicht der Liebe Sehnen，	如果你感觉不到爱情的渴望，
so wird Ruhe，so wird Ruh' im Tode sein!	我只有一死才能平静!

（曹　金译词）

莫扎特女高音咏叹调(下)
曹　金编著

啊，我感到

选自《魔笛》

Ach ich fühl's

aus》Die Zauberflöte《 KV620

Wolfgang Amadeus Mozart

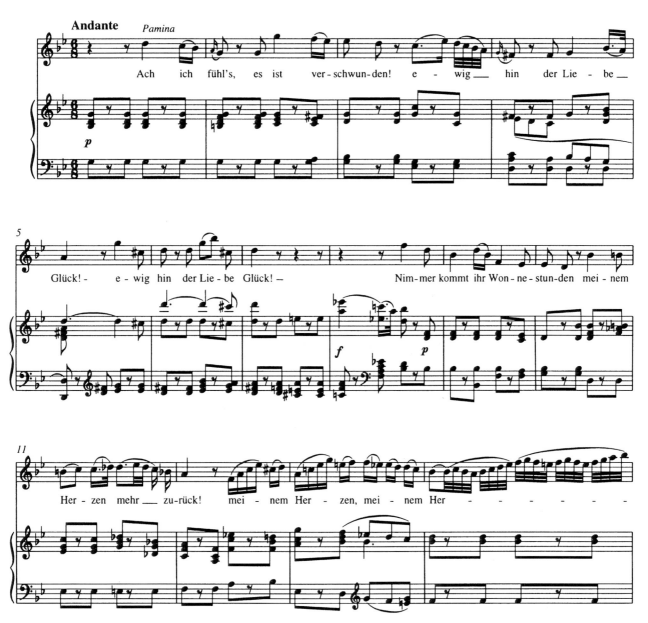

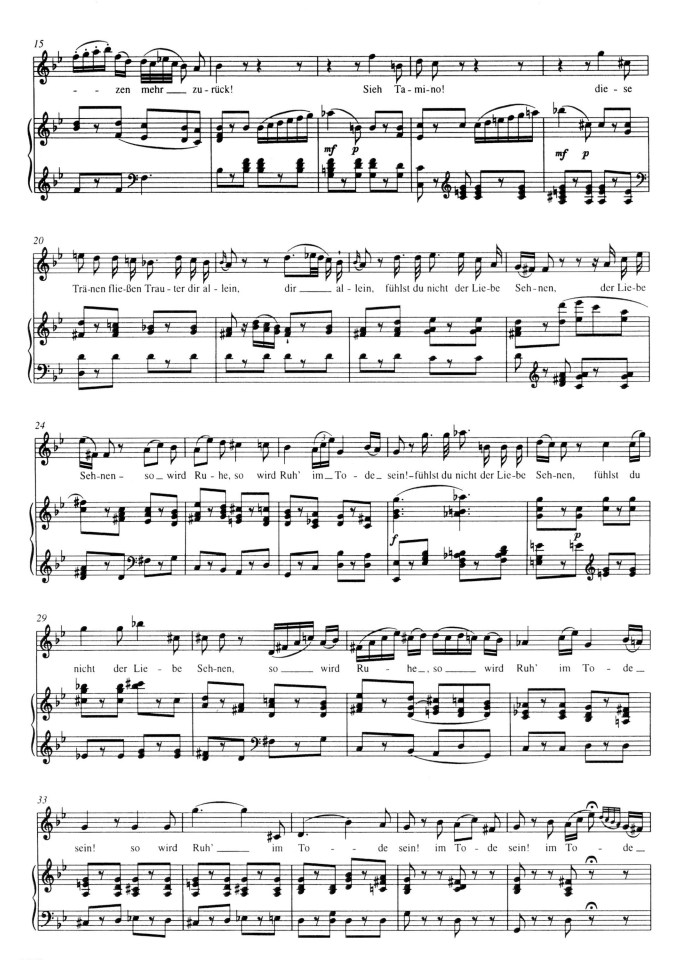

莫扎特女高音咏叹调(下)

曹　金编著

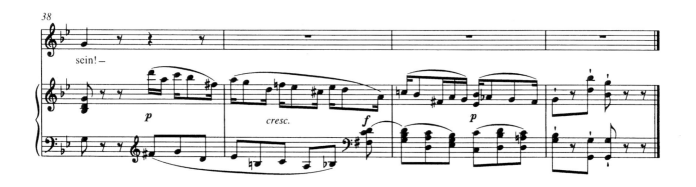

38

sein!—

p

cresc.

f

p

图书在版编目(CIP)数据

莫扎特女高音咏叹调：全2册/曹金编著. —上海：
华东师范大学出版社，2018
教材出版基金
ISBN 978 - 7 - 5675 - 8070 - 1

Ⅰ. ①莫…　Ⅱ. ①曹…　Ⅲ. ①女高音－咏叹调－
奥地利－选集　Ⅳ.①J652

中国版本图书馆 CIP 数据核字(2018)第 170212 号

华东师范大学教材出版基金资助出版

莫扎特女高音咏叹调(上、下册)

编　　著　曹　金
项目编辑　李　琴
审读编辑　周　洁
装帧设计　高　山

出版发行　华东师范大学出版社
社　　址　上海市中山北路 3663 号　邮编 200062
电　　话　021 - 62450163 转各部　行政传真 021 - 62572105
网　　址　www.ecnupress.com.cn　www.hdsdbook.com.cn
市 场 部　传真 021 - 62860410　021 - 62602316
邮购零售　电话 021 - 62869887　021 - 54340188

印 刷 者　上海新华印刷有限公司
开　　本　889 毫米×1194 毫米　1/16
印　　张　17.75
字　　数　436 千字
版　　次　2018 年 12 月第 1 版
印　　次　2023 年 10 月第 2 次
书　　号　ISBN 978 - 7 - 5675 - 8070 - 1/G·11352
定　　价　98.00 元(上、下册)

出 版 人　王　焰

(如发现本版图书有印订质量问题,请寄回本社市场部调换或电话 021 - 62865537 联系)